〔精華版第十一版〕

觀光行政
與法規

Tourism Administration and Laws

楊正寬◎著

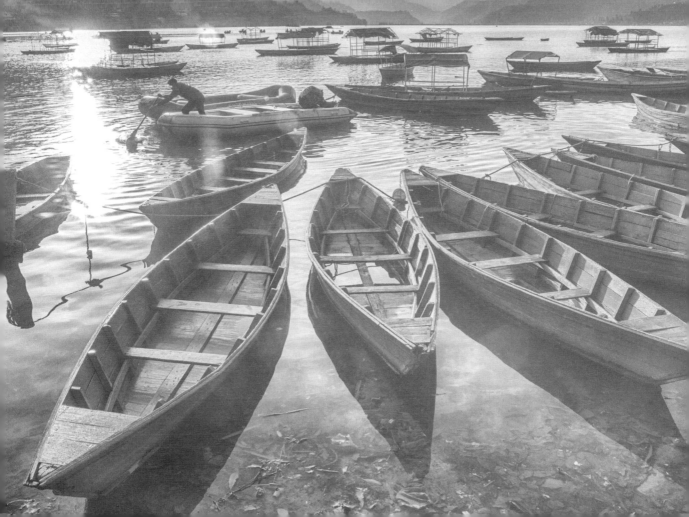

叢書序

　　觀光事業是一門新興的綜合性服務事業，隨著社會型態的改變，各國國民所得普遍提高，商務交往日益頻繁，以及交通工具快捷舒適，觀光旅行已蔚為風氣，觀光事業遂成為國際貿易中最大的產業之一。

　　觀光事業不僅可以增加一國的「無形輸出」，以平衡國際收支與繁榮社會經濟，更可促進國際文化交流，增進國民外交，促進國際間的瞭解與合作。是以觀光具有政治、經濟、文化教育與社會等各方面為目標的功能，從政治觀點可以開展國民外交，增進國際友誼；從經濟觀點可以爭取外匯收入，加速經濟繁榮；從社會觀點可以增加就業機會，促進均衡發展；從教育觀點可以增強國民健康，充實學識知能。

　　觀光事業不僅是一種服務業，也是一種感官享受的事業，因此觀光設施與人員服務是否能滿足需求，乃成為推展觀光成敗之重要關鍵。惟觀光事業既然是以提供服務為主的企業，便有賴大量服務人力之投入，但良好的服務應具備良好的人力素質，良好的人力素質則需要良好的教育與訓練。因此觀光事業對於人力的需求非常殷切，對於人才的教育與訓練，尤應予以最大的重視。

　　觀光事業是一門涉及層面甚為寬廣的學科，在其廣泛的研究對象中，包括人（如旅客與從業人員）在空間（如自然、人文環境與設施）從事觀光旅遊行為（如活動類型）所衍生之各種情狀（如產業、交通工具使用與法令）等，其相互為用與相輔相成之關係（包含衣、食、住、行、育、樂）皆為本學科之範疇。因此，與觀光直接有關的行業可包括旅館、餐廳、旅行社、導遊、遊覽車業、遊樂業、手工藝品，以及金融等相關產業等，人才的需求是多方面的。其中除一般性的管理服務人才（如會計、出納等）可由一般性的教育機構供應外，其他需要具備專門知識與技能的專才，則有賴專業的教育和訓練。

　　然而，人才的訓練與培育非朝夕可蹴，必須根據需要，作長期而有計畫的培養，方能適應觀光事業的發展；展望國內外觀光事業，由於交通工具的改進、運輸能量的擴大、國際交往的頻繁，無論國際觀光或國民旅遊，都必然會更迅速地成長，因此今後觀光各行業對於人才的需求自然更為殷切，觀光人才之教育與訓練當愈形重要。

　　近年來，觀光學中文著作雖日增，但所涉及的範圍卻仍嫌不足，實難以滿

足學界、業者及讀者的需要。個人身為觀光學之研究教育者,平常與產業界言及觀光學用書時,均有難以滿足之憾。基於此一體認,遂萌生編輯一套完整觀光叢書的理念,適得揚智文化事業有此共識,積極支持推行此一計畫,最後乃決定長期編輯一系列的觀光學書籍,並定名為「揚智觀光叢書」。依照編輯構想,這套叢書的編輯方針應走在觀光事業的尖端,作為觀光界前導的指標,並應能確實反應觀光事業的真正需求,以作為國人認識觀光事業的指引,同時要能綜合學術與實際操作的功能,滿足觀光科系學生的學習需要,並可提供業界實務操作及訓練之參考。本叢書有以下幾項特點:

1. 所涉及的內容範圍儘量廣闊,舉凡觀光行政與法規、自然和人文觀光資源的開發與保育、旅館與餐飲經營管理實務、旅行業經營,以及導遊和領隊的訓練等各種與觀光事業相關的課程,都在選輯之列。

2. 各書所採取的理論觀點儘量多元化,不論其立論的學說派別,只要屬於觀光事業學的範疇,都將兼容並蓄。

3. 各書所討論的內容,有偏重理論者,有偏重實用者,而以後者居多。

4. 各書之寫作性質不一,有屬於創作者,有屬於實用者,也有屬於授權翻譯者。

5. 各書之難度與深度不同,有的可用作大專院校觀光科系的教科書,有的可作為相關專業人員的參考書,也有的可供一般社會大眾閱讀。

6. 這套叢書的編輯是長期性的,會隨著社會上的實際需要,陸續加入新的書籍。

　　身為這套叢書的編者,謹在此感謝產、官、學界所有前輩先進長期以來的支持與愛護,同時更要感謝本叢書中各書的著者,若非各位著者的奉獻與合作,本叢書當難以順利完成,內容也必非如此充實。同時也要感謝揚智文化事業執事諸君的支持與工作人員的辛勞,才使本叢書能順利地問世。

李銘輝　謹識
於文化大學觀光事業研究所

第十一版序

　　每次看到政府公布或發布新法規或修訂現行法規，特別是觀光法規，總是一則以喜，一則以懼！「喜」的是相信政府一定會審度觀光政策發展環境的變遷，配合時宜修訂得更「接地氣」，符合觀光產業發展的需要；「懼」的是學校老師們如果仍然教的、學生學的是舊的法規，這樣一來無論是畢業後參加公務人員觀光類科高等及普通考試，或者是領隊及導遊人員專門職業及技術人員考試都會非常吃虧，更遑論進入業界帶來的負面影響，都不是觀光產業之福！

　　這門被學校觀光科系列「必修」；公務人員觀光行政類科高等、普通考試，以及領隊、導遊人員專技普通考試都被列為「必考」。一般偶見臨時抱佛腳，就從容應戰，矇對賺到，考取了又如何呢？就有一次參加命題委員會議時，某長官曾語重心長的說，他們多次接到業者強烈反應，怪學校每年培養這麼多觀光科系畢業生，也每年錄取這麼多的領隊、導遊人員，可是到了業界服務都不能立即上崗，甚至使不上力，聽了非常難過。於是這版訂正時，縱使我覺得很多辛苦蒐集的資料，整理的沿革，或一些敝帚自珍的論述，就改以考試為取向、業界需求為考量，務求精實，於是就大刀闊斧修了！

　　第十一版了，或許大家會發現法規類的書，比起其他書籍，我看大概是壽命最短的了，每出一版，最多不超過三年壽考，就得趕快檢討修改，尤其觀光行政與法規，都要配合政黨執政，以及審度國際及兩岸政經情勢發展，常會很不客氣的將政策、行政與法規說改就改，致令再認真的老師講課，冷不防地就誤人子弟；而學生或考生，準備考試，也會徒勞無功，因為各種考試一定都是考現行的。坦白說，原來我想九版是2017年9月才出版，等2020大選結果再來配合改版，應該是很合理的「偷懶」，該不會有人責怪吧？但卻等不到三年，2019年的暑假，很多觀光法規配合觀光政策的改弦而更張，一想到開學後馬上有很多莘莘學子要上課、考生要準備，實在良心難安，於是就二話不說改了。如今又因為COVID-19來攪局，很多法規又得配合更動，致使這版的壽考仍然不及三年！

　　第十一版特別從觀光業界實際需要與基本該有的法規知識為修訂目標做考

量，再結合教學需要，扣除期中、末考試，剛好適合一學期十八週的進度；此外也針對公務人員高普考試與導遊、領隊人員證照考試，將內容修到切合命題大綱，每章之後也附上自我評量，方便自我檢測用功力道，好讓讀者「一書在手，希望無窮」，不會輸在努力的起跑點上。

回想出版本書時，蒙受李校長的感召，很佩服校長籌劃這套觀光叢書的「高瞻」；也佩服葉董事長大手筆的「遠矚」，終至成就了今日觀光產業學術的輝煌發展。承邀撰寫《觀光行政與法規》，惟恐有辱使命，版版戰戰兢兢，連同改為「精華版」之前，兼及觀光政策分析理論，適合研究所的《觀光政策、行政與法規》，於茲倏已十六版，各章節內容都是做為承託規劃高、普考命題大綱之所本。

謝謝李校長、謝謝葉董事長、閻總編輯及湘渝和揚智文化公司同仁們的一起努力，使得觀光產業有了更燦爛的明天！

楊正寬　謹識

2022年2月22日

目　錄

表目錄

圖目錄

第 一 章

導論

第一節　政策與我國觀光政策

壹、定義

所謂**政策**，又稱**公共政策**（Public Policy），安德森（James Anderson）認為：「政策乃是某一個人或某些人處理一項問題或一件關心事項之有目的性的行動。」戴伊（Thomas Dye）更扼要的說：「所謂政策意指政府選擇作為或不作為的行動。」一個成熟而可以評估其功過的政策，必須因應外在政策環境的變化，針對政策所需解決的問題，進行周延可行的規劃與設計，並完成民主國家必須的「法制化」，包括制訂法規、編列預算，才能交由政策執行機關推動，最後確實進行績效評估與檢討，存優汰劣，作為下一個政策的參考。

因此，政策環境分析之後，必須歷經政策問題或議題、政策規劃或設計、政策合法化或法制化、政策執行，最後進行政策評估，才算是完整的、成熟的政策生命循環歷程。例如兩岸觀光問題已經完成前述整個政策歷程，可以好好進行評估；但如以觀光賭場而言，充其量只進行到法制化的階段，尚未執行，因此無法評估其功過。

至於所謂**觀光政策**（Tourism Policy），又因政策規劃部門及執行機關與實際政策內容，可分狹義及廣義的觀光政策。

一、狹義觀光政策

狹義的觀光政策係指政府為達成整體觀光事業建設之目標，就觀光資源、發展策略及供需因素作最適切的考慮，所選擇作為或不作為的施政計畫或策略。例如政府決定推動梅花或星級旅館評鑑、觀光客倍增計畫、觀光大國行動方案、旅行臺灣就是現在、觀光拔尖領航方案、十大觀光小鎮票選，以及剛結束的「Tourism 2020—臺灣永續觀光發展方案（106-109年）」，及目前推動的「Taiwan Tourism 2030臺灣觀光政策白皮書」等，都是由觀光主管機關「交通部」負責規劃的政策，可以稱為**狹義觀光政策**。

二、廣義觀光政策

觀光產業是政府總體經濟的一環，因此各級政府各個部門的各項政策執

行，無論是外交、兩岸、經濟、農業、衛生、環保、地方產業、社區、族群等部門，都攸關觀光產業的發展。例如政府決定從民國90年1月1日起公教人員全面實施週休二日，企業界實施每兩週八十四工時，以及開放金門、馬祖與大陸實施小三通；民國90年6月開放大陸人士來臺觀光；民國97年7月4日實施定點直航；民國100年獲得世界一百多個國家免簽證；民國105年的新南向政策，以及各族群祭典、各地方伴手禮、各地觀光工廠、農村酒莊等，雖不是觀光主管機關負責的政策，但都攸關觀光事業發展，因此可稱為**廣義觀光政策**。

　　依據民國108年6月19日修正公布的發展觀光條例第3條規定，本條例所稱**主管機關**：在中央為交通部；第4條又規定，中央主管機關為主管**全國觀光事務**，設觀光局；其組織，另以法律定之。所以觀光政策除了有狹義與廣義之分外，從狹義觀光政策又可以分為**觀光主管機關**及**觀光事務機關**的兩類觀光政策，其所宣示的舉凡是向立法院的口頭或書面施政報告、施政計畫，施政重點或公告的方案、計畫、策略，不管其名稱如何，因都具有目標性、指導性、步驟性、可評估性等性質，因此均屬於觀光政策範疇。

貳、觀光主管機關的政策

　　根據交通部110年度施政計畫中的年度**施政目標及策略**第5點「**推動觀光主流化，促進觀光產業永續發展**」揭示，共有八項：

1. 打造景點魅力及臺灣遊憩品牌，盤點臺灣整體觀光資源，尋找地方DNA並強化區域旅遊發展；整備**主題旅遊**，開發特色主題旅遊產品，與在地旅遊媒合，推廣臺灣節慶活動及深度體驗旅遊；加強跨部會合作，建立**觀光主流化**。

2. 廣拓觀光客源，遵照中央流行疫情指揮中心研判國際解封狀況，以先「**解封前維持溫度，解封後迅速加溫**」的方式滾動調整推廣作為。疫情期間以**線上宣傳**媒介為主，疫情緩解後，即精準行銷，優先瞄準**航程四小時內**之主力市場，尤以**亞太區**、**東南亞**之鄰近國家，並維持歐美長程線聲量。

3. 優化產業環境，提升觀光產業創新服務及轉型，升級產業經營環境數位化、品牌化，並設置專責**研訓機構**，積極培訓專業觀光人才之養成。

4. 推展數位體驗，建構觀光資訊科技之匯流，並建置**觀光大數據平臺**，提

供完善旅遊數位體驗服務；強化 I-center 品牌化及商業模式推廣，便利自由行旅客暢遊臺灣，推動數位經濟下的服務創新旅遊。

5.持續推動永續觀光，主打「**自行車旅遊年**」，優化環島自行車路網，規劃國際化及在地化多元自行車路線，帶動自行車與觀光產業發展，推動**在地及低碳旅遊體驗**；持續推廣**小鎮深度旅遊**，朝**小鎮100**方向邁進，以跨部會小鎮旅遊結合自行車旅遊、地方創生整合加值，導客深入地方，增加在地體驗、消費及重遊意願，創造在地產業共榮。

6.辦理**環島自行車道升級暨多元路線整合**推動計畫：以自行車路網構建及觀光行銷整合等面向，擘劃國際化自行車路線及其特色旅遊活動、發展在地化自行車深度旅遊及自行車環島路網優化與安全改善為推動主軸，俾打造更多元自行車路線及優化相關旅遊服務。

7.為促進鐵道觀光旅遊，推動**觀光路線升級計畫（舊山線、內灣線、深澳線、平溪線及集集線）**、**熱門車站友善環境提升（八斗子、內灣、多良、池上、知本、福隆及龜山島**等站）、觀光場站美學升級及觀光車輛升級改造等計畫，以提升觀光遊憩運輸品質及觀光旅客舒適便利性，拓展鐵道觀光價值。

8.配合郵輪觀光並整合海運、觀光及地方政府資源，持續優化相關港埠設施機能及觀光運輸服務，扶植郵輪產業發展；推動大南方大發展計畫，辦理**新闢航線、國際郵輪及環島遊艇行銷獎勵計畫**，並強化新南向國家行銷合作，吸引國際旅客及國民旅遊，帶動臺灣海運觀光整體發展。

參、觀光事務機關的政策

根據交通部觀光局網頁，民國110年的觀光政策及施政重點為：

一、2021年觀光政策

1.推動「**Tourism 2025—臺灣觀光邁向2025方案**」，透過「**打造魅力景點、整備主題旅遊、優化產業環境、推展數位體驗及廣拓觀光客源**」等五大策略，落實二十四項執行計畫，優化觀光產業體質，為疫後觀光做好準備。

2.因應新冠肺炎疫情衝擊觀光產業，推動「**觀光產業紓困及振興方案**」與

「**觀光前瞻建設計畫**」，協助觀光產業度過難關，穩固觀光發展體質。

二、2021年施政重點

1. 打造魅力景點，盤點臺灣整體觀光資源，尋找地方DNA並強化區域旅遊特色，完善國家風景區重要觀光景點及整建地方遊憩據點，打造優質旅遊環境。

2. 整備主題旅遊，開發特色主題旅遊產品，與在地旅遊媒合，推廣臺灣節慶活動及深度體驗旅遊；主打「**自行車旅遊年**」，優化環島自行車路網，規劃國際化及在地化十六條多元自行車路線、自行車友善旅宿及特色遊程與活動，帶動自行車與觀光產業發展，推廣在地與低碳旅遊體驗及百大小鎮深度旅遊。

3. 優化產業環境，提升觀光產業創新服務及轉型，升級產業經營環境數位化、品牌化，積極培訓專業觀光人才之養成。

4. 推展數位體驗，建構觀光資訊科技之匯流，並建置觀光大數據平臺，提供完善旅遊數位體驗服務；強化I-center品牌化及商業模式推廣，便利自由行旅客暢遊臺灣，推動數位經濟下的服務創新旅遊。

5. 廣拓觀光客源，遵照中央流行疫情指揮中心研判國際解封狀況，以「**解封前維持溫度，解封後迅速加溫**」的方式滾動調整推廣作為。疫情期間以線上宣傳媒介為主，疫情緩解後，即精準行銷，優先瞄準**航程四小時內**之主力市場，尤以**亞太區**、**東南亞**之鄰近國家，並維持歐美長程線聲量。

肆、其他重要觀光政策

　　交通部觀光局為推動並落實前述交通部及該局觀光政策，還提出下列重要觀光政策，根據該局網頁舉其重要者整理列舉如下：

一、Tourism 2025－臺灣觀光邁向2025方案（110-114年）

(一)願景

　　為實現「**觀光立國**」之願景及「**觀光主流化**」的施政理念，並落實「**Taiwan Tourism 2030 臺灣觀光政策白皮書**」之發展目標，打造臺灣成為「**亞洲旅遊重要的目的地**」。

(二)目標

1.因應新冠肺炎（COVID-19）疫情之衝擊，優先以**提升國民旅遊品質、促進疫後產業轉型**為目標，後續配合全球疫情及國境管制之發展，漸次布局國際觀光市場，擦亮臺灣從防疫大國成為觀光大國的觀光品牌形象。

2.運用**觀光及觀光產業聯盟**，建構區域旅遊品牌，營造觀光景點在地魅力及異質性特色，提升觀光環境旅遊品質。

3.擴大跨域及跨部會合作，開發**精緻、深度、在地、特色**之多元主題旅遊產品及體驗，展現臺灣多元觀光魅力。

4.強化**觀光產業疫後轉型能量**，優化產業經營管理機制，強化觀光產業數位能力，提升產業能量及服務品質。

5.善用新興科技導入觀光產業、旅遊場域及旅運服務，提供便捷化之旅遊服務及即時、便利之智慧觀光體驗服務。

6.考量疫情衝擊之時程尚未明朗，評估國際組織預測報告、全球經濟變化及國內旅遊型態轉變等不確定因素，推估**保守**及**樂觀**兩種情境目標值，預估於2025年達到**來臺旅客達一千一百八十六至一千一百九十三萬人次**之間、**國民旅遊達一‧七五至二億人次**之間、**觀光總產值（消費金額）達新臺幣八千二百十億至八千八百十五億元**之間之目標，期於未來十年，觀光為**創造兆元產值**的明星產業。

(三)執行策略

為配合全球疫情之發展，漸次調整市場策略布局：

1.前期（2021-2022年）以「**提升國民旅遊品質、促進產業疫後轉型**」為優先，透過「**打造魅力景點、整備主題旅遊、優化產業環境、推展數位體驗**」等主要策略，穩固國民旅遊體質，作為後續推展國際觀光的基礎。

2.後期（2023-2025年）則全力衝刺「**廣拓國際觀光市場、加大國際行銷力道**」，逐步擦亮臺灣從**防疫大國**成為**觀光大國**的觀光品牌形象：廣拓觀光客源，視疫情發展之變化漸次調整宣傳步調，疫情解封後，以優先復甦來臺旅客人次為目標，再衝刺穩定成長。

(四)主要工作項目及執行措施

1.打造魅力景點：

(1)臺灣整體觀光資源整備計畫。

(2)重要觀光景點建設中程計畫。

(3)體驗觀光—地方旅遊環境營造計畫。

(4)景區考核及品質提升計畫。

(5)旅遊安全檢核及提升計畫。

(6)國家風景區公廁及相關旅遊服務設施優化提升計畫。

2.**整備主題旅遊**：

(1)提振國旅主題旅遊加值計畫。

(2)部落觀光推廣計畫。

(3)臺灣好玩卡品牌行銷計畫。

(4)在地特色旅遊媒合推廣計畫。

(5)臺灣觀光雙年曆遴選及扶植計畫。

(6)標竿觀光活動（臺灣燈會、臺灣美食展、寶島仲夏節、溫泉美食嘉年華、臺灣自行車節、月光海大地藝術節、觀光圈推動執行計畫）傳承計畫。

3.**優化產業環境**：

(1)促進旅行業發展計畫。

(2)促進旅宿業發展計畫（含輔導旅館提升品質、星級旅館評鑑、好客民宿遴選活動）。

(3)觀光遊樂業多元轉型計畫。

(4)觀光產業人才培訓推動計畫。

4.**推展數位體驗**：

(1)數位觀光推動計畫。

(2)數位體驗加值計畫。

(3) I-center品牌化及商業模式推廣計畫。

(4)便利自由行旅運計畫。

5.**廣拓觀光客源**：

(1)**精準客源開拓計畫**；

①重點十國精準行銷（含日、韓、港澳、大陸、星、馬、越、菲、泰、印尼等重點十國精準行銷）。

②新興潛力市場行銷（含澳洲、紐西蘭、印度、中東GCC海灣六國及以色列）。

③長程市場行銷（含北美、歐洲）。

(2)特定客群開發計畫（含穆斯林市場、獎勵旅遊、修學等潛力族群開發）。

(五)經費來源

民國110至114年由「觀光發展基金」及「公務預算」逐年編列預算支應。

二、觀光新南向政策工作計畫

根據交通部民國106年3月20日向立法院第九屆第三會期交通委員會第六次委員會議報告「肆、新南向政策推動策略及發展方向」有下列各項：

1.簡化來臺簽證，便利旅客來臺：

(1)觀光新南向國家來臺免簽由新加坡及馬來西亞增加泰國及汶萊為四國。

(2)自105年9月1日起放寬十年內持指定國家簽證者來臺之印度、印尼、菲律賓、越南、緬甸、柬埔寨和寮國新南向七國來臺免簽，並申請旅行團電子簽（觀宏專案），且免收簽證費。

(3)菲律賓自105年10月7日起適用個人電子簽證。

(4)106年續推動印尼、菲律賓旅客來臺免簽或落地簽，並爭取不丹開放來臺觀光簽。

2.連結新住民、僑外生，增補服務人力：

(1)105年10月發布**東南亞語隨團導遊或翻譯人員補助要點**，以提升東南亞語別導遊人員接待服務能力及儲備接待人才。

(2)鼓勵具東南亞地區語言優勢來臺新住民、僑（外）生，投入導遊人力市場，解決稀少語言導遊人力問題。

(3)擴大與教育部、移民署等單位合作，規劃北、中、南、東區僑（外）生就讀重點學校，以及新住民相關協會共同合作辦理「旅行業與導遊人員市場現況說明及座談會」，同時賡續舉辦稀少語別導遊輔導考照培訓。

3.結盟部會、縣市及民間多層面推廣：

(1)結合縣市政府、觀光及航空業者赴東協的新加坡、馬來西亞、泰國、越南、印尼、菲律賓、汶萊七國參加國際旅展及辦理觀光推廣。

(2)提供文宣及影片等供經濟部、教育部、文化部、僑委會、農委會等協

助宣傳臺灣觀光。

(3)觀光局駐外辦事處於駐在地辦理觀光說明會，並依據各市場需求，推廣觀光年曆活動，如配合臺灣燈會等活動邀請海外媒體及業者來臺。

(4)配合區域特色資源，與國際知名電視節目製作公司合作推出旅遊節目，並透過國際知名旅遊專書或雜誌期刊等合作行銷，另與各國重要社群媒體及旅遊網站合作網路行銷，將國際旅客導入臺灣各地旅遊。

(5)於**主力市場**（新加坡、馬來西亞、泰國及越南）及**成長市場**（印度、印尼及菲律賓）進行媒體廣告採購、廣告分攤、委託公關執行行銷計畫。

4.**區隔目標客群，多元創新行銷**：

(1)針對華裔、穆斯林、佛道教徒、年輕新富階層及家庭旅客等不同屬性客群，設定不同媒宣主軸，並依據市場發展階段的**主力市場**、**成長市場**及**潛力市場**（緬甸、柬埔寨、寮國、汶萊及不丹），分別推廣特色產品。

(2)觀光局持續運用**交通部推動國外獎勵旅遊來臺獎助要點**，鼓勵業者辦理獎勵旅遊及鼓勵企業將臺灣選定為企業獎勵旅遊目的地。

5.**增設駐外據點，布局大三角**：

(1)觀光局各駐外辦事處結合我國駐外單位聯合推廣宣傳臺灣，形塑臺灣為亞洲重要觀光旅遊目的地並開發新客源市場。

(2)目前觀光局於南向市場僅新加坡及吉隆坡兩據點，轄區包括東協十國、印度、中東、紐西蘭及澳洲，刻正爭取泰國、印尼或印度據點，增加與各國連結，深耕南向市場。

6.**完備穆斯林旅客接待環境**：賡續推動穆斯林餐旅認證：截至110年3月31日止，依據交通部觀光局網頁，全臺累計已有二百七十六家餐旅業者（餐廳、旅館、休閒農場、民宿、主題樂園及中央廚房）取得中國回教協會頒發之**穆斯林清真標章**（Halal），營造穆斯林友善旅遊環境。

7.**積極推動郵輪市場發展**：

(1)加強國際宣傳，吸引郵輪商及旅客注意。

(2)提供獎勵補助措施，吸引國際郵輪彎靠。觀光局於**推動境外郵輪來臺獎助要點**明訂以十二小時為基準的不同獎助金額標準。

(3)協助岸上行程優化，滿足上岸旅客旅遊體驗。

(4)鼓勵國際郵輪以高雄為母港，開闢南向航線，讓南臺灣遊客不必舟車

勞頓北上基隆，並能結合高雄空港優勢及航空公司能量，帶進更多國外旅客。

三、Taiwan Tourism 2030臺灣觀光政策白皮書

交通部觀光局於民國108年12月16日召開Taiwan Tourism 2030全國觀光政策發展會議，規劃2020至2030年長期發展藍圖，發布「Taiwan Tourism 2030臺灣觀光政策白皮書」，其主軸分**組織法制變革、打造魅力景點、整備主題旅遊、廣拓觀光客源、優化產業環境、推展智慧體驗**等六大項。共計提出二十三項策略及三十六項重點措施，並提出臺灣觀光發展面對之課題與政策策略，其主要內容如下：

(一)課題

1.觀光行政組織與法規制度：

(1)交通部觀光局**層級不足**，國際觀光行銷組織及機制亟待調整，觀光數據統計及分析之時效性有待加強。

(2)現有觀光法規以**管理**為主，應朝強化**興利**內涵。

(3)目前**觀光發展基金**出現缺口，宜有因應對策。

2.觀光資源整備與管理：

(1)外國觀光客過度集中**北臺灣**，整體觀光資源有待整合規劃，發展**區域旅遊帶**及**旅遊線**，並應強化**跨域加值與永續經營**觀念。

(2)臺灣整體之**國際旅遊環境友善度**有待提升。

3.觀光行銷宣傳與推廣：

(1)跨部會之國際行銷合作團隊尚未成形，**國際觀光行銷**與**國家形象**之宣傳需要政策性之整合，並適時調整品牌策略。

(2)國際觀光宣傳行銷**經費與人力**相較鄰近國家明顯不足。

(3)各市場宣傳行銷策略定位宜配合區域觀光發展之需要，檢討結合**地方力量**的行銷推廣機制。

(4)國民旅遊市場人數及觀光效益逐漸減少，應研擬合適方案，活絡**國內旅遊**市場。

4.觀光產業輔導與管理：

(1)旅行業、旅館業、觀光遊樂業面臨**法令束縛**、**稅賦過重**及**數位時代轉型**之挑戰。

(2)觀光人才培育機制與產學落差及質量問題。

(3)導遊人員與領隊人員**考試制度**之變革。

5.**智慧觀光與旅遊環境：**

(1)部分旅遊據點周邊服務系統配合措施不足，現有觀光資訊系統友善及國際化有待提升。

(2)應加強**ICT技術**之應用，提供旅客友善的旅遊資訊服務網絡。

(二)政策與策略

　　該政策白皮書提出因應之政策與策略，共包含六大施政主軸、二十三項策略及三十六項重點措施：

1.**組織法制變革：**

(1)奠定「觀光立國」願景並落實「觀光主流化」。

(2)改制觀光行政組織，觀光局改制為觀光署，研議成立專責國際觀光，推廣行政法人組織及財團法人觀光研訓中心。

(3)研議修止「發展觀光條例」並更名為「觀光發展法」。

(4)觀光發展基金法制化，並研議調整機場服務費之名稱。

2.**打造魅力景點：**

(1)建構區域觀光版圖，訂定整體臺灣觀光資源整備計畫，創造國際觀光新亮點。

(2)打造友善旅遊環境，加強景區改造與整備。

(3)建立人人心中有觀光，倡導觀光美學及永續觀光理念。

3.**整備主題旅遊：**

(1)整合觀光資源，促進跨域合作，推廣深度旅遊體驗，開發特色主題旅遊產品。

(2)推展綠色旅遊認證及生態觀光。

4.**廣拓觀光客源：**

(1)明確分流國際觀光市場客源，布局推動旅遊目的地品牌行銷。

(2)深化國民旅遊推廣機制，加強海空運輸接待運能，健全全國觀光組織行銷分工策略。

5.**優化產業環境：**

(1)匯集觀光組織能量，優化產業投資經營環境，健全產業輔管機制，並

為因應天災或人為突發事件，適時輔導產業紓困與振興。

(2)培訓觀光專業人才，提升職能水準，發揚企業社會責任、鼓勵地方創生，推動永續觀光認證。

6.推展智慧體驗：

(1)推動產業及旅遊場域導入智慧科技應用，營造智慧旅運服務。

(2)建立跨部會數據旅遊平臺，並強化數位社群行銷。

(三)預期目標

該白皮書旨為落實「**觀光立國**」之願景及「**觀光主流化**」之施政理念，宣示國家重視觀光的強度與高度，以及推展觀光的決心與毅力。同時，臺灣永續觀光發展依循UNWTO之**永續發展目標**（Sustainable Development Goals, SDGs）及行政院國家永續發展委員會之「**臺灣永續發展目標**」所設定與觀光相關之目標，建構完善永續觀光推動機制，接軌國際倡導永續觀光發展理念。期透過中央與地方通力合作，原訂2030年達到來臺旅遊人數二千萬人次、國民旅遊二·四億人次、觀光總產值（消費金額）新臺幣一·七兆元之目標。惟因2020年1月起，各國陸續爆發**新冠肺炎（COVID-19）疫情**，重創全球觀光產業，故調降目標為「**2030年來臺旅遊人數逾千萬人次、國民旅遊人數二億人次及觀光總產值（消費金額）新臺幣一兆元**」。

📱 第二節　行政與我國觀光行政

壹、定義

所謂**行政**，又稱**公共行政**（Public Administration），即指公務的推行。舉凡政府機關，無論是中央或地方，各個部門的各項為民服務項目，如何使之有效加以推動，服務人民就是行政。如從政策的觀點，行政是政策的執行；但如從管理（Management）觀點則更貼切，因為行政本來就是要政府機關運用企業管理的原理原則，推動公務的方法。因此美國管理學者古立克（Luther H. Gulick, 1892-1993）就曾用「POSDCORB」作為成功管理的七字訣。意思是指有效能或效率的企業管理，一定要做好P（計畫，Planning）、O（組織，Organizing）、S（用人，Staffing）、D（指揮，Directing）、CO（協調，

Coordinating）、R（報告，Reporting）、B（預算，Budgeting）。如果是行政機關，那當然還要加上L（法規，Laws），也就是依法行政。

至於所謂**觀光行政**（Tourism Administration），則因機關權責之直接與觀光事業相關性程度的不同而與政策一樣，有狹義及廣義之別。

一、狹義觀光行政

凡是中央及地方觀光行政機關直接推動各項觀光事業發展者，稱為**狹義觀光行政**。目前依據發展觀光條例第4條旨意：「中央主管機關為主管全國觀光事務，設觀光局；其組織，另以法律定之。直轄市、縣（市）主管機關為主管地方觀光事務，得視實際需要，設立觀光機構。」則交通部、交通部觀光局、各國家風景區管理處，以及各直轄市、縣、市政府，及其成立之各個觀光機構及推動事務都是。

二、廣義觀光行政

因現代的觀光事業是綜合性產業，牽涉的範圍相當廣泛，諸如內政、外交、國防、經濟、社會、文化、兩岸、農業、勞工、教育、金融、公共衛生及治安等都與之有關，不但需要政府政策性的重視，俾充分有效發揮國家整體力量與資源，而且需要政府各部門間協調合作，達成共識，才能使觀光事業獲得長足發展。因此，所謂**廣義觀光行政**，係指中央及地方政府各部門的組織、人員，以政策及法規為基礎，運用計畫、組織、領導、溝通、協調、控制、預算等管理方法，推行並完成政府發展觀光政策的任務之所有組織。

貳、我國觀光組織的構成

觀光組織（Tourism Organization）是推動觀光產業發展的引擎，影響觀光產業發展至鉅。組織的研究範圍很廣，包括組織心理與行為、組織領導、組織效率、組織架構、功能與職掌等。從觀光行政與法規的角度而言，比較側重組織法源、功能、職掌。目前我國觀光組織的構成，可分為如下兩大類四大項：

一、行政組織

行政組織是依據中央行政機關組織基準法、地方制度法及地方行政機關組

織準則與發展觀光條例等規定成立，屬於政府機關的觀光行政組織，又因組織
層級分為下列兩項：

1.**中央觀光行政組織**：包括中央觀光主管機關的交通部、交通部觀光局及
其所屬各國家風景區管理處等機關。原來行政院於民國91年7月24日發布
行政院觀光發展推動委員會設置要點，已於民國110年9月11日函相關部
會自即日起停止適用，並責成交通部加強推動觀光業務，即時視需要召
開跨部會會議。

2.**地方觀光行政組織**：包括各地方觀光主管機關的直轄市、縣（市）政府
及其所屬各觀光組織。

依據上述，我國觀光行政組織體系可繪如下**圖1-1**：

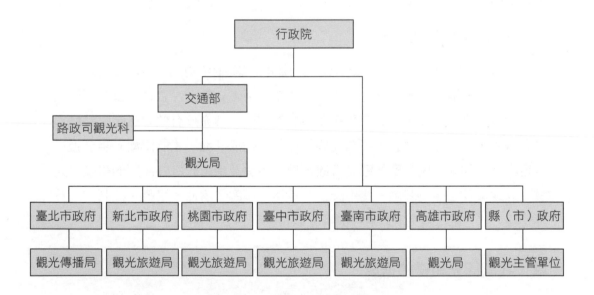

圖1-1　我國觀光行政組織體系圖

資料來源：交通部觀光局行政資訊網。

二、團體組織

　　團體組織是依據人民團體法成立的民間團體組織，依據該法第5條第1項規
定，人民團體之組織區域以行政區域為原則，並得分級組織。因此又因申請註
冊立案的不同分為下列兩項：

1.**中央觀光團體組織**：即向中央人民團體組織主管機關內政部，申請立案
　成立的全國性各個觀光團體組織。

2.**地方觀光團體組織**：即向地方人民團體組織主管機關，各直轄市政府及
　縣（市）政府，申請立案成立的地方性各個觀光團體組織。

茲就上述兩大類四大項，再整理成我國觀光組織的構成圖，如下**圖1-2**：

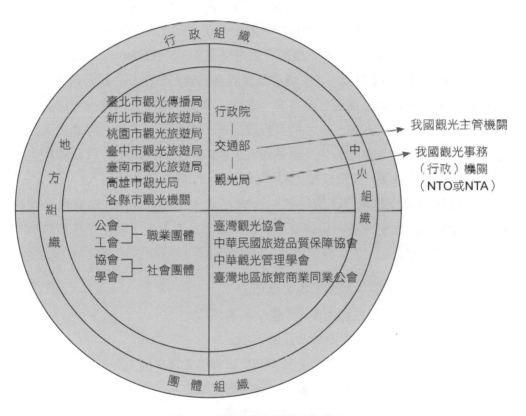

圖1-2　我國觀光組織構成圖

資料來源：作者繪製。

參、交通部

依發展觀光條例第3條，本條例所稱主管機關：「在中央為交通部；在直轄
市為直轄市政府；在縣（市）為縣（市）政府。」因此，交通部為我國**觀光主
管機關**，負責觀光政策發展成敗。為審核、分析相關觀光政策供決策參考。目

前該部於路政司之下設觀光科,置科長一人,專員若干人,負責督導全國觀光業務及審核全國觀光產業政策發展計畫。未來行政院改造後,交通部將改組為交通及建設部,仍為觀光主管機關。

肆、交通部觀光局

發展觀光條例第4條,中央主管機關為主管全國觀光事務,設觀光局,其組織另以法律定之。民國61年12月29日制定公布交通部觀光局組織條例,並為因應精簡臺灣省政府組織,整併臺灣省旅遊局業務,於民國90年7月25日修正該局組織條例,第1條即揭示:「交通部為發展全國觀光業務,設觀光局。」可見中央觀光主管機關為**交通部**,但負責全國觀光事務,推動全國觀光產業發展者為**觀光局**,前者負責**政策**,後者則負**行政**之責,權責分工清楚。因此交通部觀光局是我國觀光行政機關,也是對外代表我國的NTO或NTA,負責國際觀光市場、行銷、國際會議、展覽及參加國際觀光組織的機關。

行政院組織正在進行改造,依照改造方案,未來交通部改為**交通及建設部**,而觀光局改為**觀光署**,仍隸屬交通及建設部,下設十三個國家風景區管理處。該局之具體職掌,依該條例第2條列舉如下:

1. 觀光事業之規劃、輔導及推動事項。
2. 國民及外國旅客在國內旅遊活動之輔導事項。
3. 民間投資觀光事業之輔導及獎勵事項。
4. 觀光旅館、旅行業及導遊人員證照之核發與管理事項。
5. 觀光從業人員之培育、訓練、督導及考核事項。
6. 天然及文化觀光資源之調查與規劃事項。
7. 觀光地區名勝、古蹟之維護,及風景特定區之開發、管理事項。
8. 觀光旅館設備標準之審核事項。
9. 地方觀光事業及觀光社團之輔導與觀光環境之督促改進事項。
10. 國際觀光組織及國際觀光合作計畫之聯繫與推動事項。
11. 觀光市場之調查及研究事項。
12. 國內外觀光宣傳事項。
13. 其他有關觀光事項。

交通部觀光局之組織，除依該條例第5條：置局長一人，副局長一人或二人之外，並於第6條：置主任秘書一人，組長及副組長各五人；第4條設秘書室；第7條設人事室、會計室；第9條：為聯繫國際觀光組織，推廣國際觀光事務，得就本條例所定員額內，派員駐國外辦事。又依**國家風景區管理處組織通則**第1條：國家風景區管理處，按各國家級風景區之劃定，依本通則之規定，分別設置之。管理處隸屬交通部觀光局。

目前該局下設：**企劃、業務、技術、國際、國民旅遊、旅宿**等六組，以及秘書、人事、主計、政風、公關、資訊等六室；為加強來華及出國觀光旅客之服務，先後設立**臺灣桃園國際機場**旅客服務中心及**高雄國際機場**旅客服務中心，並於臺北設立**觀光局旅遊服務中心**，其中旅宿組、公關室、資訊室、旅遊服務中心及桃園、高雄國際機場旅客服務中心均屬於任務編組。

另為直接開發及管理國家級風景特定區觀光資源，成立東北角暨宜蘭海岸、東部海岸、澎湖、大鵬灣、花東縱谷、馬祖、日月潭、參山、阿里山、茂林、北海岸及觀音山、雲嘉南濱海及西拉雅等十三個國家風景區管理處；為辦理國際觀光推廣業務，分別在**東京、大阪、首爾、新加坡、吉隆坡、曼谷、紐約、舊金山、洛杉磯、法蘭克福、香港、北京、上海（福州）、胡志明市、倫敦**等地設置十五個駐外辦事處。該局組織圖可繪製如**圖1-3**。

觀光局各組、室、中心及駐外單位為執行交通部觀光局組織條例第2條前列掌理事項，遂依該條例第11條「本局辦事細則，由局擬訂，呈請交通部核定」之規定，發布**交通部觀光局辦事細則**。為方便對該局業務進一步深入瞭解，特分別依據該局組織條例、設置要點網頁，列舉各業務單位職掌如下：

一、企劃組

1.各項觀光計畫之研擬、執行之管考事項，以及研究發展與管制考核工作之推動。

2.年度施政計畫之釐訂、整理、編纂、檢討改進及報告事項。

3.觀光事業法規之審訂、整理、編纂事項。

4.觀光市場之調查分析及研究事項。

5.觀光旅客資料之蒐集、統計、分析、編纂及資料出版事項。

6.觀光書刊及資訊之蒐集、訂購、編譯、出版、交換、典藏事項。

7.其他有關觀光產業之企劃事項。

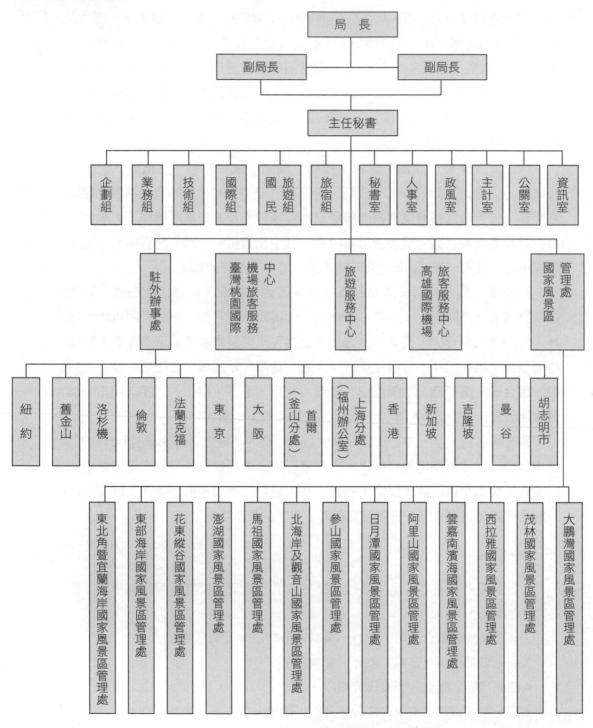

圖1-3　交通部觀光局組織圖

資料來源：整理自交通部觀光局行政資訊網。

二、業務組

　　1.旅行業、導遊人員及領隊人員之管理輔導事項。

　　2.旅行業、導遊人員及領隊人員證照之核發事項。

　　3.觀光從業人員培育、甄選、訓練事項。

　　4.觀光從業人員訓練叢書之編印事項。

　　5.旅行業聘僱外國專門性、技術性工作人員之審核事項。

　　6.旅行業資料之調查蒐集及分析事項。

　　7.觀光法人團體之輔導及推動事項。

　　8.其他有關觀光業務事項。

三、技術組

　　1.觀光資源之調查及規劃事項。

　　2.觀光地區名勝古蹟協調維護事項。

　　3.風景特定區設立之評鑑、審核及觀光地區之指定事項。

　　4.風景特定區之規劃、建設經營、管理之督導事項。

　　5.觀光地區規劃、建設、經營、管理之輔導及公共設施興建之配合事項。

　　6.地方風景區公共設施興建之配合事項。

　　7.國家級風景特定區獎勵民間投資之協調推動事項。

　　8.自然人文生態景觀區之劃定與專業導覽人員之資格及管理辦法之擬訂事項。

　　9.稀有野生物資源調查及保育之協調事項。

　　10.其他有關觀光產業技術事項。

四、國際組

　　1.國際觀光組織、會議及展覽之參加與聯繫事項。

　　2.國際會議及展覽之推廣及協調事項。

　　3.國際觀光機構人士、旅遊記者作家及旅遊業者之邀訪接待事項。

　　4.觀光局駐外機構及業務之聯繫協調事項。

　　5.國際觀光宣傳推廣之策劃執行事項。

　　6.民間團體或營利事業辦理國際觀光宣傳及推廣事務之輔導聯繫事項。

　　7.國際觀光宣傳推廣資料之設計及印製與分發事項。

　　8.其他國際觀光相關事項。

五、國民旅遊組

1.觀光遊樂設施興辦事業計畫之審核及證照核發事項。
2.海水浴場申請設立之審核事項。
3.觀光遊樂業經營管理及輔導事項。
4.海水浴場經營管理及輔導事項。
5.觀光地區交通服務改善協調事項。
6.國民旅遊活動企劃、協調、行銷及獎勵事項。
7.地方辦理觀光民俗節慶活動輔導事項。
8.國民旅遊資訊服務及宣傳推廣相關事項。
9.其他有關國民旅遊業務事項。

六、旅宿組

1.國際觀光旅館、一般觀光旅館之建築與設備標準之審核、營業執照之核發及換發。
2.觀光旅館之管理輔導、定期與不定期檢查及年度督導考核地方政府辦理旅宿業管理與輔導績效事項。
3.觀光旅館業定型化契約及消費者申訴案之處理及旅館業、民宿定型化契約之訂修事項。
4.觀光旅館業、旅館業、民宿專案研究、資料蒐集、調查分析及法規之訂修及釋義。
5.觀光旅館用地變更與依促進民間參與公共建設法投資案興辦事業計畫之審查。
6.觀光旅館業、旅館業及民宿行銷推廣之協助，提升觀光旅館業、旅館業品質之輔導及獎補助事項。
7.觀光旅館業、旅館業、民宿相關社團之輔導與其優良從業人員或經營者之選拔及表揚。
8.觀光旅館業從業人員之教育訓練及協助、輔導地方政府辦理旅館業從業人員及民宿經營者之教育訓練。
9.旅館星級評鑑及輔導、好客民宿遴選活動。
10.其他有關觀光旅館業、旅館業及民宿業務事項。

七、旅遊服務中心

交通部觀光局旅遊服務中心下設臺中、臺南、高雄三個服務處，該中心業務職掌如下：

1. 輔導出國觀光民眾瞭解海外之情況。
2. 輔導旅行團因應海外偶發事件之對策與態度。
3. 輔導旅行社辦理出國觀光民眾行前（說明）講習會。
4. 輔導出國觀光民眾在海外的旅行禮儀。
5. 提供旅行社及出國觀光民眾在海外宣揚國策所需之資料。
6. 國內外旅遊資料之蒐集與展示。
7. 其他有關民眾出國服務事項。

八、臺灣桃園及高雄國際機場旅客服務中心

依據交通部觀光局臺灣桃園及高雄國際機場旅客服務中心設置要點規定，各該中心業務職掌如下：

1. 協助旅客辦理機場入出境事項。
2. 提供旅遊資料及解答旅遊有關詢問事項。
3. 協助旅客洽訂旅館及代洽交通工具事項。
4. 協助旅客對親友之聯絡事項。
5. 協助旅客郵電函件之傳遞事項。
6. 各機關邀請來華參加國際會議人士之協助接待事項。
7. 協助老弱婦孺旅客之有關照顧事項。
8. 旅客各項旅行手續之協辦事項。
9. 有關旅客服務事項。

九、國家風景區管理處

依照成立先後，包括：**東北角暨宜蘭海岸、東部海岸、澎湖、大鵬灣、花東縱谷、馬祖、日月潭、參山、阿里山、茂林、雲嘉南濱海、北海岸及觀音山**及**西拉雅**國家風景區等十三處管理處，其職掌請詳見第三章〈風景特定區管理與法規〉。

十、駐外辦事處

目前該局設十五個駐外辦事處，已如前述，其各處職掌如下：

1. 辦理轄區內之直接推廣活動。
2. 參加地區性觀光組織、會議及聯合推廣活動。
3. 蒐集分析當地觀光市場有關資料。
4. 聯繫及協助當地重要旅遊記者、作家、業者等有關人士。
5. 直接答詢來華旅遊問題及提供觀光資訊。

伍、中央有關觀光機關

在國民所得日益提高，國民應享之「休閒權」日益高漲，兼以遊憩空間有限，遊憩體驗方式日趨多元，除所謂3D立體發展之新興觀光產業外，又有所謂8S休閒產業，因此觀光產業日益龐雜，致牽涉中央行政組織與法規者亦日益增多，此即所稱的廣義觀光行政與法規。茲將交通部觀光局以外，中央各部會與觀光產業有關的主管機關及法源整理如**表1-1**。

表1-1　各部會與觀光有關之主管機關及法源依據一覽表

觀光有關業務或地區		主管（管理）機關	法源依據
旅遊安全	國內旅遊	內政部（警政署）	社會秩序維護法
	國外觀光	外交部（領事事務局）	外交部發布國外旅遊警示參考資訊指導原則、旅外國人急難救助實施要點
	交通安全	交通部（公路總局）、內政部（警政署）	公路法、道路交通安全規則、道路交通管理處罰條例
	飛航安全	交通部（民用航空局）	民用航空法、民用航空保安管理辦法
	餐飲食品安全	衛生福利部（食品藥物管理署）	食品安全衛生管理法及其施行細則
移民、入出國（境）證照查驗、鑑識、許可		內政部（移民署）	入出國及移民法及其施行細則、大陸地區人民來臺從事觀光活動許可辦法
簽證、護照		外交部（領事事務局）	護照條例、外國護照簽證條例
旅遊保險、履約責任險		財政部	保險法及其施行細則、民法債篇
匯兌、人民幣		中央銀行、行政院金融監督管理委員會	中央銀行法、大陸地區發行之貨幣進出入臺灣地區許可辦法
農村酒莊		財政部（國庫署）	菸酒管理法、農民或原住民製酒管理辦法

（續）表1-1　各部會與觀光有關之主管機關及法源依據一覽表

觀光有關業務或地區	主管（管理）機關	法源依據
國家公園	內政部（營建署）	國家公園法及其施行細則、內政部警政署國家公園警察大隊組織條例
休閒農業區	行政院農業委員會	農業發展條例、休閒農業輔導辦法
森林遊樂區	行政院農業委員會（林務局）	森林法、森林遊樂區設置管理辦法
娛樂漁業	行政院農業委員會（漁業署）	漁業法、娛樂漁業管理辦法
大學實驗林	教育部（臺大溪頭、興大惠蓀林場）	大學法、森林法、森林遊樂區設置管理辦法
高爾夫球場	教育部（體育署）	高爾夫球場管理規則
博物館、文物陳列室、科學館、藝術館、音樂廳、戲劇院、兒童及青少年育樂設施、動物園	教育部	社會教育法
溫泉、水庫	經濟部（水利署）	溫泉法及其施行細則、溫泉開發許可移轉作業辦法
觀光工廠	經濟部（工業局）	工廠管理輔導法、工廠兼營觀光服務申請作其他工業設施容許使用審查作業要點
古蹟、歷史建築、聚落、遺址、自然地景、民俗節慶	文化部（文化資產局）	文化資產保存法及其施行細則
大陸及港澳旅遊	行政院大陸委員會、交通部（觀光局）、內政部	臺灣地區與大陸地區人民關係條例、香港澳門關係條例、大陸地區人民來臺從事觀光活動許可辦法
空域遊憩活動	交通部（民用航空局）	民用航空法、超輕型載具管理辦法、超輕型載具飛航事故調查作業處理規則
海水浴場	直轄市及縣、市政府	臺灣省海水浴場管理規則
地方特色美食及伴手禮	直轄市及縣、市政府	地方制度法
海域與海岸活動	海洋委員會	海洋基本法、海洋委員會組織法
運動觀光休閒	教育部體育署	教育部體育署組織法
青年壯遊	教育部青年發展署	教育部青年發展署組織法

資料來源：作者整理。

　　綜觀**表1-1**，觀光產業牽涉部會之廣，依據法規之多，可見深遠，這還未包括客家、原住民族委員會的節慶活動，以及經濟部國營事業糖廠、鹽場、國軍退除役官兵輔導委員會的農場等。因此觀光產業能否成功，恰如打一場合作無間的總體戰，必須有賴各部門攜手合作，行政院有鑑於此，為能將相關部會及中央與地方機關協調合作無間，所以也就成立行政院觀光發展推動委員會作為整合機制。

陸、各地方政府觀光機構

　　依發展觀光條例第3條：「本條例所稱主管機關，在中央為交通部，在直轄市為直轄市政府，在縣（市）為縣（市）政府。」第4條第2項：「直轄市、縣（市）機關為主管地方觀光事務，得視實際需要，設立**觀光機構**。」因為是「**得**」字，又因為精省後自民國88年1月25日制定公布地方制度法，全面實施地方自治，各地方政府得**因地制宜**，擴大地方自治權限，決定地方組織的設置。依該法第三章第二節第18至20條規定，觀光事業又分別為各直轄市、縣（市）及鄉（鎮、市）自治事項，因此各地方觀光行政組織，形成多元發展。

　　目前各縣市政府觀光機構名稱雖不一致，但其組織規程法源都是依據地方制度法第62條，及民國99年6月14日修正發布的**地方行政機關組織準則**第3條制定之**各直轄市或縣（市）政府組織自治條例**而訂定。茲就各直轄市及縣（市）政府之觀光行政組織現況列述如下：

一、各直轄市政府

(一)臺北市政府

　　臺北市政府依據「臺北市政府觀光委員會設置要點」設**觀光委員會**。該委員會主任委員由市長兼任，副主任委員一人，由市長指派副市長一人兼任，委員十五至二十人，置執行長一人，由市長指派人員兼任，承主任委員之命，綜理會務。置副執行長一人，由執行長提請市長派兼之，襄理執行長綜理會務。該會相關幕僚作業由觀光傳播局派員兼辦，並得視業務需要聘用研究員四至八人，處理日常會務、委員會議決議事項及一般觀光業務之聯繫協調工作。

　　另設**觀光傳播局**，將觀光發展與城市行銷結合，下設**綜合行銷科**、**觀光發展科**、**觀光產業科**、**城市旅遊科**、**媒體出版科**、**媒體行政科**、**視聽資訊室**及**臺北廣播電臺**等單位，並直屬設有臺北廣播電台。

(二)新北市政府

　　新北市政府民國99年12月25日由原臺北縣政府升格為直轄市後，將臺北縣政府原於民國96年10月1日成立之**觀光旅遊局**改組而成，下設**觀光技術科**、**旅遊行銷科**、**風景區管理科**、**觀光企劃科**、**觀光管理科**等五個單位，並轄瑞芳、烏來、十分及**碧潭**等四處風景特定區。

(三)桃園市政府

桃園縣政府於民國103年12月升格直轄市之後，原觀光行銷局改制為**觀光旅遊局**，下設**旅遊行銷科**、**觀光管理科**及**觀光發展科**等三科，另下設**風景區管理處**，內設**服務推廣課**、**管理維護課**及**北橫管理站**，管理拉拉山、小烏來、大溪中正公園及公會堂、經國紀念園區、慈湖園區與角板山行館園區。

(四)臺中市政府

臺中市政府由原省轄市之臺中市與臺中縣合併升格直轄市後，成立**觀光旅遊局**，下設**觀光企劃科**、**觀光工程科**、**觀光管理科**、**旅遊行銷科**等四科及**風景區管理所**。

(五)臺南市政府

臺南市政府由原省轄市之臺南市與臺南縣合併升格直轄市後，成立**觀光旅遊局**，下設**觀光事業科**、**觀光行銷科**、**觀光技術科**、**旅遊服務科**、**風景區管理科**等五科。

(六)高雄市政府

高雄市政府原來就是直轄市，在併入高雄縣之後，仍設**觀光局**，但組織及業務擴大，下設**觀光行銷科**、**觀光產業科**、**觀光發展科**、**觀光工程科**、**維護管理科**等五科，另設**動物園管理中心**共六個單位，其中維護管理科又下轄**蓮池潭**、**金獅湖**、**壽山**及**旗津海岸公園**等四個風景區管理站。但壽山風景區於民國100年12月6日已依國家公園法改制成立為國家自然公園。

二、各縣市政府

民國88年7月1日精簡臺灣省政府後，臺灣地區包括臺灣省轄的十二個縣政府、三個市政府與福建省轄的金門及連江縣政府，都依照地方制度法實施地方自治，因此觀光行政機關就在因地制宜下，琳瑯滿目。除秘書、行政、人事、會計及政風單位外，與觀光有關的單位，經整理如**表1-2**。

柒、行政院組織改造與觀光有關機關更迭

目前行政院為提升行政效能，積極推動組織改造工作，新機關組織調整規劃報告行政院於民國99年10月22日審定，並於民國101年2月24日修正發布該

表1-2　臺灣地區各縣市政府觀光行政機關一覽表

縣（市）政府	觀光機關（單位）	下設觀光業務單位
新竹縣政府	交通旅遊處	交通管理科、交通規劃科、觀光行銷科、觀光管理科、觀光工程科
苗栗縣政府	文化觀光局	博物管理科、展演藝術科、客家事務科、文化資產科、觀光行銷科、觀光發展科、文創產業科
彰化縣政府	城市暨觀光發展處	企劃發展科、建設工程科、營運管理科、行銷推廣科
南投縣政府	觀光處	觀光企劃科、觀光推廣科、觀光產業科、觀光開發科、風景區管理所
雲林縣政府	文化觀光處	觀光行銷科、觀光發展科、文化資產科、表演藝術科、圖書資訊科、藝文推廣科、展覽藝術科
嘉義縣政府	文化觀光局	企劃科、藝文推廣科、文化資產科、產業科、設施科
屏東縣政府	交通旅遊處	綜合規劃科、運輸管理科、設施工程科、觀光管理科
宜蘭縣政府	工商旅遊處	工商科、觀光行銷科、遊憩規劃科、遊憩管理科
花蓮縣政府	觀光處	觀光企劃科、觀光行銷科、觀光產業科、工業管理科、商業管理科、資訊科
臺東縣政府	交通及觀光發展處	交通事務科、觀光企劃科、觀光遊憩科、觀光管理科
澎湖縣政府	旅遊處	觀光行政科、觀光促進科、景區管理科、交通陸務科
基隆市政府	觀光及城市行銷處	觀光發展科、觀光工程科、新聞科、城市交流及行銷科
新竹市政府	城市行銷處	整合行銷科、觀光維護科、觀光工程科
嘉義市政府	觀光新聞處	觀光旅遊科、觀光工程科、新聞聯繫科、新聞行政科
金門縣政府	觀光處	觀光業務科、觀光企劃科、交通行政科、大陸事務科、城市行銷科
連江縣政府	交通旅遊局	交通管理科、航運管理科、旅遊管理科、觀光遊憩科

資料來源：作者整理製表。

院組織改造推動小組設置要點，研定該院組織新架構，決定將目前中央三十七個機關精簡成為二十九個，迄目前為止，僅完成新機關組織立法者除院本部之外，有外交部、財務部、法務部、文化部、衛生福利部、金融監督管理委員會、僑務委員會、客家委員會、大陸委員會、人事行政總處、主計總處、國立故宮博物院、中央選舉委員會、公平交易委員會、國家通訊傳播委員會、飛航安全調查委員會等機關，其他都正在進行組織立法中。與觀光產業有關的機關**交通部**及**交通部觀光局**已分別規劃改為**交通及建設部**及**觀光署**。為對行政院組織改造前後與觀光業務有關主管機關更迭情形有清晰比較，特整理如**表1-3**供參考對照，唯實際組織改造結果仍以完成組織立法為準。

表1-3　行政院組織改造前後與觀光有關主管機關更迭對照表

觀光產業項目	行政院組織改造前		行政院組織改造後		備註
	主管機關	管理機關	主管機關	管理機關	
風景區、觀光遊樂業、旅行業、領隊、導遊人員、觀光旅館業、旅館業、民宿	交通部	交通部觀光局	交通及建設部	觀光署	
國家公園、國家自然公園	內政部	營建署	內政部	國土管理署	
森林遊樂區及國家森林步道	行政院農業委員會	林務局	環境資源部	森林及保育署	
休閒農業區及休閒農場	行政院農業委員會	農民輔導處	農業部	農村發展署	
文化資產（觀光）	行政院文化建設委員會		文化部	文化資產管理局	已改組成立
觀光工廠	經濟部	工業局	經濟及能源部	產業發展署	
農村酒莊	財政部	國庫署	財政部	國庫署	已改組成立
兩岸及港澳觀光	行政院大陸委員會		行政院人陸委員會		已改組成立
簽證、護照等領事事務	外交部	領事事務局	外交部	領事事務局	已改組成立
入出境	內政部	移民署	內政部	移民署	已改組成立
空域遊憩活動	交通部	民用航空局	交通及建設部	民用航空局	
水域遊憩活動	交通部	航政司	交通及建設部	港務局	
餐飲食品衛生	行政院衛生署		衛生福利部	食品藥物管理署	已改組成立

資料來源：整理自行政院民國99年10月22日審定之該院組織調整規劃報告。

捌、我國觀光團體組織

一、法制與功能

　　所謂「團體」，又稱為**人民團體**，人民團體法第4條將人民團體分為下列三種：**職業團體、社會團體、政治團體**。觀光團體組織大部分屬社會團體和職業團體。其主管機關在中央及省為**內政部**；在直轄市為**直轄市政府**；在縣（市）為**縣（市）政府**。但其目的事業應受各該事業主管機關之指導、監督。所謂**觀光目的事業主管機關**，依發展觀光條例第3條規定：「在中央為**交通部**，在直

轄市為**直轄市政府**，在縣（市）為**縣（市）政府**。」第5條第2項又規定：「中
央主管機關得將辦理國際觀光行銷、市場推廣、市場資訊等業務，委託法人團
體辦理。其受託法人團體應具備之資格、條件、監督管理及其他相關事項之辦
法，由中央主管機關定之。」民間團體或營利事業辦理涉及國際觀光宣傳及推
廣事務，除依有關法律規定外，應受中央主管機關之輔導。

綜上觀之，觀光團體（不論是社會團體或職業團體）之申請立案單位為**各
級社政主管機關**，而目的事業主管單位則為**各級觀光主管機關**。其功能依人民
團體法及發展觀光條例可歸納為下列三項：

1. **中介或橋樑的功能**：即團體可以作為主管機關政令宣導或會員下情上達
 的組織。
2. **管理或互助的功能**：即團體可以依章程、會籍等約束，管理會員或從事
 互助、協調的功能。
3. **準行政機關功能**：即團體受觀光主管機關委託辦理國際觀光行銷、市場
 推廣、資訊，以及旅遊品質保障、訓練等行政功能。

二、組織分類

觀光社團大都以**學會**（如中華民國觀光管理學會）、**協會**（如臺灣觀光
協會）、**公會**（如臺北市旅行商業同業公會）、**工會**（如臺北市旅館業職業工
會）等組織名稱出現。學會及協會為**社會團體**；公會及工會為**職業團體**。茲依
觀光行政組織各層級為目的事業主管機關的領導、監督的社會團體及職業團體
分別列舉如下：

(一)中央觀光團體組織

中央觀光團體組織屬全國性社團，如：亞太旅行協會中華民國分會、美
洲旅遊協會中華民國分會、中華民國旅館事業協會、中華民國觀光導遊協會、
中華民國觀光領隊協會、中華民國旅行業品質保障協會、財團法人中華飲食文
化基金會、中華民國文化觀光發展協會、中華民國休閒旅遊發展協會、財團法
人臺灣觀光協會、中華民國觀光管理學會、中華民國旅行商業同業公會全國聯
合會、中華民國旅行業經理人協會、中華民國旅館商業同業公會全國聯合會、
中華民國國民旅遊領團解說員協會、中華兩岸旅行協會、中華國際會議展覽協
會、財團法人臺灣海峽兩岸觀光旅遊協會、中華民國溫泉觀光協會、中華兩岸

旅遊產學發展協會、中華兩岸旅行協會、臺灣觀光遊樂區協會等。

(二)地方觀光團體組織

　　地方各縣（市）觀光團體組織如：臺北市旅行商業同業公會、臺北市觀光旅館商業同業公會、臺北市導遊協會、臺北市旅遊業職業工會、臺北市旅館職業工會、臺北市導遊職業工會、臺北市餐飲業職業工會、臺北市溫泉發展協會、高雄市旅行商業同業公會、高雄市觀光旅館商業同業公會、高雄市觀光導遊發展協會、高雄市旅館業職業工會、高雄市觀光協會、各縣（市）旅行商業同業公會、各縣（市）旅館商業同業公會、臺灣鄉村民宿發展協會，及臺中市、宜蘭縣、花蓮縣、金門縣、南投縣、苗栗縣、雲林縣、嘉義縣的民宿發展協會等。

 第三節　法規與我國觀光法規

壹、定義

　　法規是**法律**與**行政規章**的總稱，而行政規章又稱規章、行政命令或命令。法規具有位階性，又稱優位性或不可牴觸性，依中央法規標準法第11條規定，法律不得牴觸憲法，命令不得牴觸憲法或法律，下級機關訂定之命令不得牴觸上級機關之命令。

　　憲法第170條規定，本憲法所稱之**法律**，謂經立法院通過、總統公布之法律。其種類依**中央法規標準法**第2條規定有四：「法律得定名為**法、律、條例**或**通則。**」至於行政命令，則是指各機關依其法定職權或基於法律授權訂定之命令，應視其性質分別下達或發布，並即送立法院。其種類依中央法規標準法第3條之規定有七：「各機關發布之命令，得依其性質，稱**規程、規則、細則、辦法、綱要、標準**或**準則。**」除該七種命令之外，另依**行政程序法**規定，與人民權利義務有關的規定，各主管機關必須發布**行政規則**；各地方自治機關則須發布**自治規則**。

　　至於所謂**觀光法規**（Tourism Laws），亦可因公布或發布及執行之內容，其規範權責與觀光事業相關程度的不同，分狹義及廣義兩種。

一、狹義觀光法規

狹義觀光法規又稱觀光主要法規,係指經立法院三讀會通過,總統公布並由觀光主管機關交通部負責執行的「作用法」**發展觀光條例**,以及「組織法」**交通部觀光局組織條例**與**國家風景區管理處組織通則**之法律位階及委任各級觀光主管機關,包括各地方自治觀光主管機關發布之行政命令或自治規則。

依據交通部觀光局網頁顯示,觀光法規主要分為:(1)組織類;(2)處務類;(3)發展觀光條例;(4)旅行業、導遊、領隊、兩岸旅遊;(5)旅宿業(觀光旅館、旅館業、民宿);(6)觀光遊樂業;(7)風景特定區、觀光地區及自然人文生態景觀區;(8)溫泉、露營及水域遊憩活動;(9)宣傳、獎勵、補助及退稅;(10)災害防救、通報;(11)英文法規;(12)其他等十二類三百十二個從法律、行政命令到行政規則等不同位階的法規,都會在本書後續各章節中加以整理、歸納、分析。

二、廣義觀光法規

廣義觀光法規又稱觀光相關法規,係泛指各級政府、各個機關實際推動各項主管業務而同時有助於觀光產業發展的法規。以行政院各部會而言,幾乎或多或少都與觀光發展有相關,除前述觀光主要法規外,依據交通部觀光局網頁顯示,計列有**促參、土地、環境保護、水土保持、保育、營建、農業、商業及其他**等九類八十三個不同位階的觀光相關法規,這還不包括**民法債編、公平交易法、消費者保護法、臺灣地區與大陸地區人民關係條例、簽證**及**護照條例**與**外匯**等,以及各地方自治機關發布的**觀光行政自治規則**,也同樣都會在本書相關章節中,針對需要加以融入探討。

觀光法規屬**行政法**,是憲法的延伸,目的在規範公權力,除行政法基本原理之外,又可依其性質分為**行政作用法、行政組織法、行政救濟法**及**行政程序法**等領域,一般如教育、農業、環境保護、都市計畫、消防、建築、水土保持等專業性法規課程,大概都只講授行政作用法及行政組織法,至於行政救濟法及行政程序法,限於時間及需要程度大都從略,觀光行政與法規類屬專業性,故亦採之。

貳、觀光產業作用法

觀光產業的行政作用法方面,以發展觀光條例法規位階最高,是立法院三

讀會通過，總統公布的法律，也是所有與觀光產業有關的行政命令或規章的母法，具有一定的功能性、指導性，堪稱為觀光產業發展的火車頭。

一、立法宗旨與架構

根據民國108年6月19日修正公布之「發展觀光條例」第1條揭示之立法宗旨或目的為：

為發展觀光產業，宏揚傳統文化，推廣自然生態保育意識，永續經營臺灣特有之自然生態與人文景觀資源，敦睦國際友誼，增進國民身心健康，加速國內經濟繁榮，制定本條例。

該條例共分**五章**，雖最後載列為第71條，但包括第37-1條、第50-1條、第55-1條、第55-2條、第70-1條及第70-2條在內，**實際共七十七條**，其各章架構名稱及規定內容重點如下：

第一章　**總則**：第1至第6條。主要揭示立法宗旨、名詞解釋、主管機關、國際宣傳及推廣、觀光市場調查及資訊蒐集等共同性規定。

第二章　**規劃建設**：第7至第20條。主要規定觀光產業綜合開發計畫、風景特定區計畫、自然人文生態景觀區等之規劃建設事項。

第三章　**經營管理**：第21至第43條。主要規定觀光旅館業、旅館業、旅行業、觀光遊樂業、民宿經營，以及導遊人員、領隊人員、經理人等資格、執業，以及保障旅遊消費者權益事項。

第四章　**獎勵及處罰**：第44至第65條。主要規定所有觀光產業及外國業者、遊客等之獎勵與處罰事項。此外，授權主管機關依據第51條訂定發布**優良觀光產業及其從業人員表揚辦法**；第67條訂定發布**發展觀光條例裁罰標準**，使之獎罰分明。

第五章　**附則**：第66至第71條。主要規定以該條例為授權主管機關訂定之命令法源依據、施行日期及法律效力事項。

二、名詞定義

依據該條例第2條規定，該條例所用關鍵性名詞，其定義如下：

1.**觀光產業**：指有關觀光資源之開發、建設與維護，觀光設施之興建、改善，為觀光旅客旅遊、食宿提供服務與便利，以及提供舉辦各類型國際

　會議、展覽相關之旅遊服務產業。

2.**觀光旅客**：指觀光旅遊活動之人。

3.**觀光地區**：指風景特定區以外，經中央主管機關會商各目的事業主管機關同意後指定供觀光旅客遊覽風景、名勝、古蹟、博物館、展覽場所及其他可供觀光之地區。

4.**風景特定區**：指依規定程序劃定之風景或名勝地區。

5.**自然人文生態景觀區**：指具有無法以人力再造之特殊天然景緻、應嚴格保護之自然動、植物生態環境及重要史前遺跡所呈現之特殊自然人文景觀資源，在原住民保留地、山地管制區、野生動物保護區、水產資源保育區、自然保留區、風景特定區及國家公園內之史蹟保存區、特別景觀區、生態保護區等範圍內劃設之地區。

6.**觀光遊樂設施**：指在風景特定區或觀光地區提供觀光旅客休閒、遊樂之設施。

7.**觀光旅館業**：指經營國際觀光旅館或一般觀光旅館，對旅客提供住宿及相關服務之營利事業。

8.**旅館業**：指觀光旅館業以外，以各種方式名義提供不特定人以日或週之住宿、休息並收取費用及其他相關服務之營利事業。

9.**民宿**：指利用自用或自有住宅，結合當地人文街區、歷史風貌、自然景觀、生態、環境資源、農林漁牧、工藝製造、藝術文創等生產活動，以在地體驗交流為目的，運用家庭副業方式經營，提供旅客城鄉家庭式住宿環境與文化生活之住宿處所。

10.**旅行業**：指經中央主管機關核准，為旅客設計安排旅程、食宿、領隊人員、導遊人員、代購代售交通客票、代辦出國簽證手續等有關服務而收取報酬之營利事業。

11.**觀光遊樂業**：指經主管機關核准經營觀光遊樂設施之營利事業。

12.**導遊人員**：指執行接待或引導來本國觀光旅客旅遊業務而收取報酬之服務人員。

13.**領隊人員**：指執行引導出國觀光旅客團體旅遊業務而收取報酬之服務人員。

14.**專業導覽人員**：指為保存、維護及解說國內特有自然生態及人文景觀資源，由各目的事業主管機關在自然人文生態景觀區所設置之專業人員。

15. **外語觀光導覽人員**：指為提升我國國際觀光服務品質，以外語輔助解說國內特有自然生態及人文景觀資源，由各目的事業主管機關在自然人文生態景觀區所設置具外語能力之人員。

參、觀光產業組織法

在觀光產業的行政組織法方面，有**交通部觀光局組織條例**及**國家風景區管理處組織通則**兩者，也是所有觀光行政組織體系的母法，特分述如下：

一、交通部觀光局組織條例

1. **法源**：**發展觀光條例**第4條第1項規定，中央主管機關為主管全國觀光事務，設觀光局；其組織，另以法律定之。
2. **立法宗旨**：依據**交通部觀光局組織條例**第1條規定，交通部為發展全國觀光事業，設觀光局。
3. **立法沿革**：交通部觀光局組織條例從制定公布後，直至民國90年6月20日配合政府精簡臺灣省政府政策，整併臺灣省旅遊局組織及業務，才首次修訂，詳情如下：
 (1) 中華民國61年12月29日總統（61）臺統（一）義字第924號令制定公布，全文十二條。
 (2) 中華民國90年6月20日總統（90）華總一義字第9000120790 號令修正公布第3、5至7、12條條文。除第5至第7條人事職等調整，以及第12條第2項「該條例修正條文施行日期，由行政院以命令定之」之外，第3條「本局設五組，分別掌理前條所列事項，並得分科辦事。」係因併入臺灣省旅遊局國民旅遊業務，增設**國民旅遊組**成為五組。行政院遂於民國90年7月25日核定自同年8月1日施行。
4. **委任立法**：該條例第11條規定，「本局辦事細則，由局擬訂，呈請交通部核定之」，因此交通部於民國91年9月9日核定交通部觀光局所擬**交通部觀光局辦事細則**。該細則共分總則、職掌、權責、會議、人事管理、財務管理、事務管理、公文處理及附則等九章，共四十八條（含7-1、7-2、9-1條）。

二、國家風景區管理處組織通則

1. **立法宗旨**：依據該通則第1條第1項規定，國家風景區管理處（以下簡稱管理處），按各國家級風景區之劃定，依本通則之規定，分別設置之。第2項又強調，管理處隸屬**交通部觀光局**。

2. **立法沿革**：
 (1)中華民國84年1月28日總統（84）華總（一）義字第0638號令制定公布全文共十五條。
 (2)中華民國89年6月14日總統（89）華總（一）義字第8900146980號令配合職等調整修正發布第6及第9條條文。

3. **委任立法**：依據該通則第9條第3項規定，管理站之設置標準，由交通部觀光局擬訂，層報行政院核定之。第14條又規定，管理處辦事細則由各該處擬訂，報請交通部觀光局核轉交通部核定之。前者行政院於民國84年9月27日核定，並由該局於同年10月26日發布**交通部觀光局所屬各國家風景區管理處管理站設置標準**，全文七條；後者由交通部觀光局陸續依據國家風景區管理處組織通則第14條之規定訂（修）定**各國家風景區管理處辦事細則**。有關各該管理處（站）組織及職掌等內容，本書將於第三章探討。

肆、觀光產業相關法規

觀光產業是一綜合性產業，牽涉層面很廣，根據交通部觀光局行政資訊網列有土地、商業、促參、農業、營建、水土保持、保育、環境保護及其他九類觀光產業相關法規，又稱為廣義觀光法規，列舉如下：

1. **土地法規**：有平均地權條例施行細則、都市計畫法、都市計畫法臺灣省施行細則、國有財產法、國有財產法施行細則、區域計畫法、區域計畫法施行細則、非都市土地使用管制規則、平均地權條例、土地徵收條例、土地法、土地法施行法。

2. **商業法規**：違法在大陸地區從事投資或技術合作案件裁罰基準、行政罰法、受理交通事業申辦投資抵減審核作業要點、重要投資事業屬於交通事業部分適用範圍標準、消費者保護法、公司法。

3. **促參法規**：促進民間參與交通建設與觀光遊憩重大設施使用土地上空或地下處理及審核辦法、民間參與交通建設及觀光遊憩重大設施接管營運辦法、獎勵民間參與交通建設區段徵收取得土地處理辦法、獎勵民間參與交通建設條例施行細則、獎勵民間參與交通建設條例、促進民間參與公共建設法施行細則、促進民間參與公共建設法。

4. **農業法規**：漁業法、娛樂漁業管理辦法、森林法、森林法施行細則、森林遊樂區設置管理辦法、農業發展條例、休閒農業輔導管理辦法。

5. **營建法規**：建築法、機械遊樂設施設置及檢查管理辦法、違章建築處理辦法。

6. **水土保持法規**：水利法、水土保持法、水土保持法施行細則、山坡地開發利用回饋金繳交辦法、山坡地保育利用條例、山坡地保育利用條例施行細則。

7. **保育法規**：森林法、野生動物保育法、野生動物保育法施行細則、國家公園法、國家公園法施行細則、國家公園或風景特定區內森林區域管理經營配合辦法、文化資產保存法、文化資產保存法施行細則。

8. **環境保護法規**：環境影響評估法、環境影響評估法施行細則、噪音管制法、廢棄物清理法、空氣污染防制法、水污染防治法。

9. **其他法規**：國家賠償法問答手冊、法務部及所屬機關國家賠償事件處理要點、海峽兩岸關於大陸居民赴臺灣旅遊協議、中央行政機關組織基準法、交通部審查交通事務財團法人設立許可及監督要點、訴願法、採購評選委員會審議規則、採購評選委員會組織準則、政府採購法、政府採購法施行細則。

🚊 第四節　三位一體，互動調適

壹、調適原理

　　不同年代的觀光環境，影響各該年代的觀光政策，也連帶地帶動了不同的觀光行政配合措施，成立不同的觀光行政組織推動其政策指導下的觀光產業。而觀光政策為能有效落實，基於「依法行政」的理念，勢必研訂並遵循一定的

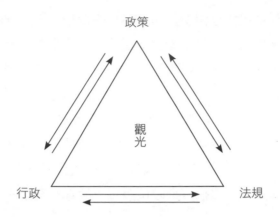

圖1-4 觀光政策、行政與法規三位一體互動調適概念圖

資料來源：作者整理。

立法程序公布或發布觀光產業相關的法規，擬訂並推動一系列相關的計畫方案，完成該年代觀光產業的階段性任務。如此與時漸進，政策、行政與法規三者的互動調適，造就了今天的觀光產業。因此，觀光政策、行政與法規三者，本質上有如**萬花筒**一般，呈現「三位一體」，且相互牽連影響，形成與時俱進、一體三面的互動調適現象。其概念如**圖1-4**所示。

　　吾人若從三位一體，互動調適的**萬花筒**現象，進一步衍伸到將觀光政策、行政與法規作為政府或**觀光主管機關**的角色，那麼與**觀光業者**及**觀光遊客**之間，不也是呈現三位一體，互動調適的萬花筒現象，彼此必須綿密互動配合，才可以開創出最協調、和諧的美麗畫面嗎？

　　換言之，政府要負責隨時審度觀光環境變遷，提出符合業者及遊客的政策，制定或訂定合宜的法規並確實依法行政；而業者及遊客也要守法，各自善盡責任，如此就可以確保旅遊市場秩序及旅遊安全了。就以新冠肺炎病毒（COVID-19）傳染病為例，衛生福利部中央疫情指揮中心（CDC）提出的全國性防疫政策，以及依據傳染病防治法及其施行細則等廣義的觀光政策、行政與法規，交通部觀光主管機關與交通部觀光局就配合訂定發布一系列如交通部協助受重大疫情影響觀光相關產業轉型培訓要點、交通部對嚴重特殊傳染性肺炎影響發生營運困難產業紓困振興辦法及交通部觀光局因應新冠肺炎疫情接待入境旅客地接旅行業紓困實施要點等法規，這種從廣義到狹義的政策、行政與法規，就是典型的說明了三位一體的互動調適，這種概念可以因應不同時期、不同政策環境的變化，讓觀光的困難問題逐一解決，也因此推動了觀光產業的發展。

貳、縱向調適

　　以我國為例，自民國34年戰後，觀光政策、行政與法規三者的互動調適，可依時間序列，分為縱向調適與橫向調適加以介紹。所謂**縱向調適**，是指我國從戰後迄今，超過一甲子以來因為觀光政策、行政與法規三者的互動調適而呈現的觀光發展態勢，茲析述如下：

一、觀光政策方面

　　早期戰後民國40年代，觀光政策議題的形成大都呈現「**由上而下**」的現象，亦即依照先總統蔣中正等在上位的領導人物之指示或倡導來推動，基本上雖已肯定「觀光」是國家政策的一環，但卻並非民意需求；及至70年代以後，則已呈現「**由下而上**」，因為政經環境變遷，改循民意、政見及政黨政治程序，形成各項觀光政策草案，導入政府制定並立法施行。

二、觀光行政方面

　　在觀光行政方面可以從三方面加以探討：

1. **從推動層級言**：在觀光行政組織層級方面，因為早期國民政府遷臺，無暇顧及觀光旅遊，大都由臺灣省或縣市地方推動，到了60年代成立交通部觀光局以後，包括風景區、旅行業、觀光旅館業及國際旅遊市場等的爭取，層級已提高到由中央觀光主管機關交通部來策劃推動，地方政府配合。
2. **從人力資源言**：在人力資源方面則由早期員額少而較乏專才的高普考試及格任用的一般公務人力，到晚期組織健全、員額較足且經過專業培訓、學有專精的觀光行政機關及民間觀光團體組織人力合作參與。
3. **從組織型態言**：在推動觀光產業的行政組織型態，由早期委員會、小組、會報等「**任務編組**」的組織型態，演變到晚近組織較為健全，而且由具有法制基礎的部、署、局、處、組、課、中心等「**正式建制**」組織來推動。

三、觀光法規方面

　　觀光法規可以從**位階**及**內容**兩方面來加以探討：

1. **從法令位階言**：由於早期觀光產業並無專屬法律，僅依賴臺灣省政府各行政部門訂定發布，且無法源依據的地方行政命令，到民國58年7月30日發展觀光條例制定公布，始有位階較高的專屬法律；而行政命令又都由早期的省級法規調適提升為中央法規。

2. **從法令內容言**：由早期單純的觀光產業，到80年代多元化的觀光旅遊型態，尤其晚近新興多樣的觀光產業，諸如觀光遊樂業、海上遊樂、遊艇、滑翔翼、高空彈跳、跳傘、熱氣球、水上摩托車、磯釣、海釣、溫泉、高鐵及博奕事業等，仍陸續在推陳出新。涵蓋陸、海、空的觀光旅遊產業都亟須訂頒更為周延的管理法規，俾維護各項旅遊安全，也使遊客及業者守法有據。

綜合上述三者的縱向調適互動，將其概念整理如**圖1-5**所示：

參、橫向調適

所謂**橫向調適**，是指將每十年切成一個斷代，有如切片掃描檢查，觀察瞭解各該十年中臺灣的觀光產業政策、行政及法規三方面調適後，到底呈現何種有別於其他斷代的觀光發展態樣？以橫向互動調適言之，其現象可分為七個斷代，特就各該斷代重要細節剖述如下：

一、民國40年代的萌芽期

政府甫撤退臺灣，國民所得不高，先總統蔣中正先生於民國42年11月以民

時期	觀光政策	觀光行政			觀光法規	
		推動層級	人力資源	組織型態	位階	內容
40年代	領導人倡導（政策由上而下形成）	低（省及縣市組織）	員額少而較乏觀光專才	任務編組（小組、會議、委員會）	低（省政府訂定法規）	單純
100年代	人民需求（政策由下而上形成）	高（中央及地方政府都成立觀光組織）	員額較足且經專業培訓	正式建制（局、組、處、所、課、站、中心）	高（中央及地方制定、訂定觀光法規）	多元（3D立體觀光產業）

圖1-5 我國觀光政策、行政與法規縱向調適概念圖

資料來源：作者整理製作。

生主義育樂兩篇補述肯定觀光遊憩活動功能，其政策理念有五項：

1.國民觀光遊憩為健全國民、民族，使國家富強康樂要件之一。
2.國民觀光遊憩活動應兼具下列功能：
　(1)倫理規範社教。
　(2)文化象徵或發揚民族優良文化精神。
　(3)訓練國防技能之精神。
3.國民觀光遊憩活動應有防共、反共之意識。
4.要善用自然及文化資產資源。
5.推行國民康樂政策要有計畫、有組織。

在此　**英明領袖**政策指導下，民國45年11月21日臺灣省政府成立**臺灣省觀光事業委員會**；民國48年12月21日，交通部也因應美國國際合作總署建議，成立**觀光事業專案小組**。

因此，如果從政策需求面來看，是因領導者**倡導**，而不是國民生活的熱切需求；且因而成立之觀光行政組織，也都屬於**任務編組**，並未獲立法。此一階段在行政措施方面大要為：整建烏來等二十處風景區、名勝古蹟，並協助開放及整建海水浴場；民國47年12月2日並實施**發展臺灣省觀光事業三年計畫**。惟以國家安全考慮，全面實施戒嚴，所以此一時期的互動調適重點仍以**倡導國民旅遊**為主。

二、民國50年代的成長期

此一階段受到**戒嚴政策**及**經濟建設計畫**的影響，國民旅遊顯現成長。在觀光政策方面，已能確認觀光事業為達成國家多目標之重要手段，並列為施政重點。在策略上，國際與國內觀光事業並重，因此開始發展**國際觀光**，爭取外匯，力求旅遊設備及導遊服務能適合國際水準，吸引國外觀光旅客，並同時介紹我國軍民艱苦卓絕「毋忘在莒」的復國建國精神；而在國民旅遊方面，鼓勵國人正當育樂及休閒生活，增進國民對國家固有文化、古蹟、古物及民族藝術之瞭解。

在一方面加強國防安全，另一方面加強經濟建設的政策背景下，此一階段的觀光法規，在民國58年7月制訂公布**發展觀光條例**後更趨完備。但因受到民國53年9月**都市計畫法**的立法在先，使得該條例的立法內涵受到都市計畫法立法

精神的影響至深。其餘很多行政命令,如**臺灣省海水浴場管理規則、戒嚴期間臺灣地區山地管制辦法**及**臺灣地區沿海海水浴場軍事管制辦法**等均在「戒嚴政策」的互動下相繼訂定,在遊憩資源開發上不無影響。

三、民國60年代的轉型期

從觀光環境加以探討,此階段影響觀光政策的環境因素約有:

1.各風景區遊客日增,但公共設施及遊憩設施欠缺,管理不善。
2.來臺之觀光客大多為來自日本及美國之觀光客或華僑,歐洲及紐、澳觀光客甚少。
3.觀光旅館供不應求,而且以臺北最為嚴重。
4.觀光從業人員之需求相應日增,且素質有待提升。

在此階段的觀光政策背景因素下,政府在觀光行政與法規上的互動及因應成果極其豐碩。除了民國60年6月裁併**臺灣省觀光事業管理局**,籌備成立**交通部觀光局**之外,在60年代政府公布了**國家公園法、區域計畫法**;發布實施**簽證觀光團體之團體簽證規則、簡化華僑來華入出境辦法、旅行業管理規則**及**國民申請出國觀光規則**等法規。其中尤以民國68年元旦開放國民出國觀光旅遊的政策影響最大,迄今仍方興未艾。同年實施**區域計畫**,將觀光資源開發利用,列為重要計畫項目之一。

四、民國70年代的鼎盛期

觀光事業在此一階段,受到下列兩大國家政策影響:

1.民國76年7月15日宣告解除**戒嚴令**,縮減山地、海防、重要軍事設施管制範圍,或放寬管制擴增可供觀光遊憩活動的空間或資源。
2.民國76年11月2日開始受理**赴大陸探親**申請,增加國人赴大陸之旅遊活動。

此十年為觀光事業**鼎盛期**,除了在行政院設立**觀光資源開發小組**、臺灣省政府設立**旅遊事業管理局**外,臺灣地區並成立了**墾丁、玉山、陽明山**及**太魯閣國家公園**,**東北角**及**東部海岸風景特定區管理處**。民間參與觀光事業的結果,使得民營遊樂區在此一時期如雨後春筍般急遽增加,也造成了管理上的問題。

在前述政策互動影響下,新興的觀光活動陸續活化,為了實質上的管理需

求，觀光法規隨即配合增、修訂，其中受到民國79年8月25日的日月潭船難影響，觀光行政部門轉變管理策略，將**旅遊安全**列為觀光政策重點，很多法規、行政措施都以旅遊安全為主要考量。

五、民國80年代的再造期

此一階段的特色及要注意調適的問題如下：

1.鼎盛之後如果沒有危機意識，並妥善調適因應，必然趨於盛極必衰。依照馬斯洛（A. Maslow）的需要層級理論觀之，在觀光事業鼎盛（生理滿足）之後必發生安全問題，鑑於70年代末期的諸多旅遊安全事故，觀光政策、行政與法規勢必全面徹底檢討翻修。

2.觀光事業在整個大政治環境中，面臨政府再造及組織精簡，所以臺灣省政府所屬旅遊行政、省級風景區、森林遊樂、休閒農業等機構面臨重組整併，在精省第三階段進入90年代21世紀的觀光組織必然是浴火重生的再造組織。

3.配合民國90年開始全面實施週休二日、休閒權及國際化的觀光發展，觀光事業的經營政策與實施，必須有一套嶄新的遊戲或競爭規則來維持，因此80年代修法及新訂法規頻繁，特別注重當事人的權益及國際市場的競爭力，成為再造調適、重新出擊的普遍法則。

4.在經濟高度開發、土地資源充分高密度利用、地震、颱風與土石流頻頻發生的情形下，80年代必須注意觀光資源環境的整體規劃與發展，風景區以及遊樂區的開發建設不能短視近利，要有永續經營與風險管理的理念。

5.民國80年代之後，各項觀光政策、行政及法規要體現國內、外觀光市場的供需，在人們有閒又有錢的前提下，必須研擬安全、益智、鄉土、民俗及文化等所謂陸、海、空3D立體發展，或8S休閒產業的政策及法規。

6.政府在成功建設臺灣為「工業之島」後，以再造臺灣為「觀光之島」作為目標，因此交通部於民國89年11月3日發布「21世紀臺灣觀光發展新戰略」，研訂來臺觀光客平均成長率為10%；在2003年迎接三百五十萬人次旅客來臺；國民旅遊人數突破一億人次；觀光收入由占GDP 3.4%提升至5%為新的觀光政策目標。

六、民國90年代的倍增期

　　民國89（西元2000）年為千禧龍年，民主進步黨執政初期，觀光產業政策先由**國內旅遊發展方案**到**21世紀觀光發展新戰略**，最後才以民國91年8月23日核定列入**挑戰2008：國家發展重點計畫**的十大重點投資計畫中第五項計畫的**觀光客倍增計畫**，作為民進黨執政的觀光政策。其目標係以觀光為目的的來臺旅客人數，由當時約一百萬人次，提升至2008年的二百萬人次；如以整體來臺旅客而言，則由當時約二百六十萬人次，成長至2008年的五百萬人次。這種以目標管理為手段所採取的政策，包括觀光行政與法規的各項行為、措施與規定，莫不環繞在五百萬人次的政策目標。

　　然而或許執政的民主進步黨受到頻換閣揆及觀光主管，以及意識立場與兩岸情勢的影響，終其執政迄**觀光客倍增的目標年─2008年為止**，始終沒能達到這個倍增的五百萬人次的目標。

　　2008年5月政黨再度輪替由國民黨執政，迄民國90（西元2010）年底，來臺旅客終於首度突破五百萬人次大關（計五百五十六萬七千二百七十七人次），創六十年來新高，為我國觀光業突破性的發展。分析能夠達成民國90年代**倍增期**目標的原因，應該是國民黨在開放的兩岸政策上爭取了大量的大陸觀光客，而其主要關鍵性的觀光作為，根據觀察約有如下各點：

1. 民國97年7月4日大陸第一支踩線團於6月16日抵臺考察，7月4日首發團七百五十三人搭首航抵臺旅遊；常態觀光團7月18日抵臺。

2. 民國97年12月15日全面落實**大三通**，開放海、空通航及通郵。原於7月4日實施週末包機三十六班次，擴充為平日包機一百零八個航班，大陸航點由原五個航點增為二十一個。直航截彎取直，除節省燃料成本外，縮短航程一個小時以上，形成兩岸一日生活圈。海運部分臺灣和大陸分別開放十一及六十三個港口。

3. 民國98年2月25日第十二屆**海峽兩岸旅行業聯誼會**首度移師臺灣舉行，大陸國家旅遊局長暨海旅會會長邵琪偉率領大陸三十個省市共四百五十八位代表來臺參加交流討論。

4. 民國99年5月4日**臺灣海峽兩岸觀光旅遊協會（臺旅會）**北京辦事處成立，**大陸海峽兩岸旅遊交流協會（海旅會）**臺北辦事處5月7日正式揭牌，為兩岸六十年來首次互設的準官方機構，具破冰意義。

七、民國100年代的疫情創傷期

民國100（西元2011-2020）年代，觀光政策、行政及法規三者互動的結果就如同民國90年代剛開始一樣，實在很難預知或論斷十年後的政策成果，究竟應給予何種較合宜的定位。如果一樣要從生態的觀點，那麼倍增了應該接著是**繁榮期**，結實纍纍、枝繁葉茂了吧！

然而，觀光產業實在無法自外於政治、經濟、國際局勢及兩岸關係的發展，國家政策的方向十足影響觀光產業的榮枯，證之過去十年倍增期目標達成過程的坎坷，因此將民國100年代，配合執政的國民黨馬英九總統在競選政見及民國101年5月20日就職演說一再強調要把握未來十年的黃金期，所以當年就暫定為**黃金期**，也見到來臺觀光客有增加的趨勢。

民國104年來臺旅客果然達到一千零四十三萬九千七百八十五人，當年12月20日達成第一千萬名來華觀光旅客目標，是由來自美國加利福尼亞州的臺灣女婿Manuele Christopher先生，搭乘華航CI 007抵達桃園國際機場所締造，可以確定民國100年代已達成千萬大國的「黃金期」。民國105年5月20日民主進步黨重新執政，蔡英文總統的兩岸維持現狀及新南向政見，以及民國106年2月20日行政院會議通過106至109年的「國家發展四年計畫」所提出的「兩岸和平穩定」及「新南向」政策正式開始推動。

根據觀光局統計年報，從民國105至108年來臺旅客也都有千萬以上紀錄，只是大陸人士來臺從105年的三百五十一萬一千七百三十四人到109年卻急降至十一萬一千零五十人，加上新冠肺炎（COVID-19）疫情爆發所帶來的衝擊，民國109年度來臺旅客僅剩一百三十七萬七千八百六十一人，以致觀光產業進入寒冬，這種雪崩式的慘況也是全球性的趨勢，就是到了民國110年底，也是已經很難期待千萬大國榮景，只得很無奈的被COVID-19為民國100年代的觀光產業劃下句點，並稱之「疫情創傷期」。

八、民國110年代的疫後復甦期

民國110（西元2021-2030）年代，觀光產業遭受2019年新冠肺炎病毒（COVID-19）嚴峻的創傷，全國各行各業在中央疫情指揮中心（COVID-19）嚴格的防疫政策指揮下，觀光主管機關（政策）交通部及觀光事務機關（行政）交通部觀光局也配合訂定了防疫及挽救觀光產業的政策與法規，短短不到二年，觀光產業受創相當嚴重，根據交通部觀光局統計資料，整理如下**表1-4**：

表1-4　觀光產業受新冠肺炎（COVID-19）疫情創傷重要指標一覽表

類別	民國108年（12月底）	民國109年（12月底）	創傷指標
總來臺旅客（人次）	11,864,105	1,377,861	-88.39%
大陸人士來臺（人次）	2,714,065	111,050	-88.64%
國人出國（人次）	17,101,335	2,335,564	-86.34%
國際觀光旅館（家）	80	78	-2家
國際觀光旅館住用率（%）	68.49%	40.23%	-28.26%
一般觀光旅館（家）	47	45	-2家
一般觀光旅館住用率（%）	60.90%	34.18%	-26.72%
旅館業（家）	3,373	3,393	+20家
民宿（家）	9,268	9,798	+530家
旅行業總公司（家）	3,145	3,194	+49家
旅行業分公司（家）	837	740	-97家
導遊人員（領取執照／人）	43,333	44,190	+857人
領隊人員（領取執照／人）	64,737	65,820	+1,083人

資料來源：作者整理自交通部觀光局統計年報。

　　表1-4還不包括迄110年1至9月的資料，除旅行業總公司增加四十九家，以及旅館業增加二十家和民宿增加五百三十家，應該是受到邊境封鎖，國人不能出國，轉而使得國旅市場活絡，因而增加了家數，而領隊、導遊人員也應該是受到每年舉辦證照考試而增加之外，其餘總來臺旅客、大陸人士來臺、國人出國人數，及觀光旅館住房率都明顯受創極為嚴重。再以疫情最嚴峻的一年，也是暑假觀光旺季8月來說，110年8月來臺旅客僅七千九百六十人次，與109年8月來臺旅客為一萬八千五百三十六人次，同期相較呈現57.06%的負成長。

　　為了遏止疫情蔓延，觀光產業業者們除了配合要求客人戴口罩、保持安全距離、國境封鎖、出入國需各隔離兩週、QR-Code實聯制、量體溫、餐廳禁止內用，連夜市、遊覽車都為了避免群聚感染，也都限制人數，致使業績一落千丈，撐不住疫情而關閉的更是比比皆是，交通部及觀光局急忙配合防疫政策及維護業者生存，除了訂定指導性的兩大政策：「Tourism2025—臺灣觀光邁向2025方案（110-114年）」及「Taiwan Tourism 2030臺灣觀光政策白皮書」之外，還密集審度疫情發展，適時訂定了一系列防疫策略與紓困措施（參見第二章第五節疫情紓困），使得疫情對觀光產業的衝擊獲得適時的紓困。

自我評量

一、問答題

1、何謂政策？何謂觀光政策？任舉一例說明之。

2、何謂行政？何謂觀光行政？任舉一例說明之。

3、何謂法規？何謂觀光法規？任舉一例說明之。

4、從廣義觀光政策、行政與法規，試任舉五個部會與觀光有關的業務及其法規。

5、觀光政策、行政與法規三者應如何互動調適？試以新冠肺炎病毒（COVID-19）為例說明之。

二、選擇題

（　）1、「Tourism 2030臺灣觀光政策白皮書」是屬於 (A)廣義觀光政策 (B)狹義觀光政策 (C)廣義觀光行政 (D)狹義觀光法規。

（　）2、地方政府中與交通部一樣設有「觀光局」的是 (A)臺北市政府 (B)桃園市政府 (C)基隆市政府 (D)高雄市政府。

（　）3、「農村酒莊」的主管（管理）機關是 (A)交通部觀光局 (B)經濟部工業局 (C)財政部 (D)行政院農業委員會。

（　）4、行政院組織改造計畫將「交通部觀光局」改組成為 (A)觀光署 (B)交通部觀光署 (C)文化觀光部 (D)觀光部。

（　）5、「臺灣觀光協會」是 (A)中央觀光團體組織 (B)地方觀光團體組織 (C)職業團體 (D)政治團體。

（　）6、下列何者不屬於自然人文生態景觀區 (A)水產資源保育區 (B)水資源保育區 (C)原住民保留地 (D)山地管制區。

（　）7、交通部觀光局是在何時成立 (A)民國40年代 (B)民國50年代 (C)民國60年代 (D)民國70年代。

（　）8、國家風景區之中，唯一不以地名命名的是下列何者 (A)阿里山 (B)雲嘉南濱海 (C)花東縱谷 (D)西拉雅。

（　）9、如果你的導遊執業證不慎遺失了，要向交通部觀光局的那個單位申請補發 (A)企劃組 (B)業務組 (C)國際組 (D)旅遊服務中心。

（　）10、交通部觀光局為加強國際觀光推廣設置駐外辦事處，但下列何者並未設置駐外辦事處 (A)胡志明市 (B)吉隆坡 (C)巴黎 (D)倫敦。

第二章

觀光產業之獎勵與處罰

🚊 第一節　獎勵

壹、興建及用地取得之獎勵

　　民國108年6月19日修正公布之發展觀光條例第44條規定，觀光旅館、旅館與觀光遊樂設施之興建及觀光產業之經營、管理，由中央主管機關會商有關機關訂定**獎勵項目及標準**獎勵之。

　　在公有土地方面該條例第45條規定，對民間機構開發經營觀光遊樂設施、觀光旅館經中央主管機關報請行政院核定者，其範圍內所需之公有土地得由公產管理機關**讓售、出租、設定地上權、聯合開發、委託開發、合作經營、信託或以使用土地權利金或租金出資方式**，提供民間機構開發、興建、營運、不受土地法第25條、國有財產法第28條及地方政府公產管理法令之限制。

　　依前項讓售之公有土地為公用財產者，仍應變更為非公用財產，由非公用財產管理機關辦理讓售。

　　民間機構開發經營觀光遊樂設施、觀光旅館經中央主管機關報請行政院核定者，該條例第46條規定，其所需之**聯外道路**得由中央主管機關協調該管道路主管機關、地方政府及其他相關目的事業主管機關興建之。

　　又民間機構開發經營觀光遊樂設施、觀光旅館經中央主管機關核定者，其範圍內所需用地如涉及**都市計畫或非都市土地使用變更**，該條例第47條規定，應檢具書圖文件申請，依都市計畫法第27條或區域計畫法第15-1條規定辦理逕行變更，不受通盤檢討之限制。

貳、優惠租稅及貸款

　　民間機構經營觀光遊樂業、觀光旅館業、旅館業之貸款經中央主管機關報請行政院核定者，該條例第48條規定，中央主管機關為配合發展觀光政策之需要，得洽請相關機關或金融機構提供**優惠貸款**。至於民間機構經營觀光遊樂業、觀光旅館業之**租稅優惠**，該條例第49條規定，依促進民間參與公共建設法第36條至第41條規定辦理。交通部觀光局遂分別於民國110年9月14日修正發布**獎勵觀光產業升級優惠貸款要點**，並於民國110年4月19日發布交通部觀光局**獎**

勵旅宿業品質提升補助要點，已經領有星級旅館標識之觀光旅館業或旅館業，以及依法取得營業執照或登記證之旅宿業得申請補助。

參、國際觀光宣傳與推廣

一、產業界

為加強國際觀光宣傳推廣，公司組織之觀光產業，依據該條例第50條規定，在下列用途項下且支出金額為10%至20%限度內者，得**抵減當年度應納營利事業所得稅額**；當年度不足抵減時，得在以後四年度內抵減之：

1.配合政府參與國際宣傳推廣之費用。
2.配合政府參加國際觀光組織及旅遊展覽之費用。
3.配合政府推廣會議旅遊之費用。

前項投資抵減，其每一年度得抵減總額，以不超過該公司當年度應納營利事業所得稅額50%為限。但最後年度抵減金額，不在此限。

同條第3項又規定，投資抵減之適用範圍、核定機關、申請期限、申請程序、施行期限、抵減率及其他相關事項之辦法，由行政院定之。該院遂於民國95年10月19日修訂發布**觀光產業配合政府參與國際觀光宣傳推廣適用投資抵減辦法**。交通部觀光局亦於民國92年4月23日發布**交通部觀光局補助國內外業者團體辦理觀光宣傳推廣促銷活動實施要點**。

二、主管機關

該條例第52條規定，主管機關為加強觀光宣傳，促進觀光產業發展，對有關觀光之優良文學、藝術作品，應予獎勵；其辦法，由中央主管機關會同有關機關定之。中央主管機關，對促進觀光產業之發展有重大貢獻者，授給獎金、獎章或獎狀表揚之。交通部遂於民國91年6月14日依發展觀光條例第52條第1項規定，訂定發布**觀光文學藝術作品獎勵辦法**。

肆、業者與從業人員之獎勵

經營管理良好之觀光產業或服務成績優良之觀光產業從業人員，依發展觀

光條例第51條規定,由主管機關表揚之;其表揚辦法,由中央主管機關定之。
交通部依據該條授權,已於民國105年9月20修訂發布**優良觀光產業及其從業人員表揚辦法**。

伍、獎勵觀光產業升級優惠貸款

交通部觀光局為配合「國家發展計畫」推動產業升級與創新經濟,協助觀光產業改善軟硬體設施,建置優質旅遊環境,以全面提升旅遊品質,促進觀光事業之發展,特依中長期資金運用作業須知第5點規定(要點第1點),於民國110年9月14日修正發布**獎勵觀光產業升級優惠貸款要點**,該貸款資金來源,由國家發展委員會中長期資金提撥**新臺幣三百億元**專款支應或由承辦銀行自有資金支應(要點第2點)。貸款對象以**經觀光主管機關核發觀光旅館業營業執照、旅館業登記證、觀光遊樂業執照及旅行業執照之觀光產業**為限(要點第2點)。其他有關規定如下:

一、貸款範圍及期限

1.貸款範圍:

(1)觀光旅館業、旅館業及觀光遊樂業因購置(建)機器、設備、土地、營業場所及資本性修繕等支出所需之資金。

(2)觀光旅館業、旅館業、觀光遊樂業及旅行業辦理資訊化所需之軟硬體資金。

(3)觀光旅館業、旅館業、觀光遊樂業及旅行業於企業經營時,必要之營運周轉金。

2.貸款期限:

(1)承辦銀行依貸款人提具之計畫書及相關放貸規定核定之,**期限最長不得超過二十年,含寬限期五年**。營運周轉金所需資金,**期限最長不得超過七年,含寬限期四年**。

(2)承租經營之旅館業,其貸款期限不得超過租約有效期間。

(3)要點修正發布施行前,依該要點獲核貸之貸款,得依前項寬限期年項,再予延長寬限期及貸款年限。但中小企業信用保證基金提供之信用保證維持原成數。(要點第4點)

二、貸款額度

1. 每一計畫貸款額度視借款人之財務狀況核定，最高不得超過該計畫成本之80%。
2. 融資總額度：觀光遊樂業、觀光旅館業及旅館業最高不超過**新臺幣三億元**；旅行業最高不超過**新臺幣六千萬元**，均得於貸款額度內分次為之。
3. 營運周轉金：旅館業、觀光旅館業及觀光遊樂業最高不超過**新臺幣六千萬元**；綜合旅行業最高不超過**新臺幣二千萬元**；甲、乙種旅行業最高不超過**新臺幣一千萬元**。均得於貸款額度內分次為之。（要點第5點）

三、貸款利率

貸款利率按中長期資金運用利率，加承辦銀行加碼機動計息，銀行加碼以不超過1.65%為限。（要點第6點）

四、擔保條件

依各承辦銀行之核貸作業辦理，必要時得依中小企業信用保證基金政策性貸款信用保證要點規定，移送中小企業信用保證基金提供最高九成之信用保證。（要點第7點）

五、申貸程序

1. 由借款人依承辦銀行之授信規定提出申請，並由該銀行依一般審核程序核貸之。
2. 融資貸款以向同一承辦銀行申貸為原則。
3. 借款人得視需要，請該局提供諮詢輔導及融資協助。（要點第8點）

六、償還辦法

本貸款利息部分應按月繳納，本金部分應自寬限期滿每三個月為一期平均攤還。（要點第9點）

七、利息補貼

交通部觀光局對於獲核貸該貸款且正常還款及繳交貸款利息之觀光產業，得提供利息補貼措施。但營運周轉金，不給予利息補貼。

第二節　表揚

　　觀光主管機關交通部依據發展觀光條例第51條「經營管理良好之觀光產業或服務成績優良之觀光產業從業人員，由主管機關表揚之；其表揚之申請程序、獎勵內容、適用對象候選資格、條件、評選等相關事項之辦法，由中央主管機關定之」規定，於民國105年9月20訂定**優良觀光產業及其從業人員表揚辦法**，全文共十七條。

　　依據該辦法第2條規定，表揚事項委任**交通部觀光局**執行之；其委任事項及法規依據公告應刊登於**政府公報**或**新聞紙**。第3條規定該辦法**適用對象**如下：

1.**觀光產業團體及其工作人員。**
2.**觀光旅館業、旅館業、旅行業、觀光遊樂業及其從業人員。**
3.**民宿經營者。**
4.**導遊及領隊人員。**
　前項工作人員、從業人員，包括各產業團體**負責人、董（理）監事**及其**員工。**
5.非屬前述觀光產業團體或個人有第8條第1項第1款、第3款至第6款情事之一者，該辦法第10條規定，準用本辦法表揚之。

　　至於其各適用對象之候選表揚事蹟如下述。

壹、觀光產業團體候選對象

　　觀光產業團體符合下列事蹟者，依該辦法第4條規定得為候選對象：

1.積極推展觀光產業之會務，對觀光產業發展有具體成效或貢獻。
2.配合觀光政策對健全旅遊市場、提升旅遊品質或保障旅客權益，有具體成效或貢獻。
3.舉辦觀光從業人員訓練，推動觀光產業人才質與量之提升，有具體成效或貢獻。
4.定期發行觀光專業刊物或舉辦觀光研討活動，內容充實，確能提高觀光知識水準。

5.推展國內外觀光宣傳推廣活動，擴充觀光產業行銷通路，有具體成效或貢獻。

6.推動觀光產業服務品質認證制度，對建立高品質服務之旅遊環境，有具體成效或貢獻。

7.對於促進觀光產業升級之研究及發展，有具體成效或貢獻。

貳、觀光旅館業、旅館業及民宿經營者候選對象

觀光旅館業、旅館業及民宿經營者符合下列事蹟者，依該辦法第5條規定得為候選對象：

1.自創品牌或加入國內外專業連鎖體系，對於經營管理制度之建立與營運、服務品質提升，有具體成效或貢獻。

2.取得國際標準品質認證，對於提升觀光產業國際競爭力及整體服務品質，有具體成效或貢獻。

3.提供優良住宿體驗並能落實旅宿安寧維護，對於設備更新維護、結合產業創新服務及保障住宿品質，維護旅客住宿安全，有具體成效或貢獻。

4.配合政府觀光政策，積極協助或參與觀光宣傳推廣活動，對觀光發展有具體成效或貢獻。

參、旅行業候選對象

旅行業符合下列事蹟者，依該辦法第6條規定得為候選對象：

1.創新經營管理制度及技術，對於旅行業競爭力提升，有具體成效或貢獻。

2.招攬國外旅客來臺觀光或推廣國內旅遊，最近三年外匯實績優良或提升旅客人數，有具體成效或貢獻。

3.配合政府觀光政策，積極協助或參與觀光推廣活動，對觀光事業發展，有具體成效或貢獻。

4.自創優良品牌、研究發展、創新遊程，對業務拓展及旅遊服務品質之提升，有具體成效或貢獻。

5.對旅遊安全或重大旅遊意外事故之預防及處理周延，或對旅客權益及安

全維護，有具體成效或貢獻。

肆、觀光遊樂業候選對象

觀光遊樂業符合下列事蹟者，依該辦法第7條規定得為候選對象：

1.配合政府觀光政策，積極主動參與或辦理推廣活動，對招攬國外旅客來臺觀光，有具體成效或貢獻。
2.區內設施維護、環境美化及經營管理良好，對遊憩品質提升，有具體成效或貢獻。
3.對意外事故之防範與處理訂有周詳計畫，保障遊客安全，有具體之成效或貢獻。
4.對遊客服務熱忱周到，經常獲致遊客好評，經觀光主管機關查明屬實，有具體成效或貢獻。
5.促進地方觀光事業發展，有具體成效或貢獻。
6.推動觀光遊憩設施更新，或投資興建觀光遊憩設施，對促進觀光產業整體發展，有具體成效或貢獻。
7.致力建立國際品牌或加入國內外專業連鎖體系，對提升國際旅客來臺人數，有具體成效或貢獻。

觀光遊樂業參與交通部觀光局依觀光遊樂業管理規則第38條規定辦理之年度督導考核競賽，經評列為**優等**及**特優等**者，得逕列為表揚對象，免依本辦法規定辦理評選。

伍、觀光從業人員候選對象

前述第3條所列適用對象之服務觀光產業**滿三年以上**，具有下列各款事蹟者，依該辦法第8條規定得為候選對象：

1.推動觀光產業發展，有具體成效或貢獻。
2.對主管業務之管理效能發展，有具體成效或貢獻。
3.發表觀光論著，對發展觀光產業，有具體成效或貢獻。
4.接待觀光旅客，服務周全，深獲好評或有感人事蹟足以發揚賓至如歸之

服務精神，有具體成效或貢獻。

5.維護國家權益或爭取國際聲譽，有具體成效或貢獻。

6.其他有助於觀光產業發展並有具體成效或貢獻。

前項候選對象對觀光產業有**特殊貢獻者**，得不受服務年資限制。

陸、不予表揚之規定

1.觀光旅館業、旅館業、旅行業、觀光遊樂業、民宿**經營者於最近三年內**曾受觀光主管機關停業或罰鍰處分者，依該辦法第9條第1項規定，不予表揚。但其罰鍰在**新臺幣一萬元以下**，且與表揚事蹟無關者，不在此限。

2.觀光旅館業、旅館業、旅行業、觀光遊樂業之**從業人員及導遊、領隊人員於最近三年內**曾受觀光主管機關**罰鍰或停止執業**處分者，該辦法第9條第2項規定不予表揚。但其罰鍰在新臺幣三千元以下，且與表揚事蹟無關者，不在此限。

柒、表揚活動程序

1.符合前述規定之候選對象，依該辦法第11條第1項規定，得於表揚活動公告受理期間，自行報名參選，或經由其服務單位、相關觀光主管機關、觀光機構、團體、法人、個人之推薦參選。

2.自行報名參選者，該辦法第11條第2項規定，應填具報名表，並檢附相關證明文件，送交通部觀光局評選；其為推薦參選者，推薦者應另填具推薦書。

3.交通部觀光局為辦理觀光產業及從業人員之表揚，該辦法第12條規定，得聘請學者、專家及觀光主管機關代表組成**評選會**評選之。

4.評選分**初選**及**決選**二階段辦理。但該局得視各獎項之參選人及被推薦人選之數額，不經初選逕行辦理決選。各該獎項之參選人或被推薦人選經評定成績皆未達評選基準者，各該獎項得**從缺**。

捌、評選基準或原則

觀光產業及其從業人員之評選基準或評選原則，第13條規定由評選會就產業及其從業人員特性，得參酌下列事項辦理議定之：

1. 經營管理或服務實績。
2. 創新與策略管理。
3. 旅遊消費者滿意度或輿情反映。
4. 服務品質與安全維護。
5. 人力資源之規劃、開發及運用。
6. 環境保護實績。

玖、評選作業與表揚方式

1. 觀光產業及其從業人員之表揚，該辦法第14條規定**每年辦理一次**，活動前應將受理報名時間、資格及方式、評選程序、獎勵內容、應選名額予以公告；其表揚得以給與**獎章**、**獎牌**、**獎狀**或**獎金**方式，由**交通部觀光局**定之。
2. **直轄市及縣（市）政府**為辦理所轄觀光產業及其從業人員之表揚事項，第16條規定得準用該辦法辦理；其所需經費應自行編列年度預算支應之。

第三節　處罰

交通部為落實執行各項處罰，特依據發展觀光條例第67條「依本條例所為處罰之裁罰標準，由中央主管機關定之」之規定，於民國109年6月19修正發布發展觀光條例裁罰標準。該條例第65條特別規定，依該條例所處之罰鍰，經通知限期繳納，屆期未繳納者，依法移送**強制執行**。此外該條例其他各項重要處罰規定如下：

壹、有玷辱國家榮譽、損害國家利益、妨害善良風俗或詐騙旅客行為者

　　依據該條例第53條規定，觀光旅館業、旅館業、旅行業、觀光遊樂業或民宿經營者，有玷辱國家榮譽、損害國家利益、妨害善良風俗或詐騙旅客行為者，處新臺幣三萬元以上十五萬元以下罰鍰；情節重大者，定期停止其營業之一部或全部，或廢止其營業執照或登記證。經受停止營業一部或全部之處分，仍繼續營業者，廢止其營業執照或登記證。觀光旅館業、旅館業、旅行業、觀光遊樂業之受僱人員有前項行為者，處新臺幣一萬元以上五萬元以下罰鍰。

貳、檢查結果有不合規定者

　　觀光旅館業、旅館業、旅行業、觀光遊樂業或民宿經營者，經主管機關依第37條第1項檢查結果有不合規定者，除依相關法令辦理外，並令限期改善，屆期仍未改善者，依該條例第54條規定，處新臺幣三萬元以上十五萬元以下罰鍰；情節重大者，並得定期停止其營業之一部分或全部；經受停止營業處分仍繼續營業者，廢止其營業執照或登記證。如有規避、妨礙或拒絕主管機關依規定檢查者，處新臺幣三萬元以上十五萬元以下罰鍰，並得按次連續處罰。

參、違法經營核准登記範圍外業務者

　　該條例第55條第1項規定，有下列情形之一者，處新臺幣三萬元以上十五萬元以下罰鍰；情節重大者，得廢止其營業執照：

　　1.觀光旅館業違反規定，經營核准登記範圍外業務。
　　2.旅行業違反規定，經營核准登記範圍外業務。

　　該條例第55條第2項又規定，有下列情形之一者，處新臺幣一萬元以上五萬元以下罰鍰：

　　1.旅行業違反規定，未與旅客訂定書面契約。
　　2.觀光旅館業、旅館業、旅行業、觀光遊樂業或民宿經營者，違反規定，暫停營業或暫停經營未報請備查或停業期間屆滿未申報復業。

該條例第55條第3項對觀光旅館業、旅館業、旅行業、觀光遊樂業或民宿經營者違反該條例所發布之命令，視情節輕重，主管機關得令限期改善或處新臺幣一萬元以上五萬元以下之罰鍰。

肆、未領取營業執照及擅自擴大營業客房而經營者

觀光產業未領取營業執照而經營者，依照該條例第55條第4、5、6項規定，整理如下**表2-1**：

表2-1　觀光產業未領取營業執照而經營者處罰一覽表

執照名稱	項目	處罰（新臺幣）
營業執照（公司）	觀光旅館業、旅行業、觀光遊樂業	10萬元以上50萬元以下罰鍰，並勒令歇業。
登記證	旅館業	10萬元以上50萬元以下罰鍰，並勒令歇業。
	民宿	6萬元以上30萬元以下罰鍰，並勒令歇業。

資料來源：作者整理繪製。

旅宿業**擅自擴大營業**客房部分者，其擴大部分，依照該條例第55條第7項規定，觀光旅館業及旅館業處**新臺幣五萬元以上二十五萬元以下罰鍰**；民宿經營者處**新臺幣三萬元以上十五萬元以下罰鍰**。其擴大部分並勒令歇業。

經營觀光旅館業務、旅館業務及民宿者，依規定經勒令歇業仍繼續經營者，得**按次處罰**，主管機關並得移送相關主管機關，採取**停止供水、供電、封閉、強制拆除或其他必要可立即結束經營之措施**，且其費用由該違反本條例之經營者負擔。違反規定情節重大者，主管機關**應公布其名稱、地址、負責人或經營者姓名及違規事項**。

伍、對旅行業違法之處罰

1. 外國旅行業未經申請核准而在中華民國境內設置代表人者，依第56條規定，處代表人新臺幣一萬元以上五萬元以下罰鍰，並勒令其停止職務。
2. 關於保險方面，旅行業未依規定辦理履約保證保險或責任保險，該條例第57條規定，中央主管機關得立即停止其辦理旅客之出國及國內旅遊業

務，並限於三個月內辦妥投保，逾期未辦妥者，得廢止其旅行業執照。
違反前項停止辦理旅客之出國及國內旅遊業務之處分者，中央主管機關得
廢止其旅行業執照。而觀光旅館業、旅館業、觀光遊樂業及民宿經營者，
未依規定辦理責任保險者，限於一個月內辦妥投保，屆期未辦妥者，處新
臺幣三萬元以上十五萬元以下罰鍰，得廢止其營業執照或登記證。

陸、關於旅行業從業人員

該條例第58條規定，有下列情形之一者，處新臺幣三千元以上一萬五千元
以下罰鍰；情節重大者，並得逕行定期停止其執行業務或廢止其執業證：

1. 旅行業經理人違反規定，兼任其他旅行業經理人或自營或為他人兼營旅
行業。
2. 導遊人員、領隊人員或觀光產業經營者僱用之人員，違反依本條例所發
布之命令者。經受停止執行業務處分，仍繼續執業者，廢止其執業證。
該條例第59條規定，未依規定取得執業證而執行導遊人員或領隊人員業
務者，處新臺幣一萬元以上五萬元以下罰鍰，並禁止其執業。

柒、關於水域遊憩活動之處罰

於公告禁止區域從事水域遊憩活動或不遵守水域遊憩活動管理機關對有
關水域遊憩活動所為種類、範圍、時間及行為之限制命令者，該條例第60條規
定，由其水域遊憩活動管理機關處新臺幣一萬元以上五萬元以下罰鍰，並禁止
其活動。前項行為具營利性質者，處新臺幣三萬元以上十五萬元以下罰鍰，並
禁止其活動。具營利性質者未依主管機關所定保險金額，投保責任保險或傷害
保險者，處新臺幣三萬元以上十五萬元以下罰鍰，並禁止其活動。

捌、關於專用標識之處罰

未依規定繳回觀光專用標識，或未經主關機關核准擅自使用觀光專用標識
者，該條例第61條規定，處新臺幣三萬元以上十五萬元以下罰鍰，並勒令其停
止使用及拆除之。

玖、關於風景區及觀光地區之處罰

1. 損壞觀光地區或風景特定區之名勝、自然資源或觀光設施者，該條例第62條規定，有關目的事業主管機關得處行為人新臺幣五十萬元以下罰鍰，並責令回復原狀或償還修復費用。其無法回復原狀者，有關目的事業主管機關得再處行為人新臺幣五百萬元以下罰鍰。

2. 旅客進入自然人文生態景觀區未依規定申請專業導覽人員陪同進入者，有關目的事業主管機關得處行為人新臺幣三萬元以下罰鍰。

3. 於風景特定區或觀光地區內有下列行為之一者，該條例第63條規定，由其目的事業主管機關處新臺幣一萬元以上五萬元以下罰鍰：
 (1)擅自經營固定或流動攤販。
 (2)擅自設置指示標誌、廣告物。
 (3)強行向旅客拍照並收取費用。
 (4)強行向旅客推銷物品。
 (5)其他騷擾旅客或影響旅客安全之行為。
 違反前項第1款或第2款規定者，其攤架、指示標誌或廣告物予以拆除並沒入之，拆除費用由行為人負擔。

4. 於風景特定區或觀光地區內有下列行為之一者，該條例第64條規定，由其目的事業主管機關處新臺幣五千元以上十萬元以下罰鍰：
 (1)任意拋棄、焚燒垃圾或廢棄物。
 (2)將車輛開入禁止車輛進入或停放於禁止停車之地區。
 (3)擅入管理機關公告禁止進入之地區。
 其他經管理機關公告禁止破壞生態、污染環境及危害安全之行為，由其目的事業主管機關處新臺幣五千元以上一百萬元以下罰鍰。

拾、裁罰對象及權責機關

根據交通部民國109年6月19日修正發布的發展觀光條例裁罰標準規定，將其裁罰對象、違反法規、裁罰權責機關及依據整理如**表2-2**：

表2-2　裁罰對象、違反法規、裁罰權責機關及依據

裁罰對象	違反法規	裁罰權責機關	依據
觀光旅館業與其僱用之人員	發展觀光條例及觀光旅館業管理規則	除位於直轄市之一般觀光旅館業，由直轄市政府裁罰外，其餘之國際觀光旅館業及一般觀光旅館業，由交通部委任觀光局裁罰。	第5條附表一
旅館業與其僱用之人員	發展觀光條例及旅館業管理規則	由直轄市或縣（市）政府裁罰。	第6條附表二
旅行業、旅行業經理人與旅行業僱用之人員	發展觀光條例及旅行業管理規則	由交通部委任觀光局裁罰。	第7條附表三
觀光遊樂業與其僱用之人員	發展觀光條例及觀光遊樂業管理規則	由交通部委任觀光局或由直轄市、縣（市）政府裁罰。	第8條附表四
民宿經營者	發展觀光條例及民宿管理辦法	由直轄市或縣（市）政府裁罰。	第9條附表五
導遊人員	發展觀光條例及導遊人員管理規則	由交通部委任觀光局裁罰。	第10條附表六
領隊人員	發展觀光條例及領隊人員管理規則	由交通部委任觀光局裁罰。	第11條附表七
從事水域遊憩活動	發展觀光條例及水域遊憩活動管理辦法	由水域遊憩活動管理機關裁罰。	第12條附表八
違法行為人	發展觀光條例及風景特定區管理規則有關國家級或直轄市級、縣（市）級風景特定區管理	由交通部委任觀光局或由直轄市、縣（市）政府裁罰。	第13條第1項附表九
違法行為人	發展觀光條例第62條至第64條有關觀光地區管理規定者	由目的事業主管機關裁罰。	第13條第2項附表九
旅客進入自然人文生態景觀區未依規定申請專業導覽人員陪同進入者	發展觀光條例第19、62條及自然人文生態景觀區專業導覽人員管理辦法第4條	由目的事業主管機關裁罰。	第14條附表十

資料來源：整理自「發展觀光條例裁罰標準」附表一至十，請參考交通部觀光局行政資訊網。

📱 第四節　檢舉與公告

　　發展觀光條例為推動檢舉違反該條例案件之獎勵，特於第37-1條增定，主管機關為調查未依本條例取得營業執照或登記證而經營觀光旅館業務、旅行業務、觀光遊樂業務、旅館業務或民宿之事實，得請求有關機關、法人、團體及當事人，提供必要文件、單據及相關資料；必要時得會同警察機關執行檢查，並得公告檢查結果。

　　未依該條例規定領取營業執照或登記證而經營觀光旅館業務、旅行業務、觀光遊樂業務、旅館業務或民宿者，以廣告物、出版品、廣播、電視、電子訊號、電腦網路或其他媒體等，散布、播送或刊登營業之訊息者，第55-1條更規定，處新臺幣三萬元以上三十萬元以下罰鍰。

　　對於違反該條例之行為者，第55-2條還規定，民眾得敘明事實並檢具證據資料，向主管機關檢舉。主管機關對於前項檢舉，經查證屬實並處以罰鍰者，其罰鍰金額達一定數額時，得以實收罰鍰總金額收入之一定比例，提充檢舉獎金予檢舉人。

　　前項檢舉及獎勵辦法，由主管機關定之。主管機關為查證時，對檢舉人之身分應予保密。因此交通部遂於民國107年10月22日訂定發布**檢舉違反發展觀光條例案件獎勵辦法**，其相關規定如下：

壹、適用對象

　　檢舉違反該條例案件（簡稱**檢舉案件**），經受理檢舉機關查證屬實，並經裁處罰鍰確定且完成收繳者，依該辦法給予檢舉獎勵。但直轄市或縣（市）政府依本條例第55-2條第3項規定就檢舉及獎勵另定規定者，從其規定。就檢舉案件負有查察權責之機關人員，不適用本辦法之規定。所稱**受理檢舉機關**，指發展觀光條例裁罰標準所定之裁罰機關（第2條）。

貳、獎金額度

　　檢舉案件經裁處確定並完成罰鍰收繳者，依該辦法第3條規定，受理檢舉機關依下列規定核發檢舉獎金：

1.實收罰鍰在新臺幣十萬元以上未滿五十萬元者，按15%計算。

2.實收罰鍰在新臺幣五十萬元以上者，按10%計算，最高金額以新臺幣十萬元為限。

聯合檢舉案件，獎金由全體檢舉人具領；同一案件由兩人以上分別檢舉者，其獎金應發給最先檢舉者；無法分別先後時，平均發給之。檢舉人同一年度檢舉案件依前二項規定核發之累計獎金，最高金額以新臺幣三十萬元為限。

參、檢舉方法

該辦法第4條規定，以**書面**敘明並檢附下列資料，向受理檢舉機關提出：

1.檢舉人之姓名、國民身分證統一編號、地址及聯絡方式。

2.被檢舉人之名稱、營業所在地或其他足資識別其身分之資料；如係法人者，其名稱、負責人姓名、營業所或事務所地址。

3.違反本條例之事實及具體證據資料：包括被檢舉違規行為、事實、時間及地點等之照片或錄影、廣告文宣、招攬文件、行程表、匯款單據及收款帳戶等。

不符前項規定，依其性質能補正者，得通知限期補正；不能補正或屆期未補正完成者，或同一案件，業經受理檢舉機關發現、查處中、依法裁處或已發放獎金者，不予受理。

機關對檢舉事項無管轄權者，應於收文日時起十日內移送有管轄權之機關，並通知檢舉人（第5條）。

肆、檢舉人及其身分之保密

該辦法第2條第2項規定，除負有查察權責機關人員不適用本辦法之外，任何人皆可，但受理檢舉機關對於檢舉人之身分相關資料及其所提供之檢舉資料，應予保密。載有檢舉人真實身分資料之談話紀錄或文書原本，應另行製作卷面封存之。其他文書足以顯示檢舉人之身分者，亦同。檢舉人之身分相關資料及其所提供之檢舉資料，除法律另有規定外，不得提供偵查、審判機關以外之其他機關、團體或個人取得及閱覽（第6條）。

伍、檢舉獎金之發給

經裁處罰鍰確定並已收繳完成者,受理檢舉機關應於三十日內以書面通知檢舉人。受通知之檢舉人應備通知函、國民身分證及其他證明身分文件、本人銀行存摺影本,親自至受理檢舉機關或以通訊方式辦理。其經受理檢舉機關查驗無誤後,將該筆獎金匯入檢舉人指定之帳戶。檢舉人自接獲通知之次日起,逾三個月未領取獎金者,視為放棄領取(第7條)。核發檢舉獎金之行政處分經廢止或撤銷,係因非可歸責於檢舉人之事由所致者,得不予追回已發給之獎金(第8條)。

陸、公告

為保障旅遊消費者權益,旅行業有下列情事之一者,依照該條例第43條規定,中央主管機關得公告之:

1.保證金被法院扣押或執行者。
2.受停業處分或廢止旅行業執照者。
3.自行停業者。
4.解散者。
5.經票據交換所公告為拒絕往來戶者。
6.未依第31條規定辦理履約保證保險或責任保險者。

至第31條規定,其中的責任保險,除旅行業外,還包括觀光旅館業、旅館業、觀光遊樂業及民宿經營者,於經營各該業務時,應依規定投保**責任保險**,而履約保證保險只限於旅行業。

 第五節　疫情紓困

壹、法源

新冠肺炎病毒（COVID-19）自民國108年襲捲全球以來，疫情嚴峻，並迅速傳播開來，我國觀光產業也受此次疫情打擊損失慘重，受創情形一如第43頁的「八、民國110年代的疫後復甦期」所述。交通部因此特別依據**嚴重特殊傳染性肺炎防治及紓困振興特別條例**第9條第3項規定，於民國109年4月20日訂定**交通部對受嚴重特殊傳染性肺炎影響發生營運困難產業事業紓困振興辦法**，該辦法第3條第1項第2款列舉紓困的觀光產業對象中包括「**旅行業、觀光旅館業、旅館業、民宿、觀光遊樂業。**」

貳、紓困內容

該辦法第6條規定：主管機關對旅行業、觀光旅館業、旅館業、民宿、觀光遊樂業、國籍及非國籍民用航空運輸業、政府機關（構）、觀光產業公（協）會及觀光相關產業及人員之紓困、補貼、振興項目如下：

1. 補貼旅行業、觀光旅館業、旅館業、民宿、觀光遊樂業之**必要營運負擔及薪資費用**。
2. 補助國內團體旅遊、自由行住宿及觀光遊樂業入園優惠。
3. 補助旅行業、觀光旅館業、旅館業、民宿、觀光遊樂業及其他觀光產業公（協）會等辦理**跨縣市區域合作觀光拓源轉型、產業媒合及行銷**。
4. 補助地方政府依季節、地方特有觀光元素、景點等，規劃具**在地特色**之活動。
5. 辦理溫泉相關行銷活動及補助**溫泉區觀光產業**改善軟硬體設施。
6. 針對受疫情影響來臺旅客減少之**國外市場擴大行銷**。
7. 獎助地方政府與觀光產業公（協）會等提出**深化臺灣觀光品質**並結合各區域在地旅遊資源及**特色之國際化旅遊產品**。
8. 辦理**國際旅客入境獎勵措施**，補助國籍及非國籍民用航空運輸業與旅行業之境外包機、境外旅遊團及擴大獎助全球市場來臺優質行程。

9. 補助觀光旅館業、旅館業及民宿設置**旅客友善設施、無障礙客房、通用化設施**及加入交通部觀光局**臺灣旅宿網訂房**功能等相關軟硬體費用。

10. 補助**觀光遊樂業**投資新設施、設備重置、獎勵創新服務及數位提升。

11. 推動**觀光智慧化轉型**，補助民間團體以數位化方式推廣觀光活動、辦理數位加值體驗及觀光影音資料庫建置。

12. 補貼**導遊、領隊人員及國民旅遊隨團服務人員**之生計費用。

13. 獎助地方政府推動**防疫旅宿**；補助提供居家檢疫者入住之防疫旅宿業者。

前項第1款至第4款、第12款與第13款實施方案及相關事項，由主管機關或其委任機關另定之。

參、疫情紓困法規

該辦法第15條規定，前述所定事項，主管機關得委任所屬機關或委託相關機關、公營事業或團體執行。因此交通部觀光局陸續發布實施下列疫情紓困法規，企圖使觀光產業儘速復甦：

1. 交通部觀光局獎助直轄市及縣（市）政府推動溫馨防疫旅宿實施要點（111年2月11日）。

2. 交通部觀光局補貼無雇主導遊及領隊人員生計費用實施要點（110年9月10日）。

3. 交通部觀光局補貼國民旅遊隨團服務人員生計費用實施要點（110年9月10日）。

4. 交通部觀光局補貼觀光遊樂業團體取消紓困實施要點（110年7月19日）。

5. 交通部觀光局辦理民宿營運補貼實施要點（110年6月11日）。

6. 旅行業配合防疫政策暫停辦理國內旅遊衍生作業成本補助要點（110年7月30日）。

7. 交通部觀光局辦理觀光遊樂業薪資及營運成本補貼實施要點（110年6月11日）。

8. 交通部觀光局辦理觀光旅館業及旅館業員工薪資及營運成本補貼要點

（110年6月11日）。

9.交通部觀光局推動合意短期使用旅館協助防疫獎助要點（110年1月20日）。

10.交通部觀光局補助旅行業冬季平日團體旅遊實施要點（109年12月14日）。

11.交通部觀光局辦理觀光旅館業及旅館業員工薪資補貼要點（109年12月14日）。

12.交通部觀光局輔導旅行業推廣安心旅遊補助要點（109年6月19日）。

13.交通部觀光局補貼旅行業員工薪資及營運成本實施要點（110年9月24日）。

14.交通部觀光局協助民宿紓困補貼實施要點（109年4月16日）。

15.交通部觀光局因應新冠肺炎疫情接待入境旅客地接旅行業紓困實施要點（109年4月15日）。

自我評量

一、問答題

1、政府為獎勵觀光產業升級，特別給予優惠貸款，其貸款資金來源、優惠貸款範圍、期限、額度及利率各是多少？

2、如果你是旅行業經營者，要如何努力並依照優良觀光產業及其從業人員表揚辦法規定，才能獲得表揚？

3、發展觀光條例對日租型套房未領取營業執照，以及合格旅宿業擅自擴大營業，有何處罰規定？你要如何檢舉違法才可領到最高的獎金？

二、選擇題

（　）1、獎勵觀光產業升級優惠貸款要點，下列何者不適用 (A)旅館業 (B)民宿 (C)觀光旅館業 (D)觀光遊樂業。

（　）2、觀光文學藝術作品獎勵辦法的主管機關是 (A)文化部 (B)教育部 (C)各直轄市、縣市政府 (D)交通部。

（　）3、新冠肺炎病毒的防疫政策是下列那一個機關訂定 (A)交通部觀光局 (B)經濟部 (C)衛生福利部 (D)交通部。

（　）4、交通部觀光局因應新冠肺炎疫情紓困觀光產業，但不包括何者 (A)風景特定區 (B)觀光遊樂業 (C)旅行業 (D)民宿。

（　）5、王先生是非常優秀的導遊人員，已入選為優良觀光從業人員，但主辦單位發現他最近3年內，曾因要趕赴機場接團致超速被罰新臺幣3,000元，結果是 (A)接受表揚 (B)不予表揚 (C)請王先生再申覆理由 (D)請評審委員再討論。

（　）6、發展觀光條例規定，未領取營業執照而經營旅行業者，除勒令歇業外要罰鍰新臺幣 (A)10萬元以上30萬元以下 (B)10萬元以上50萬元以下 (C)10萬元以上30萬元以下 (D)6萬元以上30萬元以下。

（　）7、進入下列何區未依規定申請專業導覽人員陪同進入者，該目的事業主管機關得處行為人新臺幣3萬元以下罰鍰 (A)觀光地區 (B)國家公園遊憩區 (C)自然人文生態景觀區 (D)水域遊憩活動區。

（　）8、位於直轄市之一般觀光旅館違反發展觀光條例，由那一個機關裁罰 (A)交通部及直轄市政府 (B)交通部觀光局 (C)交通部 (D)直轄市政府。

（　）9、檢舉違反發展觀光條例規定，檢舉人同一年度檢舉案件核發之累計獎金，最高金額是 (A)50萬元 (B)30萬元 (C)20萬元 (D)10萬元。

（　）10、為保障旅遊消費者權益，發展觀光條例規定旅行業有下列那一個情事可以不公告 (A)保證金被法院扣押 (B)自行停業者 (C)更換董事長 (D)解散者。

第 三 章

風景特定區管理與法規

🚋 第一節　定義與法制現況

壹、定義

　　依據民國108年6月19日修訂公布之發展觀光條例第2條第4款，所謂**風景特定區**，係指依規定程序劃定之風景區或名勝地區。而所稱之**規定程序**除依風景特定區管理規則外，還需依都市計畫法及區域計畫法之規定。另於同條例第10條第1項前段規定：主管機關得視實際情形，會商有關機關，將重要風景或名勝地區，勘定範圍，劃為**風景特定區**，但是依據國家風景區管理處組織通則，則稱為**風景區**。

　　目前觀光法規中，發展觀光條例及依該條例第66條第1項規定，風景特定區之評鑑、規劃建設作業、經營管理及獎勵等事項之管理規則，由中央主管機關訂定之，民國106年12月15日修正發布之。風景特定區管理規則以**風景特定區**為法規名稱；而國家風景區管理處組織通則則以**風景區**為法規名稱，再查各個**國家風景區管理處辦事細則**亦不冠「特定」兩字，顯見「**風景區**」及「**風景特定區**」互為通用。

貳、法制現況

一、以「作用法」言之

(一)主要法規

　　主要法規以民國108年6月19日修正公布的**發展觀光條例**為首，還有交通部依據該條例第66條第1項規定訂定**風景特定區管理規則**、第67條訂定**發展觀光條例裁罰標準**、第36條**水域遊憩活動管理辦法**、第2條第3款訂定的**交通部指定觀光地區作業要點**，以及各個國家風景區訂定發布的管理要點、注意事項等行政規則。

(二)相關法規

　　相關法規包括區域計畫法、都市計畫法、土地法、建築法、山坡地保育利用條例、水土保持法、森林法、原住民族基本法、國家公園法及農業發展條例等及其施行細則，風景區經營管理機關都必須配合遵守。

二、以「組織法」言之

(一)交通部觀光局組織條例

交通部觀光局組織條例並未規定國家風景區管理處組織相關內容，僅在第2條該局職掌列有「七、觀光地區名勝、古蹟之維護，及風景特定區之開發、管理事項。」各管理處會隸屬該局，係在**國家風景區管理處組織通則**第1條規定「國家風景區管理處（以下簡稱管理處），按各國家級風景區之劃定，依本通則之規定，分別設置之。管理處隸屬交通部觀光局。」

(二)風景區管理處組織法規

國家級風景區依據民國89年6月14日修正公布**國家風景區管理處組織通則**及依據該通則第9條第3項規定訂定發布**交通部觀光局所屬各國家風景區管理處管理站設置標準**、第14條由各管理處擬定，報請交通部觀光局轉交通部核定之**各國家風景區管理處辦事細則**。又依第10條規定，管理處設清潔隊，置隊長一人，由管理處派員兼任之。

至於直轄市及縣市級風景區管理機構，則依據**地方制度法**及**地方行政機關組織準則**之規定辦理。

(三)風景區警察組織法規

風景區警察係依據**國家風景區管理處組織通則**第11條規定，各國家風景區管理處設駐衛警察隊，並規範其職掌如下：

1. 觀光資源與其特有生態、地質、景觀以及水域資源之巡查、違規取締告發事項。
2. 旅遊秩序安全之維護及旅遊諮詢、服務事項。
3. 遊憩據點內流動攤販、擅自設攤、強行拍照、強迫推銷物品及其他騷擾遊客行為之取締、告發事項。
4. 違反各項觀光法規行為之查報、取締及告發事項。
5. 災害急難救助之協助事項。
6. 其他有關警衛事項。

第二節 風景特定區計畫

依據發展觀光條例第11條規定，風景特定區計畫應依據中央主管機關會同有關機關，就**地區特性**及**功能**所作之評鑑結果予以綜合規劃。前項計畫之擬訂及核定除應先會商主管機關外，悉依**都市計畫法**之規定辦理。風景特定區應按其地區特性及功能，劃分為**國家級**、**直轄市級**及**縣（市）級**。同條例第13條更規定，風景特定區計畫完成後，該管主管機關應就發展順序實施開發建設。

因此，不論國家級、直轄市級或縣（市）級風景特定區，均須先擬妥計畫，該項計畫除依據民國106年12月15日修正發布之**風景特定區管理規則**第3條規定，風景特定區之開發，除應依**觀光產業綜合開發計畫**所定原則辦理外，更必須依據第7條，風景特定區計畫項目及其附表二之下列規定辦理，列舉如下：

壹、主要計畫

其計畫內容包括下列項目：

1.計畫緣起。

2.計畫性質。

3.規劃原則。

4.計畫構想。

5.計畫目標與發展政策，包括計畫年期與計畫人口。

6.規劃方法簡介，包括研究流程圖。

7.研究區及規劃區範圍之劃定：**研究區**是指與本計畫有相互影響之大環境，該大環境可因自然、人文環境之不同因素而有不同之區域界限；**規劃區**則為該計畫之實際規劃範圍。

8.研究區現況分析：包括社會、經濟、自然、實質以及現有土地使用及其他等。

9.規劃區現況分析：

(1)**自然環境之現況**：包括地理區位、整體生態、地形、地質、土壤、水資源、氣象、動物、植物、特殊景觀及其他等。

(2)**人文環境之現況**：包括社會、人口、經濟、現有土地使用及所有權狀

　　況、交通運輸系統、名勝古蹟及其他等。

　　(3)**發展因素**之調查分析及區域內外相關計畫之分析。

10.規劃與設計，包括下列具體規劃內容：

　　(1)規劃區與研究區相互關係之分析與預測。

　　(2)規劃區域內各項成長率之預估。

　　(3)規劃區開發極限之訂定與開發項目及規格之訂定。

　　(4)總配置圖之訂定：包括土地分區使用、各區域內建蔽率、容積率和其他規劃之標準，以及交通系統、公共設施和遊憩設施計畫。

　　(5)本規劃案在經濟上之本益分析。

11.本計畫案在環境上之說明，包括下列四種：

　　(1)本計畫案對自然及人文環境之影響，包括社會、經濟、土地使用、自然環境及其他之影響。

　　(2)本計畫案實施中或實施後所造成之不可避免的有害性之影響。

　　(3)永久性及可復原之資源使用情形。

　　(4)如不實施本計畫所發生之影響，包括本計畫案與其他可行性辦法之比較。

12.實施計畫：

　　(1)分期分區之發展計畫：包括土地徵購、開發及建設時序、經費來源、開發有關機關之組織及權責等。

　　(2)規劃及建設完成之管理計畫。

　　(3)其他：包括計畫年期。

貳、細部規劃

　　下面各主要計畫與細部計畫所列項目，得視實際情形與需要予以增減之，但減列項目應註明其原因，其合併擬訂者亦同：

1.計畫地區位置、範圍及現況分析。

2.各項設施計畫。

3.土地所有權計畫之分析處理。

4.土地使用分區管制規則之擬訂，包括各項設施之密度及容納遊客人數。

5.各使用區內道路及各項公共設施之規劃：包括各使用區內建築物詳細配置圖、建蔽率、容積率等標準及建築物造形、構造色彩等，以及廣告

物、攤位之設置和環境管制之建議。

6.區內名勝古蹟及具有紀念性或藝術價值設施之維護修葺計畫：包括本項
設施之維護與修葺計畫應就其性質分析，及應予以保存之項目及其維護
修葺之建議。

7.栽植計畫。

8.財產計畫實施進度及管理細則。

9.其他。

第三節　風景特定區評鑑分級

壹、分級及法定程序

依發展觀光條例第11條第3項規定：風景特定區應按其地區特性及功能，劃
分為**國家級、直轄市級及縣（市）級**。風景特定區管理規則第4條第1項：風景
特定區依其地區特性及功能劃分為**國家級、直轄市級及縣（市）級**兩種等級，
由交通部委任交通部觀光局會同有關機關並邀請專家學者組成評鑑小組評鑑
之。同規則第5條規定，依規定評鑑為：

1.**國家級風景特定區**者，其等級及範圍由**交通部觀光局**報經**交通部**核轉行
政院核定後公告之；其為**直轄市級或縣（市）級**者，其等級及範圍由**交
通部觀光局**報**交通部**核定後，由所在地之**直轄市政府、縣（市）政府**公
告之。

2.**縣（市）級風景特定區**，所在縣（市）改制為直轄市者，由改制後之**直
轄市政府**公告變更其等級名稱。

貳、評鑑要項及評鑑因素

至於風景特定區評鑑基準，依風景特定區管理規則第4條第3項附表一之規
定，分為**特性**及**發展潛能**兩大評鑑要項，各要項的評鑑因素列舉如**圖3-1**。

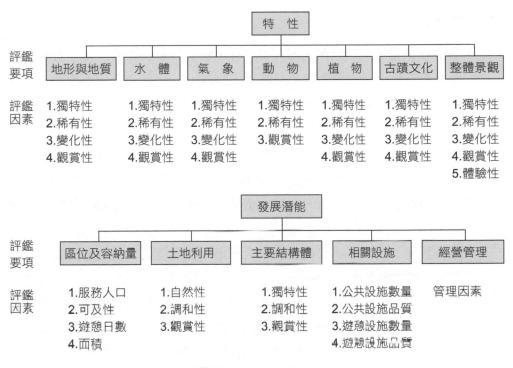

圖3-1　風景特定區評鑑要項及因素

資料來源：風景特定區管理規則。

一、特性

1. **地形與地質**：包括地表之起伏變化、特殊之地形、地質構造、地熱、奇石，及各種侵蝕、堆積地形等。

2. **水體**：包括海洋、湖泊、河川，以及因地形引起之水量和瀑布、湍流、曲流及溫泉等。

3. **氣象**：包括雲海、彩霞、嵐霞，及特殊日出、落日、雪景等。

4. **動物**：包括主要動物之群聚種類、數量、分布情形，及具有科學、教育價值之稀有、特有動物。

5. **植物**：包括主要植物群聚之種類、規模、分布情形，及具有科學、教育價值之稀有、特有之植物等。

6. **古蹟文化**：包括原住民文化、傳統文化、古蹟、遺址、寺廟及傳統建築等。

7. **整體景觀**：以上第1項至第6項所列為**部分**之評估，本項整體景觀則為各評鑑要項之**整體**評估。

二、發展潛能

1. **區位容納量**：包括服務人口、可及性、遊憩日數及面積。其中遊憩日數要考量降雨、強風、大寒及酷熱等，分為：(1)可供全年四季旅遊，不受氣候影響；(2)可供三季以上旅遊活動；(3)供半年以上旅遊活動；(4)僅部分季節適合旅遊活動等四級評鑑之。面積則分為二千公頃以上、二百至二千公頃、五十至二百公頃，及五十公頃以下四級評鑑之。

2. **土地利用**：包括土地利用型態、規模，如聚落、農、林、漁、牧、礦等。

3. **主要結構物**：包括水庫、大壩、燈塔、寺廟等大型或特別明顯之人工構造物。

4. **相關設施**：包括：(1)**公共設施**：含交通、水電設施；(2)**遊憩設施**：含遊憩、住宿餐飲及解說設施等。

5. **經營管理**：包括註明該區域是否具有下列幾項因素：(1)生態環境脆弱，自然資源易受遊客破壞；(2)部分地區對遊客具有危險性；(3)有濫墾、採礦等行為，易破壞自然景觀；(4)攤販管理不良，或垃圾、污水處理不善；(5)有入山管制、軍事管制，對遊客出入活動有所限制。

參、風景特定區評鑑分級標準

根據以上評鑑項目及說明，其分級標準為**國家級風景區**必須在**五百六十分以上**；未滿五百六十分者列為**直轄市、縣（市）級風景區**。又風景特定區分為**海岸型、山岳型及湖泊型**三大類型評鑑之，各項評鑑基準權重整理如**表3-1**。

表3-1　風景特定區評鑑基準權重表

項目\類型	特性（670）							發展潛能（330）				
	地形與地質	水體	氣象	動物	植物	古蹟文化	整體景觀	區位容納量	土地利用	主要結構物	相關設施	經營管理
海岸型	221	114	47	67	67	40	114	119	63	36	59	53
山岳型	136	68	77	91	111	56	131	132	56	28	66	48
湖泊型	108	161	67	68	92	50	124	132	56	32	68	46

資料來源：風景特定區管理規則。

第四節　風景特定區管理組織

依發展觀光條例第10條第1項：主管機關得視實際情形會商有關機關，將重要風景或名勝地區勘定範圍，劃為風景特定區；並得視其性質，專設機構經營管理之。第2項：依其他法律由其他目的事業機關劃定之風景區或遊樂區，其所設有關觀光之經營機構，均應接受主管機關之輔導。由此觀之，目前風景特定區除依評鑑結果分為**國家級、直轄市及縣（市）級**兩級之外，也依目的事業的不同，分為**觀光主管機關管理**與**其他目的事業主管機關管理**兩大類的風景特定區。

壹、國家級風景區

經評鑑為國家級風景區者，依民國89年6月14日制定公布之**國家風景區管理處組織通則**第1條規定：國家風景區管理處，按各國家級風景區之劃定，依本通則之規定，分別設置之。管理處隸屬**交通部觀光局**。其第2條規定管理處茲掌理下列事項：

1. 觀光資源之調查、規劃、保育，以及特有生態、地質、景觀與水域資源之維護事項。
2. 風景區計畫之執行、公共設施之興建與維修事項。
3. 觀光、住宿、遊樂、公共設施及山地、水域遊憩活動之管理，與鼓勵公民營事業機構投資興建經營事項。
4. 各項建設之協調及建築物申請建築執照之協助審查事項。
5. 環境衛生之維護及污染防治事項。
6. 旅遊秩序、安全之維護及管理事項。
7. 旅遊服務及解說事項。
8. 觀光遊憩活動之推廣事項。
9. 對外交通之聯繫配合事項。
10. 其他有關風景區經營管理事項。

依該通則第3條規定，管理處視國家級風景區面積、特性及業務需要，分設二課至四課，掌理前條所列事項。目前各國家風景區管理處辦事細則第3條都規

定，各處設**企劃**、**工務**、**管理**、**遊憩**四課，各課分掌前述業務。

依國家風景區管理處組織通則第5條規定，置處長及副處長各一人，第6條又規定管理處置秘書、技正、課長、專員、技士、課員、技佐、辦事員及書記等職位。第9條：管理處視風景區環境及業務需要，得分設**管理站**。管理站置主任一人，由管理處指派技正或專員兼任；所需工作人員應就本通則所定員額內派充之。管理站之設置標準，由交通部觀光局擬訂，呈報行政院核定之。交通部觀光局於民國84年10月26日訂定發布**交通部觀光局所屬各國家風景區管理處管理站設置標準**第3條規定，其**設置標準**為：

1.遊憩據點面積在十公頃以上者。
2.遊憩據點面積未達十公頃，但每年遊客在十萬人以上者。
3.遊憩據點距離管理處三十公里以上者。
4.具有特有生態、地質、景觀及水域資源之區域者。

依該標準第4條規定，管理站之**職掌**有：

1.旅遊服務及解說事項。
2.旅遊秩序、安全之維護及管理事項。
3.環境衛生之維護及污染防治事項。
4.公共設施之管理及維修事項。
5.觀光資源之保育，及特有生態、地質、景觀與水域資源之維護事項。
6.急難救助事項。
7.其他經管理處指定之事項。

此外，該通則第10條規定：管理處設**清潔隊**，置隊長一人，由管理處派員兼任之。第11條，管理處置**駐衛警察**或商請警察機關置**專業警察**，依各處辦事細則第12條規定，駐衛警察隊職掌如下：

1.觀光資源與特有生態、地質、景觀以及水域資源之巡查、違規取締告發事項。
2.旅遊秩序安全之維護及旅遊諮詢、服務事項。
3.遊憩據點內流動攤販、擅自設攤、強行拍照、強迫推銷物品，以及其他騷擾遊客行為之取締、告發事項。

4.違反各項觀光法規行為之查報、取締及告發事項。

5.災害急難救助之協助事項。

6.其他有關警衛事項。

目前依據前述相關法規設立之國家風景區，按成立先後順序計有：**東北角暨宜蘭海岸、東部海岸、澎湖、花東縱谷、大鵬灣、馬祖、日月潭、參山、阿里山、茂林、北海岸及觀音山、雲嘉南濱海**與**西拉雅**等十三座國家風景區管理處，均依該通則第14條規定，管理處辦事細則，由各該處擬訂，報請交通部觀光局核轉交通部核定之，故目前各個國家風景區均訂有管理處辦事細則。

貳、直轄市及縣（市）級風景區

民國88年11月20日精簡臺灣省政府組織之後，發展觀光條例及風景特定區管理規則已配合修正，廢除原**省（市）級風景區**，將直轄市與縣（市）級合併為一級。精省之後亦因公布**地方制度法**，故原臺灣省各風景區如北海岸、觀音山、獅頭山、梨山、八卦山、日月潭、茂林等除分別依風景特定區管理規則擴大範圍整併為國家級風景區之外，其他或原為省級委託縣管者，以及縣（市）級者，仍由各縣（市）政府經營管理，或由相關目的事業主管機關管理。

茲依據新、舊風景特定區管理規則分別列舉如下：

1.**省級**：石門水庫一處。

2.**直轄市級**：月世界、烏來、瑞芳、碧潭、澄清湖、鐵砧山等六處。

3.**縣（市）級**：七星潭、十分瀑布、小烏來、冬山河、明德水庫、知本內溫泉、知本溫泉、泰安溫泉、梅花湖、鳳凰谷、礁溪五峰旗等共十一處。

4.**縣（市）定**：青草湖、淡水、礁溪及霧社共四處。

5.**尚未評鑑**：大湖、中崙、仁義潭、六龜彩蝶谷、田尾園藝、石岡水壩、吳鳳廟、拉拉山、東埔溫泉、美濃中正湖、草嶺、清泉、溪頭、翠峰、龍潭湖、廬山及蘭潭共十七處。

📺 第五節　風景特定區經營管理

壹、管理機構職責

　　風景特定區之經營管理除依國家風景區管理處組織通則第2條，及交通部觀光局所屬各國家風景區管理處管理站設置標準第4條規定之管理處、站職掌（如前節所舉）外，發展觀光條例也有下列規定：

1. 為維持觀光地區及風景特定區之美觀，區內建築物之造形、構造、色彩等，及廣告物、攤位之設置得實施規劃限制；其辦法由中央主管機關會同有關機關定之。（第12條）

2. 為維護風景特定區內自然及人文資源之完整，在該區域內之任何設施計畫，均應徵得該管主管機關之同意。（如第17條）

3. 主管機關對風景特定區內之名勝、古蹟應會同有關目的事業主管機關調查登記，並維護完整。前項古蹟受損者，主管機關應通知管理機關或所有人擬具修護計畫，經有關目的事業主管機關及主管機關同意後，即時修復。（第20條）

4. 在獎勵及處罰方面，發展觀光條例第四章也有下列規定：

 (1) 損壞觀光地區或風景特定區之名勝、自然資源或觀光設施者，有關目的事業主管機關得處行為人新臺幣五十萬元以下罰鍰，並責令回復原狀或償還修復費用。其無法回復原狀者，有關目的事業主管機關得再處行為人新臺幣五百萬元以下罰鍰。（第62條第1項）

 (2) 旅客進入自然人文生態景觀區未依規定申請專業導覽人員陪同進入者，有關目的事業主管機關得處行為人新臺幣三萬元以下罰鍰。（第62條第2項）

 (3) 於風景特定區或觀光地區內有下列行為之一者，由其目的事業主管機關得處行為人新臺幣一萬元以上五萬元以下罰鍰：
 ① 擅自經營固定或流動攤販。
 ② 擅自設置指示標誌、廣告物。
 ③ 強行向旅客拍照並收取費用。
 ④ 強行向旅客推銷物品。

⑤其他騷擾旅客或影響旅客安全行為。

違反前項第1款或第2款規定者,其攤架、指示標誌或廣告物予以拆除並沒入之,拆除費用由行為人負擔。(第63條)

(4)於風景特定區或觀光地區內有下列行為之一者,由其目的事業主管機關處新臺幣三千元以上一萬五千元以下罰鍰:

①任意拋棄、焚燒垃圾或廢棄物。

②將車輛開入禁止車輛進入或停放於禁止停車之地區。

③其他經管理機關公告禁止破壞生態、污染環境及危害安全之行為（第64條）。

貳、遊客行為管理

一、禁止行為

風景特定區管理規則第13條規定,風景特定區內不得有下列行為:

1. 任意拋棄、焚燒垃圾或廢棄物。

2. 將車輛開入禁止車輛進入或停放於禁止停車之地區。

3. 隨地吐痰、拋棄紙屑、菸蒂、口香糖、瓜果皮核汁渣或其他一般廢棄物。

4. 污染地面、水質、空氣、牆壁、樑柱、樹木、道路、橋樑或其他土地定著物。

5. 鳴放噪音,焚燬、破壞花草樹木。

6. 於路旁、屋外或屋頂上曝曬、堆置有礙衛生整潔之廢棄物。

7. 自廢棄物清運處理及貯存工具、設備或處所搜揀廢棄之物。但搜揀依「廢棄物清理法」第5條第6項所定回收項目之一般廢棄物者,不在此限。

8. 拋棄熱灰燼、危險化學物品或爆炸性物品於廢棄物貯存設備。

9. 非法狩獵、棄置動物屍體於廢棄物貯存設備以外之處所。

上述第3款至第9款規定應由管理機關會商目的事業主管機關及其他有關機關,依發展觀光條例第64條第3款規定辦理公告。

另依衛生福利部公告「國家公園、國家自然公園、風景特定區及森林遊樂區與公園綠地除為吸菸區外,不得吸菸;未設吸菸區,為全面禁止吸菸之場所」,並自民國103年4月1日生效。

二、許可行為

風景特定區管理規則第14條規定，風景特定區內非經該管主管機關許可或同意，不得有下列行為：

1. 採伐竹木。
2. 探採礦物或挖填土石。
3. 捕採魚、貝、珊瑚、藻類。
4. 採集標本。
5. 水產養殖。
6. 使用農藥。
7. 引火整地。
8. 開挖道路。
9. 其他應經許可之事項。

上述第9項規定另有目的事業主管機關者，應向該目的事業主管機關申請核准。第1項各款之規定，應由管理機關會商目的事業主管機關及其他有關機關辦理公告。

🚃 第六節　觀光地區與自然人文生態景觀區

壹、觀光地區的定義

所謂**觀光地區**，依據發展觀光條例第2條第3款規定，係指風景特定區以外，經中央主管機關會商各目的事業主管機關同意後指定觀光旅客遊覽之風景、名勝、古蹟、博物館、展覽場所及其他可供觀光之地區。

茲將該條例對觀光地區之規定及相關行政規章，析述如下：

1. 為維持觀光地區及風景特定區之美觀，區內建築物之造形、構造、色彩及廣告物、攤位之設置，得實施規劃限制；其辦法由中央主管機關會同有關機關定之（第12條）。目前交通部依法授權發布**觀光地區及風景特定區建築物及廣告物攤位設置規劃限制辦法**。

2.具有大自然之優美景觀、生態、文化與人文觀光價值之地區，應規劃建設為觀光地區。該區域內之名勝、古蹟，及特殊動、植物生態等觀光資源，各目的事業主管機關應嚴加維護，禁止破壞。

3.至於旅客或行為人之處罰條款則規定於該條例第62條至64條，與風景特定區相同。

貳、觀光地區的指定

交通部為執行發展觀光條例第2條第3款規定之指定觀光地區，特於民國93年3月29日訂定發布**交通部指定觀光地區作業要點**。依作業要點之第4點可提出申請指定為觀光地區者有二：

1.直轄市、縣（市）政府基於觀光發展需要，為塑造地區觀光特色，加強管理，得就具有觀光價值地區，申請指定為觀光地區。

2.自然人、法人、非法人團體或其他機關（構）得向直轄市、縣（市）政府提出建議指定觀光地區，由直轄市、縣（市）政府考量符合前項指定目的者，統籌規劃後提出申請。

依據第2點規定，觀光地區指定申請案之受理、籌組小組勘查與會商事項，均由交通部觀光局執行之。但第3點規定國家公園、森林遊樂區、行政院退除役官兵輔導委員會所屬農場、休閒農場、休閒農業區、自然人文生態景觀區經營管理範圍等，已由各目的事業主管機關依其主管法規劃設之地區，不適用本要點。第6點規定，直轄市、縣（市）政府申請指定觀光地區，應檢附申請書並擬訂觀光地區指定目的、位置範圍、地權地用狀況、與相關政府及重大政策配合情形、觀光資源特色、遊客服務設施狀況、旅遊現況及潛力、交通狀況及觀光產業現況、經營管理計畫等資料。觀光局審查觀光地區之申請，應依據上述規定項目進行審查。其有現場勘查之必要者，得組成勘查小組，現場勘查評估。勘查小組組成包括二至六位專家學者，及當地直轄市、縣（市）政府、各目的事業主管機關代表。

參、觀光遊樂設施

依發展觀光條例第2條第6款規定,所謂**觀光遊樂設施**,係指在風景特定區或觀光地區提供觀光旅客休閒、遊樂之設施。再依風景特定區管理規則第2條所列包括:(1)機械遊樂設施;(2)水域遊樂設施;(3)陸域遊樂設施;(4)空域遊樂設施;(5)其他經主管機關核定之觀光遊樂設施。

肆、自然人文生態景觀區

依發展觀光條例第2條第5款規定,所謂**自然人文生態景觀區**,係指無法以人力再造之特殊天然景緻與應嚴格保護之自然動、植物生態環境,及重要史前遺跡所呈現之特殊自然人文景觀地區。其**範圍包括:原住民保留地、山地管制區、野生動物保護區、水產資源保育區、自然保留區、風景特定區**,以及**國家公園內之史蹟保存區、特別景觀區、生態保護區**等地區。同條第14款又訂有**專業導覽人員**,其定義係指,為保存、維護及解說國內特有自然生態及人文景觀資源,由各目的事業主管機關在自然人文生態景觀區所設置之專業人員。有關專業導覽人員管理法規,交通部於民國92年1月22日訂定發布之**自然人文生態景觀區專業導覽人員管理辦法**有詳細規定。

又為執行發展觀光條例第19條第2項自然人文生態景觀區劃定作業,交通部特於民國96年4月25日訂定**自然人文生態景觀區劃定作業要點**,明定前述範圍之劃定應符合下列條件之一:(1)無法以人力再造之特殊景緻;(2)應嚴格保護之自然動、植物生態環境;(3)重要史前遺跡所呈現之特殊自然人文景觀。其劃定由該管主管機關會同目的事業主管機關劃定之,如有爭議未決時,由交通部觀光局協商確定。(第4條)

該作業要點第5點又規定,劃定自然人文生態景觀區,應先擬定劃定說明書,內容包含:劃定目的、位置範圍、符合條件、生態資源特色、旅遊管制說明、旅遊現況、服務設施狀況、交通狀況及觀光產業現況等九項。第6點規定說明書擬訂後,應舉辦公開說明會,第7條規定邀集學者專家及相關目的事業主管機關開會審查,必要時得辦理實地勘查。勘定後並辦理公告,設置及培訓專業導覽人員。

第七節　觀光保育費

　　發展觀光條例第38條第2項規定，觀光地區、風景特定區、自然人文生態景觀區，**該管目的事業主管機關**得對進入之旅客收取**觀光保育費**；其收費繳納方法、公告收費範圍、免收保育費對象、差別費率及相關作業方式之辦法，由中央主管機關擬訂，其涉及原住民保留地者，應會同中央原住民族事務主管機關研訂，報請行政院核定之。交通部遂於民國107年6月29日訂定發布**觀光地區與風景特定區及自然人文生態景觀區觀光保育費收取辦法**。

　　所謂該管目的事業主管機關，依該辦法第3條規定，在觀光地區為直轄市、縣（市）政府；在國家級風景特定區為交通部委任之國家級風景特定區管理機關，在直轄市級及縣（市）級風景特定區為直轄市政府、縣（市）政府；在自然人文生態景觀區為辦理劃定公告之該管主管機關。

壹、免收、減收或停收

　　依照該辦法第4條規定，旅客進入公告收取觀光保育費之範圍前，應依規定先繳納觀光保育費，並應於入口處出示已繳納或得免收、減收或停收觀光保育費之相關證明文件，經查驗後方得進入。有下列各款情事之一者，該管目的事業主管機關得**免收**觀光保育費：

1.觀光保育費收取範圍內之設籍居民。
2.因執行公務必要進入者。
3.未滿三歲者或未能出示證明而有判斷年齡疑義時身高未滿九十公分者。
4.其他屬公益或學術研究或敦親睦鄰等，經該管目的事業主管機關同意進入者。

有下列各款情事之一者，該管目的事業主管機關得**減收**或**停收**觀光保育費：

1.因災害避難或安置。
2.因原住民族傳統文化或祭儀活動之需。
3.各機關學校辦理業務或教育宣導。
4.基於國際間條約、協定或互惠原則。
5.其他法律規定得減收或停收者。

貳、費率基準

依該辦法第5條規定，觀光保育費之費率基準，依公告收取觀光保育費範圍每年旅客人數，規定如下：

1.未達十萬人次者：每人新臺幣三十至六十元。
2.十萬人次以上未達五十萬人次者：每人新臺幣六十至一百二十元。
3.五十萬人次以上者：每人新臺幣一百二十至二百元。

該管目的事業主管機關得於前項規定基準範圍內，就下列各款規定情形，採行差別費率收費：

1.本國籍與外國籍。
2.不同季節或假日與非假日。
3.遊客人數尖峰與非尖峰時間。

參、收費範圍與收取方式

該管目的事業主管機關依前條規定訂定觀光保育費之費率後，依該辦法第5條規定，應將收取觀光保育費範圍與收取方式辦理公告，並報**交通部備查**；其調整時，亦同。前項備查由交通部委任**交通部觀光局執行**之。觀光保育費之費率基準訂定後，每三年至少辦理一次定期檢討。觀光保育費之收取得委託公司、合夥或獨資之工商行號及其他法人、機構或團體代收，代收之程序與手續費另由該管目的事業主管機關與代收機構約定（第7條）。

肆、觀光保育費用途

觀光保育費於收取後，依該辦法第8條規定，應限定專款專用於所公告收取觀光保育費之範圍，並專用於下列使用項目：

1.永續經營自然生態與人文景觀資源。
2.宣導觀光保育觀念。

3.辦理觀光保育教育解說或管理人員相關訓練。

4.調查自然生態及人文景觀等資源工作。

5.其他有助於推動自然生態及人文景觀之保育工作者。

自我評量

一、問答題

1、何謂風景特定區？與風景區有何不同？風景特定區的作用法有那些？試扼要介紹之。

2、如果你是合格的導遊人員，帶旅行團到風景特定區旅遊，要如何管理你的旅行團員，以免你跟團員都受到處罰？

3、風景特定區分為幾級？評鑑要項及因素有那些？又國家級風景特定區的評鑑標準多少？要依據什麼法律成立管理處？

4、何謂觀光地區？又何謂自然人文生態景觀區？兩者各依據何種法規產生？有何區別？

5、何謂觀光保育費？由何機關徵收？其費率基準及徵收後做何用途？

二、選擇題

()1、國家風景區管理站是依據下列那一法規設立 (A)風景特定區管理規則 (B)國家風景區管理處組織通則 (C)發展觀光條例 (D)地方行政機關組織準則。

()2、下列何者是屬於風景特定區評鑑要項的發展潛能 (A)地形與地質 (B)古蹟文化 (C)整體景觀 (D)土地利用。

()3、下列何者是屬於風景特定區評鑑要項的特性 (A)土地利用 (B)經營管理 (C)古蹟文化 (D)相關設施。

()4、「遊憩日數及面積」是屬於風景特定區評鑑發展潛能中的 (A)區位容納量 (B)土地利用 (C)相關設施 (D)經營管理。

()5、國家風景區管理處隸屬於 (A)交通部觀光局 (B)交通部 (C)行政院 (D)直轄市政府。

()6、下列國家風景特定區，何者不是以地名命名 (A)觀音山 (B)西拉雅 (C)馬祖 (D)茂林。

()7、石門水庫風景特定區是屬於 (A)國家級 (B)直轄市級 (C)省級 (D)縣市級。

()8、「觀光遊樂設施」是指限定在下列那一個地區提供觀光旅客休閒、遊樂之設施 (A)森林遊樂區 (B)觀光遊樂區 (C)兒童樂園 (D)風景特定區或觀光地區。

()9、依公告收取觀光保育費範圍，每年旅客人數10萬人次以上未達50萬人次者，觀光保育費之費率基準是每人 (A)新臺幣30至60元 (B)新臺幣60至120元 (C)新臺幣120至200元 (D)新臺幣200元以上。

()10、下列何者不適用觀光保育費用途 (A)宣導觀光保育觀念 (B)永續經營自然生態與人文景觀資源 (C)觀光保育出國考察 (D)調查自然生態及人文景觀等資源工作。

第 四 章

國家公園管理與法規

🚆 第一節　定義、成立目的與法制

壹、定義

　　國家公園（National Park），顧名思義就是具有國家代表性的自然人文公園，也是百餘年來深切體認人類自然與人文資源，而發起應予以劃定保護的地區。1872年3月1日美國國會通過黃石公園（Yellowstone National Park）為美國國家公園，成為世界上第一座國家公園。

　　各國對國家公園的定義至為分歧，因此**國際自然資源保育聯盟**（International Union for Conservation of Nature and Nataral Resources, IUCN）於1969年假新德里召開第十屆年會時，特別通過如下國家公園定義：

1. 位在自然保護區內，面積在一千公頃以上，具有優美景觀之特殊生態或地形，有國家代表性，且未經人類開採、聚居或開發建設之地區。
2. 為長期保護自然資源、原野景觀、原生生物、特殊生態體系而加強保護之地區。
3. 由國家最高權宜機構採取步驟，限制開發工業區、商業區及聚居之地區，並禁止伐採、採礦、設電廠、農耕、放牧、狩獵等行為，並有效執行對生態、自然景觀維護之地區。
4. 維護目前之自然狀態，僅准許遊客在特別情況下進入一定範圍，提供作為現代及未來世代科學、教育、遊憩、啟智等資源之地區。

　　我國則於民國99年12月8日修正公布**國家公園法**第8條，依據資源與面積規模，除對國家公園定義之外，另對國家自然公園名詞也有定義，分別列舉如下：

1. **國家公園**：指為永續保育國家特殊景觀、生態系統，保存生物多樣性及文化多元性，並供國民之育樂及研究，經主管機關依本法規定劃設之區域。目前依據內政部營建署網頁顯示，依序設有墾丁、玉山、陽明山、太魯閣、雪霸、金門、海洋及台江等八處國家公園。
2. **國家自然公園**：指符合國家公園選定基準而其資源豐富或面積規模較小，經主管機關依本法規定劃設之區域，目前僅高雄壽山（含高雄及臺中都會公園）國家自然公園一處。

貳、成立目的

　　從我國國家公園法第8條呼應IUCN前述定義，再依據該法第1條立法宗旨及第6條選定基準，更易瞭解國家公園的成立目的。第1條開宗明義揭示：「為保護國家特有之自然風景、野生物及史蹟，並供國民之育樂及研究，特制定本法。」因此，在我國除了**國家公園**之外還有**國家自然公園**之設置，應係因應臺灣地區資源豐富或面積規模較小，無法如IUCN前述定義之故。經整理IUCN及我國國家公園法，可歸納國家公園之成立目的有如下三項：

1. **保育**：加強保護區內具有特殊景觀，或重要生態系統、生物多樣性棲息地之國家自然、文化資產及史蹟。
2. **研究**：將具有自然及人文環境，富有文化教育意義，足以培育國民情操，需由國家長期保存之地區，提供作為現代及未來世代科學、教育、啟智等資源。
3. **育樂**：將具有大然育樂資源，風貌特異，足以陶冶國民情性之地區，提供遊憩觀賞。

參、法制

　　主要以**國家公園法**為首，該法最早於民國61年6月13日總統令制定公布，全文共三十條；於民國99年12月8日修正公布，增訂第27-1條條文，故目前全文應為三十一條。內政部依據該法第29條規定，於民國72年6月2日訂定發布**國家公園法施行細則**，全文共十三條，這兩者是國家公園的基本作用法規。

　　相關法規方面，除內政部及經濟部會銜於民國87年11月20日訂定發布「國家公園區域內礦業案件處理準則」之外，其他如都市計畫法、區域計畫法、森林法、水土保持法、農業發展條例、原住民族基本法及建築法等，對國家公園計畫的設立、經營管理也都有關係，都需要遵守，是構成國家公園作用法制的相關法規。

　　在**管理處組織法規**方面，目前依內政部民國99年2月9日訂定發布**國家公園管理處組織準則**辦理，並分別訂定發布墾丁等八個**國家公園管理處編制表**。

第二節　國家公園管理組織系統

壹、主管機關──內政部

依國家公園法第3條規定，國家公園主管機關為內政部。因既稱為國家公園，故無所謂的地方主管機關。內政部為主管各處國家公園，依據民國70年1月21日制定公布之內政部營建署組織條例第3條之規定，特於該部營建署設國家公園組，負責政策幕僚及行政事項。

貳、內政部國家公園計畫委員會

國家公園法第4條規定，內政部為選定、變更或廢止國家公園區域或審議國家公園計畫，設置國家公園計畫委員會，委員為無給職。內政部遂據以於民國68年7月31日訂定發布**內政部國家公園計畫委員會組織規程**，唯該規程內政部已於民國92年8月27日發布廢止，將組織規程改為設置要點，目前依據民國102年1月8日修正發布之**內政部國家公園計畫委員會設置要點**規定，該會之任務及其組織如下：

一、任務

依據該要點第2點規定，該會任務如下：

1.關於國家公園之選定、變更或廢止審議事項。
2.關於國家公園計畫之審議事項。
3.關於特別景觀區及生態保護區內之水資源及礦物開發之審議事項。
4.其他有關國家公園計畫之重大事項。

二、組織

依據該要點第3點規定，該會置委員三十三至四十五人，其中一人為主任委員，由本部常務次長兼任；一人為副主任委員，由本部部長就委員中指派一人擔任之。第6點又規定，該會置執行秘書一人，綜理該會幕僚事務，幹事二至五人，由業務有關人員調兼之。該會委員除主任委員外，其餘委員依第4點規定，

由內政部部長就下列人員派（聘）兼之：

1.主管業務及其他有關機關之代表。

2.具有土地使用、地形、地質、動物、植物、生物多樣性保育、人文等專
門學識經驗之專家學者。

3.熱心公益人士。

4.國家公園所轄副市長、縣（市）長。

前項委員名額中，專家學者不得少於委員總數三分之一，並至少有一人具
有原住民身分。第5點規定，委員任期兩年，期滿得續派（聘）之。但代表機關
出任者及所轄直轄市副市長、縣（市）長，應隨其本職進退。專家學者及熱心公
益人士委員，續聘以連續一次為限，且每次改聘不得超過該等委員人數五分之
三。委員出缺時，應予補聘；補聘委員之任期，至原委員任期屆滿之日為止。

參、內政部營建署（國家公園組）

內政部為主管並推動國家公園，於營建署設**國家公園組**，並為各管理處之
行政或業務督導單位。該組職掌依據該署網頁顯示，掌理國家公園（含國家自
然公園）之規劃建設、經營管理，都會公園之規劃建設與管理及自然環境之規
劃、保育與協調等事項。並以「推動國家公園（含國家自然公園）資源保育、
落實生物多樣性保育；加強國家公園（含國家自然公園）環境教育，推動生態
旅遊；創造優質自然設施環境，落實資源永續發展」為願景。

民國101年2月24日修正發布**行政院組織改造推動小組設置要點**，將國家公
園及國家自然公園於該部另行改組為**國土管理署**掌理之，日前尚未改組成立。

肆、內政部營建署國家公園管理處

一、設立依據

設立依據依國家公園法第5條規定，國家公園設管理處，其組織通則另定
之。因此民國72年4月27日制定公布**國家公園管理處組織通則**，但已由民國99年
2月9日內政部訂定發布**國家公園管理處組織準則**取代，該準則第1條亦揭示：內
政部營建署為辦理各國家公園業務，特設各國家公園管理處。

二、職掌

該準則第2條規定，管理處掌理下列事項：

1. 國家公園計畫之擬訂、檢討及變更。
2. 國家公園生物多樣性保育、研究及史蹟保護。
3. 國家公園環境教育及生態旅遊推動。
4. 國家公園土地利用規劃及經營管理。
5. 國家公園事業投資、經營、監督及管理。
6. 國家公園設施興建、利用及環境維護。
7. 其他劃定區內國家公園法所定事項。

三、組織

該準則第3條規定，管理處置處長一人，職務列簡任第十一職等；副處長一人，職務列簡任第十職等。第4條規定，管理處置秘書，職務列薦任第八職等至第九職等。第5條規定，管理處各職稱之官等職等及員額，另以編制表定之。各職稱之官等職等，依職務列等表之規定均須具國家公務人員銓敘合格。

目前各國家公園管理處為推動前述職掌事項，依據各**國家公園管理處辦事細則**規定，設有**企劃經理課、環境維護課、遊憩服務課、保育研究課、解說教育課、行政室、管理站、人事管理員、會計員**。但海洋及台江兩個國家公園並未設有「遊憩服務課」。各課業務職掌依據內政部營建署網頁顯示如下：

1. **企劃經理課**：國家公園計畫之執行與考核、土地取得與協調、相關法令制定釋示等。
2. **環境維護課**：規劃設計並維護園區各項設施，包括資源保護、交通、行政管理、遊憩、安全、解說、史蹟復舊等實體建設。
3. **遊憩服務課**：遊客管理、遊憩規劃、環境維護、旅遊事業管理等。
4. **保育研究課**：國家公園自然與人文資源資料調查建檔、研擬保育或復舊措施等。
5. **解說教育課**：遊客中心展示、解說服務、印製解說書冊並宣導生態保育，推動環境教育工作等。

伍、國家公園管理站

一、設立依據

　　民國99年5月19日總統令公布廢止國家公園管理處組織通則第11條規定，管理處視國家公園區域環境及業務需要，得分設管理站。前項管理站之設置標準由內政部擬定，報請行政院核定之。第12條又規定，管理站置主任一人，由管理處指派技正兼任；所需工作人員就該通則所定員額內派充之。

　　該組織通則既已廢止，內政部民國77年8月22日據以訂定發布的**國家公園管理站設置標準**失去法源依據，該部遂於民國96年11月1日函發**國家公園管理站設置原則**，可由該標準第6條規定，管理處設管理站者，應擬定設置計畫，報請內政部營建署轉報內政部核定之；以及第5條，管理站置主任一人，由管理處指派技正兼任，所需工作人員由管理處編制員額內派充之。

二、設置原則

　　該原則第2點規定，管理站設置原則如下：

1.已開發完成之遊憩區面積在十公頃以上者。
2.已開發完成之遊憩區面積未達十公頃，每年遊客在十萬人以上或距離管理處三十公里以上，交通不便，有配置專人提供服務及維護公共設施之必要者。
3.陸域及海域範圍內具有地理、地質、人文、動植物特殊景觀或生態保護區面積廣大，有置專人就近管理、保護、復育及研究之必要者。

三、職掌

　　管理站之職掌，依該標準第4條規定如下：

1.區域內遊憩服務、宣導解說及安全維護管理事項。
2.區域內各項公共設施之維護管理事項。
3.區域內有關急難之救助事項。
4.區域內自然資源之維護、研究及保育事項。
5.區域內有關文化古蹟之研究、保存及維護管理事項。
6.其他有關區域內及鄰近地區之管理事項。

第三節　國家公園計畫之管理

壹、國家公園之選定

一、選定標準

依據國家公園法第6條規定，國家公園之選定基準如下：

1. 具有特殊景觀，或重要生態系統、生物多樣性棲息地，足以代表國家自然遺產者。
2. 具有重要之文化資產及史蹟，其自然及人文環境富有文化教育意義，足以培育國民情操，需由國家長期保存者。
3. 具有天然育樂資源，風貌特異，足以陶冶國民情性，供遊憩觀賞者。

合於前項選定基準而其資源豐富或面積規模較小，得經主管機關選定為**國家自然公園**。依前兩項選定之國家公園及國家自然公園，主管機關應分別於其計畫保護利用管制原則各依其保育與遊憩屬性及型態，分類管理之。

二、勘查方法

國家公園法施行細則第2條規定，國家公園之選定，應先就勘選區域內自然資源與人文資料進行勘查，製成報告，作為國家公園計畫之基本資料：

1. **自然資源**：包括海陸之地形、地質、氣象、水文、動、植物、生態、特殊景觀。
2. **人文資料**：包括當地之社會、經濟及文化背景、交通、公共及公用設備、土地所有權屬及使用現況、史前遺跡及史後古蹟。

三、土地勘測

國家公園法第10條規定，為勘定國家公園區域，訂定或變更國家公園計畫，內政部或其委託之機關得派員進入公私土地內實施勘查或測量。但應事先通知土地所有權人或使用人。勘查或測量，如使土地所有權人或使用人之農作物、竹木或其他障礙物遭受損失時，應予以補償；其補償金額，由雙方協議，協議不成時，由其上級機關核定之。

　　國家公園區域內實施國家公園計畫所需要之公有土地，依據國家公園法第9條規定，得依法申請撥用。區域內私有土地，在不妨礙國家公園計畫原則下，准予保留作原有之使用。但為實施國家公園計畫需要私人土地時，得依法徵收。

貳、國家公園與國家自然公園計畫

　　國家公園法第8條規定，所謂**國家公園計畫**，指供國家公園整個區域之保護、利用及發展等經營管理上所需之綜合性計畫。而所謂**國家自然公園計畫**，指供國家自然公園整個區域之保護、利用及發展等經營管理上所需之綜合性計畫。兩者最大不同之處，前者仍須再依國家公園計畫擬定國家公園事業；而後者則無此規定。該法第27-1條規定，國家自然公園之變更、管理及違規行為處罰，適用國家公園之規定。

　　所謂**國家公園事業**，是指依據國家公園計畫所決定，而為便利育樂、生態旅遊及保護公園資源而興設之事業。國家公園事業，由內政部依據國家公園計畫決定之。前項事業，由國家公園主管機關執行；必要時，得由地方政府或公營事業機構或公私團體經國家公園主管機關核准，在國家公園管理處監督下投資經營。

　　依據該法第12條規定，國家公園得按區域內現有土地利用型態及資源特性，劃分為**一般管制區**、**遊憩區**、**史蹟保存區**、**特別景觀區**、**生態保護區**等五區管理之。各區定義依第8條規定如下：

1. **一般管制區**：指國家公園區域內不屬於其他任何分區之土地及水域，包括既有的小村落，並准許原土地、水域利用型態之地區。
2. **遊憩區**：指適合各種野外育樂活動，並准許興建適當育樂設施及有限度資源利用行為之地區。
3. **史蹟保存區**：指為保存重要歷史建築、紀念地、聚落、古蹟、遺址、文化景觀、古物而劃定的區域，及原住民族認定為祖墳地、祭祀地、發源地、舊社地、歷史遺跡、古蹟等祖傳地，並依其生活文化慣俗進行管制之地區。
4. **特別景觀區**：指無法以人力再造之特殊自然地理景觀，而嚴格限制開發行為之地區。
5. **生態保護區**：指為保存生物多樣性或供研究生態而應嚴格保護之天然生

物社會及其生育環境之地區。

以上五區中的**史蹟保存區**、**特別景觀區**及**生態保護區**等三區，依據發展觀光條例規定，列入**自然人文生態景觀區**。

該法施行細則第3條規定，報請設立國家公園，應擬具国家公園計畫及圖，其計畫圖比例尺不得小於五萬分之一，而計畫書應載明下列事項：

1.計畫範圍及其現況與特性。
2.計畫目標及基本方針。
3.計畫內容：包括分區、保護、利用、建設、經營、管理、經費概算、效益分析等項。
4.實施日期。
5.其他事項。

參、法定程序

依國家公園法第7條規定，國家公園之設立、廢止及其區域之劃定、變更，由內政部報請行政院核定公告之。該法施行細則第4條規定，國家公園計畫經報請行政院核定後，由內政部公告之，並分別通知有關機關及發交當地地方政府與鄉鎮市公所公開展示。

實際執行國家公園之設立、廢止及其區域之劃定、變更時，仍須依照**原住民族基本法**第21條及第22條之規定辦理：

1.政府或私人於原住民族土地內從事**土地開發**、**資源利用**、**生態保育**及**學術研究**，應諮詢並取得原住民族同意或參與，原住民得分享相關利益。政府或法令限制原住民族利用原住民族之土地及自然資源時，應與原住民族或原住民商議，並取得其同意。前兩項營利所得，應提撥一定比例納入原住民族綜合發展基金，作為回饋或補償經費。
2.政府於原住民族地區劃設**國家公園**、**國家級風景特定區**、**林業區**、**生態保育區**、**遊樂區**及其他資源治理機關時，應徵得當地原住民族同意，並與原住民族建立共同管理機制。

肆、檢討變更

該法施行細則第6條規定，國家公園計畫公告實施後，主管機關應每五年通盤檢討一次，並做必要之變更。但有下列情形之一者，得隨時檢討變更之：

1.發生或避免重大災害者。
2.內政部國家公園計畫委員會建議變更者。
3.變更範圍之土地為公共用地，變更內容不涉及人民權益者。

國家公園計畫實施後，在國家公園區域內，已核定之開發計畫或建設計畫、都市計畫及非都市土地使用編定，應協調配合國家公園計畫修訂。通達國家公園之道路及各種公共設施，有關機關應配合修築、敷設。

伍、禁止行為

國家公園以保育資源為主，遊憩為副，因此依據該法第13條規定，區域內禁止下列行為：

1.焚燬草木或引火整地。
2.狩獵動物或捕捉魚類。
3.污染水質或空氣。
4.採折花木。
5.於樹木、岩石及標示牌加刻文字或圖形。
6.任意拋棄果皮、紙屑或其他污物。
7.將車輛開進規定以外之地區。
8.其他經國家公園主管機關禁止之行為。

另依衛生福利部公告「國家公園、國家自然公園、風景特定區及森林遊樂區與公園綠地除為吸菸區外，不得吸菸；未設吸菸區，為全面禁止吸菸之場所」，並自民國103年4月1日生效。

陸、許可開發行為

國家公園計畫依其特性與利用型態分成的五區中，與觀光產業較有關者為一般管制區及遊憩區，依據該法第14條規定，該兩區經國家公園管理處之許可，得為下列行為：

1.公私建築物或道路、橋樑之建設或拆除。
2.水面、水道之填塞、改道或擴展。
3.礦物或土石之勘採。
4.土地之開墾或變更使用。
5.垂釣魚類或放牧牲畜。
6.纜車等機械化運輸設備之興建。
7.溫泉水源之利用。
8.廣告、招牌或其類似物之設置。
9.原有工廠之設備需要擴充或增加或變更使用者。
10.其他須經主管機關許可事項。

以上各項之許可，其屬範圍廣大或性質特別重要者，國家公園管理處應報請內政部核准，並經內政部會同各該事業主管機關審議辦理之。又在**史蹟保存區**、**特別景觀區**或**生態保護區**內，第16條規定，除公私建築物或道路、橋樑之建設或拆除及纜車等機械化運輸設備之興建，經許可者外，均應予以禁止。

其他許可行為的規定有：

1.史蹟保存區內下列行為，應先經內政部許可：(1)古物、古蹟之修繕；(2)原有建築物之修繕或重建；(3)原有地形、地物之人為改變。（第15條）
2.特別景觀區或生態保護區內，為應特殊需要，經國家公園管理處之許可，得為下列行為：(1)引進外來動、植物；(2)採集標本；(3)使用農藥。（第17條）
3.生態保護區應優先於公有土地內設置，其區域內禁止採集標本、使用農藥及興建一切人工設施。但為供學術研究或為供公共安全及公園管理上特殊需要，經內政部許可者，不在此限。（第18條）進入生態保護區者，應經國家公園管理處之許可。（第19條）
4.特別景觀區及生態保護區內之水資源及礦物之開發，應經國家公園計畫

委員會審議後，由內政部呈請行政院核准。（第20條）

5. 學術機構得在國家公園區域內從事科學研究。但應先將研究計畫送請國家公園管理處同意。（第21條）

6. 國家公園管理處為發揮國家公園教育功效，應視實際需要，設置專業人員，解釋天然景物及歷史古蹟等，並提供所必要之服務與設施。（第22條）所謂專業人員，應即指自然人文生態景觀區之專業導覽人員。

🚆 第四節　國家自然公園管理處

除民國99年12月8日修正公布之國家公園法第2條增訂國家自然公園外，內政部並於民國109年2月17日訂定發布國家自然公園管理處組織規程，該規程第1條揭示，內政部營建署為辦理國家自然公園（National Nature Park）業務，特設國家自然公園管理處，設處長一人，簡任十至十一職等，目前該處除壽山國家自然公園外，另轄有臺中都會公園及高雄都會公園兩處，該兩座都會公園係依據行政院核定之「臺灣地區都會區域休閒設施發展方案」推動之區域型森林公園，已納入國家自然公園管理處管轄。依據該規程第2條規定，管理處職掌如下：

1. 國家自然公園計畫之擬訂、檢討及變更。
2. 國家自然公園生物多樣性之保育、研究及史蹟保護。
3. 國家自然公園環境教育及生態旅遊之推動。
4. 國家自然公園土地利用之規劃及經營管理。
5. 國家自然公園事業之投資、經營、監督及管理。
6. 國家自然公園公共服務設施之興建、利用及環境維護。
7. 其他有關國家自然公園與淺山及其周邊生態系之經營管理事項。

茲就三處簡介如下：

1. 壽山國家自然公園：位於高雄市壽山九百二十八・七一四公頃（排除桃源里舊聚落、中山大學及臺泥私有地）、半屏山一百六十三・三公頃（包括山麓園滯洪沈砂池）、大小龜山及鳳山縣舊城遺址十九・三九公頃、旗後山十一・二五公頃等地，面積總計一千一百二十二・六五四公頃，於民國100年12月6日正式開園。

2.高雄都會公園：位於高雄市**楠梓區、橋頭區交界**，面積約九十五公頃，以原臺糖青埔農場土地為主，於民國98年4月19日全區開放。

3.臺中都會公園：位於臺中市**大肚山台地**，面積約八十八公頃，海拔約三百公尺，於民國89年10月28日開放。

自我評量

一、問答題

1、何謂國家公園？又何謂國家自然公園？其成立之職掌如何？

2、臺灣有那幾處國家公園？組織如何？國家公園為何要設置管理站？設置原則為何？

3、何謂國家公園計畫？又何謂國家公園事業？兩者有何區別？

4、依據國家公園法規定，國家公園得按區域內現有土地利用型態及資源特性，分為那五個區管理？試列舉說明。又那些區是列入自然人文生態景觀區？

5、國家公園重視資源保育，如果你是導遊帶團去國家公園，有那些禁止行為要約束團員？

二、選擇題

（　）1、國家公園的管理（行政）機關是 (A)內政部 (B)內政部營建署 (C)交通部 (D)交通部觀光局。

（　）2、臺灣的國家公園管理處是依據下列那一個法規成立 (A)國家公園法 (B)國家公園法施行細則 (C)國家公園管理處組織通則 (D)國家公園管理處組織準則。

（　）3、國家公園計畫之基本資料分為自然資源及人文資料，下列何者屬於人文資料 (A)水文 (B)地形 (C)交通 (D)生態。

（　）4、國家公園內適合各種野外育樂活動，並准許興建適當育樂設施及有限度資源利用行為之地區是 (A)遊憩區 (B)一般管制區 (C)特別景觀區 (D)史蹟保存區。

（　）5、國家公園內下列那一個區不列入自然人文生態景觀區 (A)一般管制區 (B)特別景觀區 (C)史蹟保存區 (D)生態保護區。

（　）6、下列何者被列為國家公園的許可開發行為 (A)狩獵動物或捕捉魚類 (B)礦物或土石之勘採 (C)將車輛開入規定以外之地區 (D)採折花木。

（　）7、下列離島何者不是依據國家公園法管理 (A)金門 (B)澎湖南方四島 (C)澎湖 (D)東沙環礁。

（　）8、已開發完成之遊憩區面積雖未達10公頃，但距離管理處多少距離，才可以設置國家公園管理站 (A)10公里以上 (B)20公里以上 (C)25公里以上 (D)30公里。

（　）9、臺中都會公園是屬於那一個管理處管轄 (A)玉山國家公園 (B)國家自然公園 (C)雪霸國家公園 (D)參山國家風景區。

（　）10、「大小龜山」是屬於下列何者管轄 (A)東北角及宜蘭海岸國家風景區 (B)北海岸及觀音山國家風景區 (C)壽山國家自然公園 (D)墾丁國家公園。

第 五 章

鄉村旅遊管理與法規

📖 第一節　鄉村旅遊定義與法制現況

鄉村旅遊（Rural Tourism）又稱**農業觀光**，是新興**觀光產業**，也是**產業觀光**非常重要的旅遊方式之一。所謂**鄉村旅遊**，一般係泛指以農、林、漁、牧等一級生產業為觀光資源，經過創意、包裝、轉型成為旅遊產品的三級服務業，藉以提供並吸引遊客到鄉村，從事各項鄉村生態、生活、生存，或稱為**三生**的旅遊體驗活動之意，不但是產業的，也是一項文化的、生態的知性之旅。

鄉村旅遊內容很廣，舉凡與農、林、漁、牧有關的森林遊樂區、觀光農園（採摘蔬果）、市民農園、休閒農業區、休閒農場、民宿（B&B）、娛樂漁業、觀光牧場，以及水土保持戶外教室等都是。目前除了行政院農業委員會及其所屬的林務局、農糧署、漁業署、水土保持局、特有生物保護中心、各地農業改良場、畜產試驗所、林業試驗所及農業試驗所之外，國立臺灣大學、中興大學的試驗林場，以及各地區農、漁會也都全力發展。

目前屬於鄉村旅遊的法制除了森林遊樂區、休閒農業園區、休閒農場、民宿、娛樂漁業有法規管理之外，其餘仍然有待立法，特將已完成立法之法制現況整理如**表5-1**。

表5-1　我國鄉村旅遊法制現況一覽表

名稱	主管機關	管理機關	母法	子法
森林遊樂區	行政院農業委員會	林務局	森林法	森林遊樂區設置管理辦法
休閒農業區休閒農場	行政院農業委員會	農民輔導處	農業發展條例	休閒農業輔導管理辦法
娛樂漁業	行政院農業委員會	漁業署	漁業法	娛樂漁業管理辦法
民宿	交通部	交通部觀光局	發展觀光條例	民宿管理辦法

按：行政院農業委員會在組織改造之後為「農業部」，其餘所屬管理機關也會更動。
資料來源：作者整理。

表5-1除了民宿與旅館業性質有關，另有專章探討外，其餘依序將各該屬於鄉村旅遊的管理及法規情形，在本章加以介紹。

 第二節　森林遊樂區管理與法規

壹、定義與法制

　　所謂**森林遊樂區**（Forest Recreation Area），依**森林遊樂區設置管理辦法**第2條規定，係指在森林區域內，為景觀保護、森林生態保育與提供遊客從事生態旅遊、休閒、育樂活動、環境教育及自然體驗等，經中央主管機關核定而設置之育樂區。在林務局網頁，將森林遊樂區名為**國家森林遊樂區**，本章則從法定名稱，以**森林遊樂區**名之。而所稱**育樂設施**，係指在森林遊樂區內，經主管機關核准，為提供遊客育樂活動、食宿及服務而設置之設施。

　　民國110年4月20日修正公布**森林法**第17條規定，森林區域內，經環境影響評估審查通過，得設置森林遊樂區；其設置管理辦法，由中央主管機關定之。行政院農業委員會遂於民國94年7月8日修正發布**森林遊樂區設置管理辦法**。此外與森林遊樂區有關之法規有森林法第17條第2項，規定森林遊樂區得酌收環境美化及清潔維護費，並授權由該會於民國105年4月12日修定的**森林遊樂區環境美化清潔維護費及遊樂設施使用費收費標準**，以及依森林法第16條第2項於民國79年5月25日訂定的**國家公園或風景特定區內森林區域管理經營配合辦法**。

貳、設置條件

　　依森林遊樂區設置管理辦法第3條規定，森林區域內有下列情形之一者，得選定為森林遊樂區：(1)**富教育意義之重要學術、歷史、生態價值之森林環境**；(2)**特殊之森林、地理、地質、野生物、氣象等景觀**。同條第2項又規定，森林遊樂區，以**面積不少於五十公頃，具有發展潛力者為限**。

　　可見森林遊樂是利用森林及其立地所構成的地形、地貌、氣候、植生、野生動物等自然景觀資源與寧靜之環境，配合人文歷史資源等，提供國民旅遊、休養、慰藉、運動、觀察、研究等各項活動之場所。故森林遊樂與觀光之性質不同，是屬於林業經營的一環，係在經營林業的同時，提供遊樂效益，為符合環保經濟的利用型態。依據行政院農業委員會林務局網頁顯示，目前有太平山、滿月圓、內洞、東眼山、觀霧、武陵、八仙山、大雪山、合歡山、奧萬

大、阿里山、藤枝、墾丁、雙流、知本、向陽、池南及富源國家森林遊樂區等
十八處、大學實驗林管理有溪頭及蕙蓀林場兩處、行政院退除役官兵輔導委員
會榮民森林保育事業處管理有明池及棲蘭兩處，臺灣目前總共二十二處森林遊
樂區。

參、森林遊樂區之規劃

一、擬具綱要規劃書

依森林遊樂區設置管理辦法第4條規定：森林遊樂區之設置，應由**森林所有
人擬具綱要規劃書**，載明下列事項，報經直轄市或縣（市）主管機關初審後，
送請中央主管機關審核通過後公告其地點及範圍：

1.森林育樂資源概況。
2.使用土地面積及位置圖。
3.土地權屬證明或土地使用同意書。
4.都市計畫或區域計畫土地使用分區管制現況說明。
5.規劃目標及依第8條劃分土地使用區之計畫說明。
6.主要育樂設施說明。

二、擬訂森林遊樂區計畫

該辦法第5條規定，森林遊樂區之設置地點及範圍經公告後，申請人應於環
境影響評估審查通過一年內，擬訂**森林遊樂區計畫**，報經直轄市或縣（市）主
管機關審核後，送請中央主管機關核定後實施；其內容變更時，亦同。

育樂設施區應就主要育樂設施作整體規劃設計，並顧及自然文化景觀與水
土保持之維護及安全措施，其總面積不得超過森林遊樂區面積的10%。

森林遊樂區計畫每十年應至少檢討一次。森林遊樂區為國有林者，擬具綱
要規劃書及森林遊樂區計畫時應辦理之事項，得逕報中央主管機關核定，核定
時應副知所在地之直轄市或縣（市）主管機關。（第6條）

肆、劃分使用區及其管理

為妥善分區管理，該辦法第8條規定，森林遊樂區得劃分為**營林區、育樂設**

施區、**景觀保護區**、**森林生態保育區**等使用區。其編為**保安林**者，並依森林法有關保安林之規定管理經營。其各區管理要求如下：

1. **營林區**：以天然林或人工林之營造與維護為主，其林木之撫育及更新，應兼顧森林美學與生態。營林區必要時得設置步道、涼亭、衛生、安全、解說教育、營林及資源保育維護之設施。（第9條）
2. **育樂設施區**：以提供遊客從事生態旅遊、休閒、育樂活動、環境教育及自然體驗等為主。育樂設施區內建築物及設施之造形、色彩，應配合周圍環境，儘量採用竹、木、石材或其他綠建材。（第10條）
3. **景觀保護區**：以維護自然文化景觀為主，並應保存自然景觀之完整。景觀保護區必要時得設置步道、涼亭、衛生、安全及解說教育之設施。（第11條）
4. **森林生態保育區**：應保存森林生態系之完整及珍貴稀有動植物之繁衍，非經中央主管機關許可，禁止遊客進入，且禁止有改變或破壞其原有自然狀態之行為。（第12條）

伍、遊樂設施之興建與管理

1. 森林遊樂區申請人應按核定之計畫，投資興建遊樂設施。於森林遊樂區開業前，應填具申請書，並檢附主要遊樂設施使用執照影本等文件，報請中央主管機關會同有關機關勘驗合格後，始得申請營業登記。（第14條）
2. 森林遊樂區因天然災害或其他原因致有安全之虞者，管理經營者應立即於明顯處設立**警告及停用之標示**，並禁止遊客進入；其各項設施有危及遊客安全之虞者，管理經營者應即停止遊客使用，並於明顯處標示。（第16條）
3. 中央或直轄市、縣（市）主管機關對轄區內森林遊樂區之各項設施及經營項目，應會同各目的事業主管機關實施定期或不定期檢查。其有違反本辦法或其他法令規定者，應責令限期改善；屆期不改善者，依相關法令處置，並得由中央主管機關廢止其核定。前項情形有危害安全之虞者，並得命其停止一部或全部之使用。（第17條）
4. 依森林法第17條第2項規定，訂定發布**森林遊樂區環境美化清潔維護費及遊樂設施使用費收費標準**，其收費標準如**表5-2**。該設置管理辦法第13條

表5-2　森林遊樂區直營住宿設施收費基準

森林遊樂區	房型	收費基準		備註
		平日	假日	
太平山	肖楠館兩人房 翠峰山屋兩人房	2,880元	3,600元	1.房價含當日晚餐及翌日早餐。 2.假日定義：週五、週六、國定假日前夕、寒暑假及連續假日期間。
	紅檜館兩人房 香杉館兩人房	3,120元	3,900元	
	紅檜館4人房 香杉館4人房	4,960元	6,200元	
	臺灣杉館4人團體房	4,320元	5,400元	
	臺灣杉館6人團體房	6,160元	7,700元	
	臺灣杉館8人團體房 翠峰山屋8人團體房	7,840元	9,800元	
大雪山	大雪山賓館雙人房 第二賓館雙人房	2,400元	3,400元	1.房價含當日晚餐及翌日早餐。 2.假日定義：週五、週六、國定假日前夕、寒暑假及連續假日期間。
	小木屋雙人房	2,600元	3,700元	
	7人和室套房	7,000元	8,000元	
合歡山	松雪樓精緻雙人房	2,900元	3,800元	1.房價含當日晚餐及翌日早餐。 2.假日定義：週五、週六、國定假日前夕、寒暑假及連續假日期間。
	松雪樓景觀雙人房	3,200元	4,100元	
	松雪樓4人房	5,400元	6,800元	
	滑雪山莊通鋪（人）	1,200元	1,200元	
奧萬大	綠野山莊雙人房	1,900元	2,300元	1.房價含翌日早餐。 2.假日定義：週五、週六、國定假日前夕、每年10月至隔年2月。
	楓紅山莊雙人房	1,500元	1,800元	
	小木屋雙人房	2,300元	2,800元	
	小木屋4人房 綠野山莊4人房 楓紅山莊4人房	3,600元	4,300元	
	小木屋6人房	5,200元	6,400元	

資料來源：森林遊樂區環境美化清潔維護費及遊樂設施使用費收費標準。

　　又規定，森林遊樂區收取之環境美化、清潔維護及育樂設施使用之收費金額，應於明顯處所公告。

陸、組織體系及經營權責

一、中央主管機關

　　森林遊樂區設置管理辦法之法源係依森林法第17條規定訂定；復依森林法

第2條，本法所稱主管機關，在中央為**行政院農業委員會**；因此，森林遊樂區的中央主管機關自然為**行政院農業委員會**，農委會設**林務局**，由所屬**森林育樂組**為森林遊樂區設置管理之決策幕僚單位，下設**遊樂**、**服務**及**設施管理**三科，辦理森林遊樂區之規劃、開發、管理與經營、國家步道系統之規劃建置業務。

　　將來行政院組織改造後，主管機關改由環境資源部的森林及保育署負責。但明池、棲蘭森林遊樂區之管理單位為森林開發處，雖其業務上受行政院退除役官兵輔導委員會之督導，惟就森林遊樂事業而言，亦以農委會為主管機關；同理，溪頭、惠蓀等森林遊樂區之於教育部亦然。

二、直轄市主管機關

　　依森林法第2條：本法所稱主管機關：……在直轄市為直轄市政府。唯目前臺北、新北、臺中、臺南及高雄市政府並無國有森林，亦無森林遊樂區。

三、縣（市）主管機關

　　依森林法第2條規定，本法所稱主管機關：……在縣（市）為縣市政府。但森林遊樂區大都屬國有林班地，均以各林區管理處為管理單位，林務局網頁甚至以**國家森林遊樂區**或**國家步道**為名，因此縣（市）政府與各直轄市政府一樣，亦無森林遊樂區，故只是業務配合及私有林之管理，目前由各縣政府農業局林務課或各市政府建設局主政。

第三節　休閒農業與休閒農場管理及法規

壹、法制、定義與主管機關

　　休閒農業係以行政院農業委員會於民國109年7月10日，依據民國105年11月30日修正公布的**農業發展條例**第63條第3項立法授權訂定發布的**休閒農業輔導管理辦法**為法源。

　　所謂**休閒農業**，其定義依該條例第3條第5款規定，指利用田園景觀、自然生態及環境資源，結合農林漁牧生產、農業經營活動、農村文化及農家生活，提供國民休閒，增進國民對農業及農村之體驗為目的之農業經營。同條第6款將

休閒農場定義為指經營休閒農業之場地。

其主管機關依該條例第2條，在中央為**行政院農業委員會**；在直轄市為**直轄市政府**；在縣（市）為**縣（市）政府**。將來行政院組織改造後，休閒農業改由**農業部農村發展署**負責。

貳、休閒農業區申請條件與法規

依休閒農業輔導管理辦法第3條規定，具有下列條件且經直轄市、縣（市）主管機關評估具輔導休閒農業產業聚落化發展之地區，得規劃為休閒農業區，向中央主管機關申請劃定：(1)**地區農業特色**；(2)**豐富景觀資源**；(3)**豐富生態及保存價值之文化資產**。前項申請劃定之休閒農業區，其面積應符合下列規定之一：(1)**土地全部屬非都市土地者，面積應在五十公頃以上六百公頃以下**；(2)**土地全部屬都市土地者，面積應在十公頃以上二百公頃以下**；(3)**部分屬都市土地，部分屬非都市土地者，面積應在二十五公頃以上三百公頃以下**。基於自然形勢或地方產業發展需要，其申請面積上限得酌予放寬。又該辦法在民國91年1月11日施行前，經中央主管機關劃定之休閒農業區者，其面積上限不受前項之限制。經中央主管機關劃定之休閒農業區內依**民宿管理辦法**規定核准經營民宿者，得提供農特產品零售及餐飲服務。（第7條）

參、休閒農場之申請設置與經營

一、申請設置條件

依該辦法第15條規定，申請設置休閒農場之場域，應具有農林漁牧生產事實，且場域整體規劃之農業經營，應符合農業發展條例第3條第5款已如前述之規定。取得籌設同意文件之休閒農場，應於籌設期限內依核准之經營計畫書內容及相關規定興建完成，且取得各項設施合法文件後，依規定申請核發休閒農場許可登記證。

第17條規定。設置休閒農場之農業用地占全場總面積不得低於90%，且應符合下列規定：

1.農業用地面積不得小於一公頃。但全場均坐落於休閒農業區內或離島地區者，不得小於○‧五公頃。

2.休閒農場應以整筆土地面積提出申請。

3.全場至少應有一條直接通往鄉級以上道路之聯外道路。

4.土地應毗鄰完整不得分散。但有下列情形之一者，不在此限：

(1)場內有寬度六公尺以下水路、道路或寬度六公尺以下道路毗鄰二公尺以下水路通過，設有安全設施，無礙休閒活動。

(2)於取得休閒農場籌設同意文件後，因政府公共建設致場區隔離，設有安全設施，無礙休閒活動。

(3)位於休閒農業區範圍內，其申請土地得分散二處，每處之土地面積逾○‧一公頃。

　　不同地號土地連接長度超過八公尺者，視為毗鄰之土地。水路、道路或公共建設坐落土地，該筆地號不計入第1項申請設置面積之計算。已核准籌設或取得許可登記證之休閒農場，其土地不得供其他休閒農場併入面積申請。集村農舍用地及其配合耕地不得申請休閒農場。第18條還規定，休閒農場不得使用與其他休閒農場相同之名稱。

二、經營者

　　依該辦法第16條規定，休閒農場經營者應為自然人、農民團體、農業試驗研究機構、農業企業機構、國軍退除役官兵輔導委員會所屬農場或直轄市、縣（市）政府。前項之農業企業機構應具有最近半年以上之農業經營實績。休閒農場內有農舍者，其休閒農場經營者，應為農舍及其坐落用地之所有權人。

三、休閒農業設施

(一)項目

　　休閒農場之農業用地依照該辦法第21條規定，得視經營需要及規模設置下列休閒農業設施：住宿設施、餐飲設施、農產品加工（釀造）廠、農產品與農村文物展示（售）及教育解說中心、門票收費設施、警衛設施、涼亭（棚）設施、眺望設施、衛生設施、農業體驗設施、生態體驗設施、安全防護設施、平面停車場、標示解說設施、露營設施、休閒步道、水土保持設施、環境保護設施、農路、景觀設施、農特產品調理設施、農特產品零售設施、其他經直轄市、縣（市）主管機關核准與休閒農業相關之休閒農業設施。

(二)範圍

休閒農場得申請設置前述休閒農業設施之農業用地,依照該辦法第22條規定,以下列範圍為限:

1.依區域計畫法編定為非都市土地之下列用地:
　(1)工業區、河川區以外之其他使用分區內所編定之農牧用地、養殖用地。
　(2)工業區、河川區、森林區以外之其他使用分區內所編定之林業用地。
2.依都市計畫法劃定為農業區、保護區內之土地。
3.依國家公園法劃定為國家公園區內按各種分區別及使用性質,經國家公園管理機關會同有關機關認定作為農業用地使用之土地,並依國家公園計畫管制之。

已申請興建農舍之農業用地,不得設置前條休閒農業設施。

(三)面積

休閒農場設置住宿設施、餐飲設施、農產品加工(釀造)廠、農產品與農村文物展示(售)及教育解說中心之設施者,農業用地面積依照該辦法第23條應符合下列規定:

1.全場均坐落於休閒農業區範圍者:
　(1)位於非山坡地土地面積在一公頃以上。
　(2)位於山坡地之都市土地在一公頃以上或非都市土地面積達十公頃以上。
2.前款以外範圍者:
　(1)位於非山坡地土地面積在二公頃以上。
　(2)位於山坡地之都市土地在二公頃以上或非都市土地面積達十公頃以上。

前項土地範圍包括山坡地與非山坡地時,其設置面積依山坡地基準計算。土地範圍包括都市土地與非都市土地時,其設置面積依非都市土地基準計算。土地範圍部分包括國家公園土地者,依國家公園計畫管制之。

四、經營管理

1.休閒農場許可登記證依照該辦法第31條規定,應記載下列事項:名稱、經營者、場址、經營項目、全場總面積及場域範圍地段地號、核准休閒農業設施項目及面積、核准文號、許可登記證編號、其他經中央主管機

關指定事項。依規定核准分期興建者，其分期許可登記證應註明各期核准開放面積及各期已興建設施之名稱及面積，並限定僅供許可項目使用。

2.休閒農場取得許可登記證後，該辦法第32條規定，應依公司法、商業登記法、加值型及非加值型營業稅法、所得稅法、房屋稅條例、土地稅法、發展觀光條例及食品安全衛生管理法等相關法令，辦理登記、營業及納稅。休閒農場應就其場域範圍，依其所在地之直轄市、縣（市）主管機關規定，辦理投保**公共意外責任保險**。

3.休閒農業區或休閒農場，有位於森林區、水庫集水區、水質水量保護區、地質敏感地區、濕地、自然保留區、特定水土保持區、野生動物保護區、野生動物重要棲息環境、沿海自然保護區、國家公園等區域者，依照該辦法第41條規定，其限制開發利用事項，應依各該相關法令規定辦理。開發利用涉及都市計畫法、區域計畫法、水土保持法、山坡地保育利用條例、建築法、環境影響評估法、發展觀光條例、國家公園法及其他相關法令應辦理之事項，應依各該法令之規定辦理。

第四節　娛樂漁業管理與法規

壹、法制、定義與主管機關

娛樂漁業係行政院農業委員會依據民國107年12月26日修正公布**漁業法**第43條規定，於民國110年2月2日修正發布之**娛樂漁業管理辦法**辦理。

所謂**娛樂漁業**，依據漁業法第41條之定義，係指提供漁船，供以娛樂為目的者，在水上或載客登島嶼、礁岩採捕水產動植物或觀光之漁業。娛樂漁業管理辦法第2條第1項更具體指出，本辦法所稱**娛樂漁業活動**，指娛樂漁業漁船搭載乘客在船上或登島嶼、礁岩從事下列活動：

1.採捕水產動植物。
2.觀賞漁撈作業。
3.觀賞生態及生物。
4.賞鯨。

此外，同條第2項對娛樂漁業漁船的活動內容規定，娛樂漁業漁船經主管機關核准，得提供水產（漁業）資源調查、海洋環境調查研究、漁業管理、海洋工程、魚苗放流、人工魚礁投放及維護管理。第3項又規定，娛樂漁業漁船從事水域遊憩活動管理辦法第20條所定載客從事潛水活動者，除應符合水域遊憩活動管理辦法規定外，應經主管機關核准，始得為之。

又所謂**娛樂漁業漁船**，依該辦法第4條定義為指現有漁船兼營、改造、汰建，經營娛樂漁業之船舶。前項娛樂漁業漁船之安全設施、船員最低安全員額、乘客定額及應遵守事項等，應依航政機關有關客船或載客小船之法規規定。其主管機關依漁業法第2條，在中央為**行政院農業委員會**；在直轄市為**直轄市政府**；在縣（市）為**縣（市）政府**。將來行政院組織改造後，娛樂漁業由改組後的**農業部漁業署**負責。

貳、經營管理

為了維持娛樂漁業的安全及遊憩品質，該辦法對漁業人經營娛樂漁業採申請執照登記制，其主要管理規定有下列各點：

1. 第5條特別規定，經營娛樂漁業之漁船，其總噸位應為一噸以上。舢舨、漁筏不得經營娛樂漁業。但第6條則鼓勵舢舨或漁筏得以三艘汰建總噸位未滿十噸之娛樂漁業漁船一艘。

2. 總噸位二十噸以上之娛樂漁業漁船，其幹部船員應持有**幹部船員執業證書**。（第12條）

3. 娛樂漁業採捕水產動植物所使用之漁具、漁法，以**竿釣、一支釣**或**曳繩釣**為限。（第2條）

4. **賞鯨活動**至為盛行，該辦法第23條亦規定，直轄市或縣（市）政府得訂定賞鯨活動注意事項，或輔導業者訂定業者自律公約。從事賞鯨活動之娛樂漁業漁船、漁業人或船長，應將賞鯨活動注意事項或業者自律公約，置於船上明顯易辨或乘客容易取得之處。

5. **兒童搭乘**娛樂漁業漁船，該辦法第23-1條規定，乘船費用應給予優惠，其收費基準如下：
 (1)未滿一歲之兒童應予免費。
 (2)一歲以上未滿三歲之兒童，最高為成人乘船費用的30%。

(3)三歲以上未滿十二歲之兒童，最高為成人乘船費用的80%。

參、旅遊安全

1. 娛樂漁業漁船發航前，**漁業人**或**船長**應遵守該辦法第20條之下列規定：
 (1)不得搭載乘客登上娛樂漁業執照未加註之島嶼、礁岩。
 (2)將娛樂漁業執照、責任及傷害保險證書影本，張貼於船上明顯處所。
 (3)不得從事娛樂漁業以外之其他營業行為。
 (4)乘客離船從事娛樂漁業活動時，除經主管機關同意外，應將娛樂漁業漁船停泊於旁不得駛離；返航時，除有特殊事故或經主管機關同意外，應將乘客全數載回。
 (5)其他依法令應遵守事項。
2. 娛樂漁業活動時間每航次以四十八小時為限，且活動區域以**臺灣本島島嶼間、澎湖地區、離島之彭佳嶼、綠島、蘭嶼距岸三十浬內之沿岸水域為限**。金門、馬祖地區經營娛樂漁業，應使用當地籍娛樂漁業漁船，其活動時間及區域等事項之自治法規，由當地主管機關會商有關機關訂定之。（第21條）
3. **漁業人**或**船長**應遵守該辦法第15條下列規定：
 (1)蒐集氣象及海象資料，並向乘客說明之；當地預報風力達七級以上或認為氣象或海象不佳，對乘客有安全顧慮時，不得發航。
 (2)全船檢查妥善，向乘客說明相關救生設備，並應於**乘客穿著救生衣**後，始得發航。
 (3)載客登島嶼、礁岩者，應向乘客說明島嶼、礁岩地形、環境及安全注意事項，並依環境特性，要求乘客適時穿戴安全裝備。
 (4)上、下船方法、乘船安全及娛樂漁業活動等應注意事項，除向乘客說明外，並於船上明顯位置標示之。
 (5)於駕駛座上方及漁船兩側明顯位置，標識乘客定額及船員人數。

肆、責任與傷害保險

漁業法第41-2條規定，經營娛樂漁業之漁業人應依中央主管機關所定保險

金額投保**責任保險**,並為乘客投保**傷害保險**,保險期間屆滿時,漁業人應予**續保**,其規定額度如下:

1. **責任保險**:依該辦法第18條規定,漁業人應投保責任保險;其保險範圍及最低投保金額如下:
 (1)**傷亡:每人新臺幣二百萬元。**
 (2)**每一事故:依乘客定額加船員人數,乘以新臺幣二百萬元計算。**
2. **傷害保險**:依該辦法第19條規定,漁業人應為船員及乘客代為投保個人傷害保險,每一乘客或船員之**最低投保金額新臺幣二百萬元**。漁業人應將前項傷害保險金額及保險內容公布於船上明顯處,並載明於船票或租船契約。

第五節　露營場管理與法規

壹、目地、定義及管理機關

依據行政院於民國105年11月25日召開露營分工會議決議,有關露營場地之管理、安全規範及土地開發行為等事宜,由各目的事業主管機關本於權責辦理;有關露營活動之推廣、輔導及協助相關措施,由交通部觀光局主政。該局特於民國107年5月9日訂定發布**露營場管理要點**,並於第1點揭示目地為保護消費者權益,確保露營場符合水土保持、環境保護、公共衛生、公共安全等相關法令規定,特訂定本要點。

依據該要點第2點之規定,其用詞定義如下:

1. **露營場**:以露營設施供不特定人從事露營活動而收取費用之場域。
2. **露營場經營者**:指經營露營場,設置露營設施,供不特定人從事露營活動而收取費用者。

露營場之**管理機關**依第3點規定,在直轄市為**直轄市政府**,在縣(市)為**縣(市)政府**。直轄市、縣(市)訂有管理規定者,依其規定辦理。露營場位於**國家公園、國家風景區、森林遊樂區、國軍退除役官兵輔導委員會所屬農場、休閒農場、觀光遊樂業**或其他依相關法令劃設之經營管理地區,依各該目的事

業主管機關相關管理規定辦理。前二項之管理機關未訂有相關管理規定者，得適用本要點規定辦理。

貳、經營應符合之規定

　　該要點第4點規定，露營場開發及經營涉及土地使用、開發利用、環境保護、水土保持、建築管理、消防管理、衛生管理或其他相關事宜者，應依各該相關法規規定辦理。第5點又強調，露營場之經營涉及公司法、商業登記法、有限合夥法、加值型及非加值型營業稅法及消費者保護法等相關規定者，應依各該相關法規規定辦理。

　　第6點規定，露營場經營者應辦理下列事項，並於露營場明顯處所或網際網路揭露之：

1.公司、商業或有限合夥相關登記證明文件。
2.收費及退費基準。
3.已投保公共意外責任保險之保險公司、保險金額及期間。
4.緊急聯絡電話與場地及設施使用須知，字體大小合宜足以清楚辨識，其中場地及設施使用須知應記載開放時間、場內空間及設施配置圖、逃生路線、廢棄物收集、音量管制等與相關事項。
5.提供車輛順暢通行主要進出動線，並維持暢通，以利疏散之用。
6.其他如無障礙露營設施設計，提供行動不便者使用等事項。
前項各款規定事項，相關法令另有規定者，應依各該法令規定辦理。

參、緊急措施及投保公共意外責任險

　　該要點第7點規定，露營場經營者應辦理下列緊急措施：

1.擬訂緊急應變、緊急救護及遊客疏散計畫，並揭露於網際網路。
2.遇露營場使用者罹患疾病、疑似感染傳染病或意外傷害情況緊急時，協助就醫並通知衛生醫療機構處理。
3.陸上颱風警報、豪雨、土石流或其他疏散避難警報發布後，儘速疏散露營場使用者及維護安全。

　　該要點第8點規定，露營場經營者宜參考行政院核定之「**公共場所或舉辦各類活動投保責任保險適足保險金額建議方案**」之**最低保險金額**建議，為露營場投保公共意外責任保險。前項保險範圍及最低金額，地方自治法規如有對消費者保護較有利之規定者，從其規定。

肆、安全與檢查

為確保安全，該要點第9點規定，露營場經營者應辦理下列事項：

1. 確認露營設施安全性，包含各項設施或設備定期檢查、辦理活動各項救生設施或設備之安全維護。
2. 向參與活動者說明露營設施使用、場地及活動安全相關須知。
3. 遇天候狀況不佳，視情形採取疏散及其他維護安全措施。
4. 舉辦大型群聚活動者，依**大型群聚活動安全管理要點**辦理。

要點第10點特別強調，涉及露營場之相關權責機關（構），得各依其權責派員**定期或不定期檢查**。如有未符合相關法令規定者，依相關法令規定辦理。

自我評量

一、問答題

1、何謂鄉村旅遊？目前已經法制完備的鄉村旅遊有那些？其主管機關、管理機關、母法及子法各如何？

2、何謂森林遊樂區？其設置條件如何？為妥善分區管理，森林遊樂區得劃分為那些使用區？各區管理要求又如何？

3、何謂休閒農業？又何謂休閒農場？休閒農業區申請劃定的條件又如何？

4、何謂娛樂漁業？又何謂娛樂漁業活動？試列舉說明。如果你參加賞鯨活動時，業者和遊客要注意那些旅遊安全及保險？

5、何謂露營場及露營場經營者？露營場的管理機關是何者？經營者應如何注意緊急措施、責任保險及安全維護？

二、選擇題

（　）1、森林遊樂區的管理（行政）機關是 (A)行政院農業委員會 (B)行政院農業委員會林務局 (C)交通部 (D)交通部觀光局。

（　）2、下列何者不屬於森林遊樂區的劃分使用區 (A)育樂設施區 (B)景觀保護區 (C)森林生態保護區 (D)遊憩區。

（　）3、下列何者是既有國家風景區又有森林遊樂區的地方 (A)合歡山 (B)墾丁 (C)阿里山 (D)茂林。

（　）4、利用田園景觀、自然生態及環境資源，結合農林漁牧生產、農業經營活動、農村文化及農家生活，提供國民休閒，增進國民對農業及農村之體驗為目的之農業經營叫做 (A)休閒農業 (B)休閒農場 (C)觀光農場 (D)觀光果園。

（　）5、休閒農場取得許可登記證後，應就其場域範圍，依其所在地之直轄市、縣（市）主管機關規定，辦理投保 (A)公共意外責任險 (B)平安保險 (C)履約保證險 (D)戶外平安險。

（　）6、下列何者不是娛樂漁業管理辦法規定的活動 (A)賞鯨 (B)潛水 (C)觀賞漁撈作業 (D)觀賞生態及生物。

（　）7、下列何者不是依據娛樂漁業管理辦法規定的採捕水產動植物所使用之漁具、漁法 (A)竿釣 (B)一支釣 (C)魚網 (D)曳繩釣。

（　）8、娛樂漁業活動時間，每航次以幾小時為限 (A)12小時 (B)24小時 (C)36小時 (D)48小時。

（　）9、娛樂漁業管理辦法規定，漁業人應為船員及乘客代為投保最低金額新臺幣多少之個人傷害保險 (A)100萬元 (B)200萬元 (C)300萬元 (D)400萬元。

（　）10、下列何者不是露營場經營者應擬定，並揭露於網際網路的計畫 (A)緊急應變計畫 (B)緊急救護計畫 (C)夜遊及營火計畫 (D)遊客疏散計畫。

第六章

觀光遊樂業管理與法規

🚊 第一節　法源、定義與主管機關

壹、法源

　　觀光遊樂業在臺灣興起於民國70年代初期，雖興起很早，發展很快，但欠缺專屬法規，故管理法規、管理機關及管理方式都至為分歧而多元。民國90年底修正前的**發展觀光條例**也只有**遊樂設施**、**觀光遊憩區**或**風景區**等相關的名詞，其定義內容更無法針對目前觀光遊樂業的經營型態做好經營管理與輔導，因此只得就土地變更、編定或取得，以及相關**區域計畫法**、**都市計畫法**或農林、建築法規等做鬆散又龐雜無力的管理。

　　民國90年11月14日發展觀光條例第三次修正公布，始於第2條增加**觀光遊樂設施**及**觀光遊樂業**名詞；第66條第4項增訂「觀光遊樂業之設立、發照、經營管理及檢查等事項之管理規則，由中央主管機關定之」。因此交通部本於此一立法授權，除配合廢止**觀光地區遊樂設施安全檢查辦法**之外，並於民國106年1月20日修正發布**觀光遊樂業管理規則**，該規則第2條規定：觀光遊樂業之管理，除法令另有規定外，適用於本規則之規定。亦即指所有區域計畫、都市計畫、農林、建築等法規仍須遵守。

貳、定義

一、觀光遊樂設施

　　民國108年6月19日修正公布的**發展觀光條例**第2條第6款及民國106年1月20日修正發布的**觀光遊樂業管理規則**第4條，都對**觀光遊樂設施**做同樣的定義：「指在**風景特定區**或**觀光地區**提供觀光旅客休閒、遊樂之設施。」所稱**觀光地區**，即指民國93年3月29日訂定發布**交通部指定觀光地區作業要點**核准，自然就包括觀光遊樂業合法經營之地區。

二、觀光遊樂業

　　該條例第2條第11款及**觀光遊樂業管理規則**第3條都對**觀光遊樂業**做同樣的定義：指經主管機關核准經營觀光遊樂設施之營利事業。所稱**營利事業**，應即

包括公營、民營或團體經營而有營利行為之觀光遊樂事業；所稱**主管機關**，包括中央、地方或各目的事業主管機關。

參、主管機關

依據發展觀光條例第3條規定，本條例所稱主管機關：在中央為**交通部**；在直轄市為**直轄市政府**；在縣（市）為**縣（市）政府**。第4條規定，中央主管機關為主管全國觀光事務，設**觀光局**；其組織，另以法律定之。直轄市、縣（市）主管機關為主管地方觀光事務，得視實際需要，設立**觀光機構**。

復依據觀光遊樂業管理規則第5條第1項規定，觀光遊樂業之設立、發照、經營管理、檢查、處罰及從業人員之管理等事項，除本條例或本規則另有規定由交通部辦理者外，由**直轄市、縣（市）政府**辦理之。同條第2項又規定，交通部得將前項規定辦理事項，委任**交通部觀光局**執行；其委任時，應將委任事項及法規依據公告之，並刊登於政府公報。

茲因該項附表將中央的**交通部觀光局**、地方的**直轄市政府**、**縣（市）政府**及**業者**，三者之間的權責劃分至為清楚，因此有關**觀光遊樂業之設立與發照**、**觀光遊樂業之經營管理**、**觀光遊樂業之檢查與從業人員管理**及**機械遊樂設施與檢查**於後續各節分述之。

 第二節　觀光遊樂業之設立與發照

壹、法規與面積條件

1. 觀光遊樂業經營之觀光遊樂設施，依照觀光遊樂業管理規則第6條規定，應符合**區域計畫法**、**都市計畫法**及**其他相關法令**之規定，並以主管機關核定之興辦事業計畫為限。
2. 觀光遊樂業申請籌設面積，要符合第7條不得**小於二公頃**規定。但其他法令另有規定者，或直轄市、縣（市）政府依其**自治權限**另定者，從其規定。
3. 觀光遊樂業籌設申請案件之主管機關，區分如下：
 (1)屬重大投資案件者，由**交通部**受理、核准、發照。

(2)非屬重大投資案件者，由**地方主管機關**受理、核准、發照。

所稱**重大投資案件**，依據第4-1條規定，指申請籌設面積，符合下列條件之一者：

1.位於都市土地，達**五公頃以上**。
2.位於非都市土地，達**十公頃以上**。

貳、應備具文件

一、文件清單

經營觀光遊樂業，依據該規則第9條規定，應備具下列文件，向主管機關申請籌設；其有適用發展觀光條例**第47條**規定必要者，得一併提出申請，經核准籌設後，報交通部核定。

1.觀光遊樂業籌設申請書。
2.發起人名冊或董事、監察人名冊。
3.公司章程或發起人會議紀錄。
4.興辦事業計畫。
5.最近三個月內核發之土地登記謄本、土地使用權利證明文件及土地使用分區證明。
6.地籍圖謄本（應著色標明申請範圍）。

二、籌設審查

主管機關為審查觀光遊樂業申請籌設案件，第9條第2項規定，得設置審查小組。觀光遊樂業籌設案件審查小組組成、應備文件格式及審查作業方式，由交通部觀光局另定之。

至所謂該條例**第47條**，是指民間機構開發經營觀光遊樂設施、觀光旅館經中央主管機關核定者，其範圍內所需用地如涉及都市計畫或非都市土地使用變更，應檢具書圖文件申請，依都市計畫法第27條或區域計畫法第15-1規定辦理逕行變更，不受通盤檢討之限制。

參、土地使用與環評

經核准籌設之觀光遊樂業，該規則第11條規定，依法應辦理**土地使用變更、環境影響評估**或**水土保持處理與維護**者，申請人應於**核准籌設一年內**，依**區域計畫法、都市計畫法、環境影響評估法、水土保持法**及**其他相關法令**規定，向該管主管機關提出申請，如經該管主管機關認定不應開發或不予核可者，以及屆期未提出申請者，籌設之核准均失其效力。但有正當事由者，得敘明理由，於期間屆滿前向主管機關申請延展。但**延展以兩次為限**，每次延展不得超過六個月。

依規定辦理土地使用變更、環境影響評估或水土保持處理與維護者，經該管主管機關核准後，依據該規則第12條規定，應於**三個月內**，依核定內容修正興辦事業計畫相關書件，並製作定稿本，申請主管機關核定。申請人依法不須辦理前項作業者，主管機關得同時辦理核准籌設或同意變更及核定興辦事業計畫定稿本。

肆、興建完工與公司登記

一、興建完工

觀光遊樂興建完工後，依該規則第17條規定，應備具下列文件，申請主管機關邀請相關主管機關檢查合格，並發給觀光遊樂業執照後，始得營業：

1.觀光遊樂業執照申請書。
2.核准籌設及核定興辦事業計畫文件影本。
3.建築物使用執照或相關合法證明文件影本。
4.觀光遊樂設施地籍套繪圖及觀光遊樂設施安全檢查合格證明文件。
5.責任保險契約影本。
6.公司登記證明文件。
7.觀光遊樂業基本資料表。

興辦事業計畫採**分期、分區**方式者，得於該分期、分區之觀光遊樂設施興建完工後，依前項規定申請查驗，符合規定者，發給該期或該區之觀光遊樂業執照，先行營業。地方主管機關核發觀光遊樂業執照時，應副知交通部觀光局。

二、公司登記

經核准籌設之觀光遊樂業，依據該規則第13條規定，應自主管機關核定興辦事業計畫定稿本後**三個月內**依法辦妥公司登記，並備具下列文件，報請主管機關備查：

1.公司登記證明文件。
2.董事、監察人、經理人名冊。

前項登記事項變更時，應於辦妥公司登記**變更後三十日內**，報請主管機關備查。

第三節　觀光遊樂業之經營管理

壹、專用標識與服務標章

該規則第18條規定，觀光遊樂業應將主管機關併同觀光遊樂業執照發給之觀光遊樂業**專用標識**懸掛於**入口明顯處**所。觀光遊樂業專用標識由觀光遊樂業受停止營業或廢止執照之處分者，自處分書送達之日起二個月內，應繳回觀光遊樂業專用標識。未依前項規定繳回觀光遊樂業專用標識者，該應繳回之觀光遊樂業專用標識由主管機關公告註銷，不得繼續使用。觀光遊樂業專用標識型式如附圖（請參見**附錄一**）。

該規則第41條規定，申請觀光遊樂業執照者，應備具下列文件，向主管機關申請**觀光遊樂業執照**與**觀光遊樂業專用標識**。

1.觀光遊樂業執照申請書。
2.建築物使用執照或相關合法證明文件影本。
3.觀光遊樂設施地籍套繪圖及觀光遊樂設施安全檢查合格證明文件。
4.責任保險契約影本。
5.公司登記證明文件。
6.觀光遊樂業基本資料表。
7.原依法核准經營文件。

8.經營管理計畫。

觀光遊樂業取得觀光遊樂業專用標識後，該規則第18-1條規定，得配合園區入口明顯處所數量，備具申請書，向原核發執照主管機關申請**增設**觀光遊樂業專用標識。

觀光遊樂業對外宣傳或廣告之**服務標章**或名稱，該規則第22條規定，應報請地方主管機關備查，始得對外宣傳或廣告。其變更時，亦同。地方主管機關備查時，應副知交通部觀光局。

貳、營業項目公告

一、一般營業

觀光遊樂業之營業時間、收費、服務項目、營業區域範圍圖、遊園及觀光遊樂設施使用須知、保養或維修項目，依據該規則第19條規定，應依其性質分別公告於售票處、進口處、設有網站者之網頁及其他適當明顯處所。變更時，亦同。觀光遊樂業之營業時間、收費、服務項目、營業區域範圍圖及觀光遊樂設施保養或維修期間達三十日以上者，應報請地方主管機關備查。變更時，亦同。地方主管機關為前項備查時，應副知交通部觀光局。

二、特定活動

觀光遊樂業之園區內，舉辦**特定活動**者，依據該規則第19-1條規定，觀光遊樂業應於三十日前檢附**安全管理計畫**，報經地方主管機關核准。地方主管機關為前項核准後，應陳報**交通部觀光局**備查。交通部特於民國107年5月23日依該條規定公告，舉辦暫時性大量人潮聚集，預估每場次聚集**三千人以上**且**持續二小時以上**之**體育競技活動、演唱會、音樂會**等娛樂活動，均應報經地方主管機關核准，並自同年7月1日生效。

所稱特定活動類型、安全管理計畫內容，由交通部會商相關機關訂定並公告之。地方主管機關受理審查第1項規定計畫時，得視計畫內容，會商當地警政、消防、建築管理、衛生或其他相關機關辦理。

參、責任保險

觀光遊樂業應投保責任保險，依據該規則第20條規定，其保險範圍及最低保險金額如下：

1. 每一個人身體傷亡：新臺幣**三百萬元**。
2. 每一事故身體傷亡：新臺幣**三千萬元**。
3. 每一事故財產損失：新臺幣**二百萬元**。
4. 保險期間總保險金額：新臺幣**六千四百萬元**。

觀光遊樂業應將每年度投保之責任保險證明文件，報請地方主管機關備查。地方主管機關為前項備查時，應副知交通部觀光局。

依前述規定舉辦**特定活動**者，觀光遊樂業應另就該活動投保**責任保險**；其保險範圍及最低保險金額，除保險期間總保險金額為新臺幣**三千二百萬元**外，準用前項規定。但其他中央法規或地方自治法規另有規定者，從其規定。

肆、其他注意事項

1. 觀光遊樂業經營之觀光遊樂設施除全部出租、委託經營或轉讓外，不得分割出租、委託經營或轉讓。但經主管機關同意者，不在此限。（第23條）
2. 觀光遊樂業開業後，應將每月營業收入、遊客人次及進用員工人數，於次月十日前，填報地方主管機關；資產負債表、損益表，於次年六月前，填報地方主管機關。地方主管機關應將轄內觀光遊樂業之報表彙整於次月十五日前陳報交通部觀光局。（第27條）
3. 觀光遊樂業參加國內、外同業聯營組織經營時，應依有關法令規定辦理後，檢附契約書等相關文件報請地方主管機關備查。地方主管機關為前項備查時，應副知交通部觀光局。（第28條）
4. 觀光遊樂業得建立完善解說與旅遊資訊服務系統，並配合主管機關辦理行銷與推廣。（第29條）
5. 觀光遊樂業依法組織之同業公會或法人團體，其業務應受主管機關之監督。（第30條）
6. 為因應嚴重特殊傳染性肺炎影響，致營運困難，交通部觀光局於民國110

年6月10日發布交通部觀光局補助觀光遊樂業優質化實施要點規定，迄**民國110年4月30日止**，每家觀光遊樂業得申請補助辦理**投資新設施、設備更新、創新服務**及**數位硬體設施**，最高**新臺幣三千萬元**，其補助比例，不得超過辦理補助事項費用之**50%**，且申請次數以**三次**為限。

伍、目前核准經營的業者

目前依照**觀光遊樂業管理規則**核准設立，領有執照且經營中者，依據交通部觀光局公布網頁，計有雲仙樂園、野柳海洋世界、小人國主題樂園、六福村主題遊樂園、小叮噹科學主題樂園、萬瑞森林樂園、西湖渡假村、香格里拉樂園、火炎山遊樂區、麗寶樂園、東勢林場遊樂區、九族文化村、泰雅渡假村、杉林溪森林生態渡假園區、劍湖山世界、頑皮世界、尖山埤江南渡假村、8大森林樂園、大路觀主題樂園、小墾丁渡假村、遠雄海洋公園、義大世界、怡園渡假村、綠舞莊園日式主題遊樂區及臺東原生應用植物園等**二十五家**。

 第四節　觀光遊樂業之檢查與從業人員管理

壹、檢查種類

一、營業檢查

該規則第31條規定，觀光遊樂業之檢查區分如下：

1.營業前檢查。
2.定期檢查。
3.不定期檢查。

該規則第34條還規定，觀光遊樂業經營之觀光遊樂設施應指定專人負責管理、維護、操作，並應設置合格救生人員及救生器材。觀光遊樂業應對觀光遊樂設施之管理、維護、操作、救生人員實施訓練，作成紀錄，並列為主管機關定期或不定期檢查項目。

二、設施檢查

觀光遊樂業經營下列觀光遊樂設施，依據該規則第32條規定，應實施安全檢查：

1.**機械**遊樂設施。
2.**水域**遊樂設施。
3.**陸域**遊樂設施。
4.**空域**遊樂設施。
5.**其他經主管機關核定**之遊樂設施。

前項檢查項目，除相關法令及國家標準另有規定者外，由中央主管機關協調相關主管機關定之。

觀光遊樂設施經相關主管機關檢查符合規定後核發之檢查文件，依據該規則第33條規定，應標示或放置於各項受檢查之觀光遊樂設施明顯處。並應依其種類、特性，分別於**顯明處**所豎立**說明牌**、**有關警告**及**使用限制之標誌**。

貳、實施方式

一、設置與演習

依據該規則第35條規定，觀光遊樂業應設置**遊客安全維護及醫療急救設施**，並建立緊急救難及醫療急救系統，報請地方主管機關備查。觀光遊樂業每年至少舉辦救難演習一次，並得配合其他演習舉辦。救難演習舉辦前應通知地方主管機關到場督導，地方主管機關應將督導情形作成紀錄，並陳報交通部觀光局備查；其認有改善之必要者，並應通知限期改善。

二、檢查與紀錄

依據該規則第35條規定，觀光遊樂業應就觀光遊樂設施之經營管理與安全維護等事項，**定期或不定期**實施檢查並作成紀錄，於1月、4月、7月及10月之第五日前，填報地方主管機關，地方主管機關必要時得予查核。地方主管機關督導轄內觀光遊樂業之檢查報表彙整，於1月、4月、7月及10月之第十日前陳報交通部觀光局備查。

三、書面通知改善

地方主管機關督導轄內觀光遊樂業之旅遊安全維護、觀光遊樂設施維護管理、環境整潔美化、遊客服務等事項，依據該規則第37條規定，應邀請有關機關實施定期或不定期檢查並作成紀錄，如觀光遊樂設施經檢查結果，認有不合規定或有危險之虞者，應以**書面通知限期改善**，其未經複檢合格前不得使用。定期檢查應於上、下半年各檢查一次，各於當年**4月底、10月底前**完成，檢查結果應陳報交通部觀光局備查，交通部觀光局亦得實施不定期檢查。

參、年度督導考核競賽

該規則第38條規定，交通部觀光局對觀光遊樂業之**旅遊安全維護、觀光遊樂設施維護管理、環境整潔美化、旅客服務**等事項，得辦理年度督導考核競賽。該局為辦理前項督導考核競賽時，得邀請**警政、消防、衛生、環境保護、建築管理、勞動安全檢查、消費者保護**及其他有關機關或專家學者組成考核小組辦理。

肆、從業人員管理

觀光遊樂業對其僱用之從業人員，除前述該規則第34條規定，觀光遊樂業經營之觀光遊樂設施應指定專人負責管理、維護、操作，並應設置合格救生人員及救生器材。觀光遊樂業應對觀光遊樂設施之管理、維護、操作、救生人員實施訓練，作成紀錄，並列為主管機關定期或不定期檢查項目外，依據該規則第39條規定，應實施**職前及在職訓練**，必要時得由主管機關協助之。中央主管機關為提高觀光遊樂業之觀光遊樂**設施管理、維護、操作人員、救生人員**及**從業人員**素質，應舉辦之**專業訓練**，由觀光遊樂業派員參加。前項專業訓練，中央主管機關得委託專業機構辦理之，並得收取報名費、學雜費及證書費。

觀光行政與法規
Tourism Administration and Laws

134

第五節　水域遊樂設施與檢查

壹、法源

　　觀光遊樂業如有經營水域遊憩者，除應遵守交通部民國110年1月2日修訂發布的**水域遊憩活動管理辦法**外，發展觀光條例第37條、觀光遊樂業管理規則第32條、第36條、第37條還規定，為執行觀光遊樂業水域遊樂設施檢查，交通部觀光局特於民國110年9月8日修訂發布**觀光遊樂業水域遊樂設施檢查項目及檢查基準注意事項**第2點規定，觀光遊樂業經營之水域遊樂設施，不得作為其他未經核准之使用。除教育部體育署所定游泳池管理規範第2點所稱游泳池，依該規範規定外，其他水域遊樂設施，應遵守本注意事項規定。

貳、救生員資格與配置

　　水域遊樂設施應配置依救生員資格檢定辦法領有**救生員證書**之合格救生員，或經指定就特定水域遊樂設施安全維護之**專責人員**，親自在場執行業務；其配置方式如下：

1. 個別設施應依下列**水池總面積**規定，配置救生員；其已配置一名以上救生員，且遊客搭乘水上載具已著救生衣及相關安全配備者，該水池得不列入總面積計算；其已明顯標示禁止游泳或深度三十公分以下者，得指定**專責人員**替代救生員：
 (1)未達三百七十五平方公尺者，至少配置一名。
 (2)三百七十五平方公尺以上而未達七百五十平方公尺者，至少配置二名。
 (3)七百五十平方公尺以上而未達一千二百五十平方公尺者，至少配置三名。
 (4)一千二百五十平方公尺以上者，至少配置四名。
2. 個別設施水池附設滑水道者，應於前款規定人數外，另依下列規定，增置合格救生員或指定專責人員：
 (1)滑水道終點，應增置救生員一名。但各滑水道配置於同一場域且目視可及者，得合併計算；同一場域而目視不可及者，再增置一名。

(2)於滑水道之起點，指定專責人員監控使用人進入水道次序及管制使用人數密度。但各滑水道配置於同一場域且目視可及者，得合併計算；同一場域而目視不可及者，再增置一名。

3.前款規定滑水道終點連結水池深度三十公分以下者，得以指定**專責人員**替代終點救生員。

4.水池附設**水療池**等服務設施者，除依前三款規定外，至少應增置救生員一名。水療池配置於同一場域且目視可及者，得合併第1款規定救生員人數計算；同一場域而目視不可及者，再增置一名。

參、救生器材

依照該注意事項第4點規定，水域遊樂設施應備妥符合**有效使用期限**之下列救生器材，並應指定專人負責管理、維護、操作及隨時檢查、補充：

1.救生浮具。
2.救生繩。
3.救生竿。
4.浮水擔架。
5.人工呼吸器。
6.其他經緊急救護權責單位指定者。

肆、自主檢查管理與紀錄

依照該注意事項第6點規定，業者應訂定自主檢查管理計畫，於每日營業前，依計畫實施檢查並作成紀錄；其紀錄應保存**三個月**以上，備供地方主管機關到場查核，並依觀光遊樂業管理規則第36條第1項規定，填報地方主管機關。

1.環境衛生：
 (1)環境清理。
 (2)排水溝。
2.周邊設施：
 (1)更衣室。

(2)沖洗室。

(3)廁所。

(4)急救設備。

3.水質管理：

(1)換水（或水循環）及投藥作業。

(2)水質澄清度及臭氣。

(3)酸鹼質。

(4)餘氯。

4.空氣品質管理。

5.噪音管理。

6.病媒防除。

7.各該從業人員健康管理。

🚃 第六節　機械遊樂設施與檢查

壹、法源、主管機關與定義

　　觀光遊樂業主管機關雖是交通部，但本節的機械遊樂設施則依據民國109年1月15日修正公布**建築法**第2條規定，主管建築機關在中央為內政部；在直轄市為直轄市政府；在縣（市）為縣（市）政府。再依據民國93年11月5日修正發布**機械遊樂設施設置及檢查管理辦法**第1條，該辦法係依建築法第77-3條第5項規定訂定。因此，觀光遊樂業如設有機械遊樂設施，其主管機關為**內政部**，而其法源則是**建築法**，及依該法訂定發布的**機械遊樂設施設置及檢查管理辦法**。

　　所謂**機械遊樂設施**，依據該管理辦法第2條，係指建築基地內固著於地面或建築物，藉由動力操作運轉，供遊樂使用之下列設施：

1.**軌道式機械遊樂設施**：指雲霄飛車、單軌電車、水上飛船及其他循軌道運動之設施。

2.**迴轉式機械遊樂設施**：指旋轉馬車、咖啡杯、飛行塔、離心輪及其他以單一或多圓心迴轉運動之設施。

3.**吊纜式機械遊樂設施**：指纜車、觀光纜車及其他以鋼索（鍊）懸吊運動

之設施。

4.**其他**經中央主管建築機關認有管理必要之機械遊樂設施。

貳、機械遊樂設施申請建置

依該管理辦法第3條規定，機械遊樂設施經營者設置機械遊樂設施前應填具申請書，並檢附包括觀光遊樂業核准之證明文件向直轄市、縣（市）主管建築機關申領雜項執照。但非屬觀光遊樂業者，免檢附。又依據建築法第77-3條第1項規定，機械遊樂設施應領得**雜項執照**，由具有設置機械遊樂設施資格之承辦廠商於施工完竣，經竣工查驗合格取得合格證明書，並投保意外責任險後，檢同保險證明文件及合格證明書，向直轄市、縣（市）主管建築機關申領使用執照；非經領得使用執照，不得使用。

建築法第77-3條第2項又規定，機械遊樂設施經營者，應依下列規定管理使用其機械遊樂設施：

1.應依核准使用期限使用。
2.應依中央主管建築機關指定之設施項目及最低金額，投保意外責任保險。
3.應定期委託依法開業之相關專業技師、建築師，或經中央主管建築機關指定之檢查機構、團體，實施安全檢查。
4.應配置專任人員負責機械遊樂設施之管理操作。
5.應配置經考試及格或檢定合格之機電技術人員，負責經常性保養與修護。

經營者依該辦法第7條規定，其投保責任保險之最低保險金額與觀光遊樂業管理規則第20條規定相同。

參、機械遊樂設施之安全檢查

機械遊樂設施之安全檢查，攸關遊客旅遊安全，除該辦法第8條規定，機械遊樂設施應由經營者所置之機電技術人員負責經常性之保養、修護工作，並作成紀錄以備直轄市、縣（市）主管建築機關查考外，該辦法又規定如下：

1.**竣工檢查**：該辦法第5條規定，經營者應於機械遊樂設施裝置完竣後三十日內，報請直轄市、縣（市）主管建築機關實施竣工查驗。查驗合格

者，發給竣工查驗合格證明書，載明核准使用期限；不合格者，通知限期改善並定期複檢。

2. **定期檢查**：依該辦法第9條規定，直轄市、縣（市）主管建築機關應訂定機械遊樂設施之定期安全檢查申報期限及實施檢查期間，通知經營者委託開業之建築師、執業之土木技師、結構技師、電機技師、機械技師，或檢查機構、團體辦理安全檢查及申報。除另有規定外，安全檢查及申報應於每年5月31日以前及11月30日以前完成。

3. 所核發之安全檢查合格證明書影本應依據該辦法第12條規定，經營者應於各項機械遊樂設施明顯處分別標示，並依其種類、特性，豎立安全說明。標示及說明尺寸不得小於寬度六十公分、長度九十公分。

自我評量

一、問答題

1、何謂觀光遊樂業？何謂觀光遊樂設施？其法源與主管機關、管理機關如何？

2、何謂專用標識？何謂服務標章？如何取得與懸掛？

3、觀光遊樂業如舉辦特定活動，依照觀光遊樂業管理規則規定，應如何辦理？

4、觀光遊樂業的責任保險，其最低保險金額是多少？如果舉辦特定活動，其責任保險又如何規定？

5、觀光遊樂業的水域及機械遊樂設施安全檢查如何？試扼要列舉說明。

二、選擇題

（　）1、觀光遊樂業的管理（行政）機關是　(A)交通部　(B)交通部觀光局　(C)直轄市政府　(D)縣（市）政府。

（　）2、觀光遊樂業申請籌設面積，依照觀光遊樂業規定，不得小於多少公頃　(A)5公頃　(B)4公頃　(C)3公頃　(D)2公頃。

（　）3、觀光遊樂業應將主管機關併同觀光遊樂業執照發給，且需懸掛於入口明顯處所的是　(A)經營項目及定價　(B)園區平面圖　(C)專用標識　(D)服務標章。

（　）4、下列何者不是觀光遊樂業管理規則規定的特定活動舉辦條件　(A)定期性大量人潮聚集　(B)每場次活動聚集3,000人以上　(C)每場次活動持續2小時以上　(D)體育競技活動、演唱會、音樂會。

（　）5、觀光遊樂業應投保責任保險，下列投保金額何者為誤　(A)每一事故身體傷亡新臺幣300萬元　(B)每一個人身體傷亡新臺幣300萬元　(C)每一事故財產損失新臺幣200萬元　(D)舉辦特定活動者保險期間總保險金額為新臺幣3,200萬元。

（　）6、目前臺灣依照觀光遊樂業管理規則核准設立，領有執照且經營中者有多少　(A)8座　(B)25家　(C)13座　(D)22處。

（　）7、下列何者不是觀光遊樂業管理規則規定的檢查　(A)不定期檢查　(B)定期檢查　(C)竣工檢查　(D)營業前檢查。

（　）8、觀光遊樂業如有經營水域遊憩者，除應遵守水域遊憩活動管理辦法外，還要遵守什麼有關規定　(A)交通部觀光局補助觀光遊樂業優質化實施要點　(B)交通部觀光局補貼觀光遊樂業團體取消紓困實施要點　(C)交通部觀光局審查觀光遊樂業籌設許可收費標準　(D)觀光遊樂業水域遊樂設施檢查項目及檢查基準注意事項。

（　）9、觀光遊樂業如有機械遊樂設施，要遵守機械遊樂設施設置及檢查管理辦法，該辦法是依據什麼法律訂定　(A)發展觀光條例　(B)建築法　(C)都市計畫法　(D)區域計畫法。

（　）10、觀光遊樂業如有水域遊樂設施，應依據什麼配置救生員　(A)水池遊客人數　(B)水池開放時間　(C)水池總面積　(D)水池深度。

第七章

新興觀光產業管理與法規

所謂**新興觀光產業**（New Tourism Industry），係針對臺灣地區自民國70年代經濟起飛及解嚴開放以來，由於政治、經濟及其他觀光發展環境的變化，所興起與發展出來的觀光休閒型態產業而言。一般以陸、海、空域三度面向（Dimension）立體發展型態呈現，故又稱為**3D立體發展模式**的新興觀光產業，本章將僅就已經有法規可循的部分逐次介紹。

🚇 第一節　產業觀光管理與法規

產業觀光（Industry Tourism）與**觀光產業**（Tourism Industry）大異其旨，係泛指觀光的主題由原農、工業等一、二級以經濟產業的內涵為對象，經由產業轉型為三級觀光休閒服務業，使之兼具觀光休閒功能，亦具有知性效果之觀光產業而言。產業觀光的種類很多，例如參觀大造船廠、大鋼鐵廠、精密科學工業園區、太空中心、森林經營、牧場、農場、養殖漁業等。由於不甚普及，且法令迄未周延，除森林遊樂、休閒農業與休閒農場、娛樂漁業已如前**鄉村旅遊**專章探討外，本節再就依法有據的觀光工廠及農村酒莊析述如下：

壹、觀光工廠

一、定義、法源及主管機關

所謂**觀光工廠**，依據經濟部民國103年4月3日發布**觀光工廠輔導評鑑作業要點**第2點規定，指取得工廠登記，具有產業文化、教育價值或地方特色，實際從事製造加工，而將其產品、製程或廠地、廠房提供遊客參觀、休憩之工廠。

依該要點第1點揭示，係依據**產業創新條例**第9條、**工廠管理輔導法**第26條之規定訂定；另經濟部為因應產業發展需要，推動工廠轉型兼營觀光服務，依**非都市土地使用管制規則**第6條第5項規定，就工廠兼營觀光服務設施進行認定，以利申辦建造執照、使用執照或營業登記，於民國101年11月14日訂定發布**工廠兼營觀光服務申請作其他工業設施容許使用審查作業要點**，皆為其法源依據。其主管機關，依**工廠管理輔導法**第2條規定，在中央為**經濟部**；在直轄市為**直轄市政府**；在縣（市）為縣（市）政府。但其管理機關則為**經濟部工業局**。

二、申請設立審查作業要點

依據**工廠兼營觀光服務申請作其他工業設施容許使用審查作業要點**規定：

1.**適用對象**：位於非都市土地丁種建築用地，具有產業文化、教育、觀光價值或地方特色，從事登記產品製造加工或新申設之工廠，有意兼營觀光服務而將其產品、製程或部分廠地、廠房提供遊客參觀、休憩者。（第2點）

2.**符合原則**：工廠申請兼營觀光服務，依據第3點規定，須符合下列原則：(1)符合前點要件，領有工廠登記或新申辦工廠登記者；(2)非屬煉油工業、放射性工業、易爆物製造儲存業、液化石油氣製造分裝業、劇毒性工業或重化學品製造調和包裝等危險性工業；(3)面臨路寬至少八公尺以上道路；(4)申請工廠兼營觀光**服務設施**，需位於工廠登記廠地範圍內；(5)非屬分層租售之工業大樓。

3.工廠兼營觀光**服務設施**，依據第4點規定得包括：(1)與工廠登記產品有關之實作體驗設施；(2)工廠登記產品生產設備及其產業相關衍生產品之展示（售）設施；(3)附設餐飲設施；(4)標示導覽設施；(5)解說設施；(6)安全防護設施；(7)公廁設施；(8)停車場；(9)涼亭（棚）設施；(10)眺望設施、水池、公共藝術或其他景觀等設施。

工廠兼營前項觀光服務設施之總面積，不得超過廠地面積40%；各項設施所占樓地板面積，合計不得超過廠區建築物總樓地板面積30%；附設餐飲設施使用面積，合計不得超過前項觀光服務設施面積40%或其總樓地板面積30%。（第4點）

4.廠地座落於適用**產業創新條例**管理之工業區，依該條例第39條與工業園區各種用地用途及使用規範辦法相關規定辦理。（第5點）

5.依據第6點規定，申請人申請工廠兼營觀光服務作其他工業設施容許使用，應檢具書件向**經濟部工業局**提出申請。

6.經濟部工業局為審查工廠兼營觀光服務申請作其他工業設施容許使用案件，依據第9點規定，得邀請中央或地方之地政、觀光、交通、建管、水利或其他相關單位進行審查；必要時，得會同有關單位辦理會勘，並邀請申請人出席說明。

三、輔導評鑑

依照**觀光工廠輔導評鑑作業要點**第4點規定，經濟部推動觀光工廠之輔導、評鑑、優良觀光工廠與國際亮點觀光工廠評選，得委託執行單位辦理。且第5點授權執行單位為研訂觀光工廠相關輔導機制，與評選輔導對象、優良及國際亮點觀光工廠等，得邀請**產業輔導**、**觀光休閒**、**經營管理**、**景觀設計**等領域專家學者，及**相關政府機關代表**等組成**指導委員會**。輔導項目包括訪視、診斷、專業輔導及先期診斷。

貳、農村酒莊

一、法源與主管機關

依據民國106年12月27日修正公布**菸酒管理法**第11條第1項規定，**農民**或**原住民**於**都市計畫農業區**、**非都市土地農牧用地**生產可供釀酒農產原料者，得於同一用地申請酒製造業者之設立；其製酒場所應符合環境保護、衛生及土地使用管制規定，且以**一處為限**；其年產量並不得超過中央主管機關訂定之一定數量，亦不得從事酒類之受託產製及分裝銷售。

同條第2項又規定，申請酒製造業者之設立，應向當地直轄市或縣（市）主管機關申請，經核轉中央主管機關許可並領得許可執照者，始得產製及營業；其申請設立許可應具備之文件、條件、產製及銷售等事項之管理辦法，由中央主管機關定之。因此，財政部於民國103年12月29日訂定發布，並自104年1月1日施行之**農民或原住民製酒管理辦法**，是為通稱**農村酒莊**的法源。其主管機關係依同法第2條規定，所稱主管機關，在中央為**財政部**，在直轄市為**直轄市政府**，在縣（市）為**縣（市）政府**。

二、資格與限制

1.**資格**：該辦法第2條規定，所稱**農民**，指依農業發展條例第3條規定之農民；**原住民**，指依原住民身分法第2條規定之原住民。

2.**限制**：除前述菸酒管理法第11條第1項之規定外，該辦法又有下列兩項設場限制：

(1)農民或原住民依該辦法設立之酒製造業者，其製酒場所以一處為限，

且不得從事酒類之受託產製及分裝銷售。（第3條第1項）

(2)農民或原住民之酒製造業者，申請製造酒類應使用其生產之農產原料，並以該農產原料所能產製之酒類為限，其年產量不得超過中央主管機關訂定之一定數量。（第3條第2項）

三、執照申請

1. 許可執照與商業登記：農民或原住民申請酒製造業者之設立，依據該辦法第4條規定，應於完成商業預設登記後，填具申請書，並檢附相關文件，向當地直轄市或縣（市）主管機關申請，經審查符合相關規定後，核轉中央主管機關同意其設立許可。

2. 依規定取得酒製造業者設立許可者，應於辦妥商業登記後，於本法第10條所定期限內，填具申請書，並檢附相關文件，送直轄市或縣（市）主管機關審查符合相關規定後，核轉中央主管機關核發許可執照（第5條）。

3. 農民或原住民依該辦法規定取得酒製造業者設立許可後，有正當理由未於規定期限內，申請核發許可執照者，應於期限屆滿前填具申請書，並檢附相關證明文件，向中央主管機關申請展延。每次展延期限不得超過一年，並以兩次為限。（第6條第1項）

4. 直轄市或縣（市）主管機關於審核農民或原住民申請核發或換發酒製造業許可執照有關案件時，得加會農業、建管、地政、都計、環保、衛生、原住民業務等相關機關（單位），其有實地查證必要者，並得會同相關機關（單位）實地勘查。（第10條）

🚆 第二節　文化觀光管理與法規

壹、文化觀光之定義

文化觀光（Cultural Tourism）是以文化資產作為觀光主題的深度旅遊方式，所謂**文化資產**，可以依據民國105年7月27日修正公布的**文化資產保存法**第3條規定，指具有歷史、藝術、科學等文化價值，並經指定或登錄之下列有形及

無形文化資產：

1.有形文化資產：

(1)**古蹟**：指人類為生活需要所營建之具有歷史、文化、藝術價值之建造物及附屬設施。

(2)**歷史建築**：指歷史事件所定著或具有歷史性、地方性、特殊性之文化、藝術價值，應予保存之建造物及附屬設施。

(3)**紀念建築**：指與歷史、文化、藝術等具有重要貢獻之人物相關而應予保存之建造物及附屬設施。

(4)**聚落建築群**：指建築式樣、風格特殊，或與景觀協調而具有歷史、藝術或科學價值之建造物群或街區。

(5)**考古遺址**：指蘊藏過去人類生活遺物、遺跡，而具有歷史、美學、民族學或人類學價值之場域。

(6)**史蹟**：指歷史事件所定著而具有歷史、文化、藝術價值而應予保存所定著之空間及附屬設施。

(7)**文化景觀**：指人類與自然環境經長時間相互影響所形成具有歷史、美學、民族學或人類學價值之場域。

(8)**古物**：指各時代、各族群經人為加工具有文化意義之藝術作品、生活及儀禮器物、圖書文獻及影音資料等。

(9)**自然地景、自然紀念物**：指具保育自然價值之自然區域、特殊地形、地質現象、珍貴稀有植物及礦物。

2.無形文化資產：

(1)**傳統表演藝術**：指流傳於各族群與地方之傳統表演藝能。

(2)**傳統工藝**：指流傳於各族群與地方，以手工製作為主之傳統技藝。

(3)**口述傳統**：指透過口語、吟唱傳承，世代相傳之文化表現形式。

(4)**民俗**：指與國民生活有關之傳統並有特殊文化意義之風俗、儀式、祭典及節慶。

(5)**傳統知識與實踐**：指各族群或社群，為因應自然環境而生存、適應與管理，長年累積、發展出之知識、技術及相關實踐。

貳、主管機關及其權責

依據文化資產保存法規定，文化資產主管機關及其權責如下：

1.**主管機關**：該法第4條規定，在中央為**文化部**；在直轄市為**直轄市政府**；在縣（市）為**縣（市）政府**。

2.**自然地景及自然紀念物**：主管機關為**行政院農業委員會**。

3.**涉及不同主管機關管轄者**：各類別文化資產得經審查後以系統性或複合型之型式指定或登錄。如涉及不同主管機關管轄者，其文化資產保存之策劃及共同事項之處理，由**文化部**或**行政院農業委員會**會同有關機關決定之。

4.**文化資產跨越二以上直轄市、縣（市）轄區**：該法第5條規定，其地方主管機關由所在地直轄市、縣（市）主管機關商定之；必要時得由中央主管機關協調指定。

5.**主管機關為審議各類文化資產之指定、登錄、廢止及其他本法規定之重大事項**：該法第6條規定，應組成相關審議會，進行審議。前項審議會之任務、組織、運作、旁聽、委員之遴聘、任期、迴避及其他相關事項之辦法，由**中央主管機關**定之。

6.**文化資產之調查、保存、定期巡查及管理維護事項**：該法第7條規定，主管機關得委任所屬機關（構），或委託其他機關（構）、文化資產研究相關之民間團體或個人辦理；中央主管機關並得委託直轄市、縣（市）主管機關辦理。

參、文化觀光主題清單

前舉**文化資產保存法**第3條所列，著重在文化資產大項目，為能提供文化觀光遊程設計實務參考，特再就**文化部**與**行政院農業委員會**於民國106年7月27日會銜修訂發布**文化資產保存法施行細則**提列之細目，提供有志於文化觀光主題遊程設計者參考，期對文化主題概念有所助益。

1.**歷史建築及紀念建築**，包括祠堂、寺廟、教堂、宅第、官邸、商店、城郭、關塞、衙署、機關、辦公廳舍、銀行、集會堂、市場、車站、書

院、學校、博物館、戲劇院、醫院、碑碣、牌坊、墓葬、堤閘、燈塔、橋樑、產業及其他設施。（細則第2條）

2.**聚落建築群**，包括歷史脈絡與紋理完整、景觀風貌協調、具有歷史風貌、地域特色或產業特色之建造物及附屬設施群或街區，如原住民族部落、荷西時期街區、漢人街坊、清末洋人居留地、日治時期移民村、眷村、近代宿舍群及產業設施等。（細則第3條）

3.**遺物**，又分兩類：

 (1)文化遺物：指各類石器、陶器、骨器、貝器、木器或金屬器等過去人類製造、使用之器物。

 (2)自然遺物：指動物、植物、岩石、土壤或古生物化石等與過去人類所生存生態環境有關之遺物。（細則第4條第1項）

4.**遺跡**，指過去人類各種活動所構築或產生之非移動性結構或痕跡。（細則第4條第2項）

5.**史蹟**，包括以遺構或史料佐證曾發生歷史上重要事件之場所或場域，如古戰場、拓墾（植）場所、災難場所等。（細則第5條）

6.**文化景觀**，包括人類長時間利用自然資源而在地表上形成可見整體性地景或設施，如神話傳說之場域、歷史文化路徑、宗教景觀、歷史名園、農林漁牧景觀、工業地景、交通地景、水利設施、軍事設施及其他場域。（細則第6條）

7.**藝術作品**，指應用各類媒材技法創作具賞析價值之作品，包括書法、繪畫、織繡、影像創作之平面藝術及雕塑、工藝美術、複合媒材創作等。（細則第7條第1項）

8.**生活及儀禮器物**，指以各類材質製作能反映生活方式、宗教信仰、政經、社會或科學之器物，包括生活、信仰、儀禮、娛樂、教育、交通、產業、軍事及公共事務之用品、器具、工具、機械、儀器或設備等。（細則第7條第2項）

9.**圖書文獻及影音資料**，指以各類媒材記錄或傳播訊息、事件、知識或思想等之載體，包括圖書、報刊、公文書、契約、票證、手稿、圖繪、經典等；儀軌、傳統知識、技藝、藝能之傳本；古代文字及各族群語言紀錄；碑碣、匾額、旗幟、印信等具史料價值之文物；照片、底片、膠捲、唱片等影音資料。（細則第7條第3項）

10.**無形文化資產**，指各族群、社群或地方上世代相傳，與歷史、環境與社會生活密切相關之知識、技術與其文化表現形式，以及其實踐上必要之物件、工具與文化空間。（細則第8條）

11.**傳統表演藝術**，包括以人聲、肢體、樂器、戲偶等為主要媒介，具有藝術價值之傳統文化表現形式，如音樂、歌謠、舞蹈、戲曲、說唱、雜技等。（細則第9條）

12.**傳統工藝**，包括裝飾、象徵、生活實用或其他以手工製作為主之傳統技藝，如編織、染作、刺繡、製陶、窯藝、琢玉、木作、髹漆、剪粘、雕塑、彩繪、裱褙、造紙、摹搨、作筆製墨及金工等。（細則第10條）

13.**口述傳統**，包括各族群或地方用以傳遞知識、價值觀、起源遷徙敘事、歷史、規範等，並形成集體記憶之傳統媒介，如史詩、神話、傳說、祭歌、祭詞、俗諺等。（細則第11條）

14.**民俗**，包括各族群或地方自發而共同參與，有助形塑社會關係與認同之各類社會實踐，如食衣住行育樂等風俗，以及與生命禮俗、歲時、信仰等有關之儀式、祭典及節慶。（細則第12條）

15.**傳統知識與實踐**，包括各族群或社群在與自然環境互動過程中，所發展、共享並傳承，形成文化系統之宇宙觀、生態知識、身體知識等及其技術與實踐，如漁獵、農林牧、航海、曆法及相關祭祀等。（細則第13條）

第三節　水域遊憩活動管理與法規

壹、法源

　　目前臺灣地區實施的**水域遊憩活動管理辦法**，是交通部依據**發展觀光條例**第36條於民國110年9月2日訂定發布，全文共分總則、分則、附則等三章二十九條。凡從事水域遊憩活動均必須依該辦法規定辦理，該辦法未規定者依其他中央法令及地方自治法規辦理（第2條）。

貳、定義

所謂**水域遊憩活動**，依該辦法第3條，指以遊憩為目的，在水域從事下列活動：

1.游泳、潛水。
2.操作騎乘拖曳傘等各類器具之活動。
3.操作騎乘各類浮具之活動；各類浮具包括衝浪板、風浪板、滑水板、水上摩托車、獨木舟、泛舟艇、香蕉船、橡皮艇、拖曳浮胎、水上腳踏車、手划船、風箏衝浪、立式划槳及其他浮具。
4.其他經主管機關公告之水域活動。

前項第3款所稱浮具，指非屬船舶，具有浮力可供人員於水面或水中操作搭騎乘之器具；其浮具器具及人員操作安全，依交通部航港局及地方自治法規規定辦理。

參、管理機關與權限

水域遊憩活動管理機關依該辦法第4條規定如下：

1.水域遊憩活動位於**風景特定區、國家公園**所轄範圍者，為該特定管理機關。
2.水域遊憩活動位於前款特定管理機關之轄區範圍以外者，為**直轄市、縣（市）政府**。

以上水域遊憩活動管理機關如依該辦法管理水域遊憩活動，應經公告適用，方得依發展觀光條例規定處罰。

水域管理機關應依發展觀光條例第36條規定，限制水域遊憩活動之種類、範圍、時間及行為時，應公告之。該辦法第5條水域遊憩活動之種類、範圍、時間及土地使用，涉及其他機關權責範圍者，應協調該權責單位同意後辦理。至於該條例第36條係指：為維護遊客安全，水域遊憩活動管理機關得對水域遊憩活動之種類、範圍、時間及行為限制之，並得視水域環境及資源條件之狀況，公告禁止水域遊憩活動區域。該辦法第6條規定：水域遊憩活動管理機關得視水域環境及資源條件之狀況，公告禁止水域遊憩活動區域。

肆、遊客安全與應遵守事項

由於水域遊憩活動容易發生旅遊事故,故水域遊憩活動管理辦法頗多有關遊客安全與應遵守事項,茲將較重要者列舉如下:

1.從事水域遊憩活動,**應遵守下列規定**(第8條):
 (1)不得違反水域遊憩活動管理機關禁止活動區域之公告。
 (2)不得違反水域遊憩活動管理機關對活動種類、範圍、時間及行為之限制公告。
2.水域遊憩活動管理機關或其授權管理單位基於維護遊客安全之考量,得視需要暫停水域遊憩活動之全部或一部。(第7條)
3.水域遊憩活動管理機關得視水域遊憩活動安全及管理需要,訂定活動注意事項,要求帶客從事水域遊憩活動或提供場地、器材,供遊客從事水域遊憩活動者,應配置合格救生員及救生(艇)設備等相關事項。(第9條第1項)
4.水域遊憩活動管理機關應擇明顯處設置告示牌,標明活動者應遵守之注意事項及緊急救難資訊,並視實際需要建立自主救援機制。(第9條第2項)
5.帶客從事水域遊憩活動者,違反第1項注意事項有關配置合格救生員及救生(艇)設備之規定者,視為違反水域遊憩活動管理機關之命令。(第9條第3項)

伍、責任及傷害保險

帶客從事水域遊憩活動具營利性質者應投保**責任保險**,並為遊客投保**傷害保險**;其提供場地或器材供遊客從事水域遊憩活動而具營利性質者,亦同。

1.**責任保險**:依據該辦法第10條第2項規定,帶客從事水域遊憩活動具營利性質者,應投保給付項目及最低保險金額如下之責任保險:
 (1)每一個人體傷責任之保險金額:新臺幣三百萬元。
 (2)每一意外事故體傷責任之保險金額:新臺幣二千四百萬元。
 (3)每一意外事故財物損失責任之保險金額:新臺幣二百萬元。
 (4)保險期間之最高賠償金額:新臺幣四千八百萬元。

2.**傷害保險**：依據該辦法第10條第3項規定，帶客從事水域遊憩活動具營利性質者，應為遊客投保給付項目及最低保險金額如下之**傷害保險**：

(1)**傷害醫療費用給付**：每一遊客新臺幣三十萬元。

(2)**失能給付**：每一遊客新臺幣二百五十萬元。

(3)**死亡給付**：每一遊客新臺幣二百五十萬元。

陸、水上摩托車活動

所謂**水上摩托車活動**，依該辦法第11條規定，指以能利用適當調整車體之平衡及操作方向器而進行駕駛，並可反復橫倒後再扶正駕駛，主推進裝置為噴射幫浦，使用內燃機驅動，上甲板下側車首前側至車尾外板後側之長度在四公尺以內之器具之活動。其管理應注意事項如下：

1.帶客從事水上摩托車活動或出租水上摩托車者，應於活動前對遊客進行**活動安全教育**。前項活動安全教育之教材由水域遊憩活動管理機關訂定並公告之，其內容應包括第13條至第15條（即**本注意事項所列2、3、5項**）之規定。（第12條）

2.水上摩托車活動區域由水域遊憩活動管理機關視水域狀況定之；水上摩托車活動與其他水域活動共用同一水域時，其活動範圍應位於**距陸岸起算離岸二百公尺至一公里之水域內**，水域遊憩活動管理機關得在上述範圍內**縮小活動範圍**。（第13條第1項）

3.前項水域遊憩活動管理機關應設置活動區域之明顯標示；從陸域進出該活動區域之**水道寬度應至少三十公尺**，並應明顯標示之。水上摩托車活動不得與潛水、游泳等非動力型水域遊憩活動共同使用相同活動時間及區位。（第13條第2項）

4.騎乘水上摩托車者，應戴**安全頭盔**及穿著適合水上摩托車活動並附有**口哨之救生衣**。（第14條）

5.水上摩托車之活動航行方向應為**順時鐘**，並應遵守該辦法第15條之下列規定：

(1)**正面會車**：二車**皆應朝右轉向**，互從對方左側通過。

(2)**交叉相遇**：位在駕駛者右側之水上摩托車為**直行車**，另一水上摩托車應朝**右轉**，由直行車的後方通過。

(3)後方超車：超越車應從**直行車的左側**通過，但應保持相當距離及明確
表明其方向。

柒、潛水活動

所稱**潛水活動**，包括在水中進行浮潛或水肺潛水之活動。而所稱**浮潛**，
指配戴潛水鏡、蛙鞋或呼吸管之潛水活動；所稱**水肺潛水**，指配戴潛水鏡、蛙
鞋、呼吸管及呼吸器之潛水活動。（第16條）依據該辦法第16條規定：從事水
肺潛水活動者，應具有國內或國外潛水機構發給之潛水能力證明。

為了能維護潛水活動的安全，該辦法對從事潛水活動者、經營業者、船
舶，以及載客從事潛水活動之船長或駕駛人，都有相關規定，茲分別列舉說明
如下：

一、從事潛水活動者

從事潛水活動者依該辦法第18條規定，應遵守下列事項：

1.應於活動水域中設置潛水活動旗幟，並應攜帶潛水標位浮標（浮力袋）。
2.從事水肺潛水活動者，應有熟悉潛水區域之國內或國外潛水機構發給能
力證明資格之人員陪同。

二、從事潛水活動之經營業者

帶客從事潛水活動者，應遵守該辦法第19條所規定的下列事項：

1.僱用帶客從事水肺潛水活動者，應持有國內或國外潛水機構之合格潛水
教練能力證明，每人每次以指導八人為限。
2.僱用帶客從事浮潛活動者，應具備各相關機構或經其認可之組織所舉辦
之講習、訓練合格證明，每人每次以指導十人為限。
3.以切結確認從事水肺潛水活動者持有潛水能力證明。
4.僱用帶客從事潛水活動者，應充分熟悉該潛水區域之情況，並確實告知
潛水者，告知事項至少包括活動時間之限制、最深深度之限制、水流流
向、底質結構、危險區域及環境保育觀念暨規定，若潛水員不從，應停
止該次活動。另應告知潛水者考量身體健康狀況及體力。

5.每一次的活動均應攜帶潛水標位浮標（浮力袋），並在潛水區域設置潛水旗幟。

三、從事潛水活動之船舶

載客從事潛水活動之船舶，應設置潛水者上下船所需之平台或扶梯，並應配置具有防水裝備及衛星定位功能之行動電話等通訊設備，供潛水教練配戴及聯絡通訊使用（第20條）。

四、載客從事潛水活動之船長或駕駛人

載客從事潛水活動之船長或駕駛人應遵守下列規定：（第21條）

1.出發前應先確認通訊設備之有效性。
2.應充分熟悉該潛水區域之情況，並確實告知潛水者。
3.乘客下水從事潛水活動時，應於船舶上升起潛水旗幟。
4.潛水者未完成潛水活動上船時，船舶應停留在該潛水區域；潛水者逾時未登船結束活動，應以通訊及相關設備求救，並於該水域進行搜救；支援船隻未到達前，不得將船舶駛離該潛水區域。

捌、獨木舟活動

所稱**獨木舟活動**，係指利用具狹長船體構造，不具動力推進，而用槳划動操作器具進行之水上活動。（第22條）從事獨木舟活動，不得單人單艘進行，並應穿著救生衣，救生衣上方應附有口哨（第23條）。帶客從事獨木舟活動者，應遵守下列規定：（第24條）

1.應備置具救援及通報機制之無線通訊器材，並指定帶客者攜帶之。
2.帶客從事獨木舟活動，應編組進行，並有一人為領隊，每組以二十人或十艘獨木舟為上限。
3.帶客從事獨木舟活動者，應充分熟悉活動區域之情況，並確實告知活動者，告知事項至少應包括活動時間之限制、水流流速、危險區域及生態保育觀念與規定。
4.每次活動應攜帶救生浮標。

玖、泛舟活動

所稱**泛舟活動**，係於河川水域操作充氣式橡皮艇進行之水上活動。（第25條）從事泛舟活動前，應向水域遊憩活動管理機關報備，並應於活動前對遊客進行活動安全教育；教育之內容由水域遊憩活動管理機關訂定並公告之。（第26條）從事泛舟活動，應穿著救生衣及戴安全頭盔，救生衣上應附有口哨。（第27條）

又該辦法對**其他浮具活動**的安全管理，特增第四節之一第27-1條規定，帶客從事第一節（水上摩托車活動）、第三節（獨木舟活動）及前節（泛舟活動）規定以外之其他浮具活動前，應向該管水域遊憩活動管理機關報備。帶客從事前項活動前，應對遊客進行活動安全教育。前項活動安全教育之內容，由水域遊憩活動管理機關訂定並公告之。

拾、其他浮具活動

帶客從事該辦法規定的**水上摩托車**、**獨木舟**及**泛舟**等活動以外之其他浮具活動前，該辦法第27-1條特別規定，**應向該管水域遊憩活動管理機關報備**。帶客從事前項活動前，應對遊客進行**活動安全教育**，其活動安全教育之內容，由水域遊憩活動管理機關訂定並公告之。

 第四節　遊艇管理與法規

壹、立法沿革、法源與主管機關

解嚴後因應海禁解除及發展海洋觀光需要，交通部原於民國82年8月19日訂定發布**遊艇管理辦法**，全文共二十六條。民國86年6月17日修訂並改名為**臺灣地區海上遊樂船舶活動管理辦法**，民國89年8月16日又修訂並改名為**海上遊樂船舶活動管理辦法**，民國96年11月23日令發布廢止，迄民國101年8月20日始訂定，並於民國109年11月12日修正發布**遊艇管理規則**，全文計四十九條。

依據該規則第1條規定，該規則法源是依據**船舶法**第71條第2項「遊艇之

檢查、丈量、設備、限載乘員人數、投保金額、船齡年限、適航水域、遊艇證書、註冊、相關規費之收取及其他應遵行事項之規則,由主管機關定之」訂定。又依據**船舶法**第2條規定,該法之主管機關為**交通部**,其業務由航政機關辦理,因此交通部為遊艇主管機關。

貳、名詞定義

依據該規則第2條規定,該規則之用詞,定義如下:

1.**動力帆船**:指船底具有壓艙龍骨,以風力為主要推進動力,並以機械為輔助動力之遊艇。
2.**整船出租之遊艇**:指遊艇業者所擁有,提供具備遊艇駕駛資格之承租人進行遊艇娛樂活動之遊艇。
3.**俱樂部型態遊艇**:指社團法人所擁有,只提供會員使用之遊艇。
4.**驗證機構**:指財團法人中國驗船中心及其他具備遊艇適航性認證能力,且經主管機關認可並公告之國內外機構。

參、辦理驗證

該規則第4條規定,遊艇有下列情形之一者,應向驗證機構辦理驗證:

1.新船建造完成後。
2.自國外輸入。
3.船身經修改或換裝推進機器。
4.現成船變更使用目的為遊艇。

肆、檢查

經整理該規則第4條至第14條規定,遊艇分為**自用遊艇**及**非自用遊艇**,而其檢查則分為下列各項檢查:

1.**自主檢查**:遊艇船齡未滿十二年,全長未滿二十四公尺,且乘員人數未滿十二人之自用遊艇所有人應自第一次特別檢查合格之日起,每屆滿一

年之前一個月內施行自主檢查。

2.**特別檢查**：非自用遊艇及全長二十四公尺以上之自用遊艇，於特別檢查有效期間屆滿，其所有人應向航政機關申請施行特別檢查，船舶經特別檢查合格後，航政機關應核發或換發船舶檢查證書，其有效期間以五年為限。

3.**定期檢查**：(1)船齡未滿十二年之遊艇所有人，應自第一次特別檢查合格之日起，每屆滿兩年六個月之前後三個月內，向航政機關申請施行定期檢查：①非自用遊艇；②全長二十四公尺以上之自用遊艇；③全長未滿二十四公尺，且乘員人數十二人以上之自用遊艇。(2)遊艇船齡在十二年以上者，應於船齡每屆滿一年前後三個月內，施行定期檢查。

4.**臨時檢查**：遊艇有下列情形之一者，其所有人應向航政機關申請辦理臨時檢查：(1)遭遇海難；(2)船身、機器或設備有影響遊艇航行、人身安全或環境污染之虞；(3)適航性發生疑義。前項臨時檢查，應就其發生變更之部分為之。

伍、乘員定額

該規則第33條規定，全長未滿二十四公尺之遊艇，其乘員定額及設計等級依國際標準組織之ISO 12217標準計算，並區分為A、B、C及D四級。全長二十四公尺以上之遊艇，遊艇之乘員定額，以在任何裝載狀態下所有乘員集中於甲板一舷時，船身橫傾不得超過以度量計之傾斜角度為十度。前項之計算，以每人重量七十五公斤為準。

該規則第19條規定，遊艇應具備乘員定額數量之**救生衣**。每一件救生衣均應附繫**救生燈**及**鳴笛**。

陸、遊艇證書

遊艇完成登記或註冊後，該規則第42條規定，應核發遊艇證書，證書應記載下列事項：(1)船名；(2)所有人及地址；(3)船籍港或註冊地；(4)船舶號數；(5)建造日期與地點；(6)檢查紀錄及丈量紀錄，包括檢查種類、完成日期、檢查地點、檢查機關與下次檢查期限；(7)乘員定額；(8)船身與主機種類；(9)設備目錄；(10)自用遊艇或非自用遊艇；(11)遊艇種類；(12)辦理新造或輸入之驗證機構。

　　遊艇經特別檢查、定期檢查或臨時檢查後，該規則第43條規定，航政機關應於遊艇證書上簽署。適用自主檢查之遊艇，其所有人應施行自主檢查並填報自主檢查表，併遊艇證書送航政機關備查，航政機關應於遊艇證書上簽署之。

　　船舶法第68條規定，經登記或註冊之遊艇，遇滅失、報廢、喪失中華民國國籍、失蹤滿六個月或沉沒不能打撈修復者，遊艇所有人應自發覺或事實發生之日起四個月內，向船籍港或註冊地航政機關辦理遊艇廢止登記或註冊；其遊艇證書及船舶登記證書，除已遺失者外，並應繳銷。

柒、責任保險

　　船舶法第71條第1項規定，遊艇所有人應依主管機關所定保險金額，投保責任保險，未投保者，不得出港。同條第2項又規定，其投保金額由主管機關定之。交通部遂於該規則第47條規定，遊艇所有人應投保**責任保險**，遊艇乘員每一個人身體傷亡最低保險金額**不得低於新臺幣二百萬元**。未投保者，不得出港。

捌、入出境檢查

　　依船舶法第70條第3項規定，遊艇入出國境涉及關務、入出境、檢疫、安全檢查程序之辦法，由主管機關會商相關機關定之。因此交通部遂於民國100年10月6日訂定**遊艇入出境關務檢疫安全檢查程序辦法**。該辦法第2條第1項規定，遊艇入出國境涉及關務、入出境、檢疫及安全檢查之程序，由航政機關受理通報，航政機關於受理後，應轉通報關務、入出境、檢疫、安全檢查相關機關及港灣口岸管理機關（構）。

 第五節　空域遊憩活動管理與法規

壹、法源、主管機關與定義

一、法源

　　目前臺灣地區實施的**空域遊憩活動管理法規**，主要還是依據民國107年4月

25日修正公布之**民用航空法**，增訂第九章之一**超輕型載具**第99-1條至第99-8條條文為其法源。

　　依據第99-1條第3項規定，活動團體之設立許可、廢止之條件與程序、活動指導手冊之擬訂、超輕型載具之引進、註冊、檢驗、給證、換（補）證、設計分類、限制、審查程序、超輕型載具操作證之給證、換（補）證、操作與飛航限制、活動場地之申請、比賽之申請、收費基準、飛航安全相關事件之通報及處理、超輕型載具之設計、製造、試飛及其他應遵行事項之辦法，由交通部定之。因此該部於民國109年4月27日修正發布的**超輕型載具管理辦法**，全文含第17-1條及第27-1條，共四十五條。

二、主管機關

1. 民用航空法第3條規定，交通部為管理及輔導民用航空事業設交通部民用航空局。可見主管機關為**交通部**，而管理機關則為**交通部民用航空局**。
2. 同法第4條規定，空域之運用及管制區域、受制地帶、限航區、危險區與禁航區之劃定，由**交通部**會同**國防部**定之。

三、定義

　　依據**民用航空法**第2條第20款規定，所謂**超輕型載具**，指具動力可載人，並符合下列條件之固定翼載具、動力滑翔機、陀螺機、動力飛行傘及動力三角翼等航空器：

1. 單一往復式發動機。
2. 最大起飛重量不逾六百公斤。
3. 含操作人之總座位數不逾兩個。
4. 海平面高度、標準大氣及最大持續動力之條件下，最大平飛速度每小時不逾二百二十二公里。
5. 最大起飛重量下，不使用高升力裝置之最大失速速度每小時不逾八十三公里。
6. 螺旋槳之槳距應為固定式或僅能於地面調整。但動力滑翔機之螺旋槳之槳距應為固定式或自動順槳式。
7. 陀螺機之旋翼系統應為雙葉、固定槳距、半關節及撬式。
8. 設有機艙者，機艙應為不可加壓式。

9.設有起落架者,起落架應為固定裝置。但動力滑翔機,不在此限。

貳、超輕型載具之分類

依據**超輕型載具管理辦法**第7條規定,超輕型載具依其設計,分為**固定翼載具**、**動力滑翔機**、**陀螺機**、**動力飛行傘**及**動力三角翼**五種類別。

參、活動團體之設立與管理

依據該辦法第2條第1項規定,申請設立超輕型載具活動團體,其發起人應向交通部民用航空局申請許可。換言之,依據該辦法精神,從事超輕型載具活動,一定要以**人民團體之法人登記**之活動團體,始可為之。又活動團體經依法完成人民團體之法人登記後,依該辦法第3條規定,應擬訂活動指導手冊,並報請民航局核定,並配置專業人員與基本器材後,始得從事活動。

肆、飛航安全保險

除所有人與操作人應負超輕型載具飛航安全之責外,該辦法第30條更明確規定,所有人應就因操作超輕型載具,對載具外之人所造成之傷亡損害,投保**責任保險**,其保險金額如下:

1. **死亡者**:不得低於新臺幣三百萬元。
2. **重傷者**:不得低於新臺幣一百五十萬元。
3. **非死亡或重傷者**:依實際損害加以計算,但最高不得超過新臺幣一百五十萬元。

伍、活動之空域與場地

一、空域

超輕型載具活動之空域,依據**民用航空法**第99-4條第1項及該辦法第28條規定,係由**交通部**會同**國防部**劃定,經民航局公告後,得由活動團體檢附下列文件,向民航局申請核准使用;經核准使用之空域,活動團體應標定或設定明確

地標提供操作人辨識。

1.擬使用之空域經緯度（WGS84座標系統）範圍資料。
2.擬使用之空域高度。
3.擬使用之空域地理位置圖。

二、場地

　　超輕型載具之活動場地，申請時須依該辦法第31條規定，應由活動團體檢附活動計畫書等文件，向**民用航空局**申請許可，經會同其他相關機關審查及會勘合格後，始得使用。

陸、國家風景區無動力飛行安全

　　交通部觀光局為保障從事無動力飛行運動於各國家風景區範圍內的遊客安全，特於民國104年3月11日訂定發布**國家風景區無動力飛行運動遊客安全維護應行注意事項**，重要規定如下：

一、應協助辦理事項

　　各國家風景區管理處就無動力飛行運動，應依教育部體育署發布之**飛行運動安全注意事項、無動力飛行運動業輔導辦法**及**無動力飛行運動專業人員資格檢定辦法**之規定，協助確認無動力飛行運動業者辦理下列事項：

1.於飛行場入口明顯處，揭示合格飛行場之核准文號；飛行場地內應設置安全告示牌，指示參與者正確之運動進行規範及應注意事項，並警示非參與者禁止進入場地飛行，以避免發生危險。
2.飛行前，專業人員應對受載飛者或學員實施安全教育，並就配置飛行傘、套袋、頭盔及附屬安全配件等物件實施檢查。
3.提醒受載飛者或學員不適合飛行之情形，包括要求：
　(1)受載飛者，應為七歲以上，未滿二十歲者，並應取得本人及法定代理人之書面同意。
　(2)配置飛行傘、套袋、頭盔及附屬安全配件。
　(3)應為受載飛者、學員及專業人員投保**責任保險**；其投保項目以及金額

如下：

①每人體傷新臺幣三百萬元以上。

②每一意外事故體傷新臺幣一千五百萬元以上。

③每一意外事故財物損失新臺幣二百萬元以上。

④保險期間最高賠償金額新臺幣三千四百萬元以上。

4.每一起飛臺，至少置管制員一人，負責管理起飛順序、間隔及承載人數；管制員執行工作時，不得於同時間有從事其他業務工作。

5.受載飛者每一人，置專業人員一人；學員每十人，置專業人員一人。

6.訂定緊急救護救援計畫。

二、管理處應辦理事項

1.將轄區內可能從事無動力飛行運動場域，納入巡查。

2.協調地方政府辦理無動力飛行運動之聯合稽查工作。

3.加強宣導從事無動力飛行運動安全及轄區合法業者資訊。

4.如屬管理處委外經營之飛行運動場地，應要求業者訂定「飛行運動事故緊急處理及通報」之標準作業流程（SOP）；管理處並應訂定飛行運動經營管理執行計畫，陳報交通部觀光局備查。

5.管理處得視實際需要，依發展觀光條例第64條規定辦理禁止危害安全之行為公告。

自我評量

一、問答題

1、何謂產業觀光？何謂觀光工廠？觀光工廠的法源及主管機關為何？

2、何謂農村酒莊？其法源及主管機關為何？經營農村酒莊有何資格及限制？

3、何謂文化觀光？有那些文化資產可供文化觀光主題遊程設計者參考？

4、何謂水域遊憩活動？管理機關是誰？從事水域遊憩活動應遵守那些安全事項？

5、空域遊憩活動的超輕型載具，其定義、法源、主管機關為何？並比較空域與水域遊憩活動的責任保險內容與額度。

二、選擇題

（　）1、觀光主題由農業與工業轉型為觀光休閒的是屬於 (A)觀光產業 (B)產業觀光 (C)鄉村旅遊 (D)觀光工廠。

（　）2、觀光工廠管理機關是 (A)交通部 (B)交通部觀光局 (C)經濟部 (D)經濟部工業局。

（　）3、農村酒莊的主管機關是 (A)交通部觀光局 (B)經濟部工業局 (C)財政部 (D)行政院農業委員會。

（　）4、申請經營農村酒莊的資格是 (A)農民與原住民 (B)領有調酒技師執照 (C)觀光類科考試及格 (D)領有販售菸酒執照的公司。

（　）5、文化資產跨越兩個直轄市、縣（市）以上，其主管機關是由誰負責 (A)所在地直轄市、縣（市）主管機關商定之 (B)所占面積較廣者負責 (C)文化部 (D)文化資產局負責。

（　）6、水域遊憩活動管理辦法是依據那一個母法訂定 (A)水資源保育法 (B)發展觀光條例 (C)水利法 (D)海洋法。

（　）7、人類為生活需要所營建之具有歷史、文化、藝術價值之建造物及附屬設施是 (A)歷史建築 (B)史蹟 (C)古蹟 (D)紀念建築。

（　）8、自然地景及自然紀念物的主管機關是 (A)文化部 (B)經濟部 (C)行政院環境保護署 (D)行政院農業委員會。

（　）9、代客從事水域遊憩活動具營利性質者，應投保每一個人體傷責任之最低保險金額是 (A)200萬元 (B)300萬元 (C)2,400萬元 (D)4,800萬元。

（　）10、在福隆海水浴場游泳、潛水，其管理機關是 (A)新北市政府 (B)基隆市政府 (C)東北角及宜蘭海岸國家風景區管理處 (D)宜蘭縣政府。

第 八 章

旅行業管理與法規

🚆 第一節　旅行業定義、主管機關與法制

壹、定義

所謂**旅行業**（Travel Agent）依據民國108年6月19日**發展觀光條例**第2條第10款之定義：「指經中央主管機關核准，為旅客設計安排旅程、食宿、領隊人員、導遊人員、代購代售交通客票、代辦出國簽證手續等有關服務而收取報酬之營利事業」。依據發展觀光條例第27條規定，旅行業之業務範圍包含：

1.接受委託代售海、陸、空運輸事業之客票或代旅客購買客票。
2.接受旅客委託代辦出、入國境及簽證手續。
3.招攬或接待觀光旅客，並安排旅遊、食宿及交通。
4.設計旅程、安排導遊人員或領隊人員。
5.提供旅遊諮詢服務。
6.其他經中央主管機關核定與國內外觀光旅客旅遊有關之事項。

上述業務範圍，中央主管機關得按其性質，區分為**綜合、甲種、乙種旅行業**核定之。非旅行業者不得經營旅行業業務。但**代售日常生活所需國內海、陸空運輸事業之客票**，不在此限。

貳、主管與執行機關

發展觀光條例第3條規定，旅行業之主管機關為**交通部**。民國107年2月1日修訂發布之旅行業管理規則第2條規定，旅行業之設立、變更或解散登記、發照、經營管理、獎勵、處罰、經理人及從業人員之管理、訓練等事項，由交通部委任**交通部觀光局**執行之；其委任事項及法規依據應公告並刊登政府公報或新聞紙。因此旅行業之主管機關是**交通部**，執行機關是**交通部觀光局**。

發展觀光條例雖規定各直轄市及縣市政府為主管機關，但自民國99年12月25日縣市合併，改制直轄市後，各直轄市政府建議將旅行業回歸中央，交通部爰於民國101年3月2日公告終止委託臺北及高雄市政府辦理旅行業相關業務，是以目前各地方主管機關並未實際負責執行該規則第2條前述各項業務。

參、法源與法制

　　發展觀光條例第3條規定，旅行業之主管機關為**交通部**，該部遂依該條例第66條第3項規定，於民國109年10月22日修訂發布**旅行業管理規則**，因此**發展觀光條例**為旅行業的法源，**旅行業管理規則**是其行政命令，兩者皆為旅行業**主要法規**。

　　旅行業之設立、執照及經營管理均必須依據**民法、公司法、消費者保護法、公平交易法、臺灣地區與大陸地區人民關係條例**等及其訂定之行政命令有關，這些都是相關法規。

第二節　旅行業之特性

　　旅行業屬服務業，其所銷售之商品乃勞務之提供，亦即提供有關旅遊、食宿的服務而收取報酬之事業。如果從「**法**」**的立場**加以分析，旅行業具有如下特質或特性：

壹、講究信用

　　旅行業所提供的服務，無法讓顧客事先看貨、比貨，甚或不滿意可以退貨，因此在交易行為中必須建立在「信用」或「童叟無欺」的態度上。除了旅行業管理規則第49條第13款有**旅行業不得違反交易誠信原則**之規定外，為了規範旅行業誠實信用經營，尚有如下規定：

1. 旅行業管理規則第24條第1項規定，旅行業辦理團體旅遊或個別旅客旅遊時，應與旅客簽定**書面之旅遊契約**；其印製之招攬文件並應加註**公司名稱**及**註冊編號**。
2. 旅行業為舉辦旅遊刊登於新聞紙、雜誌、電腦網路及其他大眾傳播工具之廣告，依據旅行業管理規則第30條規定，應載明**旅遊行程名稱、出發之地點、日期及旅遊天數、旅遊費用、投保責任保險與履約保證保險及其保險金額、公司名稱、種類、註冊編號及電話**。但綜合旅行業得以註冊之**服務標章**替代公司名稱。如前述應載明事項，依其情形無法完整呈

現者，旅行業應提供其網站、服務網頁或其他適當管道供消費者查詢。

3.該規則第31條也規定，旅行業以商標招攬旅客，應依法申請商標註冊，報請交通部觀光局核備，但仍應以本公司名義簽訂旅遊契約，並以**一個商標為限**。

4.旅行業及其僱用之人員於經營或執行旅行業務，對於旅客個人資料之蒐集、處理或利用，應尊重當事人之權益，依誠信及信用方法為之，不得逾越原約定之目的，並應與蒐集之目的具有正當合理之關聯。（第34條）

5.除發展觀光條例及旅行業管理規則外，**民法債編旅遊專節**第514-6條亦規定，旅遊營業人提供旅遊服務，應使其具備通常之價值及約定之品質，以及仍須遵守**公平交易法**及**消費者保護法**等規定，務使誠信原則真正落實在所有國內、外旅遊交易行為之中。

貳、注重安全

旅行業安排觀光旅客旅遊、食宿，等於旅客的生命安全在旅遊期間都託付給旅行社，與旅行社的負責、守法及注重安全成正比，因此旅行業管理規則對維護旅客安全規定極多。舉其大要如下：

1.旅行業辦理旅遊時，該旅行業及其所派遣之**隨團服務人員**應依該規則第37條，遵守下列規定：

(1)不得有不利國家之言行。

(2)不得於旅遊途中擅離團體或隨意將旅客解散。

(3)應使用**合法業者**依規定設置之遊樂及住宿設施。

(4)旅遊途中注意**旅客安全**之維護。

(5)除有**不可抗力因素**外，不得未經旅客請求而變更旅程。

(6)除因代辦必要事項須臨時持有旅客證照外，非經旅客請求，不得以任何理由保管旅客證照。

(7)執有旅客證照時，應妥慎保管，不得遺失。

(8)應使用**合法業者**提供之**合法交通工具**及**合格之駕駛人**；包租遊覽車者，應簽訂**租車契約**，其契約內容不得違反交通部公告之旅行業租賃遊覽契約應記載及不得記載事項。遊覽車以搭載所屬觀光團體旅客為限，沿途不得搭載其他旅客。

(9)使用遊覽車為交通工具者，應實施遊覽車逃生安全解說及示範，並依交通部公路總局訂定之檢查紀錄表執行。

(10)應妥適安排旅遊行程，不得使遊覽車駕駛違反汽車運輸業管理法規有關**超時工作**規定。

2.旅行業舉辦團體旅遊、個別旅客旅遊及辦理接待國外、香港、澳門或大陸地區觀光團體旅客旅遊業務，應投保**責任保險**及**履約保證保險**（第53條）。

3.旅行業辦理國內、外觀光團體旅遊及接待國外、香港、澳門或大陸地區觀光團體旅客旅遊業務，發生緊急事故時，應為迅速、妥適之處理，維護旅客權益，對受害旅客家屬應提供必要之協助。事故發生後**二十四小時內**應向交通部觀光局報備，並依緊事故之發展及處理情形為通報。（第39條第1項）

4.**民法**第514-10條規定，旅客在旅遊中發生**身體或是財產上之事故**時，旅遊營業人應為必要之協助及處理。

參、重視從業人員素質

旅行業提供之商品為**服務**，而服務的品質則繫於從業人員的素質與熱忱，因此員工的良窳乃為旅行業成敗之關鍵所在。旅行業管理規則於第14條規定，有下列各款情事之一者，不得為旅行業之發起人、董事、監察人、經理人、執行業務或代表公司之股東，已充任者，當然解任之，由交通部觀光局撤銷或廢止其登記，並通知公司登記主管機關：

1.曾犯組織犯罪防制條例規定之罪，經有罪判決確定，尚未執行、尚未執行完畢，或執行完畢、緩刑期滿或赦免後未逾五年。

2.曾犯詐欺、背信、侵占罪經宣告有期徒刑一年以上之刑確定，尚未執行、尚未執行完畢，或執行完畢、緩刑期滿或赦免後未逾二年。

3.曾犯貪污治罪條例之罪，經判決有罪確定，尚未執行、尚未執行完畢，或執行完畢、緩刑期滿或赦免後未逾二年。

4.受破產之宣告或經法院裁定開始清算程序，尚未復權。

5.使用票據經拒絕往來尚未期滿。

6.無行為能力或限制行為能力。

7.受輔助宣告尚未撤銷。

8.曾經營旅行業受撤銷或廢止營業執照處分，尚未逾五年。

旅行業經理人應經中央主管機關或其委託之有關機關團體訓練合格，領取結業證書後，始得充任；其參加訓練資格，由中央主管機關定之。

旅行業經理人連續三年未在旅行業任職者，應重新參加訓練合格後，始得受僱為經理人。旅行業經理人不得兼任其他旅行業之經理人，並不得自營或為他人兼營旅行業。

此外，發展觀光條例第51條規定：經營管理良好之觀光產業或服務成績優良之觀光產業從業人員，由主管機關表揚之。旅行業管理規則第48條：旅行業從業人員應接受交通部觀光局及直轄市觀光主管機關舉辦之專業訓練；並應遵守受訓人員應行遵守事項。

如有下列情事之一者，除予以獎勵或表揚外，該規則第55條規定，並得協調有關機關獎勵之：

1.熱心參加國際觀光推廣活動或增進國際友誼有優異表現者。

2.維護國家榮譽或旅客安全有特殊表現者。

3.撰寫報告或提供資料有參採價值者。

4.經營國內外旅客旅遊、食宿及導遊業務，業績優越者。

5.其他特殊事跡經主管機關認定應予獎勵者。

肆、居中介之結構地位

旅行業無法獨立完成其商品之製造或勞務之供應，不但受到住宿業、交通業、餐飲業、風景遊樂區等遊憩資源和觀光行政管理單位如觀光局等之影響，而且也受到其行業本身、行銷之通路和相互競爭之牽制。此外，旅行業也受到其生存之外在因素，如經濟消長、政治狀況、社會變遷和文化發展等影響，因而塑造出各種不同特性的旅行業。所以旅行業在整體觀光事業中，從觀光相關事業到觀光客之間，居於中間轉介之結構地位，與其他相關服務業之關係至為密切。從發展觀光條例第27條列舉旅行業業務範圍，更清楚其此一特性。

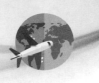

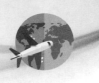 第三節　旅行業之類別及其業務

我國現行旅行業管理規則第3條，依經營業務之不同，區分為**綜合旅行業**、**甲種旅行業**及**乙種旅行業**三種，茲列舉其各種旅行業經營之業務如下：

壹、綜合旅行業

1.接受委託代售國內外海、陸、空運輸事業之客票或代旅客購買國內外客票、託運行李。
2.接受旅客委託代辦出、入國境及簽證手續。
3.招攬或接待國內外觀光旅客並安排旅遊、食宿及交通。
4.以**包辦旅遊方式**或自行組團，安排旅客**國內外觀光旅遊**、食宿、交通及提供有關服務。
5.委託甲種旅行業代為招攬前項業務。
6.委託乙種旅行業代為招攬第4款國內團體旅遊業務。
7.**代理外國旅行業**辦理**聯絡**、**推廣**、**報價**等業務。
8.設計國內外旅程、安排導遊人員或領隊人員。
9.提供國內外旅遊諮詢服務。
10.其他經中央主管機關核定與國內外旅遊有關之事項。

綜合旅行業以包辦旅遊方式辦理國內外團體旅遊，依據旅行業管理規則第26條規定，應預先擬定計畫，訂定旅行目的地、日程、旅客所能享用之運輸、住宿、膳食、遊覽、服務之內容及品質、投保責任保險與履約保證保險及其保險金額，以及旅客所應繳付之費用，並登載於**招攬文件**，始得自行組團或依第3條第2項第5款、第6款之規定，委託甲種旅行業、乙種旅行業代理招攬業務。前項關於應登載於招攬文件事項之規定，於甲種旅行業辦理國內外團體旅遊及乙種旅行業辦理國內團體旅遊時，準用之。

貳、甲種旅行業

1.接受委託代售國內外海、陸、空運輸事業之客票或代旅客購買國內外客

票、託運行李。

2.接受旅客委託代辦出、入國境及簽證手續。

3.招攬或接待國內外觀光旅客並安排旅遊、食宿及交通。

4.自行組團安排旅客**出國觀光旅遊**、食宿、交通及提供有關服務。

5.代理綜合旅行業招攬前項第5款之業務。

6.**代理外國旅行業**辦理**連絡、推廣、報價**等業務。

7.設計**國內外旅程**、安排導遊人員或領隊人員。

8.提供國內外旅遊諮詢服務。

9.其他經中央主管機關核定與國內外旅遊有關之事項。

綜合旅行業、甲種旅行業都經營**國人出國觀光團體**旅遊，該規則第38條規定，應慎選國外**當地政府登記合格之旅行業**，並應取得其**承諾書**或**保證文件**，始可委託其接待或導遊。國外旅行業違約，致旅客權利受損者，**國內招攬**之旅行業應負賠償責任。

參、乙種旅行業

1.接受委託代售國內海、陸、空運輸事業之客票或代旅客購買國內客票、託運行李。

2.招攬或接待本國旅客或取得合法居留證件之外國人、香港、澳門居民及大陸地區人民**國內旅遊**、食宿、交通及提供有關服務。

3.代理綜合旅行業招攬第2項第6款**國內團體旅遊**業務。

4.**設計國內旅程**。

5.提供國內旅遊諮詢服務。

6.其他經中央主管機關核定與國內旅遊有關之事項。

前三項旅行業之業務，非經依法領取旅行業執照者，不得經營。但**代售日常生活所需國內海、陸、空運輸事業之客票，不在此限**。

🚃 第四節　旅行業之註冊

壹、申請籌設

　　發展觀光條例第26條規定，經營旅行業者，應先向中央主管機關申請核准，並依法辦妥公司登記後，領取旅行業執照，始得營業。其受理註冊及管理機關，依旅行業管理規則第2條規定，旅行業之設立、變更或解散登記、發照、經營管理、獎勵、處罰、經理人及從業人員之管理、訓練等事項，由交通部委任交通部觀光局執行之；其委任事項及法規依據應公告並刊登政府公報或新聞紙。目前依**交通部觀光局**業務職掌係由**業務組**設**旅行業科**負責。

　　經營旅行業應依該規則第5條至第19條規定，申請核准籌設並辦妥公司設立登記、繳納保證金、註冊費，並發給旅行業執照後始得營業。該規則第5條規定，經營旅行業應備具下列文件，申請交通部觀光局核准籌設：

1.籌設申請書。
2.全體籌設人名冊。
3.經理人名冊及學經歷證件，或經理人結業證書原件或影本。
4.經營計畫書。
5.營業處所之使用權證明文件。

　　旅行業經核准籌設後，該規則第6條規定：應於兩個月內依法辦妥公司設立登記，備具下列文件，並繳納旅行業保證金、註冊費向交通部觀光局申請註冊，逾期即廢止籌設之許可。但有正當理由者，得申請延長兩個月，以一次為限：

1.註冊申請書。
2.公司登記證明文件。
3.公司章程。
4.旅行業設立登記事項卡。

　　申請經核准並發給旅行業執照賦予註冊編號後，始得營業。

貳、旅行業註冊及營運

由於我國旅行業分為**綜合**、**甲種**及**乙種**旅行業三種，其規模、組織或營運性質皆有不同，整理如**表8-1**。

另外，對旅行業營業處所有下列規定：

1.同一營業處所內不得為**兩家營利事業共同使用**。
2.公司名稱之標識應於領取旅行業執照後，始得懸掛。
3.如有公司名稱與其他旅行業名稱之發音相同者，旅行業受撤銷執照處分未逾五年者，其公司名稱不得為旅行業申請使用。

又交通部觀光局在**旅行業籌設申請書**中說明，擬設置之營業處所應同時向其所在地之縣（市）政府**核發營利事業登記證單位查證**，是否符合**土地使用分區管制規則**或**建築物使用執照規範**之用途，以避免嗣後衍生因用途不符，致無法申請營利事業登記證之困擾。

表8-1　綜合、甲種、乙種旅行社註冊及營運比較表

項目		綜合旅行社	甲種旅行社	乙種旅行社	依據
業務範圍		Whole Sale	國內外旅遊	國民旅遊	
資本總額	總公司	3,000萬元	600萬元	120萬元	旅行業管理規則第11條
	每一分公司增資	150萬元	100萬元	60萬元	
註冊費	總公司	資本總額 1/1000	資本總額 1/1000	資本總額 1/1000	旅行業管理規則第12條及觀光局相關規定（保證金應以銀行定存單繳納之）
	每一分公司	增資額 1/1000	增資額 1/1000	增資額 1/1000	
執照費		1,000元	1,000元	1,000元	
股東人數		有限公司1人以上，股份有限公司2人以上（如為政府或法人股東1人所組織之股份有限公司，不受2人以上之限制）	同左	同左	
保證金	總公司	1,000萬元	150萬元	60萬元	
	每一分公司	30萬元	30萬元	15萬元	

（續）表8-1　綜合、甲種、乙種旅行社註冊及營運比較表

<table>
<tr><td colspan="2">項目
業務範圍</td><td>綜合旅行社
Whole Sale</td><td>甲種旅行社
國內外旅遊</td><td>乙種旅行社
國民旅遊</td><td>依據</td></tr>
<tr><td colspan="2">經理人數　總公司及每一分公司</td><td>1人以上</td><td>1人以上</td><td>1人以上</td><td>旅行業管理規則第13條（經理人均應為專任）</td></tr>
<tr><td rowspan="3">保險金</td><td>責任保險</td><td>1.意外死亡：200萬元／人
2.意外事故所致體傷之醫療費用：10萬元／人
3.家屬前往海外或前來中華民國處理善後費用：10萬元／次；國內旅遊善後處理費用：5萬元／次
4.每一旅客證件遺失之損害賠償費用：2,000元／人</td><td>同左</td><td>同左</td><td rowspan="3">1.旅行業管理規則第53條第1項及第2項，括弧內所列之投保履約保額，係必須經交通部認可，足以保障旅客權益之觀光公益法人會員資格者始可投保該額度。
2.其投保對象均包括每一旅客及隨團服務人員。</td></tr>
<tr><td>履約保證保險　總公司</td><td>6,000萬元以上
（4,000萬元以上）</td><td>2,000萬元以上
（500萬元以上）</td><td>800萬元以上
（200萬元以上）</td></tr>
<tr><td>分公司</td><td>增400萬元／家
（100萬元以上／家）</td><td>增400萬元／家（100萬元以上／家）</td><td>增200萬元／家（50萬元以上／家）</td></tr>
<tr><td colspan="2">法定盈餘公積</td><td>3,000萬元</td><td>600萬元</td><td>120萬元</td><td>公司法第112條第1項</td></tr>
<tr><td colspan="2">特別盈餘公積</td><td>3,000萬元以上</td><td>600萬元以上</td><td>120萬元以上</td><td>同上條第2項</td></tr>
<tr><td rowspan="3">旅遊品質保證金</td><td rowspan="2">聯合基金　總公司</td><td>100萬元</td><td>15萬元</td><td>6萬元</td><td rowspan="3">中華民國旅行業品質保障協會會員入會資格審查作業要點</td></tr>
<tr><td>分公司　3萬元／家</td><td>3萬元／家</td><td>15,000元／家</td></tr>
<tr><td>永久基金</td><td>10萬元</td><td>3萬元</td><td>12,000元</td></tr>
</table>

資料來源：作者整理。

參、本國旅行業分公司

　　旅行業可在國、內外設立分公司，但依旅行業管理規則第35條規定，旅行業不得以分公司以外之名義設立分支機構，亦不得包庇他人頂名經營旅行業務或包庇非旅行業經營旅行業務。茲就本國旅行業在國內、外設立分公司的規定分述如下：

一、在國內設立分公司

依旅行業管理規則第7條規定，應備具下列文件，向交通部觀光局申請：

1.分公司設定申請書。
2.董事會議事錄或股東同意書。
3.公司章程。
4.分公司營業計畫書。
5.分公司經理人名冊及經理人結業證書影本。
6.營業處所之使用權證明文件。

同規則第8條亦規定，旅行業申請設立分公司經許可後，應於兩個月內依法辦妥分公司設立登記，並備具下列文件及繳納旅行業保證金、註冊費，向交通部觀光局申請旅行業分公司註冊，屆期即廢止設立之許可。但有正當理由者，得申請延長兩個月，並以一次為限：

1.分公司註冊申請書。
2.分公司登記證明文件。

分公司設立之申請，經核准並發給旅行業執照賦予註冊編號後，始得營業。

二、在國外設立分公司

依旅行業管理規則第10條規定，**綜合旅行業**、**甲種旅行業**在國外、香港、澳門或大陸地區設立分支機構或與國外、香港、澳門或大陸地區旅行業合作，於國外、香港、澳門或大陸地區經營旅行業時，除依有關法令規定外，應報請**交通部觀光局**備查。

肆、網路旅行社

依該規則第32條第1項規定，旅行業以電腦網路經營旅行業務者，其網站首頁應載明下列事項，並報請交通部觀光局備查：

1.網站名稱及網址。
2.公司名稱、種類、地址、註冊編號及代表人姓名。
3.電話、傳真、電子信箱號碼及聯絡人。

4.經營之業務項目。

5.會員資格之確認方式。

　　同條第2項又規定，旅行業透過其他網路平台販售旅遊商品或服務者，應於該旅遊商品或服務網頁載明前項所定事項。

　　另據該規則第33條規定，旅行業以電腦網路接受旅客線上訂購交易者，應將旅遊契約登載於網站，收受全部或一部分價金前，應將其銷售商品或服務之限制及確認程序、契約終止或解除及退款事項，向旅客據實告知。旅行業受領價金後，應將旅行業代收轉付收據憑證交付旅客。

伍、外國旅行業

一、設立分公司

　　發展觀光條例第28條規定，外國旅行業在中華民國設立分公司時，應先向交通部觀光局申請核准，並依**公司法**規定辦理後，領取**旅行業執照**，始得營業。旅行業管理規則第17條更直接指明向**交通部觀光局**申請核准，並依公司法規辦理及分公司登記，領取旅行業執照後始得營業。其**業務範圍、在中華民國境內營業所用之資金 、保證金、註冊費、換照費**等，準用中華民國旅行業本公司之規定。

二、設置代表人

　　外國旅行業如要在中華民國境內設置代表人，依現行發展觀光條例第28條第2項規定，應向中央主管機關申請核准，並依**公司法**規定向**經濟部備案**，但不得對外營業。**旅行業管理規則**第18條規定，外國旅行業之代表人不得同時受僱於國內旅行業。外國旅行業未在中華民國設立分公司，符合下列規定者，得設置代表人或委託國內**綜合旅行業、甲種旅行業**辦理**聯絡、推廣、報價**等事務，但**不得對外營業：**

1.為依其本國法律成立之經營國際旅遊業務之公司。

2.未經有關機關禁止業務往來。

3.無違反交易誠信原則紀錄。

外國旅行業代表人應設置辦公處所，並備具下列文件申請**交通部觀光局**核

准後，於兩個月內依公司法規定向中央主管機關申請備案：

1. 申請書。
2. 該公司發給代表人之授權書。
3. 代表人身分證明文件。
4. 經中華民國駐外單位認證之旅行業執照影本及開業證明。代表人辦公處所標示公司名稱者，應加註代表人辦公處所字樣。

依據該規則第18條第4項規定，外國旅行業之代表人不得受僱於國內旅行業，其辦公處所標示公司名稱者，應加註代表人辦公處所字樣。

三、委託國內綜合、甲種旅行業辦理

外國旅行業委託國內綜合或甲種旅行業辦理聯絡、推廣、報價等事務，應備具下列文件向交通部觀光局申請核准：

1. 申請書。
2. 同意代理聯絡、推廣、報價等業務之綜合或甲種旅行業同意書。
3. 經中華民國駐外單位認證之旅行業執照影本及開業證明。（第18條）

🚆 第五節　旅行業之經營

旅行業管理規則第4條規定，旅行業應專業經營，以公司組織為限；並應於公司名稱上標明旅行社字樣。至於經營合法旅行社時必須遵守的有關開業與停業、定價與收費、旅遊契約、法定盈餘公積及保證金等，均規定於該規則第20條至第53-1條，除旅遊契約與保險因維繫旅行社信用與遊客權益保障，另於專章交待外，其餘介紹如下：

壹、開業、停業、變更與解散

一、開業

1. 旅行業應設有固定之營業處所；其營業處所與其他營利事業共同使用

者，應有明顯之區隔空間。（第16條）

2.旅行業經核准註冊，應於領取旅行業執照後一個月內開始營業。旅行業應於領取旅行業執照後始得懸掛市招。營業地址變更時，應於換領旅行業執照前，拆除原址之全部市招。前項規定於分公司準用之。（第19條）

3.旅行業應於開業前將**開業日期**、**全體職員名冊**分別報請交通部觀光局備查。前項職員名冊應與公司**薪資發放名冊**相符。其職員有**異動時**，應於十日內將異動表報請交通部觀光局備查。（第20條第1項及第2項）

4.旅行業開業後應於**每年6月30日前**，將其財務及業務狀況依交通部觀光局規定之格式填報。（第20條第3項）

二、停業與復業

1.旅行業暫停營業**一個月以上**者，應於停止營業之日起十五日內備具股東會議事錄或股東同意書，並詳述理由報請交通部觀光局備查，並繳回各項證照；前項申請停業期間，最長**不得超過一年**，具有正當理由者，得申請展延一次，期間以一年為限，並應於期間屆滿前十五日內提出。停業期間屆滿後，應於十五日內向交通部觀光局申報復業，並發還各項證照。依股東同意申請停業者，於停業期間非經向交通部觀光局申報復業者，不得有營業行為。（第21條）

2.旅行業受停業處分者，應於停業始日繳回交通部觀光局發給之各項證照；停業期限屆滿後，應於十五日內申報復業，並發還各項證照。（第62條）

三、變更或合併

　　旅行業組織、名稱、種類、資本額、地址、代表人、董事、監察人、經理人變更或同業合併，應於變更或合併後十五日內備具下列文件向**交通部觀光局**申請核准後，依公司法規定期限辦妥公司變更登記，並憑辦妥有關文件於兩個月內換領旅行業執照：

1.變更登記申請書。
2.其他相關文件。

　　前項規定，於旅行業分公司之地址、**經理人**變更者準用之。旅行業股權或出資額轉，應依法辦妥過戶或變更登記後，報請交通部觀光局備查。（第9條）

觀光行政與法規
Tourism Administration and Laws

180

四、解散

旅行業解散者，應依法辦妥**公司解散登記**，於十五日內拆除市招、繳回旅行業執照，及所領取之各項識別證、執業證，並由公司清算人向交通部觀光局申請發還保證金。經廢止旅行業執照者，應由公司清算人於處分確定後十五日內依前項規定辦理。解散之規定，於旅行業分公司廢止登記者，準用之。（第46條）

五、名稱或商標

旅行業受撤銷、廢止執照處分、解散或經宣告破產登記後，其公司名稱依**公司法**第26-2條規定限制申請使用。申請籌設之旅行業名稱，不得與**他旅行業名稱**或**商標**之發音相同，或其名稱、商標亦不得以消費者所普遍認知之名稱為相同或類似之使用，致與他旅行業名稱混淆，並應先取得交通部觀光局之同意後，再依法向**經濟部**申請公司名稱預查。旅行業申請變更名稱者，亦同。大陸地區旅行業未經許可來臺投資前，旅行業名稱與大陸地區投資之旅行業名稱有該項情形者，不予同意。（第47條）

貳、定價與收費

1. 旅遊市場之航空票價、食宿、交通費用，由**中華民國旅行業品質保障協會按季發表**，供消費者參考。（第22條第2項）
2. 旅行業經營各項業務，應合理收費，不得以不正當方法為不公平競爭之行為。（第22條第1項）

參、法定盈餘公積與保證金

一、法定盈餘公積

所謂**法定盈餘公積**，係指依**公司法**第112條第1項規定，公司於彌補虧損完繳納一切稅捐後，分派盈餘時，應先提出10%的盈餘者稱之，但法定盈餘公積已達**資本總額**時，不在此限。此外，同條第2項又規定公司得以章程訂定，或股東全體之同意時，可以提**特別盈餘公積**。

所謂**資本總額**，依據旅行業管理規則第11條規定，指綜合旅行社不得少於新臺幣三千萬元，甲種旅行社不得少於新臺幣六百萬元，乙種旅行社不得少於

新臺幣一百二十萬元。又所謂**特別盈餘公積**，是指在上述資本總額之上仍每年繼續提列10%盈餘公積者。

二、保證金

　　保證金係依發展觀光條例第30條規定：經營旅行業者，應依規定繳納保證金，其金額由中央主管機關定之。金額調整時，原已核准設立之旅行業亦適用之。主要目的依同條第2項：目的在使旅客對旅行業者因旅遊糾紛所生之債權，有優先受償之權。同條第3項更規定：旅行業未依規定繳足保證金，經主管機關通知限期繳納，屆期仍未繳納者，廢止其旅行業執照。保證金額度依旅行業管理規則第12條規定如下：

　　1.綜合旅行業新臺幣一千萬元。
　　2.甲種旅行業新臺幣一百五十萬元。
　　3.乙種旅行業新臺幣六十萬元。
　　4.綜合、甲種旅行業每一分公司新臺幣三十萬元。
　　5.乙種旅行業每一分公司新臺幣十五萬元。

　　經營同種類旅行業，**最近兩年**未受停業處分，且保證金未被強制執行，並取得經中央主管機關認可足以保障旅客權益之觀光公益法人會員資格者，第12條規定得按前列的第1點至第5點金額的**十分之一**繳納。其有關前述所指最近兩年未受停業處分者，係指旅行業有下列情形之一者，應自變更時重新起算：(1)名稱變更者；(2)代表人變更，其變更後之代表人，非由原股東出任，且取得股東資格未滿一年者。旅行業保證金應以**銀行定存單**繳納之。

　　為加強旅行業管理，保障旅客權益，旅行業管理規則第60條對保證金規定：**甲種旅行業**最近兩年未受停業處分，且保證金未被強制執行並取得經中央觀光主管機關認可，足以保障旅客權益之觀光公益法人會員資格者，於申請變更為**綜合旅行業**時，就民國84年6月24日該規則修正發布時所提高之綜合旅行業保證金額度，得按**十分之一**繳納。由於民國81年4月15日前設立之甲種旅行業保證金額較高，故該規則第66條亦有退還至現行標準之規定。

　　前項綜合旅行業之保證金為法院或行政執行機關強制執行者，應依第45條「旅行業繳納之保證金為法院或行政執行機關強制執行後，應於接獲交通部觀光局通知之日起十五日內依規定之金額繳足保證金，並改善業務」之規定繳足。

依該規則第12條第3項規定,旅行業保證金應以銀行定存單繳納之,第58條又規定,如有下列情形之一者,應於接獲交通部觀光局通知之日起十五日內,依前舉的第1項至第5項之規定金額,繳足保證金:

1. 受停業處分者。
2. 保證金被強制執行者。
3. 喪失中央觀光主管機關認可之觀光公益法人之會員資格者。
4. 其所屬觀光公益法人解散者。
5. 有該規則第12條第2項情形,亦即旅行業名稱或代表人變更後兩年期間,其變更後之代表人,非由原股東出任者,其保證金應自變更時重新起算。旅行業保證金應以銀行定存單繳納之。

鑑於因受戰爭、傳染病或其他重大災害嚴重影響旅行業營運,旅行業管理規則第64條規定,符合第12條得按**十分之一**繳納保證金規定者,自交通部觀光局公告之次日起一個月內,申請交通部觀光局暫時發還原繳保證金**十分之九**,不受有關兩年未受停業處分期限之規定。但應於發還後滿六個月之次日起十五日內繳足保證金。有關兩年期間之規定,於暫時發還期間不予計算。

肆、旅行業經營行為

一、主管機關負責部分

旅行業管理規則第59條規定:旅行業有下列情事之一者,交通部觀光局得**公告之**:

1. 保證金被法院或行政執行機關扣押或執行者。
2. 受停業處分或廢止旅行業執照者。
3. 無正當理由自行停業者。
4. 解散者。
5. 經票據交換所公告為拒絕往來戶者。
6. 未依第53條規定辦理者。

所謂第53條即指前述旅行業舉辦團體旅遊及辦理接待國外、香港、澳門或大陸地區觀光團體旅客旅遊業務,應投保**責任保險**及**履約保證保險**。

二、旅行業者負責部分

　　旅行業管理規則為明確規範旅行業不得經營違法行為，藉以維護國家形象、旅客權益及旅遊市場之秩序，特於第34條規定，旅行業及其僱用之人員於經營或執行旅行業務，對於旅客個人資料之蒐集、處理或利用，應尊重當事人之權益，依誠實及信用方法為之，不得逾越原約定之目的，並應與蒐集之目的具有正當合理之關聯。

　　第35條也規定，旅行業不得以分公司以外之名義設立分支機構，亦不得包庇他人頂名經營旅行業務，或包庇非旅行業經營旅行業務。並於第49條以列舉方式舉出不得有下列行為：

1. 代客辦理出入國或簽證手續，明知旅客證件不實而仍代辦者。
2. 發覺僱用之導遊人員違反**導遊人員管理規則**第27條之規定而不為舉發者。所謂第27條規定，係指導遊人員應依僱用之旅行業或招請之機關、團體所安排之觀光旅遊行程執行業務，非因臨時特殊事故，不得擅自變更行程。
3. 與政府有關機關禁止業務往來之國外旅遊業營業者。
4. 未經報准，擅自允許國外旅行業代表附設於其公司內者。
5. 為非旅行業送件、領件者。
6. 利用業務套取外匯或私自兌換外幣者。
7. 委由旅客攜帶物品圖利者。
8. 安排之旅遊活動違反我國或旅遊當地法令者。
9. 安排未經旅客同意之旅遊活動者。
10. 安排旅客購買貨價與品質不相當之物品，或強迫旅客進入或留置購物店購物者。
11. 向旅客收取中途離隊之離團費用，或有其他索取額外不當費用之行為者。
12. 辦理出國觀光團體旅客旅遊，未依約定辦妥簽證、機位或住宿，即帶團出國者。
13. 違反交易誠信原則者。
14. 非舉辦旅遊，而假借其他名義向不特定人收取款項或資金。
15. 關於旅遊糾紛調解事件，經交通部觀光局合法通知無正當理由不於調解日期到場者。

16.販售機票予旅客，未於機票上記載旅客姓名者。

17.經營旅行業務不遵守交通部觀光局管理監督之規定者。

三、從業人員負責部分

除旅行業管理規則第37條規定，旅行業及其所**派遣之隨團服務人員**，除於第168頁詳細列舉應遵守之規定外，特就僱用人員、導遊人員及領隊人員有關規定列舉如下：

(一)僱用人員

中央主管機關為適應觀光產業需要，提高觀光從業人員素質，發展觀光條例第39條規定，應辦理**專業人員訓練**，培育觀光從業人員；其所需之訓練費用，得向其所屬事業機構或受訓人員收取。又旅行業僱用人員，依該規則第50條規定，不得有下列行為：

1.未辦妥離職手續而任職於其他旅行業。

2.擅自將專任送件人員識別證借供他人使用。

3.同時受僱於其他旅行業。

4.掩護非合格領隊帶領觀光團體出國旅遊者。

5.掩護非合格導遊執行接待或引導國外或大陸地區觀光旅客至中華民國旅遊者。

6.擅自透過網際網路從事旅遊商品之招攬廣告或文宣。

7.為第49條第1款、第2款、第5款至第11款之行為者，其內容已如前列舉。

該規則第51條甚至規定，旅行業對其指派或僱用之人員執行業務範圍內所為之行為，推定為該旅行業之行為。第52條也規定，旅行業不得委請非旅行業從業人員執行旅行業務。但依第29條規定，辦理**國內旅遊**派遣**專人隨團服務**者，不在此限。非旅行業從業人員執行旅行業業務者，視同非法經營旅行業。

(二)導遊人員

為提升導遊解說及帶團服務品質，除前述**旅行業管理規則**第27條及**導遊人員管理規則**外，旅行業管理規則第23條還特別規定：

1.綜合旅行業、甲種旅行業接待或引導**國外**、**香港**、**澳門**或**大陸地區**觀光旅客旅遊，應依來臺觀光旅客使用語言，指派或僱用領有**外語**或**華語**導

遊人員執業證之人員執行導遊業務。

2.綜合旅行業、甲種旅行業辦理前項接待或引導非使用華語之國外觀光旅客旅遊，不得指派或僱用華語導遊人員執行導遊業務。但其接待或引導非使用華語之國外稀少語別觀光旅客旅遊，得指派或僱用華語導遊人員搭配該稀少外語翻譯人員隨團服務。所稱**國外稀少語別**之類別及其得執行該規定業務期間，由交通部觀光局視觀光市場及導遊人力供需情形公告之。

3.前項所謂**稀少語別**，依據交通部觀光局民國107年4月3日修正發布**稀少語別隨團導遊或翻譯人員補助要點**第2點，稀少語別是指**韓語、泰語、越南語、印尼語、馬來語、緬甸語**及**柬埔寨語**。

4.綜合旅行業、甲種旅行業對指派或僱用之導遊人員應嚴加督導與管理，不得允許其為非旅行業執行導遊業務。

(三)領隊人員

除領隊人員管理規則外，旅行業管理規則又有如下規定：

1.綜合旅行業、甲種旅行業經營國人出國觀光團體旅遊，應慎選國外**當地政府登記合格之旅行業**，並應取得其**承諾書**或**保證文件**，始可委託其接待或導遊。國外旅行業違約，致旅客權利受損者，國內招攬之旅行業應負賠償責任。（第38條）

2.綜合旅行業、甲種旅行業經營旅客出國觀光團體旅遊業務，於團體成行前，應以書面向旅客作旅遊安全及其他必要之狀況說明或舉辦說明會。成行時每團均應派遣領隊全程隨團服務。（第36條第1項）

3.綜合旅行業、甲種旅行業辦理前項出國觀光旅客團體旅遊，應派遣外語領隊人員執行領隊業務，不得指派或僱用華語領隊人員執行領隊業務。

4.綜合旅行業、甲種旅行業對指派或僱用之領隊人員應嚴加督導與管理，不得允許其為非旅行業執行領隊業務。

(四)確保導遊及領隊人員權益

為保障導遊人員及領隊人員權益，避免與業者間的勞務爭議，該規則第23-1條規定：

1.旅行業指派或僱用導遊人員、領隊人員執行接待或引導觀光旅客旅遊業

務，應簽訂書面契約；其契約內容不得違反交通部觀光局公告之契約不
得記載事項。

2.旅行業應給付導遊人員、領隊人員之報酬，不得以小費、購物傭金或其
他名目抵替之。

(五)帶團契約不得記載事項

自從民國92年導遊人員及領隊人員廢除專任及特約規定之後，旅行社與導
遊人員及領隊人員之間成為**契約關係**，執業時均需先簽妥契約。依據該規則第
23-1條規定，旅行業指派或僱用導遊人員、領隊人員執行接待或引導觀光旅客
旅遊業務，應簽訂**書面契約**；其契約內容不得違反交通部觀光局公告之契約不
得記載事項。**旅行業應給付導遊人員、領隊人員之報酬，不得以小費、購物傭
金或其他名目抵替之。**

交通部觀光局為提升帶團服務品質，因此於民國104年3月26日公告導遊人
員及領隊人員帶團契約下列不得記載事項：

1.帶團報酬之約定旅行業以不確定方式計算數額，或以小費、購物傭金、
人頭費、團體操作費或行政作業費等其他名目抵替或剋扣之。

2.旅行業以達購物人均作為給付導遊人員、領隊人員報酬之條件。

3.旅行業以延遲或不合理之方式給付導遊人員、領隊人員代墊費用。

4.旅行業與導遊人員、領隊人員約定不合理數額或超過該等人員帶團報酬
之違約金，且由旅行業逕自認定後從該等人員報酬中扣除。

5.導遊人員、領隊人員如係旅行業職員，約定報酬低於勞動基準法所定之
最低基本工資。

6.旅行業與導遊人員、領隊人員為下列各款之約定，按其情形顯失公平者：

(1)免除或減輕預定契約條款之旅行業當事人之責任者。

(2)加重他方當事人之責任者。

(3)使他方當事人拋棄權利或限制其行使權利者。

(4)其他於他方當事人有重大不利益者。

7.其他違反誠實信用、平等互惠原則等不利於契約一方之約定。

伍、委託、代理及轉讓

一、委託

綜合旅行業,以**包辦旅遊方式**辦理國內外團體旅遊,應預先擬定計畫,訂定旅行目的地、日程、旅客所能享用之運輸、住宿、服務之內容,以及旅客所應繳付之費用,並印製招攬文件,始得自行組團或依第3條第2項第5款、第6款規定委託甲、乙種旅行業代理招攬業務。(第26條)又甲種旅行業、乙種旅行業經營自行組團業務,不得將其招攬文件置於其他旅行業,委託該其他旅行業代為銷售、招攬。(第28條第3項)

另一種委託依該規則第38條規定,綜合旅行業、甲種旅行業經營國人出國觀光團體旅遊,應慎選國外當地政府登記合格之旅行業,並應取得其承諾書或保證文件,始可委託其接待或導遊。國外旅行業違約,致旅客權利受損者,國內招攬之旅行業應負賠償責任。

二、代理

甲種旅行業代理綜合旅行業招攬第3條第2項第5款業務,或乙種旅行業代理綜合旅行業招攬第3條第2項第6款業務,應經綜合旅行業之委託,並以綜合旅行業名義與旅客簽定旅遊契約。前項旅遊契約應由該銷售旅行業副署。(第27條)

三、轉讓

旅行業經營自行組團業務,非經旅客書面同意,不得將該旅行業務轉讓其他旅行業辦理。旅行業受理前述旅行業務轉讓時,應與旅客重新簽訂旅遊契約。(第28條第1項及第2項)

陸、疫情紓困

新冠肺炎病毒(COVID-19)疫情肆虐後,交通部觀光局依據**嚴重特殊傳染性肺炎防治及紓困振興特別條例**,以及**交通部對受嚴重特殊傳染性肺炎影響發生營運困難產業事業紓困振興辦法**,曾陸續針對旅行業發布實施五項疫情紓困法規,其名稱、發布日期及執行期間如下**表8-2**:

表8-2　交通部觀光局疫情紓困法規一覽表

法規名稱	發布日期	執行期限
交通部觀光局因應新冠肺炎疫情接待入境旅客地接旅行業紓困實施要點	109年4月15日	發布日起至109年4月30日止
交通部觀光局補貼旅行業營運及薪資費用實施要點	109年6月4日	發布日起至109年6月30日止
交通部觀光局輔導旅行業推廣安心旅遊補助要點	109年6月19日	限109年10月31日前申請
交通部觀光局補助旅行業冬季平日團體旅遊實施要點	109年12月14日	發布日起至110年1月31日止
旅行業配合防疫政策暫停辦理國內旅遊衍生作業成本補助要點	110年6月11日	自110年5月15日至6月28日止

資料來源：作者整理。

第六節　旅行業交易安全與資料維護

壹、法源

1. **發展觀光條例**第37條規定，主管機關對觀光旅館業、旅館業、旅行業、觀光遊樂業或民宿經營者之經營管理、營業設施，得實施定期或不定期檢查。經營者不得規避、妨礙或拒絕前項檢查，並應提供必要之協助。
2. **旅行業管理規則**第40條規定，旅行業業務檢查，防制旅行業惡性倒閉，維護交易安全，保障旅客權益，特於民國96年4月25日訂定**旅行業交易安全查核作業要點**。

貳、組織

　　依據該要點第2點規定，**交通部觀光局**為查核各旅行業之財務及交易狀況，得邀集**中華民國旅行商業同業公會全國聯合會**（以下簡稱旅行業全聯會）、**中華民國旅行業品質保障協會**（以下簡稱品保協會）、**各縣市旅行商業同業公會**等相關機關單位，共同組成**旅行業交易安全查核小組**定期或不定期前往實地稽查。

參、查核對象

依據該要點第4點規定，旅行業有下列情事，經該查核小組蒐集情報、綜合研判後，認為有實地查證之必要者，即應以**保密方式聯繫相關機關單位前往稽查**：

1. 大量低價促銷廣告。
2. 刷卡量爆增。
3. 代表人或員工變更異常。
4. 經品保協會或各旅行業公會蒐集反映之異常情資。
5. 經檢舉有異常營運情形且有實證。
6. 其他異常營運情形。

肆、應先備妥之查核資料

依據該要點第5點規定，該小組於查核前應先備妥受查核旅行業之相關資料，以進行下列項目之查核，受查核旅行業並應提供如下相關資料：

1. 公司招攬旅客主要的途徑（傳單或廣告等）。
2. 公司活期存款、支票存款、信用卡團費匯入等主要往來銀行三個月內之存摺影本等。
3. 最近六個月之員工薪資發放名冊及撥款證明。
4. 責任保險及履約保證保險之投保保險單及保險費收據等。
5. 信用卡刷卡收單銀行之收單情形或已刷卡之清冊。
6. 迄至查核當日為止，已出團及已招攬並收費但尚未出團之團體明細，包括各團之旅遊地、旅客名單、人數、已收取團費的金額、班機、機位電腦代號、機位付款、機位出處、旅館訂房紀錄、國外接待旅行社名稱、給付國外旅行社團費單據、轉交同業出團之旅行社名稱、向同業付款單據、旅遊契約書及旅客繳費收據等資料。
7. 迄至查核當日為止，已代訂並收費但尚未搭機之機位訂位明細，包括所訂機位目的地、旅客名單、人數、已收費的金額、班機、機位電腦代號、機位付款、機位出處及旅客繳費收據等資料。
8. 迄至查核當日為止，護照或簽證之辦理情形（提供簽證中心收件資料）。

伍、查核結果之處理

一、涉嫌重大詐欺或惡性倒閉

1. 查核後，如發現受查核之旅行業有涉嫌重大詐欺或惡性倒閉等情事時，依據該要點第6點規定，該小組除應立即函送**法務部調查局**或**內政部警政署刑事警察局**等治安機關偵查外，必要時並通報內政部移民署提供旅行業相關人員之出境紀錄。

2. 品保協會對發生惡性倒閉之旅行業，該要點第8點規定，應即成立**專案小組**，協助旅客辦理旅遊糾紛申訴、理賠退費登記、證照領回或轉團等相關事宜。必要時並應發布新聞稿或召開記者會對外說明。

二、營運異常

查核後認為受查核之旅行業因營運異常，已不能正常經營旅行業務時，依據該要點第7點規定，交通部觀光局即應依消費者保護或觀光等相關法規，停止其經營所有旅行業務，並囑其妥善處理查核前之旅客委辦事項，同時發布新聞周知大眾。

三、善後處理

旅行業全聯會及各縣市旅行商業同業公會對所屬會員發生詐騙旅客或惡性倒閉等情事時，依據該要點第9點規定，應主動協助品保協會及交通部觀光局處理相關善後事宜。

陸、查核時間及應配合事項

依據旅行業管理規則第40條規定，其查核時間、業者應配合事項及備述文件列述如下：

1. **查核時間**：交通部觀光局為督導管理旅行業，得**定期**或**不定期**派員前往旅行業營業處所或其業務人員執行業務處所檢查業務。

2. **業者配合**：旅行業或其執行業務人員於主管機關檢查業務時，應提出業務有關之報告及文件，並**據實陳述**辦理業務之情形，**不得規避**、**妨礙**或

拒絕檢查，並提供必要之協助。

3.**備核文件**：備核文件指旅客交付文件與繳費收據、旅遊契約書及觀光主管機關發給之各種簿冊、證件與其他相關文件。旅行業經營旅行業務，應據實填寫各項文件，並作成完整紀錄。

柒、個人資料保護

交通部觀光局為落實**個人資料保護法**第27條第3項規定，於民國104年5月5日訂定發布施行**旅行業個人資料檔案安全維護計畫及處理辦法**，全文共二十一條，重要規定如下：

一、訂定安全維護計畫

旅行業保有個人資料檔案者，依該辦法第2條規定，應採行適當之安全措施，防止個人資料被竊取、竄改、毀損、滅失或洩漏；其為綜合旅行業及甲種旅行業者，並應訂定個人資料檔案安全維護計畫。其內容依該辦法第3條規定應包括下列項目：

1.配置管理人員及相當資源。
2.界定個人資料之範圍並定期清查。
3.個人資料之風險評估及管理機制。
4.事故之預防、通報及應變機制。
5.個人資料蒐集、處理、利用之內部管理程序。
6.設備安全管理、資料安全管理及人員管理措施。
7.資料安全稽核機制。
8.使用紀錄、軌跡資料及證據保存。
9.辦理個人資料認知宣導及教育訓練。
10.個人資料安全維護之整體持續改善。
11.業務終止後之個人資料處理方法。

二、人員管理措施

該辦法第13條規定，旅行業應採取下列人員管理措施：

1. 依據蒐集、處理及利用個人資料個別作業之需要，適度設定所屬人員不同之權限，並控管其接觸個人資料。

2. 檢視各相關業務流程涉及蒐集、處理及利用個人資料之負責人員。

3. 要求所屬人員負有保密義務。

4. 所屬人員離職或完成受指派工作後，應將其執行業務所持有之個人資料辦理交接，亦不得私自持有複製物而繼續使用該個人資料。

三、資料安全管理措施

該辦法第14條規定，旅行業應採取下列資料安全管理措施：

1. 運用電腦或自動化機器相關設備蒐集、處理或利用個人資料時，應訂定使用可攜式設備或儲存媒體之規範。

2. 針對所保有之個人資料內容，如有加密之需要，於蒐集、處理或利用時，應採取適當之加密機制。

3. 作業過程有備份個人資料之需要時，應比照原件依本法規定予以保護。

4. 存有個人資料之紙本、磁碟、磁帶、光碟片、微縮片、積體電路晶片等媒介物於報廢或轉作其他用途時，應採取適當之防範措施，以避免洩漏個人資料。

四、環境管理措施

旅行業針對保存個人資料之紙本、磁碟、磁帶、光碟片、微縮片、積體電路晶片、電腦或自動化機器設備等媒介物之環境，依據該辦法第15條規定，應採取下列環境管理措施：

1. 依據作業內容之不同，實施適宜之進出管制方式。

2. 所屬人員應妥善保管個人資料之媒介物。

3. 針對不同媒介物存在之環境，適度建置空調、消防、防鼠除蟲等保護設備或技術。

五、資料應變機制

旅行業為因應所保有之個人資料發生被竊取、竄改、損毀、滅失或洩漏等事故，依該辦法第16條規定，應採取下列機制：

1. 採取適當之應變措施，以控制並降低事故對當事人之損害，並通報交通部觀光局。

2. 查明事故之狀況並以適當方式通知當事人，並告知已採取之因應措施。

3. 檢討缺失並研擬預防機制，避免類似事故再次發生。

六、業務終止後之處理

旅行業業務終止後，其保有之個人資料，依該辦法第20條規定，應依下列方式處理及記錄；其紀錄並應至少保存五年：

1. 銷毀者，記錄其方法、時間、地點及證明銷毀之方式。

2. 移轉者，記錄其原因、對象、方法、時間、地點及受移轉對象得保有該項個人資料之合法依據。

3. 其他刪除、停止處理或利用個人資料者，記錄其方法、時間或地點。

自我評量

一、問答題

1、何謂旅行業？法制、主管機關、執行機關各如何？有何特性？

2、旅行業分為幾類？綜合旅行業經營那些業務？與甲種及乙種旅行業有何關係？

3、何謂網路旅行社？我國及外國旅行業在臺灣如何設立分公司？

4、旅行業管理規則對旅行業者明確規範那些不得違法經營的行為？願聞其詳。

5、交通部觀光局在個人資料保護法公布後，為落實旅客個人資料檔案安全維護有那些具體的規定？

二、選擇題

()1、旅行業管理規則的執行機關是　(A)交通部　(B)交通部觀光局　(C)各直轄市及縣（市）政府　(D)國內旅遊的乙種旅行業由各地方政府執行。

()2、旅行業辦理國內、外觀光團體旅遊發生緊急事故後，應在多久時間內向交通部觀光局報備　(A)立即　(B)妥適處理後　(C)1週內　(D)24小時。

()3、下列何者不是綜合及甲種旅行業可以代理外國旅行業的業務　(A)聯絡　(B)推廣　(C)承攬　(D)報價。

()4、發展觀光條例規定，非旅行業者不得經營旅行業業務。但代售日常生活所需的下列何者運輸事業之客票不在此限　(A)國內海陸空　(B)國外海陸空　(C)國內外海陸空　(D)國內鐵公路。

()5、可以經營包辦旅遊的旅行社是　(A)綜合　(B)甲種　(C)乙種　(D)只要先報備同意。

()6、旅行業依規定要為旅客投保責任保險，其中家屬前往海外或前來中華民國處理善後費用要保多少　(A)5萬元／次　(B)10萬元／次　(C)5萬元／人　(D)10萬元／人。

()7、外國旅行業向交通部觀光局申請核准，並依法辦理認許分公司登記始得營業，其保證金多少　(A)30萬元　(B)15萬元　(C)1,000萬元　(D)150萬元。

()8、綜合旅行業依公司法規定的法定盈餘公積是多少　(A)60萬元　(B)120萬元　(C)600萬元　(D)3,000萬元。

()9、旅行業可以指派華語導遊人員搭配什麼人就可以服務國外稀少語別如韓國遊客的導遊業務　(A)韓國領隊人員　(B)韓語翻譯人員　(C)韓語導遊人員　(D)韓國遊客。

()10、下列何者不是旅行業管理規則規定的　(A)公司組織　(B)專業經營　(C)旅遊品質保證金　(D)責任保險。

第九章

觀光從業人員管理與法規

🚃 第一節　領隊人員管理與法規

領隊人員，攸關旅遊市場秩序至巨，既是出國旅行滿意與成敗與否的關鍵人物，也是旅行團的靈魂人物，在整個旅遊全程活動中，除了服務還要管理，既要帶人也要帶心，如果吾人將之比喻為旅行團「總經理」的角色，當不為過。因此英文的領隊除稱做Tour Leader之外，有時也可稱為Tour Manager。

自從民國92年改以**專門職業及技術人員**考試之後，在職場上已然成為國人極為熱衷的行業，尤其資格定位在高中畢業的**普通考試**，因此莫不紛紛以取得兼具該項執業證照資格為能事，不但增加就業機會，而且可以廣結善緣，免費周遊世界。

壹、法源、定義與分類

一、法源

領隊人員的法源可分**資格取得**及**執行業務**兩部分，分述如下：

(一)資格取得

領隊人員在資格取得方面又分為**證照考試**與**職前訓練**兩階段。第一階段**證照考試**主要依其法源依序為：

1. **專門職業及技術人員考試法**（民國110年4月28日修訂公布）。
2. **專門職業及技術人員考試法施行細則**（民國108年9月20日考試院修訂發布）。
3. **專門職業及技術人員普通考試領隊人員考試規則**（民國106年11月20日考試院修訂發布）。

而第二階段**職前訓練**，須先取得第一階段證照考試及格之資格才可以申請參加訓練，其法源依序為：

1. **發展觀光條例**（民國108年6月19日修正公布）。
2. **領隊人員管理規則**（民國105年8月26日交通部修正發布）。

因為法源的不同，主管機關也就不同，第一階段證照考試由**考選部**負責；第二階段職前訓練則由**交通部**，或委由**交通部觀光局**負責，兩者都及格才能取得**領隊人員執業證**，依法執行領隊人員業務。

(二)執行業務

在執行業務方面，主要以**發展觀光條例**為法源，依據該條例第66條第5項規定，導遊人員、領隊人員之訓練、執業證核發及管理等事項之管理規則，由中央主管機關定之。因此交通部遂於民國105年8月26日修正發布**領隊人員管理規則**，唯實際執行業務時仍須兼顧遵守民國109年10月22日修正發布的**旅行業管理規則**，以及其他兩岸或外交，甚至旅遊地區或國家當地的法規。領取執業證之後，領隊人員執行業務的主管機關，由交通部或委由**交通部觀光局**負責。

二、定義

所謂**領隊人員**，依據發展觀光條例第2條規定，是指執行引導出國觀光旅客團體旅遊業務而收取報酬之服務人員。既是引導出國觀光，故辦理國內或國民旅遊，並無明文規定需要**領隊人員**；旅行業管理規則第37條僅規定，旅行業辦理旅遊時，應該派遣**隨團服務人員**，其身分實則兼具國內領隊及導遊兩種身分，應是限對**乙種旅行業**規範之用。

三、分類

領隊人員依據**專門職業及技術人員普通考試領隊人員考試規則**第2條規定，專門職業及技術人員普通考試領隊人員考試分為：**外語領隊人員**及**華語領隊人員**兩類；第7條規定，外語領隊人員類科考試科目分為四種，其中外國語分為英語、日語、法語、德語、西班牙語等五種。

又根據**領隊人員管理規則**第15條也規定，領隊人員執業證分**外語領隊人員執業證**及**華語領隊人員執業證**兩類。旅行業管理規則第23-1條規定，旅行業與導遊人員、領隊人員，約定執行接待或引導觀光旅客旅遊業務，應**簽訂契約並給付報酬**。

貳、考試與訓練

一、考試

(一)考試時間

該考試規則第3條規定，本考試每年舉辦一次；遇有必要，得臨時舉行之。

(二)應考資格

因為領隊人員專技考試定位為**普通考試**，因此該考試規則第5條規定，中華民國國民具有下列資格之一者，得應本考試，其資格有三：

1. 公立或立案之私立高級中學或高級職業學校以上學校畢業，領有畢業證書者。
2. 初等考試或相當等級之特種考試及格，並曾任有關職務滿四年，有證明文件者。
3. 高等或普通檢定考試及格者。

但因領隊人員攸關旅行團服務品質及信用，因此該考試規則第4條規定，應考人有專門職業及技術人員考試法第8條第1項各款或職業管理法規規定不得充任情事之一者，不得應本考試。經查各款**不得應考**之規定係指：

1. 曾服公務有侵占公有財物或收受賄賂行為，經判刑確定服刑期滿尚未滿三年，或通緝有案尚未結案。
2. 褫奪公權尚未復權。
3. 受監護或輔助宣告，尚未撤銷。
4. 施用煙毒尚未戒絕。

外國人具有該考試規則第5條第1款、第2款規定資格之一，且無第4條情事之一者，該考試規則第12條規定，得應領隊人員考試。亦即前述除「高等或普通檢定考試及格者」之條件外，與中華民國國民應考資格相同。

(三)考試方式與科目

依據該考試規則第6條規定，本考試採**筆試**方式行之，且第7條及第8條第2項均規定應試科目之試題題型，均採**測驗式**試題。考試科目因外語及華語領隊人員而異，分別列舉如下：

1.**外語領隊人員**：該考試規則第7條規定，應試科目分為下列四科：

(1)**領隊實務(一)**：包括領隊技巧、航空票務、急救常識、旅遊安全與緊急事件處理、國際禮儀。

(2)**領隊實務(二)**：包括觀光法規、入出境相關法規、外匯常識、民法債編旅遊專節與國外定型化旅遊契約、臺灣地區與大陸地區人民關係條例、兩岸現況認識。

(3)**觀光資源概要**：包括世界歷史、世界地理、觀光資源維護。

(4)**外國語**：分**英語**、**日語**、**法語**、**德語**、**西班牙語**等五種，由應考人任選一種應試。

2.**華語領隊人員**：該考試規則第8條規定該類科考試應試科目分為下列三科：

(1)**領隊實務(一)**：包括領隊技巧、航空票務、急救常識、旅遊安全與緊急事件處理、國際禮儀。

(2)**領隊實務(二)**：包括觀光法規、入出境相關法規、外匯常識、民法債編旅遊專節與國外定型化旅遊契約、臺灣地區與大陸地區人民關係條例、兩岸現況認識。

(3)**觀光資源概要**：包括世界歷史、世界地理、觀光資源維護。

(四)考試成績標準

該考試規則第11條規定，領隊人員考試以應試科目總成績滿六十分及格。總成績之計算，以各科目成績平均計算之。如應試科目有一科成績為零分，或外國語科目成績未滿五十分，均不予及格。缺考之科目，以零分計算。總成績之計算取小數點後二位數，第三位數採四捨五入法進入第二位數。

(五)考試及格處理

考試及格人員依照該考試規則第13條規定，由考選部報請**考試院**發給考試及格證書，並函**交通部觀光局**查照。外語領隊人員考試及格證書，應註明選試外國語言別。前項考試及格之人員，須經**交通部觀光局**訓練合格，始得申領執業證。

二、訓練

依據領隊人員管理規則第7條規定，經領隊人員考試及格，參加職前訓練者，應檢附考試及格證書影本、繳納訓練費用，向交通部觀光局或其委託之有

關機關、團體申請，並依排定之訓練時間報到接受訓練。參加領隊職前訓練人員報名繳費後開訓前七日得取消報名並申請退還七成訓練費用，逾期不予退還。但因產假、重病或其他正當事由無法接受訓練者，得申請全額退費。其訓練依該管理規則第5條規定，領隊人員訓練分**職前訓練**及**在職訓練**兩種。分述如下：

(一)職前訓練

職前訓練攸關執業證的取得，因此規範較為詳盡，除前述發展觀光條例之外，該管理規則第5條第2項也規定，經領隊人員考試及格者，應參加交通部觀光局或其委託之有關機關、團體舉辦之職前訓練合格，領取結業證書後，始得請領執業證，執行領隊業務。

為使訓練效果落實，第8條規定，領隊人員職前訓練節次為**五十六節課**，每節課為五十分鐘。受訓人員於職前訓練期間，其缺課節數不得逾訓練節次十分之一。每節課遲到或早退逾十分鐘以上者，以缺課一節論計。第9條又規定：「領隊人員職前訓練測驗成績以一百分為滿分，七十分為及格。測驗成績不及格者，應於七日內補行測驗一次；經補行測驗仍不及格者，不得結業。因產假、重病或其他正當事由，經核准延期測驗者，應於一年內申請測驗；經測驗不及格者，依前項規定辦理。」

為提升訓練品質，第10條更規定受訓人員在職前訓練期間，有下列情形之一者，應予**退訓**，其已繳納之訓練費用，不得申請退還：(1)缺課節數逾十分之一者；(2)受訓期間對講座、輔導員或其他辦理訓練人員施以強暴脅迫者；(3)由他人冒名頂替參加訓練者；(4)報名檢附之資格證明文件係偽造或變造者；(5)其他具體事實足以認為品德操守違反倫理規範，情節重大者。前項第2款至第4款情形，經退訓後兩年內不得參加訓練。

另為充實外語領隊人員人力，該規則第6條規定，經華語領隊人員考試及訓練合格，參加外語領隊人員考試及格者，於參加職前訓練時，其訓練節次，予以減半。經外語領隊人員考試及訓練合格，參加其他外語領隊人員考試及格者，免再參加職前訓練。並規定前兩項規定，於該規則修正施行前經交通部觀光局甄審及訓練合格之領隊人員，亦適用之。

(二)在職訓練

在職訓練是發展性，使執行業務精益求精的訓練，故第5條第3項又規定，領隊人員在職訓練由交通部觀光局或其委託之有關機關、團體辦理。

為兼顧在職訓練品質，第11條也有退訓規定，並不得申請退還訓練費用：(1)缺課節數逾十分之一者；(2)由他人冒名頂替參加訓練者；(3)受訓期間對講座、輔導員或其他辦理訓練人員施以強暴脅迫者；(4)其他具體事實足以認為品德操守違反職業倫理規範，情節重大者。

參、執業證管理

一、種類與執業範圍

除了前述專門職業及技術人員普通考試領隊人員考試規則的分類規定外，領隊人員管理規則第15條也規定各類執業範圍如下：

1. 領取**外語領隊人員執業證**者，得執行引導國人出國及赴**香港、澳門、大陸**旅行團體旅遊業務。
2. 領取**華語領隊人員執業證**者，得執行引導國人赴香港、澳門、大陸旅行團體旅遊業務，**不得執行引導國人出國旅行團體**旅遊業務。

二、執業證之持有

1. **領用與註銷**：領隊人員管理規則第16條規定，領隊人員申請執業證應填具申請書，檢附有關證件向交通部觀光局或其委託之有關團體請領使用。領隊人員停止執業時，應即將所領用之執業證於十日內繳回交通部觀光局或其委託之有關團體；屆期未繳回者，由交通部觀光局公告註銷。
2. **配戴與查核**：領隊人員執行業務時，依該管理規則第21條規定，應佩掛領隊執業證於胸前明顯處，以便聯繫服務並備交通部觀光局查核。該項查核，領隊人員不得規避、防礙或拒絕，並應提供或提示必要之文書、資料或物品。
3. **申請、換發或補發**：該管理規則第26條規定，申請、換發或補發領隊人員執業證，應繳納證照費每件新臺幣二百元。第19條又規定，領隊人員之結業證書及執業證遺失或毀損，應具書面敘明理由，申請補發或換發。第25條規定，依本規則發給領隊人員結業證書，應繳納證書費每件新臺幣五百元；其補發者，亦同。
4. **執業證效期**：依領隊人員管理規則第18條規定，領隊人員執業證有效期

間為三年，期滿前應向交通部觀光局或其委託之有關團體申請換發。

三、連續三年未執行領隊業務

領隊人員取得結業證書或執業證後，連續三年未執行領隊業務者，依領隊人員管理規則第14條，應依規定重行參加訓練結業，領取或換領執業證後，始得執行領隊業務。領隊人員重行參加訓練節次為**二十八節課**，每節課為五十分鐘。第4條規定，領隊人員有違反本規則，經廢止領隊人員執業證未逾五年者，不得充任領隊人員。

肆、執行業務規定事項

一、旅行業與領隊人員的關係

1. **契約關係**：旅行業與領隊人員，約定執行接待或引導觀光旅客旅遊業務，依旅行業管理規則第23-1條規定，應**簽訂書面契約**並給付報酬。其報酬**不得以小費、購物佣金**或其他名目抵替之。
2. **僱用關係**：領隊人員執行業務時，依領隊人員管理規則第3條，領隊人員應受旅行業之**僱用**或**指派**，始得執行領隊業務，以及第20條領隊人員應依僱用之旅行業所安排之旅遊行程及內容執業，非因不可抗力或不可歸責於領隊人員之事由，**不得擅自變更**。
3. **監督關係**：領隊人員管理規則雖無如導遊人員專條明訂監督關係，但從旅行業管理規則第50條要求旅行業僱用之人員不得有違法行為，以及第37條旅行業辦理旅遊時，要求該旅行業及其所派遣之**隨團服務人員**，均應遵守規定，可以證明旅行社對領隊人員有監督責任。

二、領隊人員應遵守事項

該管理規則第23條規定，領隊人員帶團出國應遵守旅遊地相關法令規定，維護國家榮譽，並不得有下列行為：

1. 遇有旅客患病，未予妥為照料，或於旅遊途中未注意旅客安全之維護。
2. 誘導旅客採購物品或為其他服務收受回扣、向旅客額外需索、向旅客兜售或收購物品、收取旅客財物或委由旅客攜帶物品圖利。
3. 將執業證借供他人使用、無正當理由延誤執業時間、擅自委託他人代為

執業、停止執行領隊業務期間擅自執業、擅自經營旅行業務或為非旅行業執行領隊業務。

4.擅離團體或擅自將旅客解散、擅自變更使用非法交通工具、遊樂及住宿設施。

5.非經旅客請求無正當理由保管旅客證照，或經旅客請求保管而遺失旅客委託保管之證照、機票等重要文件。

6.執行領隊業務時，言行不當。

此外，旅行業管理規則第34條又規定，旅行業及其僱用之人員於經營或執行旅行業務，取得旅客個人資料，應妥慎保存，其使用不得逾原約定使用之目的。所謂僱用人員，當然包括領隊人員。

三、隨團服務人員應遵守事項

乙種旅行業辦理國內或國民旅遊雖無派遣領隊人員之規定，但仍有影響旅遊市場秩序之可能，因此一如前述定義所提，旅行業管理規則第37條規定，旅行業執行業務時，該旅行業及其所派遣之隨團服務人員，均應遵守安全（請參閱第168頁）規定。

四、緊急事故處理

領隊人員執行業務時，如發生特殊或意外事件，該管理規則第22條規定，應即時做妥當處置，並將事件發生經過及處理情形，於二十四小時內儘速向受僱之**旅行業**及**交通部觀光局**報備。

五、獎懲

領隊人員的獎勵，規定在旅行業管理規則第55條，旅行業或其從業人員有優良事蹟情事者，除予以獎勵或表揚外，並得協調有關機關獎勵之，已如旅行業管理與法規專節所述。

至於懲罰部分，依領隊人員管理規則第24條規定，如有違背前舉應遵守事項者，可由交通部觀光局依發展觀光條例第58條規定處罰之，亦即處**新臺幣三千元以上一萬五千元以下罰鍰**；情節重大者，並得逕行定期停止其執行業務或廢止其執業證。民國109年6月19日修定發展觀光條例裁罰標準第11條附表七領隊人員違反本條例及領隊人員管理規則裁罰標準表還詳列二十二項裁罰事項

與範圍，整理條列如下：

1. **處新臺幣一萬元以上五萬元以下罰鍰，並禁止其執業者：**
 (1) 未依該條例第32條規定取得領隊執業證，即執行領隊業務者。
 (2) 領隊人員取得結業證書或執業證後，連續三年未執行領隊業務，且未重行參加領隊人員訓練結業，領取或換領執業證，即執行領隊業務者。
 (3) 領隊人員有玷辱國家榮譽或損害國家利益之行為者。
 (4) 領隊人員有妨害善良風俗之行為者。
 (5) 領隊人員有詐騙旅客之行為者。

2. **處新臺幣三千元以上一萬五千元以下罰鍰；情節重大者，並得逕行定期停止其執行業務或廢止其執業證者：**
 (1) 領取華語領隊人員執業證者，執行引導國人出國（不含大陸、香港、澳門地區）旅行團體旅遊業務。
 (2) 領隊人員停止執業時，未將其所領用之執業證於十日內繳回交通部觀光局或其委託之有關團體者。
 (3) 領隊人員執業證有效期間三年屆滿後，未向交通部觀光局或其委託之有關團體申請換發，而繼續執業者。
 (4) 領隊人員執行業務時，非因不可抗力或不可歸責於領隊人員之事由，擅自變更僱用之旅行業所安排之旅遊行程及內容者。
 (5) 領隊人員執行業務時，未配掛領隊執業證於胸前明顯處備供交通部觀光局查核者。
 (6) 領隊人員執業時，規避、妨礙或拒絕交通部觀光局查核，或不提供、提示必要之文書、資料或物品者。
 (7) 領隊人員執行業務時，發生特殊或意外事件，未即時作妥當處置，或未將事件發生經過及處理情形，於二十四小時內儘速向受僱之旅行業及交通部觀光局報備者。
 (8) 領隊人員遇有旅客患病，未予妥為照料，或於旅遊途中未注意旅客安全之維護者。
 (9) 領隊人員誘導旅客採購物品或為其他服務收受回扣、向旅客額外需索、向旅客兜售或收購物品、收取旅客財物者。
 (10) 領隊人員委由旅客攜帶物品圖利者。

(11)領隊人員無正當理由延誤執業時間或擅自委託他人代為執業者。

(12)領隊人員將執業證借供他人使用者。

(13)領隊人員為非旅行業執行領隊業務者。

(14)領隊人員擅離團體、擅自將旅客解散或擅自變更使用非法交通工具、遊樂及住宿設施者。

(15)領隊人員非經旅客請求無正當理由保管旅客證照，或經旅客請求保管而遺失旅客委託保管之證照、機票等重要文件者。

(16)領隊人員執行領隊業務時，言行不當者。

3.**廢止其執業證者**：只有「領隊人員於受停止執行領隊業務處分期間，仍繼續執業者」一項。

第二節　導遊人員管理與法規

在旅行業界，導遊人員與領隊人員一樣，攸關旅遊市場秩序的良否。與領隊人員最大不同的是，領隊是帶領旅遊團出國旅行，就是Outbound；而導遊人員則是引導外國遊客旅遊臺灣，也就是Inbound，所以兩者同是旅行團的靈魂人物，在整個旅遊全程活動中，除了一如領隊人員要服務還要管理，既要帶人也要帶心的工作特質之外，導遊人員還要擔任解說導覽的任務，因此英文的導遊稱為Tour Guide。同樣自民國92年改以**專門職業及技術人員**考試之後，導遊人員在職場上已然成為國人極為熱衷的行業，由於資格定位在高中畢業的普通考試，紛紛吸引國人取得兼具該項執業證照資格。競相報考，不但增加工作機會，而且可以廣結國際朋友。

壹、法源、定義與分類

一、法源

導遊人員的法源可分**資格取得**及**執行業務**兩部分，分述如下：

(一)資格取得

導遊人員在資格取得方面與領隊人員類同，也分為**證照考試**與**職前訓練**兩

階段。第一階段**證照考試**主要依據法源，除考試法及施行細則與前述領隊人員所列一樣不再贅舉外，其證照考試悉依**專門職業及技術人員普通考試導遊人員考試規則**（民國108年7月22日考試院修訂發布）辦理。

而第二階段**職前訓練**，須先取得第一階段證照考試及格之資格才可以申請，其法源除**發展觀光條例**（民國108年6月19日修正公布）也與前述領隊人員一樣外，其職前訓練悉依**導遊人員管理規則**（民國109年10月22日交通部修正發布）辦理。

因為法源的不同，主管機關也就不同，第一階段證照考試由**考選部**負責；第二階段職前訓練則由**交通部**，或委由**交通部觀光局**負責，兩者都及格才能取得**導遊人員執業證**，依法執行導遊人員業務。

(二)執行業務

在實際執行業務方面，主要以**發展觀光條例**為法源，依據該條例第66條第5項規定，導遊人員、領隊人員之訓練、執業證核發及管理等事項之管理規則，由中央主管機關定之。因此交通部遂於民國109年10月22日修正發布**導遊人員管理規則**，唯實際執行業務時仍須兼顧遵守民國109年10月22日修正發布的**旅行業管理規則**，以及其他兩岸或外交的法規。領取執業證之後，導遊人員執行業務的主管機關，由**交通部**或委由**交通部觀光局**負責。

二、定義與分類

所謂**導遊人員**，依據發展觀光條例第2條第12款規定，是指執行接待或引導來本國觀光旅客旅遊業務而收取報酬之服務人員。

導遊人員依據**專門職業及技術人員普通考試導遊人員考試規則**第2條規定，專門職業及技術人員普通考試導遊人員考試分為：**外語導遊人員及華語導遊人員**兩類。導遊人員管理規則第6條也規定，導遊人員執業證分**英語、日語、其他外語及華語導遊人員執業證**。領取**英語、日語或其他外語導遊人員**執業證者，得執行接待或引導國外、大陸地區、香港、澳門觀光旅客旅遊業務。領取**華語導遊人員**執業證者，得執行接待或引導大陸地區、香港、澳門觀光旅客或使用華語之國外觀光旅客旅遊業務，不得執行接待或引導非使用華語之國外觀光旅客旅遊業務。但其搭配**稀少外語翻譯人員**者，得執行接待或引導非使用華語之國外稀少語別觀光旅客旅遊業務。前項但書規定，所稱國外稀少語別之類別及其得執行該規

定業務期間，由交通部觀光局視觀光市場及導遊人力供需情形公告之。

　　本規則於中華民國109年10月22日修正施行前，外語導遊人員取得符合教育部對外華語教學能力認證考試外語能力合格認定基準所定基準以上之成績或證書，並已於其執業證加註該語言別者，於其執業證有效期間屆滿後不再加註。但其執業證有效期間自修正施行之日起算不足六個月者，於屆期申請換證時得再加註該語言別至新證有效期間止。

貳、考試與訓練

一、考試

　　該考試規則第3條規定，本考試每年或間年舉辦一次；遇有必要，得臨時舉行之。其他考試資格、科目等規定如下。

(一)應考資格

　　因為導遊人員專技考試定位為普通考試，因此該考試規則第5條規定，中華民國國民具有下列資格之一者，得應本考試，其資格有三：

　　1.公立或立案之私立高級中學或高級職業學校以上學校畢業，領有畢業證　　書者。

　　2.初等考試或相當等級之特種考試及格，並曾任有關職務滿四年，有證明　　文件者。

　　3.高等或普通檢定考試及格者。

　　但第4條也有「不得應考」之規定，其目的應該是確保從業人員的素質，應考人有下列情事之一者，不得應考本科試：

　　1.專門職業及技術員考試法第8條第1項各款情事之一者。

　　2.導遊人員管理規則第4條各款情事之一者。

　　所謂「專門職業及技術員考試法第8條第1項各款情事之一者」與前述領隊人員相同。又依該規則修正前原規則第4條規定，導遊人員有違反本規則，經廢止導遊人員執業證未逾五年者，不得充任導遊人員。

　　外國人依該考試規則第13條規定，與領隊人員考試規則一樣，得應導遊人

員考試。亦即除了前述「高等或普通檢定考試及格者」之外，都比照中華民國國民應考資格規定得以報考。

(二)考試方式與科目

依據該考試規則第6條規定，外語導遊人員類科採**筆試**與**口試**兩種方式行之。華語導遊人員類科採**筆試**方式行之。第8條、第9條均規定有筆試應試科目之試題題型，均採**測驗式**試題；而第7條規定本考試外語導遊人員類科分兩試舉行，第一試**筆試**錄取者，始得應第二試**口試**，第一試錄取資格不予保留。

考試科目因外語及華語導遊人員而異，分別列舉如下：

1. **外語導遊人員筆試（第一試）**：該考試規則第8條規定，應試科目分為下列四科：

 (1)**導遊實務(一)**：包括導覽解說、旅遊安全與緊急事件處理、觀光心理與行為、航空票務、急救常識、國際禮儀。

 (2)**導遊實務(二)**：包括觀光行政與法規、臺灣地區與大陸地區人民關係條例、兩岸現況認識。

 (3)**觀光資源概要**：包括臺灣歷史、臺灣地理、觀光資源維護。

 (4)**外國語**：分**英語**、**日語**、**法語**、**德語**、**西班牙語**、**韓語**、**泰語**、**阿拉伯語**、**俄語**、**義大利語**、**越南語**、**印尼語**、**馬來語**等十三種，由應考人任選一種應試。

2. **外語導遊人員口試（第二試）**；採外語個別口試，就應考人選考之外國語舉行個別口試，並依外語口試規則之規定辦理。

3. **華語導遊人員**：該考試規則第9條規定，該類科考試之應試科目可分為下列三科：

 (1)**導遊實務(一)**：包括導覽解說、旅遊安全與緊急事件處理、觀光心理與行為、航空票務、急救常識、國際禮儀。

 (2)**導遊實務(二)**：包括觀光行政與法規、臺灣地區與大陸地區人民關係條例、兩岸現況認識。

 (3)**觀光資源概要**：包括臺灣歷史、臺灣地理、觀光資源維護。

(三)考試成績標準

依照該考試規則第12條規定，考試及格方式，以考試總成績滿六十分及格。其成績計算標準及相關規定為：

1. 外語導遊人員類科第一試以筆試成績滿六十分為錄取標準,其筆試成績之計算,以各科目成績平均計算之。第二試口試成績,以口試委員評分總和之平均成績計算之。筆試成績占總成績75%,第二試口試成績占25%,合併計算為考試總成績。

2. 華語導遊人員類科以各科目成績平均計算之。

3. 外語導遊人員類科第一試筆試及華語導遊人員類科應試科目有一科成績為零分,或外國語科目成績未滿五十分,或外語導遊人員類科第二試口試成績未滿六十分者,均不予錄取。缺考之科目,以零分計算。

4. 各項成績計算取小數點後四位數,第五位數以後捨去。考試總成績之計算取小數點後二位數,第三位數採四捨五入法進入第二位數。

(四)考試及格之處理

考試及格人員依該考試規則第14條規定,由考選部報請考試院發給考試及格證書,並函交通部觀光局查照。外語導遊人員考試及格證書,應註明選試外國語言別。前項考試及格人員,經交通部觀光局訓練合格,始得請領執業證。

二、訓練

依據導遊人員管理規則第7條第1項規定,導遊人員訓練分職前訓練及在職訓練兩種。第2項規定,經導遊人員考試及格者,應參加交通部觀光局或其委託之有關機關、團體舉辦之職前訓練合格,領取結業證書後,始得請領執業證,執行導遊業務。與領隊人員一樣實施考訓用合一制度。其訓練依同條分述如下:

(一)職前訓練

職前訓練攸關執業證的取得,因此該管理規則規範較為詳盡,特將重要規定列舉如下:

1. 經導遊人員考試及格參加職前訓練者,依該規則第9條規定,應檢附考試及格證書影本、繳納訓練費用,向交通部觀光局或其委託之有關機關、團體申請,並依排定之訓練時間報到接受訓練。

2. 為使訓練效果落實,第10條規定,導遊人員職前訓練節次為九十八節課,每節課為五十分鐘。受訓人員於職前訓練期間,其缺課節數不得逾訓練節次之十分之一。每節課遲到或早退逾十分鐘以上者以缺課一節論計。

3. 該規則第11條又規定,導遊人員職前訓練測驗成績以一百分為滿分,

七十分為及格。測驗成績不及格者,應於七日內補行測驗一次;經補行測驗仍不及格者,不得結業。因產假、重病或其他正當事由,經核准延期測驗者,應於一年內申請測驗;經測驗不及格者,依前項規定辦理。

4. 為提升訓練品質,第12條也有規定受訓人員在職前訓練期間,有下列情形之一者,應予退訓;其已繳納之訓練費用,不得申請退還:

(1)缺課節數逾十分之一者。

(2)受訓期間對講座、輔導員或其他辦理訓練人員施以強暴脅迫者。

(3)由他人冒名頂替參加訓練者。

(4)報名檢附之資格證明文件係偽造或變造者。

(5)其他具體事實足以認為品德操守違反倫理規範,情節重大者。

前項第2款至第4款情形,經退訓後**兩年內**不得參加訓練。

5. 免再參加職業訓練之人員,依該規則第8條規定有三:

(1)經華語導遊人員考試及訓練合格,再參加外語導遊人員考試及格者。

(2)前項規定,於外語導遊人員,經其他外語導遊人員考試及格者。

(3)於該規則修正施行前經交通部觀光局測驗及訓練合格之導遊人員。

(二)在職訓練

在職訓練是發展性,使執行業務精益求精的訓練,與領隊人員要求一樣,除該管理規則第7條第3項規定,導遊人員在職訓練由交通部觀光局或其委託之有關機關、團體辦理;以及同條第5項職前訓練及在職訓練之方式、課程、費用及相關規定事項,由交通部觀光局定之或由其委託之有關機關、團體擬訂陳報交通部觀光局核定之外,第13條另規定導遊人員於在職訓練期間,有下列情形之一者,應予退訓,其已繳納之訓練費用,不得申請退還:

1. 缺課節數逾十分之一者。

2. 由他人冒名頂替參加訓練者。

3. 受訓期間對講座、輔導員或其他辦理訓練人員施以強暴脅迫者。

4. 其他具體事實足以認為品德操守違反職業倫理規範,情節重大者。

參、執業證管理

一、種類及執業範圍

1.導遊人員管理規則第6條第1項規定：導遊人員執業證分**英語、日語、其他外語**及**華語導遊人員執業證**。

2.已領取**英語、日語或其他外語導遊人員執業證**者，如取得符合教育部對外華語教學能力**認證考試**外語能力合格認定基準所定基準以上之成績單或證書，且該成績單或證書為提出加註該語言別之日前**三年內**取得者，得檢附該證明文件申請換發導遊人員執業證**加註該語言別**，並得執行接待或引導使用該語言之來本國觀光旅客旅遊業務。（第6條第2項）

3.已領取導遊人員執業證者，經交通部觀光局或其委託之有關機關、團體舉辦第1項所定**其他外語之訓練合格**，得申請換發導遊人員執業證加註該**訓練合格**語言別；其自**加註之日起兩年內**，並得執行接待或引導使用該語言之來本國觀光旅客旅遊業務。（第6條第3項）

4.領取**英語、日語或其他外語導遊人員執業證**者，得執行接待或引導**國外、大陸地區、香港、澳門觀光旅客**旅遊業務。（第6條第4項）

5.領取**華語導遊人員執業證**者，得執行接待或引導**大陸地區、香港、澳門觀光旅客**或使用**華語之國外觀光旅客**旅遊業務，不得執行接待或引導非使用華語之國外觀光旅客旅遊業務。但其搭配稀少外語翻譯人員者，得執行接待或引導非使用華語之國外稀少語別觀光旅客旅遊業務。所稱國外稀少語別之類別及其得執行該規定業務期間，由交通部觀光局視觀光市場及導遊人力供需情形公告之。（第6條第5項）

6.依該規則規定，**民國90年3月22日修正發布前**已測驗訓練合格之導遊人員，應參加交通部觀光局或其委託之團體舉辦之接待或引導大陸地區旅客訓練結業，始可接待或引導**大陸地區旅客**。（第5條）

二、執業證之持有

1.**領用與註銷**：該管理規則第17條規定，導遊人員申請執業證，應填具申請書，檢附有關證件向交通部觀光局或其委託之團體請領使用。導遊人員停止執業時，應於十日內將所領用之執業證繳回交通部觀光局或其委託之有關團體；屆期未繳回者，由交通部觀光局公告註銷。

2.**配戴與查核**：導遊人員執行業務時，依據該管理規則第23條規定，應佩掛導遊執業證於胸前明顯處，以便聯繫服務並備交通部觀光局查核。第25條規定，交通部觀光局為督導導遊人員，得隨時派員檢查其執行業務情形。

3.**效期、換發或補發**：該管理規則第19條規定，導遊人員執業證有效期間為三年，期滿前應向交通部觀光局或其委託之團體申請換發。第20條規定，導遊人員之執業證遺失或毀損，應具書面敘明理由，申請補發或換發。申請、換發或補發導遊人員執業證者，依第30條規定，申請、換發或補發導遊人員執業證，應繳納證照費每件新臺幣二百元。

三、連續三年未執行業務

導遊人員取得結業證書或執業證後，連續三年未執行導遊業務者，應依該管理規則第16條規定，重行參加訓練結業，領取或換領執業證後，始得執行導遊業務。導遊人員重行參加訓練節次為**四十九節課**，每節課為五十分鐘。重行參加訓練者，準用有關導遊人員職前訓練之規定。

肆、執行業務規定事項

一、旅行業與導遊人員的關係

1.**契約關係**：旅行業與導遊人員約定執行接待或引導觀光旅客旅遊業務，依旅行業管理規則第23-1條規定，應簽訂契約並給付報酬。其報酬不得以小費、購物佣金或其他名目抵替之。

2.**僱用關係**：該管理規則第3條規定，導遊人員應受旅行業之僱用、指派，或受政府機關、團體之招請，始得執行導遊業務。

3.**指導與監督關係**：導遊人員執行業務時，該管理規則第21條規定，應接受僱用之旅行業或招請之機關、團體之指導與監督。

二、執行業務應遵守事項

導遊人員依該管理規則第27條規定，不得有下列行為：

1.執行導遊業務時，言行不當。

2.遇有旅客患病，未予妥為照料。

3.擅自安排旅客採購物品或為其他服務收受回扣。

4.向旅客額外需索。

5.向旅客兜售或收購物品。

6.以不正當手段收取旅客財物。

7.私自兌換外幣。

8.不遵守專業訓練之規定。

9.將執業證借供他人使用。

10.無正當理由延誤執行業務時間或擅自委託他人代為執行業務。

11.規避、防礙或拒絕主管機關或警察機關之檢查，或不提供必要文書、資料或物品。

12.停止執行導遊業務期間擅自執行業務。

13.擅自經營旅行業務，或為非旅行業執行導遊業務。

14.受國外旅行業僱用執行導遊業務。

15.運送旅客前，發現使用之交通工具，非由合法業者所提供，且未通報旅行業者；使用遊覽車為交通工具時，未實施遊覽車逃生安全解說及示範，或未依交通部公路總局訂定之檢查紀錄表執行。

16.執行導遊業務時，發現所接待或引導之旅客有損壞自然資源或觀光設施行為之虞，而未予勸止。

此外，旅行業管理規則第34條規定，旅行業及其僱用之人員於經營或執行旅行業務，取得旅客個人資料，應妥慎保存，其使用不得逾原約定使用之目的。導遊與領隊人員一樣，都同樣受旅行社僱用，所以也要遵守。

三、緊急事故處理

導遊人員依該管理規則第22條規定，應依僱用之旅行業或招請之機關、團體所安排之觀光旅遊行程執行業務，非因臨時特殊事故，不得擅自變更。但導遊人員執行業務時，如發生特殊或意外事件，依該管理規則第24條規定，除應即時做妥當處置外，並應將經過情形於**二十四小時內**向**交通部觀光局**及**受僱旅行業**或**機關團體**報備。

四、獎懲

(一)獎勵

導遊人員有下列情事之一者,該管理規則第26條規定,由交通部觀光局予以獎勵或表揚之:

1. 爭取國家聲譽、敦睦國際友誼表現優異者。
2. 宏揚我國文化、維護善良風俗有良好表現者。
3. 維護國家安全、協助社會治安有具體表現者。
4. 服務旅客周到、維護旅遊安全有具體事實表現者。
5. 熱心公益、發揚團隊精神有具體表現者。
6. 撰寫報告內容詳實、提供資料完整有參採價值者。
7. 研究著述,對發展觀光事業或執行導遊業務具有創意,可供採擇實行者。
8. 連續執行導遊業務十五年以上,成績優良者。
9. 其他特殊優良事蹟者。

(二)懲罰

導遊人員違反發展觀光條例及導遊人管理規則者,依據**發展觀光條例裁罰標準**第10條規定,由交通部委任觀光局依附表六之規定裁罰。茲整理條列如下:

1. **處新臺幣一萬元以上五萬元以下罰鍰,並禁止其執業者:**
 (1)未經考試主管機關或其委託之有關機關考試及訓練合格,或未經中央主管機關發給執業證,即執行導遊人員業務者。
 (2)導遊人員取得結業證書或執業證後連續三年未執行導遊業務,且未重行參加導遊人員訓練結業,領取或換領執業證,即執行導遊業務者。
2. **處新臺幣一萬元以上五萬元以下罰鍰者:**
 (1)導遊人員有玷辱國家榮譽或損害國家利益之行為者。
 (2)導遊人員有妨害善良風俗之行為者。
 (3)導遊人員有詐騙旅客之行為者。
3. **處新臺幣三千元以上一萬五千元以下罰鍰;情節重大者,並得逕行定期停止其執行業務或廢止其執業證者:**
 (1)民國90年3月22日導遊人員管理規則修正發布前已測驗訓練合格之導遊人員,未參加交通部觀光局或其委託之團體舉辦之接待或引導大陸地

區旅客訓練結業，即接待或引導大陸地區旅客。

(2)領取華語導遊人員執業證者，執行接待或引導非使用華語之國外觀光旅客旅遊業務。

(3)導遊人員停止執業時，未於十日內將所領用之執業證繳回交通部觀光局或其委託之有關團體者。

(4)導遊人員執業證有效期間三年屆滿未向交通部觀光局或其委託之團體申請換發，而繼續執行業務者。

(5)導遊人員執行業務時，不接受僱用之旅行業或招請之機關、團體之指導與監督者。

(6)導遊人員執行業務時，非因臨時特殊事故，擅自變更旅遊行程者。

(7)導遊人員執行業務時，未配帶執業證者。

(8)導遊人員執行業務時，如發生特殊或意外事件，未即時作妥當處置，並未將經過情形於二十四小時內向交通部觀光局及受僱旅行業或機關團體報備者。

(9)導遊人員執行導遊業務時，言行不當者。

(10)導遊人員遇有旅客患病，未予妥為照料者。

(11)導遊人員擅自安排旅客採購物品或為其他服務收受回扣者。

(12)導遊人員向旅客額外需索者。

(13)導遊人員向旅客兜售或收購物品者。

(14)導遊人員以不正當手段，收取旅客財物者。

(15)導遊人員私自兌換外幣者。

(16)導遊人員不遵守專業訓練規定者。

(17)導遊人員將執業證或服務證借供他人使用者。

(18)導遊人員無正當理由延誤執行業務時間或擅自委託他人代為執行業務者。

(19)導遊人員規避、妨礙或拒絕主管機關或警察機關之檢查，或不提供、提示必要之文書、資料或物品者。

(20)導遊人員為非旅行業執行導遊業務者。

(21)導遊人員受國外旅行業僱用執行導遊業務者。

(22)導遊人員於運送旅客前，發現使用之交通工具，非由合法業者所提供，未通報旅行業者；使用遊覽車為交通工具時，未實施遊覽車逃

生安全解說及示範者，或未依交通部公路總局訂定之檢查紀錄表執行者。

(23)導遊人員執行導遊業務時，發現所接待或引導之旅客有損壞自然資源或觀光設施行為之虞，而未予勸止者。

4.**廢止其執業證**：只有「導遊人員經受停止執行業務處分期間仍繼續執行業務者」一項。

🚆 第三節　旅行業經理人管理與法規

壹、法源

　　旅行業經理人堪稱是旅行業經營成敗的舵手，目前不像導遊及領隊人員一樣有專屬法規，其所有管理的條文都散雜在**公司法、發展觀光條例、旅行業管理規則、領隊及導遊人員管理規則**等法規中，全盤瞭解並不容易，而這些法規也自然地成為經理人管理的法源。以其角色重要，特就資格取得與任用、訓練、執業管理等應遵守事項，加以整理如下。

貳、資格取得與任用

　　旅行業經理人未如領隊及導遊人員一樣，需經專門執業及技術人員考試及格後，再參加職前訓練合格才取得執業證的限制。目前可從公司法、發展觀光條例及旅行業管理規則等，整合出資格條件。

一、依公司法規定

　　民國107年8月1日修正公布之**公司法**第29條第3項規定，經理人應在國內有住所或居所。公司得依章程規定置經理人，其委任、解任及報酬，依下列規定定之。但公司章程有較高規定者，從其規定：

1.無限公司、兩合公司需有全體無限責任股東過半數同意。

2.有限公司需有全體股東過半數同意。

3.股份有限公司應由董事會以董事過半數之出席，及出席董事過半數同意

之決議行之。

第30條又規定有下列情事之一者不得充經理人，已充任者，當然解任：

1. 曾犯組織犯罪防制條例規定之罪，經有罪判決確定，服刑期滿尚未逾五年者。
2. 曾犯詐欺、背信、侵占罪經受有期徒刑一年以上宣告，服刑期滿尚未逾兩年者。
3. 曾服公務虧空公款，經判決確定，服刑期滿尚未逾兩年者。
4. 受破產之宣告，尚未復權者。
5. 使用票據經拒絕往來尚未期滿者。
6. 無行為能力或限制行為能力者。

二、依發展觀光條例規定

發展觀光條例第33條規定，有下列各款情事之一者，不得為觀光旅館業、旅行業、觀光遊樂業之發起人、董事、監察人、經理人、執行業務或代表公司之股東：

1. 有公司法第30條各款情事之一者。
2. 曾經營該觀光旅館業、旅行業、觀光遊樂業受撤銷或廢止營業執照處分尚未逾五年者。

已充任為公司之董事、監察人、經理人、執行業務或代表公司之股東，如有前項各款情事之一者，當然解任之，中央主管機關應撤銷或廢止其登記，並通知公司登記之主管機關。

旅行業管理規則第14條引用前述的公司法第30條，亦列有不得充任經理人之條款，已充任者，當然解任之八點規定。

三、依旅行業管理規則規定

旅行業管理規則第15條規定，旅行業經理人應備具下列資格之一，經交通部觀光局或其委託之有關機關、團體訓練合格，發給結業證書後，始得充任：

1. 大專以上學校畢業或高等考試及格，曾任旅行業代表人兩年以上者。
2. 大專以上學校畢業或高等考試及格，曾任海陸空客運業務單位主管三年

以上者。

3. 大專以上學校畢業或高等考試及格,曾任旅行業專任職員四年或領隊、導遊六年以上者。

4. 高級中等學校畢業或普通考試及格或二年制專科學校、三年制專科學校、大學肄業或五年制專科學校規定學分三分之二以上及格,曾任旅行業代表人四年或專任職員六年或領隊、導遊八年以上者。

5. 曾任旅行業專任職員十年以上者。

6. 大專以上學校畢業或高等考試及格,曾在國內外大專院校主講觀光專業課程兩年以上者。

7. 大專以上學校畢業或高等考試及格,曾任觀光行政機關業務部門專任職員三年以上,或高級中等學校畢業,曾任觀光行政機關或旅行商業同業公會業務部門專任職員五年以上者。

大專以上學校或高級中等學校**觀光科系畢業者**,前述第2點至第4點之年資,得按其**應具備之年資減少一年**。訓練合格人員,連續三年未在旅行業任職者,應重新參加訓練合格後,始得受僱為經理人。

目前對旅行業者並未按不同種類旅行社或分公司規定經理人數,該規則第13條僅規定旅行業及其**分公司**應各置經理人**一人以上**負責監督管理業務。前項旅行業經理人應為**專任**,不得兼任其他旅行業之經理人,並不得自營或為他人兼營旅行業。

參、訓練

因為經理人無需資格考試,但需處理日常繁雜的旅行業務,稍有差錯很容易影響旅遊安全與秩序,為減少消費者糾紛事件,因此政府加強修法,特別是對經理人訓練予以強化。

發展觀光條例第33條第3項規定,旅行業經理人應經中央主管機關或其委託之有關機關團體訓練合格,領取結業證書後,始得充任;其參加訓練資格,由中央主管機關定之。交通部依據此一授權特於旅行業管理規則第15條第1項規定,旅行業經理人應經交通部觀光局,或其委託之有關機關、團體訓練合格,發給結業證書後,始得充任,並增列第15-1至第15-9條規定訓練事項,析述如下:

一、參加專業訓練

1. 旅行業從業人員應接受交通部觀光局及直轄市觀光主管機關舉辦之專業訓練；並應遵守受訓人員應行遵守事項。觀光主管機關辦理前項專業訓練，得收取報名費、學雜費及證書費。（第48條第1項）

2. 參加旅行業經理人訓練者，應檢附資格證明文件、繳納訓練費用，向交通部觀光局或其委託之有關機關、團體申請，並依排定之訓練時間報到接受訓練。參加旅行業經理人訓練之人員，報名繳費後至開訓前七日得取消報名並申請退還七成訓練費用，逾期**不予退還**。但因**產假**、**重病**或**其他正當事由**無法接受訓練者，得申請**全額退費**。（第15-3條）

二、訓練節數

旅行業經理人訓練節次為**六十節課**，每節課為**五十分鐘**，受訓人員於訓練期間，其缺課節數不得逾訓練節次十分之一。每節課遲到或早退逾十分鐘以上者，以缺課 節論計。（第15-4條）

三、成績考核

旅行業經理人訓練測驗成績以一百分為滿分，七十分為及格。測驗成績不及格者，應於七日內申請補行測驗一次；經補行測驗仍不及格者，不得結業。因產假、重病或其他正當事由，經核准延期測驗者，應於一年內申請測驗；經測驗不及格者，依前項規定辦理。（第15-5條）

四、退訓規定

旅行業經理人訓練之受訓人員在訓練期間，有下列情形之一者應予退訓，已繳納之訓練費用不得申請退還：

1. 缺課節數逾十分之一者。
2. 由他人冒名頂替參加訓練者。
3. 報名檢附之資格證明文件係偽造或變造者。
4. 受訓期間對講座、輔導員或其他辦理訓練之人員施以強暴脅迫者。
5. 其他具體事實足以認為品德操守違反職業倫理規範，情節重大者。
前列第2項至第4項的情形，經退訓後兩年內不得參加訓練。（第15-6條）

五、結業證書

旅行業經理人訓練之受訓人員訓練期滿,經核定成績及格者,於繳納證書費後,由交通部觀光局發給結業證書。證書費每件新臺幣五百元,補發者亦同。(第15-9條)

六、委託訓練單位

旅行業管理規則第15條之1規定,旅行業經理人訓練由交通部觀光局或其委託之有關機關、團體辦理。其受託資格及配合事項規定如下:

1. **受託資格**:受委託訓練單位,依該規則第15-1條應具下列資格之一:
 (1)須為旅行業或旅行業經理人相關之觀光團體,且最近兩年曾自行辦理或接受交通部觀光局委託辦理旅行業從業人員相關訓練者。
 (2)須為設有觀光相關科系之大專以上學校,最近兩年曾自行辦理或接受交通部觀光局委託辦理旅行業從業人員相關訓練者。
2. **配合事項**:
 (1)受委託辦理旅行業經理人訓練之機關、團體,應依交通部觀光局核定之訓練計畫實施,並於結訓後十日內將受訓人員成績、結訓及退訓人數列冊陳報交通部觀光局備查。(第15-7條)
 (2)受委託辦理旅行業經理人訓練之機關、團體違反前條規定者,交通部觀光局得予糾正並通知限期改善;屆期未改善者,廢止其委託,並於兩年內不得參與委託訓練之甄選。(第15-8條)

🚋 第四節　專業導覽人員管理與法規

壹、法源、定義與範圍

一、法源

依據發展觀光條例第19條第1項規定,為保存、維護及解說國內特有自然生態資源,各目的事業主管機關應於**自然人文生態景觀區**,設置**專業導覽人員**,旅客進入該地區,應申請專業導覽人員陪同進入,以提供旅客詳盡之說明,減

少破壞行為發生，並維護自然資源之永續發展。

　　第3項又規定，專業導覽人員之資格及管理辦法，由中央主管機關會商各目的事業主管機關定之。因此，主管機關**交通部**遂於民國92年1月22日發布**自然人文生態景觀區專業導覽人員管理辦法**。

二、定義與範圍

　　所謂**專業導覽人員**，依據發展觀光條例第2條第14款規定，指為保存、維護及解說國內特有自然生態及人文景觀自然資源，由各目的事業主管機關在自然、人文生態景觀區所設置之專業人員。

　　至於所謂**自然人文生態景觀區**，依發展觀光條例第2條規定，係指無法以人力再造之特殊天然景緻，應嚴格保護之自然動、植物生態環境及重要史前遺跡所構成具有特殊自然人文景觀之地區。自然人文生態景觀區之劃定，依發展觀光條例第19條第3項規定，由該管主管機關會同目的事業主管機關劃定之。

　　自然人文生態景觀區專業導覽人員管理辦法第3條規定，自然人文生態景觀區之範圍，按其所處區位分為**原住民保留地**、**山地管制區**、**野生動物保護區**、**水產資源保育區**、**自然保留區**及國家公園內之**史蹟保存區**、**特別景觀區**、**生態保護區**等地區，由該管主管機關會同目的事業主管機關劃定之。因此，專業導覽人員亦可依前述導覽範圍專業內容之不同而分為前述八類。但發展觀光條例第2條自然人文生態景觀區卻增列「風景特定區」，母法子法前後矛盾，顯然錯誤，不符委任立法原則，已建議交通部觀光局修正。

貳、資格取得

　　依據該辦法第4條規定，旅客進入自然人文生態景觀區應申請專業導覽人員陪同進入，該管主管機關應依照該地區資源及生態特性，設置、培訓並管理專業導覽人員。因此只有資格的限制並無考試的規定，也就是說要由自然人文生態景觀區各該管主管機關依照該地區資源及生態特性，設置、培訓並管理專業導覽人員。

一、資格

　　依據該辦法第5條規定，專業導覽人員應具有下列資格：

1.中華民國國民年滿二十歲者。

2.在自然人文生態景觀區所在鄉鎮市區迄今連續設籍六個月以上者。

3.公立或立案之私立中等以上學校，或符合教育部採認規定之國外中等以上學校畢業，領有證明文件者。

4.經培訓合格，取得結訓證書並領取服務證者。

前述第2、第3點資格，得由自然人文生態景觀區之該管主管機關，審酌當地社會環境、教育程度、觀光市場需求酌情調整之。

二、訓練

(一)培訓計畫

該辦法第6條規定，專業導覽人員之培訓計畫，由自然人文生態景觀區之該管主管機關或其委託之機關、團體或學術機構規劃辦理。原住民保留地及山地管制區經劃定為自然人文生態景觀區，該管主管機關應優先培訓當地原住民從事專業導覽工作。

(二)訓練課程

該辦法第7條專業導覽人員培訓課程，分為基礎科目及專業科目：

1.**基礎科目**：自然人文生態概論、自然人文生態資源維護、導覽人員常識、解說理論與實務、安全須知、急救訓練六項。

2.**專業科目**：自然人文生態景觀區之生態景觀知識、解說技巧、外國語文三項。

前項專業科目之規劃得依當地環境特色及多樣性酌情調整。第8條規定，專業導覽人員之培訓及管理所需經費，由自然人文生態景觀區該管主管機關編列預算支應。第9條規定，曾於政府機關或民間立案機構修習導覽人員相關課程者，得提出證明文件，經該管主管機關認可後，抵免部分基礎科目。

專業導覽人員不稱執業證，而稱**服務證**，其相關管理規定如下：

1.專業導覽人員服務證**有效期間為三年**，該管主管機關應每年**定期查檢**，並於期滿換發新證。（第10條）

2.專業導覽人員之結訓證書及服務證遺失或毀損者，應具書面敘明原因，申請補發或換發。（第11條）

3.專業導覽人員有下列情形之一者，自然人文生態景觀區該管主管機關得廢止其服務證：（第12條）

(1)違反該管主管機關排定之導覽時間、旅程及範圍而情節重大者。

(2)連續三年未執行導覽工作，且未依規定參加在職訓練者。

參、服務行為管理

1.專業導覽人員執行工作，應配戴服務證並穿著該管主管機關規定之服飾。（第13條）

2.專業導覽人員陪同旅客進入自然人文生態景觀區，得由該管主管機關給付**導覽津貼**。導覽津貼所需經費，由旅客申請專業導覽人員陪同之費用支應，其收費基準，由該管主管機關擬訂公告之，並明示於自然人文生態景觀區入口。（第14條）

3.專業導覽人員執行工作，依該辦法第15條規定應遵守下列事項：

(1)不得向旅客額外需索。

(2)不得向旅客兜售或收購物品。

(3)不得將服務證借供他人使用。

(4)不得陪同未經申請核准之旅客進入自然人文生態景觀區內。

(5)即時勸止擅闖旅客或其他違規行為。

(6)即時通報環境災變及旅客意外事件。

(7)避免任何旅遊之潛在危險。

4.專業導覽人員其有下列情形之一者，得由主管機關或該管主管機關獎勵或表揚之（第16條）：

(1)爭取國家聲譽、敦睦國際友誼。

(2)維護自然生態、延續地方文化。

(3)服務旅客周到、維護旅遊安全。

(4)撰寫專業報告或提供專業資料而具參採價值者。

(5)研究著述，對發展生態旅遊事業或執行專業導覽工作具有創意，可供參採實行者。

(6)連續執行導覽工作五年以上者。

(7)其他特殊優良事蹟者。

自我評量

一、問答題

1、何謂領隊人員？其分類、資格取得與執行業務法規有那些？

2、何謂導遊人員？其分類、資格取得與執行業務法規有那些？

3、何謂旅行業經理人？其資格取得與執行業務法規有那些？

4、何謂專業導覽人員？其資格取得與執行業務法規有那些？

5、請試著區別旅行業經理人、領隊人員、導遊人員及專業導覽人員之執行業務及其應遵守之事項？

二、選擇題

()1、專門職業及技術人員普通考試領隊人員考試規則規定，下列何者不是外語領隊人員應試科目 (A)英語 (B)B韓語 (C)日語 (D)西班牙語。

()2、下列何者不是領隊及導遊人員執行業務時與旅行業應辦事項 (A)簽訂書面契約 (B)接受指派 (C)接受監督 (D)遊程設計。

()3、領取華語導遊人員執業證者不得執行接待或引導那些觀光旅客旅遊業務 (A)大陸地區 (B)香港、澳門 (C)非使用華語之國外觀光旅客 (D)使用華語之國外觀光旅客。

()4、搭配國外稀少語別之類別及其得執行該規定業務期間，由那一個機關視觀光市場及導遊人力供需情形公告之 (A)交通部觀光局 (B)交通部 (C)交通部與教育部 (D)交通部與外交部。

()5、領隊人員於受停止執行領隊業務處分期間，仍繼續執業者如何處罰 (A)廢止其執業證 (B)處新臺幣3,000元以上15,000元以下罰鍰 (C)處新臺幣1萬元以上5萬元以下罰鍰 (D)處新臺幣10萬元以上50萬元以下罰鍰。

()6、導遊人員職前訓練每節課為50分鐘，需上多少節課 (A)56節課 (B)98節課 (C)60節課 (D)49節課。

()7、下列何者是專業導覽人員培訓課程的專業科目 (A)導覽人員常識 (B)安全須知 (C)解說技巧 (D)急救訓練。

()8、旅行業經理人、領隊及導遊人員連續幾年未任職或執行業務須重行參加訓練 (A)6年 (B)5年 (C)4年 (D)3年。

()9、東南亞國家中未被列入外語導遊人員考試科目的是 (A)馬來語 (B)緬甸語 (C)印尼語 (D)越南語。

()10、下列何者是專門職業及技術人員考試領隊及導遊人員考試規則規定共同必考的項目 (A)民法債篇旅遊專節與國際定型化契約 (B)入出境相關法規 (C)臺灣地區與大陸地區人民關係條例 (D)外匯常識。

第 十 章

領事事務與入出境管理

第一節　護照

壹、定義、主管機關與法規

一、定義

　　所謂**護照**（Passport），依據民國110年1月20日修正公布護照條例第4條第1款規定，指由主管機關或駐外使領館、代表處、辦事處（簡稱駐外館處）發給我國國民之國際旅行文件及國籍證明。

二、主管機關與法規

　　根據該條例第2條規定，本條例之主管機關為**外交部**。其主要的法規有：

1. 護照條例（民國110年1月20日修正公布）。
2. 護照條例施行細則（民國110年2月20日外交部修正發布）。
3. 護照申請及核發辦法（民國109年12月30日外交部修正發布）。
4. 護照保管及銷毀辦法（民國110年4月6日外交部修正發布）。
5. 中華民國普通護照規費收費標準（民國109年12月30日外交部修正發布）。
6. 尚未履行兵役義務男子申辦護照及僑居身分加簽限制辦法（民國108年4月26日外交部修正發布）。

貳、護照種類與用途

　　我國護照依據該條例第7條規定，護照分**外交護照**、**公務護照**及**普通護照**三種。外交及公務護照持有人身分，依據該條例及其施行細則之規定如下：

一、外交護照

　　外交護照之適用對象，依據該條例第9條規定如下：

1. 總統、副總統及其眷屬。
2. 外交、領事人員與其眷屬及駐外館處、代表團館長之隨從。

3.中央政府派往國外負有外交性質任務之人員與其眷屬及經核准之隨從。

4.外交公文專差。

5.其他經主管機關核准者。

二、公務護照

公務護照之適用對象，依據該條例第10條規定如下：

1.各級政府機關因公派駐國外之人員及其眷屬。

2.各級政府機關因公出國之人員及其同行之配偶。

3.政府間國際組織之我國籍職員及其眷屬。

4.經主管機關核准，受政府委託辦理公務之法人、團體派駐國外人員及其
眷屬；或受政府委託從事國際交流或活動之法人、團體派赴國外人員及
其同行之配偶。

前述所稱**眷屬**，依據該條例第4條第2款規定，係指配偶、父母、未成年子
女、已成年而尚在就學或已成年而身心障礙且無謀生能力之未婚子女。

三、普通護照

普通護照之適用對象，依據該條例第6條規定，為具有我國國籍者。但具
有大陸地區人民、香港居民、澳門居民身分者，在其身分轉換為臺灣地區人民
前，非經主管機關許可，不適用之。所稱具有我國國籍者，依護照條例施行細
則第4條規定，應檢附下列各款文件之一，以為證明：戶籍資料、國民身分證、
護照、國籍證明、華僑登記證、華僑身分證明書（但不包括檢附華裔證明文件
向僑務委員會申請核發者）、父母一方具有我國國籍證明文件及本人出生證
明、歸化國籍許可證明書及其他經內政部認定之證明文件。

參、護照效期

護照效期，依該條例第11條第1項規定，外交護照及公務護照之效期以**五年**
為限，普通護照以**十年**為限。但未滿十四歲者之普通護照以五年為限。同條第2
項規定，主管機關得於其限度內酌定之。護照效期屆滿，不得延期。

對尚未履行兵役義務男子之護照，該條例第12條規定，其護照之效期、應

加蓋之戳記、申請換發、補發及僑居身分加簽限制及其他應遵行事項之辦法，
由主管機關會商相關機關定之。

肆、護照申請

一、一般規定

依領事事務局規定，申請普通護照工作天數（自繳費之次半日起算）：一
般件為**四個工作天**；遺失補發為**五個工作天**。辦理速件領照時間則依**護照規費
及加收速件處理費須知**辦理。本人親自領取者，應攜帶身分證正本及繳費收據
正本持憑領取護照。

本人未能親自領照者，可委由具行為能力之代理人攜帶代理人身分證本與
繳費收據正本代為領取護照。倘委由交通部觀光局核准之綜合或甲種旅行業者
代為領取者，應持憑**專任領件人員識別證**及**繳費收據正本**，代為領取護照。護
照自核發之日起三個月內未經領取者，即予註銷，所繳費用概不退還。申請人
有下列情形之一者，經受理申請後一個月內，通知申請人於兩個月內補件或約
請申請人**面談**，申請人未依規定補件或面談者，除不予核發護照外，所繳護照
規費不予退還：

1.申請資料或照片與所繳身分文件或與前領存檔護照資料有相當差異者。
2.所繳證件之真偽有向發證機關查證之必要者。
3.申請人對申請事項之說明有虛偽陳述或隱瞞重要事項之嫌，需時查證者。

二、繳交（驗）事項

1.繳交照片：依照**護照條例施行細則**第10條規定，護照用照片應符合**國際
民航組織規範**，不得使用合成照片。照片之規格及標準由主管機關公
告之。目前外交部（領事事務局）公布為**一式兩張**，規格為**直四‧五公
分、橫三‧五公分，兩吋光面白色背景**，六個月內所拍攝之**脫帽、五官
清晰、不遮蓋、相片不修改、足資辨識人貌之正面半身彩色照片。人像
自下顎至頭頂長度不得少於三‧二公分及超過三‧六公分，**使臉部占據
整張照片面積的**70%至80%**，不得使用戴有色眼鏡照片及合成照片，一
張黏貼，另一張浮貼於申請書。

2.繳驗國民身分證：年滿十四歲者，應繳驗**國民身分證正本**，驗畢退還，並將正、反面影本分別黏貼於申請書正面。十四歲以下未請領身分證者，繳驗**戶口名簿正本**，並附繳影本乙份或最近三個月內辦理之戶籍謄本。

3.未滿二十歲之未成年人（已結婚者除外）申請護照應先經父或母或監護人在申請書背面簽名表示同意，並黏貼簽名人身分證影本。倘父母離婚，父或母親應提供具有監護權之證明文件及身分證正本。

4.繳交尚有效期之舊護照。

三、護照之姓名

護照中文姓名及外文姓名依護照條例施行細則第13條規定，均以一個為限，而且中文姓名不得加列別名，外文別名除本細則另有規定外，以一個為限。

(一)中文姓名

在臺設有戶籍國民申請護照，護照資料頁記載之中文姓名、國民身分證統一編號、性別、出生日期及出生地，第12條規定應以戶籍資料為準。無戶籍國民護照之中文姓名，應依**我國民法**及**姓名條例**相關規定取用及更改。

(二)外文姓名

護照條例施行細則第14條規定，國民身分證載有外文姓名者，護照外文姓名應以國民身分證為準。國民身分證未記載外文姓名之在臺設有戶籍國民及無戶籍國民，護照外文姓名之記載方式如下：

1.護照外文姓名應以**英文字母**記載，非屬英文字母者，應翻譯為英文字母；該非英文字母之姓名，得加簽為**外文別名**。

2.申請人首次申請護照時，無外文姓名者，以**中文姓名之國家語言讀音**逐字音譯為英文字母。但臺灣原住民、其他少數民族及歸化我國國籍者，得以姓名並列之**羅馬拼音**作為外文姓名。

3.申請人首次申請護照時，已有英文字母拼寫之外文姓名，載於下列文件者，得優先採用：

(1)我國或外國政府核發之外文身分證明或正式文件。

(2)國內外醫院所核發之出生證明。

(3)經教育主管機關正式立案之公、私立學校製發之證明文件。

4. 申請換、補發護照時，應沿用原有外文姓名。但原外文姓名有下列情形之一者，得申請變更外文姓名：

(1)音譯之外文姓名與中文姓名之國家語言讀音不符者。但以一次為限。

(2)音譯之外文姓名與直系血親或兄弟姊妹姓氏之拼法不同者。

(3)已有第3款各目之習用外文姓名，並繳驗相關文件相符者。

5. 申請換、補發護照時已依法更改中文姓名，其外文姓名應以該中文姓名之國家語言讀音**逐字音譯**。但已有第3款各目之習用外文姓名，並繳驗相關文件相符者，得優先採用。

6. 外文姓名之排列方式，**姓在前、名在後**，且含字間在內，不得超過**三十九個字母**。

7. 已婚者申請外文姓名加冠、改從配偶姓或回復本姓，或離婚、喪偶者申請外文姓名回復本姓，應檢附相關證明文件。

(三)護照外文別名

護照外文別名之記載方式依據護照條例施行細則第14-1條規定如下：

1. 外文別名應有姓氏，並應與外文姓名之姓氏一致，或依申請人對其中文姓氏之國家語言讀音音譯為英文字母。但已有前條第2項第3款各目之證明文件，不在此限。名則應符合一般使用之習慣。

2. 依前條第2項第4款或第5款變更外文姓名者，原有外文姓名應列為**外文別名**，但得於下次換、補發護照時免列。原已有外文別名者，得以加簽**第二外文別名**方式辦理，其他情形均不得要求增列第二外文別名。

3. 申請換、補發護照時，應沿用原有外文別名。

四、護照規費

依護照條例第14條規定，外交護照及公務護照免費，普通護照除因公務需要經主管機關核准外，應徵收規費；但護照自核發之日起三個月內因護照號碼諧音或特殊情形，經主管機關依第19條第2項第3款「持照人認有必要，並經主管機關同意者」，得予減徵；其收費標準由主管機關定之。

依民國109年12月30日修正發布**中華民國普通護照規費收費標準**第2條規定，在**國內申請**內植晶片普通護照之費額，每本收費**新臺幣一千三百元**。但未滿十四歲者，每本收費**新臺幣九百元**。在**國外申請**普通護照之費額如下：

1. **內植晶片護照**：每本收費美金四十五元。但未滿十四歲者、男子已出境年滿十八歲之翌年1月1日起，尚未履行或未免除兵役義務致護照效期縮減者，每本收費美金三十一元。

2. **無內植晶片護照**：每本收費美金十元。

3. 經內政部許可喪失國籍，尚未取得他國國籍者，依內植晶片護照費額收費。第1項及第2項第1款因護照條例第14條但書情形辦理者，**減半收費**。以當地幣別支付者，由駐外館處依該美金費額折合當地幣別之收費費額，並報外交部領事事務局核定後收取之。在國外，以郵寄方式申請護照者，除親自或委託代理人領取外，應附回郵或相當之郵遞費用。

4. 向行政院設立或指定之機構或委託之民間團體申請內植晶片護照之費額，依該標準第7-1條之1 規定，準用本標準第2條規定辦理。

五、役男護照申請

依據**護照條例**第12條規定，尚未履行兵役義務男子之護照，其護照之效期、應加蓋之戳記、申請換發、補發及僑居身分加簽限制及其他應遵行事項之辦法，由主管機關會商相關機關定之。因此主管機關外交部於民國108年4月26日發布**尚未履行兵役義務男子申辦護照及僑居身分加簽限制辦法**，根據該辦法第3條，所稱**尚未履行兵役義務男子**，指在臺曾設有戶籍，年滿十八歲之翌年1月1日起至屆滿三十六歲之年12月31日止之役齡男子，簡稱**役男**，尚未履行或未免除兵役義務者。前項役男已出境者申請核、換、補發護照，依本辦法規定辦理。

至於已出境役男若依該條例第19條規定向**駐外館處**申請換發護照，則依該辦法第4條規定，應備護照用照片二張及下列文件：

1. 最近一次申請之護照。但該護照已逾效期，因遺失或滅失無法繳驗者，駐外館處得要求申請人提供其他具有我國國籍之證明文件。
2. 普通護照申請書。
3. 主管機關依換發原因規定之相關證明文件。
4. 駐外館處認有必要查驗之身分證件。

已出境役男年滿十九歲當年之1月1日以後，符合**兵役法施行法**及**役男出境處理辦法**之就學規定者，經驗明其**在學證明**或**三個月內就讀之入學許**可後，得逐次換發**三年效期**之護照。若護照效期屆滿不符前項得予換發護照之規定者，

駐外館處得發給**一年效期**之護照,以供持憑返國。前項一年效期護照之換發,除因不可抗力之事由經駐外館處同意外,以**一次為限**,並均應副知**內政部**。第5條又規定,已出境役男得以郵寄方式向鄰近之駐外館處辦理;其以郵寄方式申請者,除親自領取者外,應附回郵或相當之郵遞費用。

已出境役男符合下列情形之一者,該辦法第6條規定,向鄰近之駐外館處或向行政院在香港、澳門設立或指定機構或委託之民間團體申請換發護照之程序及護照效期,依一般規定:

1.原持已加簽僑居身分護照,尚未依法令應即受**徵兵處理**者。
2.**年滿十五歲當年之12月31日以前出國**,未於其後入國者。

持外國護照入境或已出境之役男,不得在**國內**申請換發護照。但護照已加簽**僑居身分**者,不在此限。

又已出境役男遺失護照,該辦法第7條規定,可向鄰近之駐外館處申請補發者,應檢具下列文件:

1.當地警察機關出具之**遺失報案證明文件**。但當地警察機關尚未發給或不發給者,得以**遺失護照說明書**代替。
2.其他申請護照應備文件。

前項之已出境役男,符合第4條第2項得換發護照規定者,得依該規定補發**三年效期**護照;不符合者,應依第4條第3項所定效期補發。污損換發時,亦同。

另有關護照僑居身分加簽之認定,依該辦法第8條規定,可依僑務委員會主管之**華僑身分證明條例**、**華僑身分證明條例施行細則**及**尚未履行兵役義務之接近役齡或役齡男子申請護照加簽僑居身分辦法**辦理。

伍、護照核發、換發與補發

護照核發,依據護照條例第8條規定,**外交護照及公務護照**,由主管機關核發;**普通護照**,由主管機關或駐外館處核發。

護照換發,依據護照條例第19條規定,分為應申請換發及得申請換發兩類:

1.應申請換發護照者:
 (1)護照污損不堪使用。

(2)持照人之相貌變更，與護照照片不符。

(3)護照資料頁記載事項變更。

(4)持照人取得或變更國民身分證統一編號。

(5)護照製作有瑕疵。

(6)護照內植晶片無法讀取。

2.得申請換發護照者：

(1)護照所餘效期不足一年。

(2)所持護照非屬現行最新式樣。

(3)持照人認有必要並經主管機關同意者。

持照人護照遺失或滅失者，依照該條例第20條規定，得申請補發，其效期為五年。但有下列情形之一者，依其規定：

1.因天災、事變或其他特殊情形致護照滅失，經主管機關或駐外館處查明屬實者，其效期依第11條第1項規定辦理。

2.護照申報遺失後於補發前尋獲，原護照所餘效期逾五年者，得依原效期補發。

3.符合第21條第3項規定者，主管機關或駐外館處得縮短其護照效期為一年六個月以上三年以下，其規定為：

(1)於護照增刪塗改或加蓋圖戳。

(2)最近十年內以護照遺失、滅失為由申請護照，達二次以上。

(3)污損或毀損護照。

(4)將護照出售他人，或為質借提供擔保、抵充債務而交付他人。

陸、護照之繳回、不予核發、扣留及註銷

一、繳回護照

持**外交護照**或**公務護照**者於該護照效期內持用事由消滅後，除經主管機關核准得繼續持用者外，依該條例第22條規定，應依主管機關通知期限繳回護照。未依期限繳回者，主管機關應廢止原核發護照之處分，並註銷該護照。

二、不予核發護照

護照條例第23條規定，護照申請人有下列情形之一者，主管機關或駐外館處應不予核發護照：

1. 冒用身分、申請資料虛偽不實或以不法取得、偽造、變造之證件申請。
2. 經司法或軍法機關通知主管機關。
3. 經內政部移民署依法律限制或禁止申請人出國並通知主管機關。
4. 未依規定期限補正或到場說明。

司法或軍法機關、移民署依前項規定通知主管機關時，應以書面或電腦連線傳輸方式敘明當事人之姓名、出生日期、國民身分證統一編號、依法律限制或禁止出國之事由；其為司法或軍法機關通知者，另應敘明管制期限。

三、扣留護照

依據護照條例第24條之規定，護照非依法律，不得扣留。持照人向主管機關或駐外館處出示護照時，有下列情形之一者，主管機關或駐外館處應逕行扣留其護照：

1. 護照係偽造或變造、冒用身分、申請資料虛偽不實或以不法取得、偽造、變造之證件申請。
2. 持照人在外國、大陸地區、香港或澳門，經查有前條「經司法或軍法機關通知主管機關」及「經內政部移民署依法律限制或禁止申請人出國並通知主管機關」情形者，均應予以扣留。

同條第3項規定，偽造護照，不問何人所有者，均應予以沒入。

四、註銷護照

該條例第25條規定，持照人有前條第2項第1款「護照係偽造或變造、冒用身分、申請資料虛偽不實或以不法取得、偽造、變造之證件申請」情形者，除所持護照係偽造外，主管機關或駐外館處應撤銷原核發其護照之處分，並註銷該護照。持照人有下列情形之一者，主管機關或駐外館處應廢止原核發護照之處分，並註銷該護照：

1. 有前條第2項第2款持照人在外國、大陸地區、香港或澳門，經查有「經司法或軍法機關通知主管機關」及「經內政部移民署依法律限制或禁止申請人出國並通知主管機關」情形者。
2. 於護照增刪塗改或加蓋圖戳。
3. 依規定應繳交之護照有事實證據足認已無法繳交。
4. 身分轉換為大陸地區人民。
5. 喪失我國國籍。
6. 護照已申報遺失或申請換發、補發。
7. 護照自核發之日起三個月未經領取。
8. 持照人死亡或受死亡宣告者，主管機關或駐外館處應註銷其護照。

柒、罰則

1. 有下列情形之一，足以生損害於公眾或他人者，該條例第29條規定，處一年以上七年以下有期徒刑，得併科新臺幣七十萬元以下罰金：
 (1) 買賣護照。
 (2) 以護照抵充債務或債權。
 (3) 偽造或變造護照。
 (4) 行使前款偽造或變造護照。
2. 有下列情形之一者，該條例第30條規定，處七年以下有期徒刑，得併科新臺幣七十萬元以下罰金：
 (1) 意圖供冒用身分申請護照使用，偽造、變造或冒領國民身分證、戶籍謄本、戶口名簿、國籍證明書、華僑身分證明書、父母一方具有我國國籍證明、本人出生證明或其他我國國籍證明文件，足以生損害於公眾或他人。
 (2) 行使前款偽造、變造或冒領之我國國籍證明文件而提出護照申請。
 (3) 意圖供冒用身分申請護照使用，將第1款所定我國國籍證明文件交付他人或謊報遺失。
 (4) 冒用身分而提出護照申請。
3. 有下列情形之一者，該條例第31條規定，處五年以下有期徒刑、拘役或科或併科新臺幣五十萬元以下罰金：

(1)將護照交付他人或謊報遺失以供他人冒名使用。

(2)冒名使用他人護照。

4.非法扣留他人護照、以護照作為債務或債權擔保，足以生損害於公眾或他人者，該條例第32條規定，處三年以下有期徒刑、拘役或科或併科新臺幣三十萬元以下罰金。

第二節　簽證

壹、主管機關與法規

我國簽證主管機關依據民國92年1月22日公布外國護照簽證條例第5條第1項規定屬於**外交部**，其簽證之核發由外交部或駐外館處辦理，但依該條例同條第2項規定，駐外館處受理居留簽證之申請，非經主管機關核准，不得核發。其法規可列舉如下：

1.外國護照簽證條例（民國92年1月22日修正公布）。

2.外國護照簽證條例施行細則（民國93年6月2日外交部修正發布）。

3.外國護照簽證收費標準（民國96年10月1日外交部修正發布）。

4.亞太經濟合作商務旅行卡發行作業要點（民國104年8月21日外交部修正發布）。

貳、簽證的意義與種類

一、意義

簽證（Visa）在意義上為一國之入境許可。依據**外國護照簽證條例**第1條規定，為行使國家主權，維護國家利益，規範外國護照之簽證，特制定本條例，可見其立法宗旨。至所稱**簽證**，依該條例第4條規定，指外交部或駐外使領館、代表處、辦事處、其他外交部授權機構（簡稱駐外館處）核發外國護照憑證作為前來我國之許可。所謂**外國護照**，依該條例第3條規定，指由外國政府、政府間國際組織或自治政府核發，且為中華民國承認或接受之有效旅行身分證件。

　　依國際法一般原則，國家並無准許外國人入境之義務。目前國際社會中鮮有國家對外國人之入境毫無限制。各國為對來訪之外國人能先行審核過濾，確保入境者皆屬善意，以及外國人所持證照真實有效且不致成為當地社會之負擔，乃有簽證制度之實施。依據國際慣例，簽證之准許或拒發，係國家主權行為，故中華民國政府有權拒絕透露拒發簽證之原因。

二、種類

　　簽證類別，依該條例第7條規定，外國護照之簽證，有下列四種：

(一)外交簽證

　　依該條例第8條規定，**外交簽證**（Diplomatic Visa）適用於持外交護照或元首通行狀之下列人士：

1.外國元首、副元首、總埋、副總理、外交部長及其眷屬。
2.外國政府派駐我國之人員及其眷屬、隨從。
3.外國政府派遣來我國執行短期外交任務之官員及其眷屬。
4.政府間國際組織之外國籍行政首長、副首長等高級職員因公來我國者及
　其眷屬。
5.外國政府所派之外交信差。

(二)禮遇簽證

　　依該條例第9條規定，**禮遇簽證**（Courtesy Visa）適用於下列人士：

1.外國卸任元首、副元首、總理、副總理、外交部長及其眷屬。
2.外國政府派遣來我國執行公務之人員及其眷屬、隨從。
3.前條第4款所定高級職員以外之其他外國籍職員因公來我國者及其眷屬。
4.政府間國際組織之外國籍職員應我國政府邀請來訪者及其眷屬。
5.應我國政府邀請或對我國有貢獻之外國人士及其眷屬。

(三)停留簽證

　　依該條例第10條規定，**停留簽證**（Visitor Visa）適用於持外國護照，而擬在我國境內做短期停留之人士。所謂**短期停留**，指在臺停留期間在**一百八十天以內**。

(四)居留簽證

依該條例第11條規定，**居留簽證**（Resident Visa）適用於持外國護照，而擬在我國境內做長期居留之人士。所謂**長期居留**，指在臺停留期間為**一百八十天以上**。

參、拒發、撤銷或廢止簽證

依該條例第12條規定，外交部及駐外館處受理簽證申請時，應衡酌國家利益、申請人個別情形及其國家與我國關係決定准駁；其有下列各款情形之一，外交部或駐外館處得**不附理由拒發簽證**：

1.在我國境內或境外有犯罪紀錄或曾遭拒絕入境、限令出境或驅逐出境者。

2.曾非法入境我國者。

3.患有足以妨害公共衛生或社會安寧之傳染病、精神病或其他疾病者。

4.對申請來我國之目的做虛偽之陳述或隱瞞者。

5.曾在我國境內逾期停留、逾期居留或非法工作者。

6.在我國境內無力維持生活，或有非法工作之虞者。

7.所持護照或其外國人身分不為我國承認或接受者。

8.所持外國護照逾期或遺失後，將無法獲得換發、延期或補發者。

9.所持外國護照係不法取得、偽造或經變造者。

10.有事實足認意圖規避法令，以達來我國目的者。

11.有從事恐怖活動之虞者。

12.其他有危害我國利益、公共安全、公共秩序或善良風俗之虞者。

至於**撤銷或廢止其簽證**，係依據該條例第13條規定，簽證持有人有下列各款情形之一，外交部或駐外館處得**撤銷或廢止其簽證**：

1.有拒發簽證各款情形之一者。

2.在我國境內從事與簽證目的不符之活動者。

3.在我國境內或境外從事詐欺、販毒、顛覆、暴力或其他危害我國利益、公務執行、善良風俗或社會安寧等活動者。

4.原申請簽證原因消失者。

前項撤銷或廢止簽證，外交部得委託其他機關辦理。

肆、簽證樣式

我國簽證樣式及說明如**圖**10-1所示。

伍、外國人訪臺簽證種類與規定

根據外交部領事事務局網頁（www.boca.gov.tw），外國人免簽證及落地簽證規定如下：

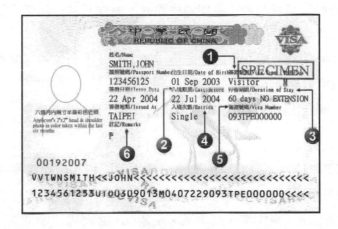

說明：

❶簽證類別：依申請人的入境目的及身分分為停留簽證、居留簽證、外交簽證、禮遇簽證四類。

❷入境限期（即簽證上的Valid Until或Enter Before欄）：係指簽證持有人使用該簽證之期限，例如Valid Until （或Enter Before） APRIL 8, 2008，即2008年4月8日後該簽證即失效，不得繼續使用。

❸停留期限（Duration of Stay）：指簽證持有人使用該簽證後，自入境之翌日（次日）零時起算，可在臺停留之期限。

(1)停留期一般有14天、30天、60天等種類。持停留期限60天未加註限制之簽證者倘須延長在臺停留期限，須於停留期限屆滿前，檢具有關文件向停留地之內政部移民署各縣（市）服務站申請延期。

(2)居留簽證不加停留期限：應於入境或在臺申請獲改發居留簽證後15日內，向居住地之內政部移民署各縣（市）服務站申請外僑居留證（Alien Resident Certificate），居留期限則依所持外僑居留證所載效期。持外僑居留證者，倘須在效期內出境並再入境，應於申請外僑居留證時同時申請重入國許可（Re-entry Permit）。

❹入境次數（Entries）：分為單次（Single）及多次（Multiple）兩種。

❺簽證號碼（Visa Number）：旅客於入境時應於E/D卡填寫本欄號碼。

❻註記：係指簽證申請人申請來臺事由或身分之代碼，持證人應從事與許可目的相符之活動。

圖10-1　中華民國簽證樣式圖

資料來源：外交部領事事務局網頁。

一、來臺免簽證

(一)應備要件

1. 適用對象所持護照效期須在六個月以上（含普通、外交、公務護照），但美國護照及日本護照效期僅須長於擬停留日期即可。

2. 美國緊急護照亦適用免簽證；汶萊普通護照及CI旅行證（Certificate of Identity）適用，外交、公務護照不適用；泰國、菲律賓及俄羅斯僅普通護照，須備妥旅館訂房紀錄、在臺聯絡人資訊及適當財力證明者適用，外交、公務護照不適用。

3. 持用緊急或臨時護照者（美國國民除外）應向我駐外館處申請簽證或於抵達臺灣時申請落地簽證。

4. 回程機（船）票或次一目的地之機（船）票及有效簽證。其機（船）票應訂妥離境日期班（航）次之機（船）位。

5. 經中華民國入出國機場或港口查驗單位查無不良紀錄。

(二)適用入境地點

臺灣桃園國際機場、臺北松山機場、臺中國際機場、嘉義機場、臺南機場、高雄小港國際機場、臺東機場、花蓮機場、金門尚義機場、澎湖馬公機場、基隆港、臺北港、臺中港、高雄港、花蓮港、金門港水頭港區、馬祖港福澳港區。

(三)停留期限

停留期限十四天、二十一天、三十天或九十天，自入境翌日起算，最遲須於期滿當日離境。期滿不得延期及改換其他停留期限之停留簽證或居留簽證。但因罹患急性重病、遭遇天災等重大不可抗力事故，致無法如期搭機離境，或於入境後於停留期限內取得工作許可之白領專業人士及與其同時入境並同時改辦之配偶、未滿二十歲子女，經外交部領事事務局或外交部中部、南部、東部及雲嘉南辦事處專案同意改辦停留簽證者不在此限。

(四)注意事項

1. 除觀光、探親、社會訪問、商務、參展、考察、國際交流等無須申請許可之活動外，以免簽證方式入境者倘擬從事依國內其他機關法令須經許可之活動，仍須取得許可；倘擬從事傳教弘法等須經資格審查之活動，

請事先向中華民國駐外館處申請適當之來臺簽證。

2.依據役男出境處理辦法第14條規定「在臺原有戶籍兼有雙重國籍之役男，應持中華民國護照入出境；其持外國護照入境，依法仍應徵兵處理者，應限制其出境」。

3.入國前請至內政部移民署網站填寫「入國登記表」：https://oa1.immigration.gov.tw/nia_acard/acardAddAction.action。

二、來臺落地簽證

(一)適用對象

1.持效期在六個月以上護照之**土耳其籍**人士。

2.適用**免簽證來臺**國家之國民（美國除外）持用緊急或臨時護照、且效期六個月以上者。

(二)應備要件

1.回程機票或次一目的地之機票及有效簽證，其機票應訂妥離境日期班次之機位。

2.填妥簽證申請表，繳交相片二張。

3.簽證費新臺幣一千六百元（美金五十元，依互惠原則免收簽證費國家則免繳），及手續費八百元（美金二十四元）。土耳其籍人士免收簽證費及手續費。

4.經機場查驗單位查無不良紀錄。

(三)辦理方式

1.自臺灣桃園國際機場入境者，請至外交部領事事務局臺灣桃園國際機場辦事處辦理。

2.自臺北松山機場、臺中機場、高雄國際機場入境者，應先向內政部移民署國境事務大隊申領**臨時入國許可單**入國，入境後儘速至外交部領事事務局或外交部中部、南部、東部及雲嘉南辦事處補辦簽證手續。若抵臺後遇連續假期，請向外交部領事事務局臺灣桃園國際機場辦事處補辦簽證手續；須完成補辦簽證手續始能離境。

(四)適用入境地點

臺灣桃園國際機場、臺北松山機場、臺中國際機場、高雄國際機場。

(五)停留期限

1.自抵達翌日起算三十天。

2.持落地簽證之外籍人士在臺停留期滿後不得申請延期及改換其他停留期限之停留或居留簽證。但因罹患急性重病、遭遇天災等重大不可抗力事故,致無法如期搭機離境,經外交部領事事務局或外交部中部、南部、東部、雲嘉南辦事處專案同意改換停留簽證者不在此限。

陸、申根簽證

申根簽證(European Schengen Visa)係指歐洲申根公約國家的簽證,源於1985年6月14日在盧森堡申根城,由德國、法國、荷蘭、比利時和盧森堡等五國最先達成協議簽署的國際公約。內容規定,凡外籍人士持有任一申根會員國核發的有效入境簽證,可以多次進出其中任一會員國,而無需另外申請簽證。

歐盟議會通過並於2010年12月22日刊登第339號公報(Official Journal of the European Union),正式宣布修正歐盟部長理事會第539/2001號法規,將我國改列為**免申根簽證國家**,並於公告日後之第二十日起生效。亦即**民國100年1月11日零時起**國人赴歐盟三十六個國家及地區,以進入申根區首站(含轉機)之當地時間為準,**每半年內可多次出入歐盟申根國家及地區**,累計停留至**九十天**。

柒、電子簽證

所謂**電子簽證**係由中華民國**駐外館處**核發,准許外籍人士入境中華民國(臺灣)及在境內旅遊的官方文件,可以取代中華民國駐外館處核發紙本簽證的另一新選項。電子簽證通過審查後,外交部領事事務局簽證核發系統將自動寄發簽證許可通知至申請人指定之電郵信箱,申請人可利用該通知內含之網頁連結下載並列印電子簽證。**內政部移民署國境事務大隊**證照查驗人員將在申請人持憑該電子簽證入境臺灣時,根據系統螢幕上之電子簽證核發紀錄,查核確認。根據外交部領事事務局民國108年11月19日網頁發布,電子簽證規定如下:

1.**適用之十九個國家**:巴林、波士尼亞與赫塞哥維納、布吉納法索、哥倫比亞、多米尼克、厄瓜多、吉里巴斯、科索沃、科威特、模里西斯、蒙特內哥羅、阿曼、巴拿馬、秘魯、卡達、沙烏地阿拉伯、索羅門群島、

土耳其及阿拉伯聯合大公國。

2.**不限國別**：應邀來我國參加由中央政府機關主辦、協辦或贊助之國際會議、賽事或商展活動者。

3.**印度、印尼、越南、緬甸、柬埔寨及寮國**：透過主管機關**交通部觀光局**指定旅行依據「**東南亞國家優質團客來臺觀光簽證作業規範**」申請來臺旅遊團客。

4.**南亞六國商務人士**：印度、斯里蘭卡、孟加拉、尼泊爾、不丹及巴基斯坦籍人士經外貿協會駐當地機構之推薦者。

5.**伊朗商務人士**：經外貿協會駐當地機構之推薦者，得適用申請電子簽證。

第三節　旅行社代辦護照與簽證規定

壹、旅行業專任送件人員識別證與委託契約

　　旅行業管理規則第41條規定，**綜合旅行業、甲種旅行業**代客辦理出入國及簽證手續，應切實查核申請人之申請書件及照片，並據實填寫，其應由申請人親自簽名者，不得由他人代簽。第42條規定，綜合旅行業、甲種旅行業及其僱用之人員代客辦理出入國及簽證手續，不得為申請人偽造、變造有關之文件。

　　同規則第43條規定，綜合旅行業、甲種旅行業為旅客代辦出入國手續，應向交通部觀光局或其委託之旅行業相關團體請領**專任送件人員識別證**，並應指定專人負責送件，嚴加監督。綜合旅行業、甲種旅行業領用之專任送件人員識別證，應妥慎保管，不得借供本公司以外之旅行業或非旅行業使用；如有毀損、遺失應具書面敘明理由，申請補發或換發。專任送件人員異動時，應於十日內將識別證繳回交通部觀光局或其委託之旅行業相關團體。

　　同條第4項規定，綜合旅行業、甲種旅行業為旅客代辦出入國手續，委託他旅行業代為送件時。應簽訂**委託契約書**。

　　綜合旅行業、甲種旅行業代客辦理出入國或簽證手續，該規則第44條規定應妥慎保管其各項證照，並於辦妥手續後即將證件交還旅客。如有遺失，應於二十四小時內檢具報告書及其他相關文件向外交部領事事務局、警察機關或交通部觀光局報備。

貳、旅行社代辦護照與簽證申請

依據交通部觀光局民國109年12月22日函頒**旅行業代辦護照申請作業應行注意事項**，包括如下五項：

一、旅行業直接送件

除依前述，依**旅行業管理規則**第41條規定切實辦理外，委託旅行業代辦護照者如非本人，應以電話先聯絡本人，如由他人（限本人之親屬及與本人現屬同一機關、學校、公司或經政府立案團體之人員）代辦者，應請其簽委任書，詳細檢查後留下受任人身分證正反面影本及聯絡電話供備查。中華民國普通護照申請書上緊急聯絡人欄應以填寫親屬為主，聯絡電話不得僅留行動電話，如係委託送件者，承辦旅行業應與緊急聯絡人確認屬實後，方可送件。

二、委託同業送件

旅行業委託同業送件者，應依**旅行業管理規則**第43條規定簽訂委託契約書。旅行業接受同業委託代為送件者，於收件後，仍應依該規則第41條規定，切實查核申請書件及照片，不得以委託旅行業已查核為由，未予以複查而逕行代為送件。

三、發現所持之身分證顯可疑為係偽變造時

旅行業接受旅客或同業委託代為送件時，如發現所持之身分證顯可疑為係偽變造者，應於申請書上加註記號，並請外交部領事事務局特別注意審核。

四、加強內部行政管理

該注意事項第4點列有加強內部行政管理規定如下：

1. 旅行業代辦出入國手續，應依**旅行業管理規則**第43條規定，請領專任送件人員識別證，並應指定專人負責送件，嚴加監督，並不得將該識別證借供本公司以外之旅行業或非旅行業使用。
2. 專任送件人員異動時，應於十日內將識別證繳回交通部觀光局或其委託之旅行業相關團體。
3. 旅行業及其僱用之人員代客辦理出入國及簽證手續，不得為申請人偽造、變造有關之文件。

五、國民身分證之辨識方法

國民身分證之辨識方法，該注意事項第5點規定，可由檢視身分證之外觀、防偽設計及光源檢視等加以辨識。

🚆 第四節　入出國與移民

壹、主管機關與職掌

一、主管機關

依據民國110年1月27日修正公布入出國及移民法第2條規定，其主管機關為內政部，第4條規定，入出國者，應經內政部移民署查驗；未經查驗者，不得入出國。因此內政部依據內政部組織法第8-4條規定，於民國102年8月21日修正公布內政部移民署組織法，並依該法第1條規定，內政部為統籌入出國（境）管理，規範移民事務，落實移民輔導，保障移民人權，防制人口販運等業務，特設移民署，成為入出國與移民業務的事務性執行機關。

二、業務職掌

依據該署組織法第2條規定，該署掌理下列事項：

1. 入出國、移民及人口販運防制政策、法規之擬（訂）定、協調及執行。
2. 大陸地區人民、香港或澳門居民及臺灣地區無戶籍國民入國（境）之審理。
3. 入出國（境）證照查驗、鑑識、許可及調查之處理。
4. 停留、居留及定居之審理、許可。
5. 違反入出國及移民相關規定之查察、收容、強制出國（境）及驅逐出國（境）。
6. 促進與各國入出國及移民業務之合作聯繫。
7. 移民輔導之協調、執行及移民人權之保障。
8. 外籍及大陸配偶家庭服務之規劃、協調及督導。
9. 難民之認定、庇護及安置管理。
10. 入出國（境）安全與移民資料之蒐集及事證之調查。

11.入出國（境）及移民業務資訊之整合規劃、管理。

12.其他有關入出國（境）及移民事項。

前項第10款規定事項涉及國家安全情報事項者，應受**國家安全局**之指導、協調及支援。

貳、入出國與移民法規

根據內政部移民署網頁顯示，有關入出國及移民有關的法規殊多，可分為**基礎業務、入出境與役政、入出國及移民法、港澳居民入出境、大陸地區人民入出境及人口販運及防制**等六大類，其中以前三類屬於移民署法規分類，其名稱與分類如下：

一、基礎業務類

包括內政部移民署組織法、內政部移民署處務規程、內政部警政署組織條例、內政部警政署辦事細則等有關入出國及移民的法規。

二、入出境與役政類

包括兵役法、兵役法施行法、徵兵規則、後備軍人管理規則、免役禁役緩徵、緩召實施辦法、役男出境處理辦法、歸化我國國籍者及歸國僑民服役辦法、替代役實施條例、妨害兵役治罪條例、接近役齡男子出境審查作業規定。

三、入出國與移民法類

包括入出國及移民法、入出國及移民法施行細則、國民入出國許可辦法、涉外民事法律適用法、外國護照簽證條例、外國護照簽證條例施行細則、外國人停留居留及永久居留辦法、內政部移民署實施查察及查察登記辦法、內政部移民署實施面談辦法、內政部移民署戒具武器之種類規格及使用辦法、內政部移民署實施暫時留置辦法、外國人收容管理規則、外國人臨時入國許可辦法、外國學生來臺就學辦法、臺灣地區無戶籍國民強制出國處理辦法、臺灣地區無戶籍國民申請入國居留定居許可辦法、入出國及移民許可證件規費收費標準、過境乘客過夜住宿辦法等。

參、入出國與移民法規重要內容

一、關鍵詞定義

依據入出國及移民法第3條，各項定義如下：

1.**國民**：指具有中華民國國籍之居住臺灣地區設有戶籍國民或臺灣地區無戶籍國民。

2.**機場、港口**：指經行政院核定之入出國機場、港口。

3.**臺灣地區**：指臺灣、澎湖、金門、馬祖及政府統治權所及之其他地區。

4.**居住臺灣地區設有戶籍國民**：指在臺灣地區設有戶籍，現在或原在臺灣地區居住之國民，且未依臺灣地區與大陸地區人民關係條例喪失臺灣地區人民身分。

5.**臺灣地區無戶籍國民**：指未曾在臺灣地區設有戶籍之僑居國外國民及取得、回復我國國籍尚未在臺灣地區設有戶籍國民。

6.**過境**：指經由我國機場、港口進入其他國家、地區所做之短暫停留。

7.**停留**：指在臺灣地區居住期間未逾六個月。

8.**居留**：指在臺灣地區居住期間超過六個月。

9.**永久居留**：指外國人在臺灣地區無限期居住。

10.**定居**：指在臺灣地區居住並設立戶籍。

11.**跨國（境）人口販運**：指以買賣或質押人口、性剝削、勞力剝削或摘取器官等為目的，而以強暴、脅迫、恐嚇、監控、藥劑、催眠術、詐術、不當債務約束或其他強制方法，組織、招募、運送、轉運、藏匿、媒介、收容外國人、臺灣地區無戶籍國民、大陸地區人民、香港或澳門居民進入臺灣地區或使之隱蔽之行為。

12.**移民業務機構**：指依本法許可代辦移民業務之公司。

13.**跨國（境）婚姻媒合**：指就居住臺灣地區設有戶籍國民與外國人、臺灣地區無戶籍國民、大陸地區人民、香港或澳門居民間之居間報告結婚機會或介紹婚姻對象之行為。

二、同意國民入出國規定

該法第5條規定，居住臺灣地區設有戶籍國民入出國，不須申請許可。但涉

及國家安全之人員,應先經其服務機關核准,始得出國。臺灣地區無戶籍國民入國,應向**移民署**申請許可。所謂**涉及國家安全之人員**其範圍、核准條件、程序及其他應遵行事項之辦法,分別由國家安全局、內政部、國防部、法務部、行政院海岸巡防署定之。

三、禁止國民出國規定

該法第6條規定,國民有下列情形之一者,移民署應禁止其出國:

1. 經判處有期徒刑以上之刑確定,尚未執行或執行未畢,但經宣告六個月以下有期徒刑或緩刑者不在此限。
2. 通緝中。
3. 因案經司法或軍法機關限制出國。
4. 有事實足認有妨害國家安全或社會安定之重大嫌疑。
5. 涉及內亂罪、外患罪重大嫌疑。
6. 涉及重大經濟犯罪或重大刑事案件嫌疑。
7. 役男或尚未完成兵役義務者。但依法令得准其出國者,不在此限。
8. 護照、航員證、船員服務手冊或入國許可證件係不法取得、偽造、變造或冒用。
9. 護照、航員證、船員服務手冊或入國許可證件未依第4條規定查驗。
10. 依其他法律限制或禁止出國。

受保護管束人經指揮執行之少年法院法官或檢察署檢察官核准出國者,移民署得同意其出國。

四、臺灣地區無戶籍國民禁止入國規定

該法第7條規定,臺灣地區無戶籍國民有下列情形之一者,移民署應不予許可或禁止入國:

1. 參加暴力或恐怖組織或其活動。
2. 涉及內亂罪、外患罪重大嫌疑。
3. 涉嫌重大犯罪或有犯罪習慣。
4. 護照或入國許可證件係不法取得、偽造、變造或冒用。

　　臺灣地區無戶籍國民兼具有外國國籍，有前項各款或第18條第1項各款規定情形之一者，移民署得不予許可或禁止入國。所謂第18條第1項各款規定，即指外國人有下列情形之一者，移民署得禁止其入國：

　　1.未帶護照或拒不繳驗。

　　2.持用不法取得、偽造、變造之護照或簽證。

　　3.冒用護照或持用冒領之護照。

　　4.護照失效、應經簽證而未簽證或簽證失效。

　　5.申請來我國之目的做虛偽之陳述或隱瞞重要事實。

　　6.攜帶違禁物。

　　7.在我國或外國有犯罪紀錄。

　　8.患有足以妨害公共衛生或社會安寧之傳染病、精神疾病或其他疾病。

　　9.有事實足認其在我國境內無力維持生活。但依親及已有擔保之情形，不
　　　在此限。

　　10.持停留簽證而無回程或次一目的地之機票、船票，或未辦妥次一目的地
　　　之入國簽證。

　　11.曾經被拒絕入國、限令出國或驅逐出國。

　　12.曾經逾期停留、居留或非法工作。

　　13.有危害我國利益、公共安全或公共秩序之虞。

　　14.有妨害善良風俗之行為。

　　15.有從事恐怖活動之虞。

五、外國人入出國規定

　　該法第21條規定，外國人有：(1)經司法機關通知限制出國；(2)經財稅機關通知限制出國情形之一者，移民署應禁止其出國。

　　外國人因其他案件在依法查證中，經有關機關請求限制出國者，移民署得禁止其出國。禁止出國者，移民署應以書面敘明理由，通知當事人。

　　外國人持有效簽證或適用以免簽證方式入國之有效護照或旅行證件，依據該法第22條規定，經移民署查驗許可入國後，取得停留、居留許可。取得居留許可者，應於入國後十五日內，向移民署申請外僑居留證。外僑居留證之有效期間，自許可之翌日起算，最長不得逾三年。

第五節　動植物檢疫與防疫

壹、主管機關與法定名詞

依據**動物傳染病防治條例**第2條及**植物防疫檢疫法**第2條規定，動植物防疫檢疫的主管機關，在中央為**行政院農業委員會**，在直轄市為**直轄市政府**，在縣（市）為縣（市）政府。農委會遂依據民國90年1月17日修正公布**行政院農業委員會動植物防疫檢疫局組織條例**，於民國87年8月1日成立**行政院農業委員會動植物防疫檢疫局**，並依據民國90年1月17日修正發布**行政院農業委員會動植物防疫檢疫局所屬各分局組織通則**，設立**基隆、新竹、臺中、高雄**四個分局，執行有關動植物防疫檢疫事項。

至於有關動植物防疫法定名詞定義如下：

一、動物方面

依據民國108年1月4日修正公布**動物傳染病防治條例**規定，名詞及其定義如下：

1. **動物**：第4條規定，所稱動物，係指牛、水牛、馬、騾、驢、駱駝、綿羊、山羊、兔、豬、犬、貓、雞、火雞、鴨、鵝、鰻、蝦、吳郭魚、虱目魚、鮭、鱒及其他經中央主管機關指定之動物。
2. **檢疫物**：同條例第5條規定，所稱檢疫物，係指動物及其血緣相近或對動物傳染病有感受性之其他動物，並包括其屍體、骨、肉、內臟、脂肪、血液、皮、毛、羽、角、蹄、腱、生乳、血粉、卵、精液、胚及其他可能傳播動物傳染病病原體之物品。

二、植物方面

依據民國107年6月20日修正公布**植物防疫檢疫法**第3條規定，該法用詞定義如下：

1. **植物**：指種子植物、蕨類、苔蘚類、有用真菌類等之本體與其可供繁殖或栽培之部分。
2. **植物產品**：指籽仁、種子、球根、地下根、地下莖、鮮果、堅果、乾

果、蔬菜、鮮花、乾燥花、穀物、生藥材、木材、有機栽培介質、植物性肥料等來源於植物未加工或經加工後有傳播有害生物之虞之物品。

3.**有害生物**：指真菌、粘菌、細菌、病毒、類病毒、菌質、寄生性植物、雜草、線蟲、昆蟲、蟎蜱類、軟體動物、其他無脊椎動物及脊椎動物等直接或間接加害植物之生物，或有破壞生態環境之虞之入侵種植物。

4.**疫病蟲害**：指有害生物對植物之危害。

5.**感受性植物**：指容易感染特定疫病蟲害之寄主植物。

6.**栽培介質**：指土壤、泥炭土及其他天然或人工介質等供植物附著或固定，並維持植物生長發育之物質。

貳、檢疫作業

　　行政院農業委員會主管機關依據**動物傳染病防治條例**第39條及**植物防疫檢疫法**第21-1條規定，於民國110年4月7日修訂發布**旅客及服務於車船航空器人員攜帶動植物檢疫物檢疫作業辦法**，全文共七條，主要規定如下：

一、對象

　　該辦法第2條規定，**旅客及服務於車、船、航空器人員**（以下簡稱出、入境人員）隨身攜帶出入境之動物應施檢疫物及植物檢疫物如附表所列限定種類及數量者（以下簡稱動植物檢疫物），依本辦法申請檢疫。未符合附表（如**表10-1**）所列限定種類及數量者，依本條例或本法相關規定申請檢疫。

表10-1　出、入境人員隨身攜帶出入境之動植物檢疫物限定種類及數量

檢疫物	攜帶出境	攜帶入境
犬	3隻以下	3隻以下
貓	3隻以下	3隻以下
兔	3隻以下	3隻以下
動物產品	5公斤以下	合計6公斤以下（註2）
植物及其他植物產品（註1）	10公斤以下	
種子	1公斤以下	
種球	3公斤以下	

註1：鮮果實不得隨身攜帶入境。
註2：攜帶入境之種子限量1公斤以下，種球限量3公斤以下。

二、出境

該辦法第3條規定，出境人員攜帶動植物檢疫物，依該條例第36條或該法第20條規定申請檢疫者，應填具申請書，並檢附**護照**、**機船票**及**相關文件**申請檢疫。第4條又規定，攜帶出境之動植物檢疫物經**檢疫合格**，依下列規定辦理：

1.**動物應施檢疫物**：由輸出入動物檢疫機關核發**輸出動物檢疫證明書**。
2.**植物檢疫物**：由植物檢疫機關發給**檢疫卡**。但輸入國要求發給檢疫證明書、加註檢疫條件或註明經檢疫處理者，得發給**輸出檢疫證明書**。

三、入境

入境人員攜帶動植物檢疫物，該辦法第5條規定，依規定申請檢疫者，除辦理檢疫時，**入境人員或其代理人**應在場外，應填具**申請書**，並檢附下列文件申請檢疫：

1.護照。
2.海關申報單。
3.**屬動物應施檢疫物**者，應檢附本條例第33條第1項第2款所定輸入檢疫同意文件、同條第1項第3款所定動物檢疫證明書或其他文件正本。
4.**屬植物檢疫物**者，應檢附本法第16條第1項所定植物檢疫證明書正本。

攜帶入境之動植物檢疫物經檢疫後，該辦法第6條規定，依下列處理方式辦理：

1.攜帶入境之動植物檢疫物經檢疫結果**符合我國檢疫規定**者，輸出入動物檢疫機關及植物檢疫機關應准予**攜帶入境**。
2.**動物應施檢疫物**檢疫結果屬應採取隔離檢疫、退運、銷燬處理或依本條例第34-2條之2為必要處置者，輸出入動物檢疫機關應填發「**入境動植物檢疫處理通知書**」。
3.**植物檢疫物**檢疫結果屬應採取檢疫處理、隔離檢疫、消毒、退運或銷燬處理者，植物檢疫機關應填發「**入境動植物檢疫處理通知書**」。

參、海關宣導

為加強旅客入出境時能遵守動植物檢疫，動植物防疫檢疫局印製宣導傳單

及海報，強調攜帶動植物或其產品入境時，應向海關申報或向動植物防疫檢疫局申請檢疫，未依規定申報者將處以新臺幣三千元以上罰鍰，並明確列舉須申報之動植物或產品如下：

1. **須申報之動物或動物產品**：(1)活動物；(2)新鮮肉類；(3)加工肉類（肉乾、烤鴨等）；(4)動物產品（骨骼、皮、羽毛、角、動物飼料等）；(5)含肉加工品。
2. **須申報之植物或植物產品**：(1)活植物、活昆蟲、土壤；(2)果實、蔬菜、切花、枝條；(3)種子、種球；(4)乾燥植物或其產品；(5)藥草及辛香料。

第六節　傳染病與防疫

壹、主管機關與法制

依據**傳染病防治法第2條**規定，本法主管機關：在中央為**衛生福利部**；在直轄市為**直轄市政府**；在縣（市）為**縣（市）政府**。為配合行政院組織改造，該院民國102年7月19日公告，該法第2條所列屬**行政院衛生署**之權責事項，自102年7月23日起改由**衛生福利部**管轄。

傳染病之法制很多，但主要與旅行業需要配合瞭解的有下列法規：

1. **傳染病防治法**（民國108年6月19日修正公布）。
2. **傳染病防治法施行細則**（民國105年7月6日修正發布）。
3. **港埠檢疫規則**（民國106年10月17日日修正發布）。
4. **衛生福利部疾病管制署組織法**（民國102年6月19日制定公布）。

貳、傳染病定義與分類

依據傳染病防治法第3條規定，本法所稱**傳染病**，指下列由中央主管機關依致死率、發生率及傳播速度等危害風險程度高低分類之疾病：

1. **第一類傳染病**：指天花、鼠疫、嚴重急性呼吸道症候群等。
2. **第二類傳染病**：指白喉、傷寒、登革熱等。

3.第三類傳染病：指百日咳、破傷風、日本腦炎等。

4.第四類傳染病：指前三款以外，經中央主管機關認有監視疫情發生或施行防治必要之已知傳染病或症候群。

5.第五類傳染病：指前四款以外，經中央主管機關認定其傳染流行可能對國民健康造成影響，有依本法建立防治對策或準備計畫必要之新興傳染病或症候群。

參、旅行業應配合辦理傳染病防疫事項

衛生福利部依**傳染病防治法**第59條第3項規定，於民國106年10月17日修正發布**港埠檢疫規則**，其中第23條規定，**旅行業代表人、導遊或領隊**，應依各級主管機關之要求，配合辦理下列事項：

1.執行各級主管機關公告之檢疫措施。

2.發放檢疫相關資料。

3.轉知旅遊地區傳染病資訊及衛生教育宣導予旅客。

4.接受旅遊傳染病相關教育訓練。

5.審慎安排旅遊行程、飲食、住宿，避免旅客暴露於受感染或可能受污染之環境。

6.提供旅遊行程、飲食、住宿及旅客個人之資料，包括姓名、身分證或護照之號碼、住址、聯絡電話或其他聯絡之管道。

7.通報旅遊途中或入境時出現疑似傳染病症狀之旅客及其團員名單。

8.其他檢疫、防疫相關措施。

旅客於入國（境）時已接受相關之檢疫措施，經評估無直接危害公共衛生時，該規則第22條規定，檢疫單位得准許其繼續國際旅行；必要時並得委由運輸工具負責人通知該旅客指定抵達下一港埠之相關單位。

此外，根據**疾病管制署**建置發布網頁（http://www.cdc.gov.tw），還有國際重要疫情資訊、國際旅遊資訊、旅遊傳染病介紹、旅遊保健資訊、國際預防接種及藥物，以及**導遊領隊專區**等內容，旅行業組團或國人出國前都須事先查證清楚，減少健康安全事故發生。

自我評量

一、問答題

1、何謂護照？其主管機關、種類與用途及其申請有何重要規定？

2、何謂簽證？其種類與用途如何？並區別來臺免簽證、落地簽證及電子簽證。

3、旅行業代辦護照與簽證有那些規定要注意？

4、入出國與移民之主管及業務機關是何者？並解釋國民、臺灣地區、過境、停留、居留及永久居留。

5、試分別指出傳染病、動、植物檢疫與防疫之主管及業務機關？旅行業應配合辦理遵守傳染病防治那些事項？

二、選擇題

(　　)1、具有我國國籍者可以申請 (A)外交護照 (B)普通護照 (C)公務護照 (D)臺灣護照。

(　　)2、在臺設有戶籍國民申請護照，其資料頁記載之中文姓名、國民身分證統一編號、性別、出生日期及下列何者 (A)祖籍地 (B)籍貫 (C)戶籍地 (D)出生地。

(　　)3、護照資料頁記載事項變更應申請 (A)核發 (B)補發 (C)換發 (D)停發。

(　　)4、護照外文姓名之排列方式，姓在前、名在後，且含字間在內，不得超過多少個字母 (A)39 (B)40 (C)49 (D)50 。

(　　)5、尚未履行兵役義務男子簡稱役男，是指在臺曾設有戶籍，年滿18歲之翌年1月1日起至屆滿幾歲之年12月31日止之役齡男子，尚未履行或未免除兵役義務者 (A)36歲 (B)46歲 (C)35歲 (D)45歲。

(　　)6、已出境役男年滿19歲當年之1月1日以後，符合兵役法施行法及役男出境處理辦法之就學規定者，經驗明其在學證明或3個月內就讀之入學許可後，得逐次換發幾年效期之護照 (A)4年 (B)3年 (C)2年 (D)1年 。

(　　)7、停留簽證（Visitor Visa）適用於外國護照，而擬在我國境內做幾天停留之人士 (A)90天以內 (B)90天以上 (C)180天以內 (D)180天以上。

(　　)8、可來臺落地簽證停留期限，自抵達翌日起算多少天 (A)60天 (B)50天 (C)40天 (D)30天。

(　　)9、港埠檢疫規則依據傳染病防治法規定，下列何者可以不必接受旅遊傳染病相關教育訓練 (A)旅行業代表人 (B)旅行業職員 (C)導遊人員 (D)領隊人員。

(　　)10、入境人員攜帶動植物檢疫物，依旅客及服務於車船航空器人員攜帶動植物檢疫物檢疫作業辦法規定，申請檢疫者，除辦理檢疫時，入境人員或其代理人應在場外，應填具什麼文件 (A)入境動植物檢疫處理通知書 (B)輸出動物檢疫證明書 (C)申請書 (D)輸出檢疫證明書。

第十一章

旅遊品質保證與旅外事務法制

🚆 第一節　旅遊品質保證

　　旅行業如何提高其推廣的旅遊產品之品質，並保障消費者權益，以及如何處理解決層出不窮的旅遊糾紛，不但是政府關心，就是業者及遊客雙方也都期盼一旦發生糾紛，能迅速獲得合法、合理、合情的解決與保障。除**民法債編**旅遊專節之外，**發展觀光條例**第43條特別明定：為保障旅遊消費者權益，旅行業有下列情事之一者，中央主管機關得公告之：(1)保證金被法院扣押或執行者；(2)受停業處分或廢止旅行業執照者；(3)自行停業者；(4)解散者；(5)經票據交換所公告為拒絕往來戶者；(6)未依第31條規定辦理履約保證保險或責任保險者。

　　此外，交通部觀光局依據該條例第40條觀光產業依法組織之同業公會或其他法人團體，其業務應受各該目的事業主管機關之監督及民國109年10月22日修正發布旅行業管理規則第63條旅行業依法設立之觀光公益法人，辦理會員旅遊品質保證業務，應受**交通部觀光局**監督等兩項規定，輔導於民國78年10月成立**中華民國旅行業品質保障協會**（Travel Quality Assurance Association, R.O.C., TQAA），是一個由旅行業組織成立來保障旅遊消費者的**社團公益法人**，使得旅行業品質得以在政府、業者及旅客的共同努力下，獲得保障。

　　茲將該協會的成立宗旨、組織及旅遊消費者申訴案件之處理等析述如下：

壹、宗旨與任務

　　依據該協會民國107年11月14日報奉內政部核准成立之**中華民國旅行業品質保障協會章程**第3條規定：**該會以提高旅遊品質、保障旅遊消費者權益為宗旨。**而依其第6條規定，其**任務**包括：

　　1.促進旅行業提高旅遊品質。
　　2.協助及保障旅遊消費者之權益。
　　3.協助會員增進所屬旅遊工作人員之專業知能。
　　4.協助推廣旅遊活動。
　　5.提供有關旅遊之資訊服務。
　　6.管理及運用會員提繳之**旅遊品質保證金**。
　　7.對於旅遊消費者因會員經營旅行業管理規則所訂旅行業務範圍內，產生

之旅遊糾紛，經本會調處認有違反旅遊契約或雙方約定所致損害，就保障金依章程及辦事細則予以代償。

8.對研究發展觀光事業者之獎助。

9.受託辦理有關提高旅遊品質之服務。

此外，依據**旅行業管理規則**第22條第2項規定：旅遊市場之**航空票價、食宿、交通費用**，由中華民國旅行業品質保障協會**按季發表**，供消費者參考。因此平時肩負調查旅遊市場航空票價、食宿、交通費用，按季發表，供消費者參考，亦為該協會的法定任務之一。

貳、組織

一、會員

依該協會章程第7條規定，該會會員均為**團體會員**，凡經中央觀光主管機關核准註冊發給執照之旅行業，贊同本會宗旨者，得填具入會申請書，經理事會審定通過並繳納入會費、常年會費及旅遊品質保障金後為本會會員，應推派代表一人行使權利。其會員代表以會員之法定代理人或其指定之人為限。又依第16條規定，該會以會員大會為最高權力機構。

根據該會網頁顯示，該會成立以來現有旅行社會員，迄民國108年8月止，計有總公司有三千零七十六家，分公司有八百五十家，合計三千九百二十六家，約占臺灣地區所有旅行社總數**九成以上**。

二、理事會

該章程第18條規定，置理事三十五人、候補理事十一人，由會員選舉之；第20條規定由理事就常務理事中選舉一人為理事長，三人為副理事長。又依章程第16條規定：理事會為執行機構，並於會員大會閉會期間代行其職權。

三、監事會

置監事十一人、候補監事三人；常務監事互推一人為召集人，並擔任監事會主席，任期均為三年，連選得連任，為該會之監察機構。

四、其他

該章程第26條規定，該會置秘書長一人，其他工作人員若干人，由理事長提名經理事會通過後聘任之，並報主管機關備查。

另依品質保障協會章程第28條及協會辦事細則第4條規定，該會應設保障金管理運用、資格審查及旅遊糾紛調處委員會，並得視需要增設其他委員會及小組。目前依據該會網頁顯示，理事會下設三十二個委員會，其中**旅遊品質督導及旅遊交易安全委員會**扮演非常重要的角色，它負責監督旅遊產品能維持一定品質以上的任務。除總會設於臺北外，為加強服務，並分別設置中部及南部二個辦事處。

參、旅遊品質保障金

依民國103年3月31日核備之**中華民國旅行業品質保障協會辦事細則**第9條規定，加入會員，應向該會繳納**旅遊品質保障金**（簡稱保障金）。保障金含**永久基金**及**聯合基金**兩種，其金額如**表11-1**。

表11-1　旅遊品質保障金額明細表

類別		永久基金	聯合基金	備註
綜合旅行業		100,000	1,000,000	各項保障金因代償理賠後，如有不足時應於通知日起算30日內補足。
甲種旅行業		30,000	150,000	
乙種旅行業		12,000	60,000	
分公司	綜合旅行業		30,000	
	甲種旅行業		30,000	
	乙種旅行業		15,000	

資料來源：中華民國旅行業品質保障協會網頁。

肆、旅遊消費者申訴案件之處理

依據該協會辦事細則第五章第17條至第25條之規定，旅遊消費者因該會會員違反旅遊契約導致其權益受損時，得向該會申請協調。申請時應附旅遊契約或其證明文件，並以書面記載：

1.申請人姓名、身分證統一編號、性別、年齡及住居所。

2.所參加旅行團之團號、原訂旅遊起訖日期。

3.該會會員名稱及其違反旅遊契約之事實經過及證據。

4.請求賠償之損害額或代償之欠款數額及其理由。

　　依該辦事細則第21條規定，經受理之申訴案件，由該會依查得之事證審核，送交輪值調處委員，並通知承辦該次旅遊之會員及申請人定期到會協調。但如會員倒閉無法調處時，由調處委員會依查得之事證審核逕行認定。協調結果應予賠償者，由違約之會員於十日內支付，逾期未支付者由旅遊品質保障金項下代償。但如屬會員**倒閉事件**，依第16條規定，報觀光局核備，停權並公告，應償還賠償由繳交聯合基金處理。如審核結果不予賠償者，應具明理由以書面告知申請人。

　　又依該辦事細則第22條規定，如有下列事由之一者，則不予代償：

1.因可歸責於旅遊消費者之事由，致該會會員未能依原旅遊契約履行或致損害者。

2.申請人未能證明舉辦旅遊之該會會員有違反旅遊契約情事或對其所受損害及欠款無法證明者。

3.有顯然之證據，足證旅遊消費者與舉辦旅遊之該會會員間，有通謀詐領保證金之情事者。

4.旅遊消費者所受之損害或欠款，與旅遊契約之履行無相當因果關係者。

5.會員之業務超出旅行業管理規則所定營業範圍者。

6.旅遊消費者之損失可依旅行業履約保證保險或其他規定獲得理賠者。

7.旅遊消費者使用信用卡支付旅遊相關費用者。但本會與相關金融機構有特別約定者，從其約定。

8.旅遊消費者購買禮券或類似禮券或行程兌換券等之旅遊產品者。

9.旅遊消費者購買旅遊產品未有明確出發日期或使用日期或其他有違反旅遊市場交易常態者。

　　此外，旅遊契約之違反或損害之發生，旅遊消費者與承辦會員雙方均有過失責任者，依過失之程度由雙方按**比例**賠償（細則第23條）。該協會代償時，係以書面通知賠償義務會員自代償日起七日內繳還之。其對會員之最高代償金額如下（第24條）：

1. 綜合旅行業新臺幣一千萬元。
2. 甲種旅行業新臺幣一百五十萬元。
3. 乙種旅行業新臺幣六十萬元。
4. 綜合、甲種旅行業設有分公司者每家增加新臺幣三十萬元。
5. 乙種旅行業設有分公司者每家增加新臺幣十五萬元。

以上申訴案件之處理均應做完整紀錄，按月呈報交通部觀光局備查；觀光局為業務需要，並得向協會調閱卷宗或派員抽查。該協會為保障旅遊品質，經該會除名、出會、退會或予以喪失會員資格或停權處分時，依第25條規定，應通知交通部觀光局。

伍、檢舉違法經營與獎勵

為提升旅遊品質與安全、維護旅遊市場秩序及保障合法旅行業者權益，對因檢舉違法經營旅行業務或旅行業違反大陸觀光團旅遊品質等規定者給予獎勵，交通部觀光局特於民國104年5月29日訂定**檢舉違法經營旅行業務暨違反大陸觀光團旅遊品質案件獎勵要點**，其重要規定如下：

一、給獎對象與限制

1. **對象**：該要點第2點規定，以檢舉人因檢舉違反發展觀光條例第27條非法經營旅行業務，或旅行業違反大陸地區人民來臺從事觀光活動許可辦法第26條第2項第1款及第3項規定，經該局查證屬實，依發展觀光條例暨大陸地區人民來臺從事觀光活動許可辦法規定，經處以**停業**或**罰鍰處分**確定者為限；其處罰鍰者，並應**完成罰鍰之繳納**。
2. **限制**：檢舉人應為中華民國**國民**或**私法人**。但**公務人員**為檢舉人時，不適用該要點之規定。（第3點）

二、獎金核給與分配

1. **核給**：符合規定對象之每一檢舉案件，經該局處以罰鍰者，依**裁罰金額之20%**發給獎金；經該局處以**停業者**，發給獎金**新臺幣一萬元**。（第4點第1項）
2. **分配**：兩人以上共同檢舉同一案件，而應發給獎金者，其獎金由全體檢

舉人平均分配之；兩人以上分別檢舉同一案件，而應發給獎金者，其獎金僅發給最先提供具體事證之檢舉人，無法分別先後時，平均分配之。（第4點第2項）

三、檢舉案件之受理與不受理

1. **受理**：該要點第5點規定，檢舉案件，應以書面向該局為之，由檢舉人簽名或蓋章，並提供下列資料寄送該局：
 (1)檢舉人之姓名、身分證統一編號、地址及聯絡方式；如係法人者，其名稱、代表人姓名、營業所或事務所。
 (2)被檢舉人之名稱。
 (3)足以顯示被檢舉人之違規行為、事實、時間、地點等之照片、錄影或其他資料。
2. **不受理**：檢舉案件具有下列情形之一者，依該要點第6點規定，該局得不予以受理：
 (1)匿名或以不真實姓名檢舉。
 (2)內容空泛，無具體事證。
 (3)同一案件，業經該局發現、查處中、依法裁處或已發放獎金者。
 (4)檢舉案件非屬第2點第1項規定之案件範圍。

四、檢舉案件之處理程序與保密

1. 檢舉案件之處理程序，依該要點第8點規定如下：
 (1)該局於收受檢舉案件後，由業務單位依規定進行初步審核，有不合規定者，得酌定一定期間通知檢舉人補正；其情形無法補正或逾期未完成補正者，得不受理。
 (2)檢舉案件於停業處分或繳納罰鍰確定後，由該局發函通知檢舉人。檢舉人應於接獲通知之日起三個月內，持該局通知函、身分證與本人銀行存摺影本，親自至該局或以通訊方式辦理。其經該局確認無誤後，將該筆獎金匯入檢舉人指定之帳戶，檢舉人屆期未辦理，視同棄權。
2. 該局對於檢舉人之身分資料、檢舉書及其他相關資料，應予保密。且對於檢舉人個人資料之處理及利用，應符合個人資料保護法及其施行細則之規定。（第7點）

第二節　緊急事故與災害防救處理

壹、緊急事故處理

近年來國內、外觀光團體緊急事故頻傳，旅遊安全已然成為觀光產業最重要的共同使命。發展觀光條例除於第36條規定有關為維護遊客安全，水域管理機關得對水域遊憩活動之種類、範圍、時間及行為限制之，並得視水域環境及資源條件之狀況，公告禁止水域遊憩活動區域；其管理辦法，由主管機關會商有關機關定之。因此民國110年9月2日修正發布**水域遊憩活動管理辦法**，已如前述。

此外，領隊人員執行業務時，如發生特殊或意外事件，該管理規則第22條規定，領隊人員執行業務時，如發生特殊或意外事件，應即時做妥當處置，並將事件發生經過及處理情形，於二十四小時內儘速向受僱之旅行業及交通部觀光局報備。導遊人員管理規則第24條也有類似規定。

旅行業管理規則第39條規定，旅行業辦理國內、外觀光團體旅遊及接待國外、香港、澳門或大陸地區觀光團體旅客旅遊業務，發生緊急事故時，應為迅速、妥適之處理，維護旅客權益，對受害旅客家屬應提供必要之協助。事故發生後之**二十四小時**內應向**交通部觀光局**報備，並依緊急事故之發展以及處理情形為通報。

所稱**緊急事故**，依同條第2項規定，係指**造成旅客傷亡或滯留之天災或其他各種事變**。報備時，又依同條第3項規定，應填具**緊急事故報告書**，並檢附該旅遊團團員名冊、行程表、責任保險單及其他相關資料，並應確認通報受理完成。但於通報事件發生地無電子傳真或網路通訊設備，致無法立即通報者，得先以電話報備後，再補通報。

貳、災害防救緊急應變通報

交通部觀光局及所屬各機關為建立長期性、全天候、制度化的緊急通報處理系統，以便針對各種災害能及時掌握與回應，於民國105年1月20日修正發布**交通部觀光局災害防救緊急應變通報作業要點**，期減低災害傷亡程度。其主要規定內容如下：

一、災害範圍界定

依該要點第2點規定，災害範圍界定如下：

1.**觀光旅遊災害（事故）：**

(1)**旅遊緊急事故：**指因空難、海難（海嘯）、陸上交通事故、天然災害、水災、劫機、中毒、疾病、恐怖行動攻擊及其他災害，致造成旅客傷亡或滯留之緊急情事。

(2)**國家風景區事故：**轄區發生事故，致遊客或人員重大傷亡。

(3)**觀光遊樂業事故：**觀光遊樂業發生重大意外致傷亡者。

(4)**旅宿業事故：**觀光飯店及一般旅館（民宿）等發生重大意外致傷亡者。

2.**其他災害：**

(1)發生全面性或較大區域性之風災、震災（海嘯）、水災、旱災、土石流等天然災害致各管理處、站觀光業務陷於重大停頓或無法對外開放。

(2)其他因火災、爆炸、公用氣體與油料管線、電氣管路災害、礦災、空難、海難、陸上交通事故、森林火災、毒性化學物質災害等造成旅客或人員傷亡，或嚴重影響景點旅遊與公共安全之重大災害者。

(3)辦公廳舍災害事故：所轄機關辦公廳舍內，公共設施因故受損，致有公共安全之虞者。

二、災害規模及通報層級

依該要點第3點規定，災害規模及通報層級如下：

1.**甲級災害規模：**通報至交通部及行政院。

2.**乙級災害規模：**通報至內政部消防署及交通部

3.**丙級災害規模：**通報至直轄市、縣（市）政府消防局及交通相關災害權責機關（單位）。

參、災害防救緊急應變小組職掌

各類災害防救緊急應變小組如依第4點成立，其職掌依第5點規定如下：

1.災情之蒐集、通報及陳報該局各業務單位主管。

2.善後處理情形之彙整。

3.相關機關之聯繫。

4.緊急應變作業之通報。

肆、通報作業

災害通報方法與程序依該要點第6點分為：

1.**簡訊、電話通報。**

2.**傳真通報。**

3.**後續通報：**原則上每隔四小時傳送一次。

4.**電子郵件通報：**專用電子郵件帳號emg@tbroc.gov.tw。

5.**網路通報：**網址：http://www.motc.gov.tw/disaster。

第三節　旅外國人急難救助與警示分級

外交部為明確規範駐外使領館、代表處、辦事處或外交部授權機構，簡稱駐外館處，提供旅外國人遭遇緊急困難，或簡稱「急難」之協助範圍，以提升為民服務品質，特於民國107年11月22日修正發布**旅外國人急難救助實施要點**，重要規定如下：

壹、旅外國人的定義

依該要點第2點，所稱**旅外國人**，係指持用中華民國護照出國且在臺灣地區設有戶籍之國民，不包括前往大陸、香港、澳門地區者。

貳、遭遇急難情況

依該要點第3點，所稱**急難**，係指旅外國人遭遇下列情況：

1.護照遺失。

2.遭外國政府逮捕、拘禁或拒絕入出境。

3.因意外事故受傷、突發或緊急狀況無法自行就醫、失蹤或死亡。

4.遭偷竊、詐騙等犯罪侵害，情節嚴重需駐外館處協助者。

5.遭搶劫、綁架、傷害等各類嚴重犯罪之侵害事項。

6.遭遇天災、事變、戰爭、內亂等不可抗力之事件。

7.其他足以認定為急難事件，需駐外館處協助者。

參、駐外館處協助方式

1.**設置駐外館處服務電話專線**：依該要點第4點規定，駐外館處急難救助服務電話專線由館長審酌轄區業務情形，指定專人或責成各機關配屬駐外館處內部之人員共同輪流值機；值機人員應即時接收訊息，立即通報業務主管人員處理。

2.**聯繫、瞭解與探視**：依該要點第5點規定，駐外館處獲悉轄區內有旅外國人遭遇急難時，應即設法聯繫當事人或聯繫當地主管單位或透過其他可提供狀況資訊之管道，迅速瞭解狀況。並視情況需要，派員或委請當地僑團、慈善團體、其他團體或個人，前往探視。

肆、駐外館處對金錢或財務濟助之規定

該要點雖有不提供金錢或財務方面之濟助，但第8點規定，駐外館處可透過下列方式，協助遭遇急難之旅外國人，獲得財務方面之濟助：

1.請當事人之親友、雇主或保險公司轉帳至駐外館處所指定之銀行帳戶後，再由駐外館處轉致當事人。

2.請當事人之親友、雇主或保險公司先向外交部繳付款項，經外交部轉請駐外館處將等額款項轉致當事人。

第9點又規定，旅外國人遭遇急難，駐外館處經確認當事人無法立即於短時間內依第8點方式獲得財務濟助，且有迫切返國需要者，得代購最經濟之返國機票，及提供當事人於候機返國期間基本生活費用之借款，最多不得逾**五百美元**或等值當地幣值之基本生活費用借款，並應請當事人先簽訂金錢借貸契約書，同意於返國後**六十日內**主動將借款（含機票款）歸還外交部。

伍、駐外館處應拒絕提供金錢借貸之規定

旅外國人有下列情事之一者,除有立即危及其生命、身體或健康之情形者外,依該要點第10點規定,駐外館處應拒絕提供金錢借貸:

1.曾向駐外館處借貸金錢尚未清償。
2.拒絕與其親友、雇主聯繫請求濟助,或拒向保險公司申請理賠。
3.拒絕簽訂急難救助款借貸契約書。
4.不願返國。
5.拒絕詳實提供身分資料或隱瞞事實情況。

陸、國外旅遊警示及分級

國外旅遊警示及分級是由**外交部領事事務局**負責。目前該局建置有旅遊資訊專屬網頁(http://www.boca.gov.tw/)**國外旅遊警示分級表**,針對世界各國情況經常更新旅遊安全資訊,供國人參考。並提供旅外國人簡明易記的國內免付費緊急服務專線電話:0800-085095(諧音「您幫我您救我」),並提供**旅外救助指南(Travel Emergency Guidance)**智慧型手機應用程式(**APP**)免費下載。提供國人出國參考。目前按照網頁顯示可分為如下等級:

1.**紅色警示**:不宜前往,宜儘速離境。
2.**橙色警示**:避免非必要旅行。
3.**黃色警示**:特別注意旅遊安全並檢討應否前往。
4.**灰色警示**:提醒注意。

柒、旅遊警示與解約處理

依旅遊實務慣例,消費者如欲取消前往該國外旅遊警示等地區旅遊時,原則上適用**國外旅遊定型化契約**第27條規定處理,即旅客解約時,應依解約日距出發日期間之長短按旅遊費用百分比成數賠償旅行社,惟旅客如有消費爭議而無法解決時,得向交通部觀光局(地址:臺北市忠孝東路4段290號9樓,免費申訴電話:0800211334或0800211734)、中華民國旅行業品質保障協會及中華

民國旅行商業同業公會全國聯合會（臺北市長安東路1段18號7樓，電話：02-25612258）申訴個案調處。

 第四節　機場服務費與外籍旅客退稅

壹、機場服務費

發展觀光條例第38條規定：為加強機場服務及設施，發展觀光產業，得收取出境航空旅客之**機場服務費**；其收費及相關作業方式之辦法，由中央主管機關擬訂，報請行政院核定之。交通部遂於民國108年7月24日修正發布**出境航空旅客機場服務費及作業辦法**，並於第1條明示法源。其重要內容如下：

一、免徵納機場服務費者

(一)對象

依該辦法第2條規定，搭乘民用航空器出境之旅客，除下列各款人員外，均應依本辦法之規定繳納機場服務費：

1. 持外交簽證入境者、外國駐華使領館外交領事官員與其眷屬、經外交部認定之外國駐華外交機構人員與其眷屬或經外交部通知給予禮遇或符合互惠條件者為限。
2. 由總統府、國家安全會議、五院及其所屬之一級機關邀請並函請給予免收機場服務費之外賓。
3. 未滿兩足歲之兒童。
4. 入境參加由觀光主管機關規劃提供半日遊程之過境旅客。

(二)作業方法

依第2條規定免繳納機場服務費者，應於辦理出境報到手續時出示證明文件；航空公司應將證明文件資料登錄於交通部民用航空局所屬航空站印製之日報表，並檢附證明文件影本及乘客名單送航空站審核。符合免繳納機場服務費之旅客，其機票款已包含機場服務費者，得於辦理出境報到手續時，向航空公司櫃檯申請退費。（第4條）

二、應繳納機場服務費者

(一)繳納金額與方法

搭乘民用航空器出境旅客之機場服務費，**每人新臺幣五百元**，由航空公司**隨機票代收**。持有未含機場服務費機票之旅客，應於辦理出境報到手續時，向航空公司櫃檯補繳該項費用。已依規定繳納機場服務費之旅客未出境者，得申請退還全額機場服務費，航空公司不得收取任何費用。（第3條）

(二)航空公司解繳代收規定

依第5條規定，航空公司應依下列作業規定，解繳代收之機場服務費：

1.將當日乘客名單及日報表於次一工作日送航空站或機場公司審核。
2.依航空站於每月最後一日所送達前一個月之機場服務費收費資料，連同繳款書於次月十六日前，分向交通部觀光局及民航局指定銀行繳納。
3.依機場公司於每月最後一日前所送達前一個月之機場服務費收費資料，連同繳款書於次月十六日前，分向觀光局及機場公司指定銀行繳納。

航空公司依前項規定所解繳之機場服務費，應以其金額**2.5%**作為該公司代收之手續費。

(三)催繳與查核

1.航空公司逾期解繳機場服務費時，應由觀光局及民航局及機場公司分別催繳，並按日加收**5‰之遲延利息**。（第6條）
2.交通部得隨時派員查核機場服務費解繳情形；經查核發現與規定不符或待改進事項，應即通知航空站、機場公司或航空公司查明改善。該項業務，交通部得委任民航局或觀光局執行之。（第7條）

貳、外籍旅客購物出境退稅

發展觀光條例第50-1條規定，外籍旅客向特定營業人購買特定貨物，達一定金額以上，並於一定期間內攜帶出口者，得在一定期間內辦理退還特定貨物之營業稅；其辦法，由交通部會同財政部定之。該兩部遂於民國109年12月4日會銜修正發布**外籍旅客購買特定貨物申請退還營業稅實施辦法**，除該辦法第2條規定，財政部所屬機關辦理外籍旅客購買特定貨物申請退還營業稅作業等相關

事項，得依政府採購法規定**委託民營事業辦理**之外，其餘重要規定如下：

一、名詞定義

依該辦法第3條規定，有關用詞定義如下：

1. **外籍旅客**：指持非中華民國之護照入境且自入境日起在中華民國境內停留日數未達一百八十三天者。
2. **特定營業人**：指符合**第4條第1項**（如下述）規定，且與民營退稅業者締結契約，並經其所在地主管稽徵機關核准登記之營業人。
3. **民營退稅業者**：指受財政部所屬機關依前條規定委託辦理外籍旅客退稅相關作業之營業人。
4. **達一定金額以上**：指同一天內向同一特定營業人購買特定貨物，其累計含稅消費金額達**新臺幣二千元以上**者。
5. **特定貨物**：指可隨旅行攜帶出境之應稅貨物。但下列貨物不包括在內：
 (1)因安全理由，不得攜帶上飛機或船舶之貨物。
 (2)不符機艙限制規定之貨物。
 (3)未隨行貨物。
 (4)在中華民國境內已全部或部分使用之可消耗性貨物。
6. **一定期間**：指自購買特定貨物之日起，至攜帶特定貨物出境之日止，未逾九十日之期間。但辦理特約市區退稅之外籍旅客，應於申請退稅之日起二十日內攜帶特定貨物出境。
7. **特約市區退稅**：指民營退稅業者於特定營業人營業處所設置退稅服務櫃檯，受理外籍旅客申請辦理之退稅。
8. **現場小額退稅**：指同一天內向經民營退稅業者授權代為受理外籍旅客申請退稅及墊付退稅款之同一特定營業人購買特定貨物，其累計含稅消費金額在**新臺幣四萬八千元以下**者，由該特定營業人辦理之退稅。

二、銷售特定貨物營業人及退稅標誌與系統

1. **銷售特定貨物之營業人**，依該辦法第4條第1項規定，應符合下列**條件**：
 (1)無積欠已確定之營業稅、營利事業所得稅及罰鍰。
 (2)使用電子發票。
2. 民營退稅業者應與符合前項規定之營業人締結**契約**，並於報經該營業人

所在地主管稽徵機關核准後，始得發給銷售特定貨物退稅標誌及授權使用外籍旅客退稅系統（以下簡稱退稅系統）；解除或終止契約時，應即通報主管稽徵機關，並禁止其使用退稅標誌及退稅系統。

3.前項所定之標誌，其格式由民營退稅業者設計、印製，並報請財政部備查。民國111年12月31日前，尚未使用電子發票之營業人，得與民營退稅業者締結契約，申請為特定營業人。民國112年1月1日以後，未依規定使用電子發票者，由所在地主管稽徵機關廢止其特定營業人資格。

三、銷售特定貨物營業人應遵守事項

1.**退稅手續費**：民營退稅業者辦理外籍旅客退稅作業，提供退稅服務，依該辦法第5條規定，於辦理外籍旅客申請退還營業稅時，得扣取應退稅額一定比率之手續費。其手續費費率，由財政部所屬機關依政府採購法規定與民營退稅業者議定之。

2.**現場小額退稅**：民營退稅業者得以書面授權特定營業人代為受理外籍旅客申請現場小額退稅及墊付退稅款項予外籍旅客。民營退稅業者依前項規定授權特定營業人辦理現場小額退稅相關事務，應盡選任及監督該等特定營業人依規定辦理現場小額退稅相關事務之義務。（第6條第1項及第2項）

3.**墊付外籍旅客退稅款項**：特定營業人墊付予外籍旅客之退稅款項，得按月向民營退稅業者請求返還，請求返還之申請程序，由民營退稅業者定之。特定營業人辦理現場小額退稅事務請求返還墊付退稅款之申請期間、費用返還方式，得由民營退稅業者與特定營業人雙方協議定之。（第6條第3項）

4.**退稅標誌張貼或懸掛**：特定營業人應將第4條所定之退稅標誌張貼或懸掛於特定貨物營業場所明顯易見之處後，始得辦理本辦法所規定之事務。（第6條）

5.**開立統一發票**：特定營業人於外籍旅客同時購買特定貨物及非特定貨物時，依據該辦法第8條規定，應分別開立統一發票，並應據實記載下列事項：
(1)交易日期、品名、數量、單價、金額、課稅別及總計。
(2)統一發票備註欄或空白處應記載「可退稅貨物」字樣及外籍旅客之證照號碼末四碼。

6.**一定金額以上**：特定營業人於外籍旅客購買特定貨物達一定金額以上時，依該辦法第9條規定，應於購買特定貨物當日依外籍旅客申請，使用民營退稅業者之退稅系統開立記載並傳輸下列事項之外籍旅客購買特定貨物退稅明細申請表（以下簡稱退稅明細申請表）：

(1)外籍旅客基本資料。

(2)外籍旅客購買特定貨物之年、月、日。

(3)開立之統一發票字軌號碼。

(4)記載每一特定貨物之品名、型號、數量、單價、金額及可退還營業稅金額。該統一發票若以分類號碼代替品名者，應同時記載分類號碼及其品名。

(5)特定營業人受理申請開立退稅明細申請表時，應先檢核外籍旅客之證照，並確認其入境日期。

四、外籍旅客退稅應遵守事項

依據該辦法第10條規定，外籍旅客向民營退稅業者於特定營業人營業處所設置**特約市區退稅服務櫃檯**，申請退還其向特定營業人購買特定貨物之營業稅，應提供該旅客持有國際信用卡組織授權發卡機構發行之**國際信用卡**，並授權民營退稅業者預刷辦理特約市區退稅含稅消費金額**7%**之金額，作為該旅客依規定期限攜帶特定貨物出境之**擔保金**。民營退稅業者受理外籍旅客依前項規定申請特約市區退稅時，應依下列規定辦理：

1.確認外籍旅客將於**申請退稅日起二十日內出境**，始得受理外籍旅客申請特約市區退稅。如經確認外籍旅客未能於申請退稅日起二十日內出境，應請該等旅客於出境前再行洽辦**特約市區退稅**，或至**機場、港口**辦理退稅。

2.依據退稅明細申請表所載之應退稅額，扣除手續費後餘額墊付外籍旅客，連同開立之統一發票（應加註「**旅客已申請特約市區退稅**」之字樣）、外籍旅客特約市區退稅預付單（以下簡稱**特約市區退稅預付單**）一併交付外籍旅客收執。

3.告知外籍旅客如於出境前**將特定貨物拆封使用**或經查獲私自調換貨物，或**經海關查驗不合本辦法規定者**，將依規定**追繳已退稅款**。

4.告知外籍旅客應於**申請退稅日起二十日內攜帶特定貨物出境**，並持特約市區退稅預付單洽民營退稅業者於機場、港口設置之退稅服務櫃檯篩選

應否辦理查驗。

5.該辦法第11條第2項規定，外籍旅客有下列情形之一，特定營業人**不得受理**該等旅客申請**現場小額退稅**，並告知該等旅客應於出境時向民營退稅業者申請退稅：

(1)不符合第3條第1項第8款**現場小額退稅**規定者。

(2)外籍旅客當次來臺旅遊期間，辦理現場小額退稅含稅消費金額**累計超過新臺幣十二萬元者**。

(3)外籍旅客**同一年度內多次來臺**旅遊，當年度辦理現場小額退稅含稅消費金額**累計超過新臺幣二十四萬元者**。

(4)退稅系統查無其入境資料或網路中斷致退稅系統無法營運者。

外籍旅客如選擇出境時於**機場**、**港口**向民營退稅業者申請退還該等特定貨物之營業稅，特定營業人應該依前述第9條所定之**一定金額以上**之規定辦理。

6.持旅行證、入出境證、臨時停留許可證，或未加註國民身分證統一編號之中華民國護照入境之旅客，除另有規定者外，準用本辦法之規定。（第27條）

7.外籍旅客攜帶**特定貨物**出境，除已於民營退稅業者之特約市區退稅服務櫃檯或於民營退稅業者授權代辦**現場小額退稅**之特定營業人處領得退稅款者外，該辦法第14條第1項規定，出境時得於**機場**或港口向民營退稅業者申請退還營業稅。其於購物後首次出境時未提出申請或已提出申請未經核定退稅者，**不得於事後申請退還**。

8.持**臨時停留許可證**入境之外籍旅客，該辦法第28條規定，**不適用**本辦法**現場小額退稅**之規定，且於**國際機場**或**國際港口**出境，始得依上述第14條之規定申請退還購買特定貨物之營業稅。

五、特定營業人之協力義務

特定營業人之協力義務，依據該辦法第22條規定如下：

1.應加強員工教育訓練。

2.應對外籍旅客善盡退稅宣導之責，告知外籍旅客於購物之日起一定期間內攜帶特定貨物出境與有關申請退稅作業流程及其他本辦法規定應遵守事項。

3.應保存相關退稅文件，供主管稽徵機關查核。

4.發現外籍旅客詐退營業稅款情事，應即主動通報所在地主管稽徵機關及民營退稅業者。

5.確實要求外籍旅客提示證照等作為證明文件。

6.退稅表單之品名欄應清楚並覈實登載。

7.主管稽徵機關得不定時派員監督特定營業人於營業現場辦理銷售特定貨物退稅之相關作業，特定營業人應配合協助辦理。

第五節　入境行李物品報驗稅放

財政部根據民國107年5月9日修正公布**關稅法**第23條第2項及第49條第3項規定，於民國110年1月21日修正發布**入境旅客攜帶行李物品報驗稅放辦法**，相關規定除於機場、港口等重要關口公告（見**附錄二**）外，其詳細規定如下：

壹、免稅項目與數量

該辦法第4條規定，入境旅客攜帶行李物品，其免稅範圍以合於其本人自用及家用者為限。入境旅客攜帶自用之**農畜水產品、菸酒、大陸地區物品、自用藥物、環境及動物用藥**應予限量，其項目及限量，依附表之規定。四類之中前兩類為旅客較常攜帶入境，茲列舉每位旅客可免稅攜帶項目、數量及相關規定如下：

一、農畜水產品及菸酒類貨品

1.**農畜水產品類**六公斤，包括：

(1)食米、花生（限熟品）、蒜頭（限熟品）、乾金針、乾香菇、茶葉各不得超過一公斤。

(2)**鮮果實**禁止攜帶。

(3)**活動物及其產品禁止攜帶**。但符合**動物傳染病防治條例**規定之犬、貓、兔及動物產品，以及經**乾燥、加工調製之水產品**，不在此限。其中，符合動物傳染病防治條例規定之犬、貓、兔等，不受限量六公斤

之限制。

(4)活植物及其生鮮產品禁止攜帶。但符合**植物防疫檢疫法**規定者,不在此限。

2.菸酒類,包括可攜帶:

(1)酒五公升。

(2)菸,包括**捲菸**五條(一千支)或**煙絲**五磅或**雪茄**一百二十五支,還規定限制:

①限**年滿二十歲**之成年旅客攜帶,進口供**自用**,進口後不得作為營業用途使用。

②其中每人每次**酒類**一公升(不限瓶數),**捲菸**一條(二百支)或**菸絲**一磅或雪茄二十五支免稅。(見**附錄二**)

③不限瓶數,但攜帶**未開放進口之大陸地區酒類**限量一公升。

二、大陸地區物品

可攜帶**干貝**、**鮑魚乾**、**燕窩**、**魚翅**等各一·二公斤,**農畜水產品類**六公斤,**罐頭**六罐,**其他食品**六公斤。並規定限制:

1.食米、花生(限熟品)、蒜頭(限熟品)、乾金針、乾香菇、茶葉各不得超過一公斤。

2.**鮮果實**禁止攜帶。

3.**活動物及其產品**禁止攜帶。但符合**動物傳染病防治條例**規定之動物產品,以及經乾燥、加工調製之水產品,不在此限。

4.**活植物以及其生鮮產品**禁止攜帶。但符合**植物防疫檢疫法**之規定者,則不在此限。

貳、應申報並經紅線臺查驗之事項

入境旅客行李物品品目、數量合於前述列舉**免稅規定**且無其他應申報事項者,依該辦法第7條第1項規定免申報,並得經**綠線檯**通關。但入境旅客攜帶**管制或限制輸入之行李物品**,或有下列情形之一者,依該辦法第7條第2項規定,應填報**中華民國海關申報單**向海關申報,並經**紅線檯**查驗通關(見**附錄二**):

1.攜帶菸、酒或其他行李物品逾第11條**免稅**規定者。

2.攜帶外幣、香港或澳門發行之貨幣現鈔總值**逾等值美幣一萬元**者。

3.攜帶無記名之旅行支票、其他支票、本票、匯票或得由持有人在本國或外國行使權利之其他有價證券總面額**逾等值美幣一萬元**者。

4.攜帶**新臺幣逾十萬元**者。

5.攜帶黃金價值**逾美幣二萬元**者。

6.攜帶**人民幣逾二萬元**者，超過部分，入境旅客應自行封存於海關，出境時准予攜出。

7.攜帶**水產品及動植物類產品**者。

8.有不隨身行李者。

9.攜帶總價值逾等值新臺幣五十萬元，且有被利用進行洗錢之虞之物品者。

10.有其他不符合免稅規定或須申報事項或依規定不得免驗通關者。

前項第9款所稱**有被利用進行洗錢之虞之物品**，係指超越自用目的之鑽石、寶石及白金。

入境旅客對其所攜帶行李物品可否經由**綠線檯通關有疑義時，應經由紅線檯通關**。經由綠線檯或經海關依第3條「為簡化並加速入境旅客隨身行李物品之查驗，得視實際需要對入境旅客行李物品實施**紅綠線**或其他經海關核准方式辦理通關作業。」規定核准通關之旅客，海關認為必要時得予檢查，除於海關指定查驗前**主動申報**或對於應否申報有疑義向檢查關員洽詢並主動補申報者外，海關不再受理任何方式之申報。如經查獲攜有**應稅、管制、限制輸入物品或違反其他法律**規定隱匿不申報或規避檢查者，依**海關緝私條例**或其他法律相關規定辦理。

參、放寬與限制

一、酌予放寬部分

依據該辦法第15條規定，入境旅客具有下列情形之一者，其所攜帶行李物品之價值及數量，海關得驗憑有關證件酌予放寬辦理；其具有下列兩種以上情形者，得由其任擇其一辦理，不得重複放寬優待：

1.華僑合家回國定居，經僑務委員會證明屬實者，其所攜帶應稅部分之行

李物品價值，得不受限制。

2.旅客來華居留在一年以上者，其所攜帶行李物品之數量與價值，由海關驗憑有關證件，按照第4條「**合於其本人自用及家用者為限**」及第14條「**應稅部分之完稅價格總和以不超過每人美幣二萬元為限**」所規定，酌予放寬。但最高不得超過二分之一。

3.**友邦政府代表、機關首長、學術專家或公私團體**，應政府邀請參加開會或**考察訪問**，所攜帶行李物品之價值與數量，由海關驗憑有關證件，按照前述第4條及第14條所規定，酌予放寬。但最高不得超過二分之一，如非應政府邀請入境者，應檢具主管機關核發之證明文件。

二、得予限制部分

入境旅客有下列情形之一者，其所攜帶行李物品之範圍，依據該辦法第16條規定，得予限制：

1.有明顯**帶貨營利行為**或**經常出入境且有違規紀錄**之旅客，其所攜帶之行李物品數量及價值，得依第4條及第14條規定**折半計算**。

2.以**過境方式**入境之旅客，除因**旅行必須隨身攜帶自用**之衣服、首飾、化粧品及其他日常生活用品得**免稅攜帶**外，其餘所攜帶之行李物品得依前款規定辦理**稅放**。

3.民航機、船舶服務人員每一班次每人攜帶入境之應稅行李物品完稅價格不得超過**新臺幣五千元**。其品目以**准許進口**類為限，如有**超額**或**化整為零**之行為者，其所攜帶之應稅行李物品，一律不准進口，應予**退回國外**。另得免稅攜帶少量准許進口類**自用物品**及**紙菸五小包（每包二十支）**或**菸絲半磅**或**雪茄二十支**入境。

📺 第六節　外匯常識

旅行業無論經營Inbound或Outbound旅行業務，都跟外匯有關，特別是評估旅遊產品、為國內、外遊客兌換不同貨幣服務時，為了符合成本及效益，以及避免或減少與遊客糾紛，都須瞭解外匯常識，這也是近年來領隊及導遊人員證照考試，政府特別重視的專業能力之一。

壹、定義、主管與業務機關及法制

一、定義、主管與業務機關

依據民國98年4月29日增訂公布**管理外匯條例**第2條規定，所稱**外匯**，指外國貨幣、票據及有價證券。該條例第3條規定，管理外匯之行政主管機關為**財政部**，掌理外匯業務機關為**中央銀行**。

二、法制

1. **管理外匯條例**（民國98年4月29日增訂公布）。
2. **外匯管制辦法**（民國86年7月2日中央銀行訂定發布）。
3. **外匯收支或交易申報辦法**（民國110年6月29日中央銀行修正發布）。
4. **旅客或隨交通工具服務之人員攜帶外幣出入國境申報登記辦法**（民國99年7月30日金融監督管理委員會修正公布）。
5. **外幣收兌處設置及管理辦法**（民國107年6月28日中央銀行修正發布）。
6. **中央銀行法**（民國103年1月8日修正公布）。
7. **金融監督管理委員會組織法**（民國100年6月29日修正公布）。

貳、外匯業務主管事項

依**管理外匯條例**第5條規定，掌理外匯業務機關之**中央銀行**應辦理下列事項：

1. 外匯調度及收支計畫之擬訂。
2. 指定銀行辦理外匯業務，並督導之。
3. 調節外匯供需，以維持有秩序之外匯市場。
4. 民間對外匯出、匯入款項之審核。
5. 民營事業國外借款經指定銀行之保證、管理及清償稽、催之監督。
6. 外國貨幣、票據及有價證券之買賣。
7. 外匯收支之核算、統計、分析及報告。
8. 其他有關外匯業務事項。

參、旅行業應配合之外匯業務事項

一、申報額度

　　管理外匯條例第6-1條規定，**新臺幣五十萬元以上之等值外匯**收支或交易，應依規定申報；其申報辦法由中央銀行定之。因此該行於民國107年11月13日修正發布**外匯收支或交易申報辦法**。該條例第13條又規定，下列九款所需支付之外匯，得**自存入外匯自行提用**或**透過指定銀行在外匯市場購入**或**向中央銀行或其指定銀行結購**。其中以第3款所列「前往國外留學、考察、旅行、就醫、探親、應聘及接洽業務費用」與旅行業務較有關係。

二、每人攜帶外幣現鈔或有價證券總值之限額

　　管理外匯條例第9條規定，出境之本國人及外國人，每人攜帶外幣總值之限額，由**財政部**以命令定之。但實際上因銀行業務改由**金融監督管理委員會**負責，因此該會於民國99年7月30日訂定發布**旅客或隨交通工具服務之人員攜帶外幣出入國境申報登記辦法**。依據該辦法第3條規定，旅客出入國境，同一人於同日單一航次攜帶外幣逾等值一萬美元者，應向海關申報登記。

　　第4條又規定，旅客攜帶外幣逾等值一萬美元者，應依下列規定辦理申報登記：

1. 入境者，應填具「中華民國海關申報單」及「旅客或隨交通工具服務之人員攜帶外幣、人民幣、新臺幣或有價證券入出境登記表」，向海關申報登記後查驗通關。
2. 出境者，應向海關填報「旅客或隨交通工具服務之人員攜帶外幣、人民幣、新臺幣或有價證券入出境登記表」後核實通關。

三、外幣收兌處

　　依據中央銀行法第35條第2項規定，於民國107年6月28日修正發布之**外幣收兌處設置及管理辦法**第2條規定，所稱**外幣收兌處**，係指依本辦法設置，由金融機構以外之事業，兼營對客戶辦理外幣現鈔或外幣旅行支票兌換新臺幣者，所稱客戶指：

1. 持有**外國護照**之外國旅客及來臺觀光之華僑。

2.持有入出境許可證之大陸地區及港澳地區旅客。

同辦法第3條規定，外幣收兌處辦理外幣收兌業務，每人每次收兌金額**以等值一萬美元**為限。第5條規定，下列行業具有收兌外幣需要並有適當之安全控管機制者，得向**臺灣銀行**申請設置外幣收兌處：

1.**旅館及旅遊業**、百貨公司、手工藝品及特產業、金銀及珠寶業（俗稱銀樓業）、鐘錶業、連鎖便利商店或藥妝店、車站、寺廟、宗教或慈善團體、市集自理組織、博物館、遊樂園或藝文中心等行業。
2.**從事國外來臺旅客服務之國家風景區管理處**、**遊客中心**等機構團體，或位處**偏遠地區**且**屬重要觀光景點**之商家。

如屬於上述以外之行業，申請設置外幣收兌處則應經臺灣銀行轉請中央銀行專案核可。

外幣收兌處辦理人民幣現鈔收兌業務，該辦法第15條規定，除應遵循下列規定外，準用該辦法之規定：

1.每人每次收兌之人民幣現鈔，不得逾人民幣二萬元。
2.收兌人民幣現鈔，應按旬結售予臺灣銀行。

四、國際幣別及簡稱

旅行業者經常需要配合業務需要，如評估旅遊團費成本，以及領隊及導遊人員應遊客諮詢，需要經常查訪各國貨幣及匯率，特將目前國內合法通用之各國貨幣及其簡稱列如**表11-2**，藉供參考：

表11-2　國際幣別及簡稱一覽表

幣別	簡稱	幣別	簡稱	幣別	簡稱
美金	USD	瑞士法郎	CHF	菲國比索	PHP
港幣	HKD	日圓	JPY	歐元	EUR
英鎊	GBP	南非幣	ZAR	韓元	KRW
澳幣	AUD	瑞典幣	SEK	越南盾	VND
加拿大幣	CAD	紐元	NZD	印尼幣	IDR
新加坡幣	SGD	泰幣	THB	馬來幣	MYR
人民幣	CNY				

資料來源：臺灣銀行。

自我評量

一、問答題

1、我國旅遊品質保證由何組織實施？對旅遊消費者申訴案件如何處理？

2、何謂緊急事故？旅行業管理規則對緊急事故規定如何處理？

3、旅外國人常易遭遇那些急難情況？如何尋求外交部駐外館處協助解決？

4、解釋外籍旅客、達一定金額以上、特定貨物。如果你是導遊人員，如何協助外籍旅客購物出境退稅？

5、如果你是領隊人員帶團回國，如何告訴入境旅客攜帶那些物品及數量免申報經綠線檯通關及需申報經紅線檯通關入境？

二、選擇題

()1、中華民國旅行業品質保障協會辦理會員旅遊品質保證業務，應受那一個機關監督 (A)交通部 (B)交通部觀光局 (C)內政部 (D)財政部。

()2、旅遊市場之航空票價、食宿、交通費用，由那一個組織按季發表，供消費者參考 (A)交通部觀光局 (B)行政院主計總處物價督導會報 (C)中華民國消費者保護基金會 (D)中華民國旅行業品質保障協會。

()3、旅行業辦理國內外觀光團體旅遊，發生緊急事故時應為迅速、妥適之處理，並於事故發生後幾小時內向交通部觀光局報備 (A)立即 (B)12小時 (C)24小時 (D)30小時。

()4、搭乘民用航空器出境旅客之機場服務費每人新臺幣多少元 (A)500 (B)400 (C)300 (D)200。

()5、外籍旅客購物出境達一定金額新臺幣多少以上可以退稅 (A)2,000元 (B)3,000元 (C)4,000元 (D)6,000元。

()6、民營退稅業者受理外籍旅客退稅時，應告知外籍旅客於申請退稅多少日內攜帶特定貨物出境 (A)30日 (B)20日 (C)10日 (D)5日。

()7、入境旅客攜帶行李物品，其免稅範圍以合於其本人自用及家用為原則，所以購買新鮮好吃的蘋果可以攜帶多少回國 (A)農畜水產品類6公斤 (B)不得超過1公斤 (C)禁止攜帶 (D)不是疫情嚴重地區3公斤。

()8、你是領隊人員帶團從大陸回國，其中一位團員跟你說，他朋友拜託他攜帶人民幣33,000元回家轉交給他母親，你要請他如何處理 (A)免向海關申報並經綠線檯查驗通關 (B)應向海關申報並經綠線檯查驗通關 (C)免向海關申報並經紅線檯查驗通關 (D)應向海關申報並經紅線檯查驗通關。

()9、旅客或隨交通工具服務之人員攜帶外幣出入國境申報登記辦法規定，同一人於同日單一航次攜帶外幣逾等值多少者，應向海關申報登記 (A)2萬美元 (B)1萬美元 (C)50萬元臺幣 (D)60萬元臺幣。

()10、如果你家經營觀光旅館，有收兌外幣需要，並有適當之安全控管機制，得向那一個機關申請設置外幣收兌處，方便旅客兌換外幣 (A)金融監督管理委員會 (B)中央銀行 (C)臺灣銀行 (D)財政部。

第十二章

民法債編與定型化旅遊契約

第一節　法源與相關法規

壹、民法債編

依據民國110年1月20日修正公布民法第二編「債」第二章「各種之債」第八節之一「旅遊」第514-1條至第514-12條，共十二條文。其中有對旅遊契約訂定應遵守的規定。

一、定義

民法第514-1條對旅遊營業人定義為：以提供旅客旅遊服務為營業而收取旅遊費用之人。前項旅遊服務，係指安排旅程及提供交通、膳宿、導遊或其他有關之服務。

二、應以書面記載之事項

旅遊營業人因旅客之請求，依民法第514-2條規定，應以書面記載下列事項，交付旅客：

1.旅遊營業人之名稱及地址。
2.旅客名單。
3.旅遊地區及旅程。
4.旅遊營業人提供之交通、膳宿、導遊或其他有關服務及其品質。
5.旅遊保險之種類及其金額。
6.其他有關事項。
7.填發之年月日。

第514-6條規定，旅遊營業人提供旅遊服務，應使其具備通常之價值及約定之品質。

三、終止契約之規定

(一)旅遊營業人

旅遊需旅客之行為始能完成，而旅客不為其行為者，依民法第514-3條規定，旅遊營業人得定相當期限，催告旅客為之。旅客不於前項期限內為其行為

者，旅遊營業人得終止契約，並得請求賠償因契約終止而生之損害。旅遊開始後，旅遊營業人依前項規定終止契約時，旅客得請求旅遊營業人墊付費用將其送回**原出發地**。於到達後，由旅客**附加利息償還之**。

(二)變更旅遊內容

依民法第514-5條規定，旅遊營業人非有**不得已之事由**，不得變更旅遊內容。旅遊營業人依前項規定變更旅遊內容時，其因此**所減少之費用**，應退還於旅客；**所增加之費用**，不得向旅客收取。旅遊營業人依前項規定變更旅程時，旅客不同意者，得終止契約。旅客依前項規定終止契約時，得請求旅遊營業人墊付費用將其送回原出發地。於到達後，由旅客附加利息償還之。

(三)旅客請求

1.旅遊服務不具備通常之價值或約定之品質者，依民法第514-7條規定，旅客得請求旅遊營業人改善之。旅遊營業人不為改善或不能改善時，旅客得請求減少費用。其有難以達預期目的之情形者，並**得終止契約**。因可歸責於旅遊營業人之事由致旅遊服務不具備上述之價值或品質者，旅客除請求減少費用或並終止契約外，並得**請求損害賠償**。旅客依前兩項規定終止契約時，旅遊營業人應將旅客送回原出發地。其所衍生之費用，由旅遊營業人負擔。

2.旅遊未宗成前，依民法第514-9條規定，旅客**得隨時終止契約**。但應賠償旅遊營業人因契約終止而生之損害。第514-5條第4項之規定，於前項情形準用之。

3.因可歸責於旅遊營業人之事由，致旅遊未依約定之旅程進行者，旅客可依該法第514-8條，就其時間之浪費，得按日賠償相當之金額，但其每日賠償之金額，不得超過旅遊營業人所收旅遊費用總額**每日平均之數額**。

四、其他旅遊營業人應配合事項

1.**變更由第三人參加旅遊**：旅遊開始前，旅客得變更由第三人參加旅遊。旅遊營業人非有正當理由，不得拒絕。如因而增加費用，旅遊營業人得請求其給付。如減少費用，旅客不得請求退還。（第514-4條）

2.**必要之協助及處理**：旅客在旅遊中發生身體或財產上之事故時，旅遊營業人應為必要之協助及處理。前項之事故，係因非可歸責於旅遊營業人

之事由所致者，其所生之費用，由旅客負擔。（第514-10條）

3.**購物品有瑕疵者**：旅遊營業人安排旅客在特定場所購物，其所購物品有瑕疵者，旅客得於受領所購物品後**一個月內**，請求旅遊營業人協助其處理。（第514-11條）

4.**請求權期限**：依該法規定之增加、減少或退還費用請求權，損害賠償請求權及墊付費用償還請求權，均自旅遊終了或應終了時起，**一年間不行使而消滅**。（第514-12條）

貳、消費者保護法及其主管機關

一、立法旨意與主管機關

民國104年6月17日公布之消費者保護法第1條開宗明義揭示，為保護消費者權益，促進國民消費生活安全，提升國民消費生活品質，特制定該法。

依據該法第6條規定，其主管機關，在中央為**目的事業主管機關**；在直轄市為**直轄市政府**；在縣（市）為**縣（市）政府**。所謂在中央為**目的事業主管機關**，為配合行政院組織改造，該院於民國100年12月16日公告，將所列屬原行政院消費者保護委員會之權責事項，自101年1月1日起改由**行政院**管轄；並於民國102年7月8日修訂發布行政院處務規程第7條第8款增列設**消費者保護處**，分四科辦事。

依該法第42條規定，直轄市、縣（市）政府應設**消費者服務中心**，辦理消費者之諮詢服務、教育宣導、申訴等事項。直轄市、縣（市）政府消費者服務中心得於轄區內設**分中心**。

二、與旅遊契約有關之名詞定義

依據該法第2條規定，該法與旅遊契約有關之名詞定義如下：

1.**定型化契約條款**：指企業經營者為與多數消費者訂立同類契約之用，所提出預先擬定之契約條款。定型化契約條款**不限於書面**，其以放映字幕、張貼、牌示、網際網路或其他方法表示者，亦屬之。

2.**個別磋商條款**：指契約當事人個別磋商而合意之契約條款。

3.**定型化契約**：指以企業經營者提出之定型化契約條款作為契約內容之全部或一部而訂定之契約。

三、定型化契約

為推廣定型化契約，確保消費者權益，**消費者保護法**與民國104年12月31日修正發布的**消費者保護法施行細則**，均於第二章「消費者權益」以第二節「定型化契約」加以規範，該法第11條還強調，企業經營者在定型化契約中所用之條款，應本平等互惠之原則。定型化契約條款如有疑義時，應為有利於消費者之解釋。其餘重要規定如下：

(一)明定三十日以內的審閱期

企業經營者與消費者訂立定型化契約前，依該法第11-1條規定，應有**三十日以內**之合理期間，供消費者審閱全部條款內容。違反前項規定者，其條款不構成契約之內容。但消費者得主張該條款仍構成契約之內容。中央主管機關得選擇特定行業，參酌定型化契約條款之重要性、涉及事項之多寡及複雜程度等事項，公告定型化契約之審閱期間。

(二)不得違反誠信與平等互惠原則

依該法第12條規定，定型化契約中之條款違反誠信原則，對消費者顯失公平者，無效。定型化契約中之條款有下列情形之一者，推定其顯失公平：

1.違反平等互惠原則者。
2.條款與其所排除不予適用之任意規定之立法意旨顯相矛盾者。
3.契約之主要權利或義務，因受條款之限制，致契約之目的難以達成者。

該法施行細則第14條對**違反平等互惠原則**情事詳為列舉如下：

1.當事人間之給付與對待給付顯不相當者。
2.消費者負擔非其所能控制之危險者。
3.消費者違約時，負擔顯不相當之賠償責任者。
4.其他顯有不利於消費者之情形者。

(三)未經記載於定型化契約中者

定型化契約條款未經記載於定型化契約中者，依該法第13條規定，企業經營者應向消費者明示其內容；明示其內容顯有困難者，應以顯著之方式，公告其內容，並經消費者同意，該條款即為契約之內容。前項情形，企業經營者應給與定型化契約書。但依其契約之性質給與顯有困難者，不在此限。

(四)非消費者所得預見之條款

依該法第14條規定，定型化契約條款未經記載於定型化契約中而依正常情形顯非消費者所得預見者，該條款不構成契約之內容。

(五)定型化契約無效條款

定型化契約中之定型化契約條款牴觸個別磋商條款之約定者，依該法第15條規定，其牴觸部分無效。又第16條規定，定型化契約中之定型化契約條款，全部或一部無效或不構成契約內容之一部者，除去該部分，契約亦可成立者，該契約之其他部分仍為有效。但對當事人之一方顯失公平者該契約全部無效。

(六)應記載或不得記載之事項

依該法第17條規定，中央主管機關為預防消費糾紛，保護消費者權益，促進定型化契約之公平化，得選擇特定行業，擬定其定型化契約應記載或不得記載之事項，報請行政院核定後公告之。

(七)其他

1. 該法施行細則第12條規定，定型化契約條款因字體、印刷或其他情事，致難以注意其存在或辨識者，該條款不構成契約之內容。但消費者得主張該條款仍構成契約之內容。
2. 該法施行細則第13條規定，定型化契約條款是否違反誠信原則，對消費者顯失公平，應斟酌契約之性質、締約目的、全部條款內容、交易習慣及其他情事判斷之。
3. 該法施行細則第15條規定，定型化契約記載經中央主管機關公告應記載之事項者，仍有本法關於定型化契約規定之適用。

參、公平交易法及其主管機關

民國106年6月14日公布之**公平交易法**立法旨意依第1條所示，係為維護交易秩序與消費者利益、確保自由與公平競爭、促進經濟之安定與繁榮而制定。

依據該法第6條規定，其主管機關，在中央為**公平交易委員會**；在直轄市為**直轄市政府**；在縣（市）為**縣（市）政府**。

公平交易法之外，主管機關**公平交易委員會**於民國104年7月2日依該法第48條規定修正發布**公平交易法施行細則**。

　　另**旅行業管理規則**第49條第13款規定，旅行業不得有**違反交易誠信原則**之
行為，其餘該法與旅遊契約較有關之條文如下：

1.**按公平交易法第25條規定**：除本法另有規定者外，事業亦不得為其他足
以影響交易秩序之欺罔或顯失公平之行為。

2.**主管機關**：公平交易委員會對於違反該法規定之事業，依據同法第41條
規定，得限期命令其停止、改正其行為或採取必要之更正措施，並得處
新臺幣五萬元以上二千五百萬元以下罰鍰；屆期仍不停止、改正其行為
或未採取必要更正措施者，得繼續限期命令其停止、改正其行為或採取
必要之更正措施，並按次連續處新臺幣十萬元以上五千萬元以下罰鍰，
至停止、改正其行為或採取必要更正措施為止。

3.該法第21條規定，事業不得在商品或廣告上，或以其他使公眾得知之方
法，對於與商品相關而足以影響交易決定之事項，為虛偽不實或引人錯
誤之表示或表徵。

肆、發展觀光條例與旅行業管理規則

一、應與旅客訂定書面契約

　　依據發展觀光條例第29條規定，旅行業辦理團體旅遊或個別旅客旅遊時，
應與旅客訂定書面契約。其契約之格式、應記載及不得記載事項，由中央主管
機關定之。旅行業將中央主管機關訂定之契約書格式公開並印製於收據憑證交
付旅客者，除另有約定外，視為已與旅客訂約。依據該條例第55條第1項規定，
未與旅客訂定書面契約，處新臺幣三萬元以上十五萬元以下罰鍰。

二、書面契約應載明事項

　　依據旅行業管理規則第24條規定，旅行業辦理團體旅遊或個別旅客旅遊
時，應與旅客簽定**書面之旅遊契約**；其印製之招攬文件並應加註公司名稱及
註冊編號。**團體旅遊文件之契約書**應載明下列事項，並報請**交通部觀光局**核准
後，始得實施：

1.公司名稱、地址、代表人姓名、旅行業執照字號及註冊編號。
2.簽約地點及日期。

3.旅遊地區、行程、起程及回程終止之地點及日期。

4.有關交通、旅館、**膳食**、遊覽以及旅遊計畫行程中所附隨之其他服務之詳細說明。

5.組成旅遊團體**最低限度之旅客人數**。

6.旅遊全程所需繳納之全部費用及付款條件。

7.旅客得解除契約之事由及條件。

8.發生旅行事故或旅行業因違約對旅客所生之損害賠償責任。

9.責任保險及履約保證保險有關旅客之權益。

10.其他協議條款。

前項規定，除第4款關於膳食之規定及第5款外，均於**個別旅遊文件之契約**準用之。旅行業將交通部觀光局訂定之定型化契約書範本公開，並印製於**旅行業代收轉付收據憑證**交付予旅客者，除另有約定者外，視為已依第1項之規定與旅客訂約。

三、交通部觀光局契約書範本

1.該規則第25條規定，旅遊文件之契約書範本內容，由交通部觀光局另定之。旅行業依前項規定製作旅遊契約書者，視同已依規定報經交通部觀光局核准。

2.同條第3項規定，旅行業辦理旅遊業務，應製作旅客交付文件與繳費收據，分由雙方收執，並連同與旅客簽定之旅遊契約書，設置專櫃保管一年，備供查核。

四、自行組團及代理之簽約

1.綜合旅行業以包辦旅遊方式辦理國內外團體旅遊，依該規則第26條規定，應預先擬定計畫，訂定旅行目的地、日程、旅客所能享用之運輸、住宿、服務之內容，以及旅客所應繳付之費用，並印製招攬文件，始得自行組團或依第3條第2項第5、第6款規定，委託甲種旅行業、乙種旅行業代理招攬業務。

2.甲種旅行業代理綜合旅行業招攬第3條第2項第5款業務，或乙種旅行業代理綜合旅行業招攬第3條第2項第6款業務，依該規則第27條規定，應經綜

合旅行業之委託，並以綜合旅行業名義與旅客簽定旅遊契約。前項旅遊
契約應由該銷售旅行業副署。

3.旅行業經營自行組團業務，該規則第28條規定，非經旅客書面同意，不
得將該旅行業務轉讓其他旅行業辦理。旅行業受理前項旅行業務之轉讓
時，應與旅客**重新簽訂旅遊契約**。甲種旅行業、乙種旅行業經營自行組
團業務，不得將其招攬文件置於其他旅行業，委託該其他旅行業代為銷
售、招攬。

五、商標或電腦網路招攬旅客之契約

旅行業以商標招攬旅客，該規則第31條規定，應依法申請商標註冊，報請
交通部觀光局備查。但仍應以本公司名義簽訂旅遊契約。前項商標以**一個為限**。

旅行業以電腦網路接受旅客線上訂購交易者，該規則第33條規定，應將旅
遊契約登載於網站；於收受全部或一部分價金前，應將其銷售商品或服務之限
制及確認程序、契約終止或解除及退款事項，向旅客據實告知。

六、租車契約

該規則第37條第8款規定，旅行業辦理旅遊時，該旅行業及其所派遣之隨團
服務人員，應使用合法業者提供之合法交通工具及合格之駕駛人。包租遊覽車
者，應簽訂**租車契約**，**遊覽車**以搭載所屬觀光團體旅客為限，沿途不得搭載其
他旅客。

七、委託契約書

該規則第43條規定，綜合旅行業、甲種旅行業為旅客代辦出入國手續，應
向交通部觀光局請領**專任送件人員識別證**，並應**指定專人負責**送件，嚴格加以
監督。

綜合旅行業、甲種旅行業領用之專任送件人員識別證，應妥慎保管，不
得借供本公司以外之旅行業或非旅行業使用；如有毀損、遺失應具書面敘明理
由，申請換發或補發；專任送件人員異動時，應於十日內將識別證繳回交通部
觀光局或其委託之旅行業相關團體。

伍、大陸地區人民來臺從事觀光活動組團契約

依據民國108年7月24日修正公布**臺灣地區與大陸地區人民關係條例**第16條第1項規定，內政部與交通部會銜於民國108年4月9日修正發布**大陸地區人民來臺從事觀光活動許可辦法**第13條規定，旅行業依規定辦理大陸地區人民來臺從事觀光活動業務，應與大陸地區具組團資格之旅行社簽訂**組團契約**。旅行業應請大陸地區組團旅行社協助確認經許可來臺從事觀光活動之大陸地區人民確係本人，如發現不實情事，應通報交通部觀光局，並應協助案件之偵辦及強制出境事宜。大陸地區組團旅行社應協同辦理確認大陸地區人民身分，並協助辦理強制出境事宜。

🚆 第二節　應記載及不得記載事項

壹、國內旅遊定型化契約應記載及不得記載事項

依據交通部民國105年9月13日修正施行國內旅遊定型化契約應記載及不得記載事項，錄供參考：

一、應記載事項

1. **當事人**：應記載旅客之姓名、電話、住（居）所及旅行業之公司名稱、註冊編號、負責人姓名、電話及營業所。應記載旅客緊急聯絡人姓名、與旅客關係及聯絡電話。

2. **契約審閱期間**：應記載契約之審閱期間不得少於一日。違反前項規定者，契約條款不構成契約內容。但旅客得主張契約條款仍構成契約內容。

3. **廣告責任**：應記載旅行業應確保廣告內容之真實，其對旅客所負之義務不得低於廣告之內容。廣告、宣傳文件、行程表或說明會之說明內容均視為本契約內容之一部分。

4. **簽約地點及日期**：應記載簽約地點及日期。未記載簽約地點者，以旅客住（居）所地為簽約地點；未記載簽約日期者，以首次交付金額之日為簽約日期。

5. **旅遊行程**：應記載旅遊地區、城市或觀光地點及行程（包括啟程出發地

點、回程之終止地點、日期、交通工具、住宿旅館、餐飲、遊覽及其所附隨之服務說明）。如有購物行程者，應載明其內容。未記載前二項內容或前二項記載之內容與刊登廣告、宣傳文件、行程表或說明會之說明記載不符者，以最有利於旅客之內容為準。

6.**旅遊費用**：應記載旅遊費用總額及其包含之主要項目（代辦證件之行政規費、交通運輸費、餐飲費、住宿費、遊覽費用、接送費、隨團服務人員及其他旅行業為旅客安排服務人員之報酬、保險費）。前項費用不包含下列費用：

(1)旅客之個人費用。

(2)建議旅客任意給與司機、隨團服務人員之小費。

(3)旅遊契約中明列為自費行程之費用。

(4)其他由旅行業代辦代收之費用。

7.**旅遊費用之付款方式**：應記載旅客於簽約時應繳付之金額及繳款方式；餘款之金額、繳納時期及繳款方式。當事人有特別約定者從其約定。

8.**旅客怠於給付旅遊費用之效力**：因可歸責於旅客之事由，怠於給付旅遊費用者，旅行業得定相當期限催告旅客給付，旅客逾期不為給付者，旅行業得終止契約。旅客應賠償之費用，依第13點規定辦理；旅行業如有其他損害，並得請求賠償。

9.**旅客協力義務**：旅遊需旅客之行為始能完成，而旅客不為其行為者，旅行業得定相當期限，催告旅客為之。旅客逾期不為其行為者，旅行業得終止契約，並得請求賠償因契約終止而生之損害。旅遊開始後，旅行業依前項規定終止契約時，旅客得請求旅行業墊付費用將其送回原出發地。於到達後，由旅客附加利息償還旅行業。

10.**集合及出發地**：契約中應記載旅客之集合、出發之時間及地點。旅客未準時到達約定地點集合致未能出發，亦未能於中途加入旅遊者，視為任意解除契約。

11.**組團旅遊最低人數**：本旅遊團須有＿＿＿人以上簽約參加始組成。如未達前定人數，旅行業應於預訂出發之日前（**至少七日，如未記載時，視為七日**）通知旅客解除契約；怠於通知致旅客受損害者，旅行業應賠償旅客損害。

前項組團人數**如未記載者，視為無最低組團人數**；其保證出團者，亦

同。旅行業依第1項規定解除契約後，得依下列方式之一，返還或移作依第2款成立之新旅遊契約之旅遊費用：

(1)退還旅客已交付之全部費用。但旅行業已代繳之行政規費得予扣除。

(2)取得旅客同意，訂定另一旅遊契約，將依第1項解除契約應返還旅客之全部費用，移作該另訂之旅遊契約之費用全部或一部。如有超出之賸餘費用，應退還旅客。

12.**旅遊活動無法成行時旅行業之通知義務及賠償責任**：因可歸責旅行業之事由，致旅遊活動無法成行者，旅行業於知悉無法成行時，應即通知旅客且說明其事由，並退還旅客已繳之旅遊費用。

前項情形，旅行業怠於通知者，應賠償旅客依旅遊費用之全部計算之違約金。

旅行業已為第1項通知者，則按通知到達旅客時，距出發日期時間之長短，依下列規定計算其應賠償旅客之違約金：

(1)通知於出發日前**第四十一日以前**到達者，賠償旅遊費用5%。

(2)通知於出發日前**第三十一日至第四十日以內**到達者，賠償旅遊費用10%。

(3)通知於出發日前**第二十一日至第三十日以內**到達者，賠償旅遊費用20%。

(4)通知於出發日前**第二日至第二十日以內**到達者，賠償旅遊費用30%。

(5)通知於出發日**前一日**到達者，賠償旅遊費用50%。

(6)通知於出發**當日以後**到達者，賠償旅遊費用100%。

旅客如能證明其所受之損害超過前項之基準者，得就其實際之損害請求賠償。

13.**出發前旅客任意解除契約及其責任**：旅客於旅遊活動開始前得解除契約。但應於旅行業提供收據後，繳交行政規費，並依下列基準賠償：

(1)旅遊開始前**第四十一日以前**解除契約者，賠償旅遊費用5%。

(2)旅遊開始前**第三十一日至第四十日以內**解除契約者，賠償旅遊費用10%。

(3)旅遊開始前**第二十一日至第三十日以內**解除契約者，賠償旅遊費用20%。

(4)旅遊開始前**第二日至第二十日以內**解除契約者，賠償旅遊費用30%。

(5)旅遊開始**前一日**解除契約者，賠償旅遊費用50%。

(6)旅客於旅遊**開始日**或**開始後**解除契約或未通知不參加者，賠償旅遊費用100%。

前項規定作為損害賠償計算基準之旅遊費用，應先扣除行政規費後計算之。旅行業如能證明其所受損害超過第1項之基準者，得就其實際損害請求賠償。

14.**出發前因法定原因解除契約**：因**不可抗力**或**不可歸責於雙方當事人**之事由，致本契約之全部或一部無法履行時，**任何一方得解除契約**，且**不負損害賠償責任**。前項情形，旅行業應提出已代繳之行政規費或履行本契約已支付之全部必要費用之單據，經核實後予以扣除，並將**餘款**退還旅客。任何一方知悉旅遊活動無法成行時，應即通知他方並說明其事由；其怠於通知致他方受有損害時，應負賠償責任。為維護本契約旅遊團體之安全與利益，旅行業依第1項為解除契約後，應為有利於團體旅遊之必要措置。

15.**出發前因客觀風險事由解除契約**：出發前，本旅遊團所前往旅遊地區之一，有事實足認危害旅客生命、身體、健康、財產安全之虞者，準用前點之規定，得解除契約。但解除之一方，應另按旅遊費用百分之＿＿＿補償他方（**不得超過5%**）。

16.**證照之保管及返還**：旅行業代理旅客處理旅遊所需之手續，應妥慎保管旅客之各項證件，如有遺失或毀損，應即主動補辦；如致旅客受損害時，應賠償旅客之損害。前項證件，旅行業及其受僱人應以善良管理人之注意保管之；旅客得**隨時取回**，旅行業及其受僱人不得拒絕。

17.**旅客之變更權**：旅客於旅遊開始＿＿＿日前，因故不能參加旅遊者，得變更由**第三人參加**旅遊。旅行業非有正當理由，不得拒絕。前項情形，如因而增加費用，旅行業得請求該變更後之第三人給付；如減少費用，旅客不得請求返還。

18.**旅行業務之轉讓**：旅行業於出發前如將本契約變更**轉讓**予其他旅行業者，應經旅客書面同意。旅客如不同意者，得解除契約，旅行業應即時將旅客已繳之全部旅遊費用退還；旅客受有損害者，並得請求賠償。旅客於出發後始發覺或被告知本契約已轉讓其他旅行業，旅行業應賠償旅客**全部旅遊費用5%之違約金**；旅客受有損害者，並得請求賠償。旅客

於出發後始發覺或被告知本契約已轉讓其他旅行業，受讓之旅行業者或其履行輔助人，關於旅遊義務之履行，有故意或過失時，旅客亦得請求讓與之旅行業者負責。

19. **不可抗力或不可歸責於旅行業之旅遊內容變更**：旅遊中因**不可抗力**或**不可歸責於旅行業**之事由，致無法依預定之旅程、交通、食宿或遊覽項目等履行時，為維護旅遊團體之安全及利益，旅行業**得變更**旅程、遊覽項目或更換食宿、旅程；其因此所增加之費用，不得向旅客收取，所**減少之費用，應退還旅客**。旅客不同意前項變更旅程時，得終止契約，並得請求旅行業墊付費用將其送回原出發地，於到達後附加利息償還之。

20. **因可歸責於旅行業之事由致旅遊內容變更**：因可歸責於旅行業之事由，致未達旅遊契約所定旅程、交通、食宿或遊覽項目等事宜時，旅客得請求旅行業賠償各該差額兩倍之違約金。旅行業者應提出前項差額計算之說明，如未提出差額計算之說明時，其違約金之計算至少為**全部旅遊費用之5%**。旅客受有損害者，另得請求賠償。

21. **因可歸責於旅行業之事由致行程延誤**：因可歸責於旅行業之事由，致**延誤行程**時，旅行業應即徵得旅客之書面同意，繼續安排未完成之旅遊活動或安排旅客返回。旅行業怠於安排時，旅客得搭乘相當等級之交通工具自行返回出發地，其所支出之費用，應由旅行業負擔。第1項延誤行程期間，旅客所支出之食宿或其他必要費用，**應由旅行業負擔**。旅客並得請求依全部旅費除以全部旅遊日數乘以延誤行程日數計算之違約金。延誤行程時數在**五小時以上未滿一日者，以一日計算**。依第1項約定，安排旅客返回時，另應按實計算賠償旅客未完成旅程之費用及由出發地點到**第一旅遊地**與**最後旅遊地**返回之交通費用。旅客受有其他損害者，並得請求賠償。

22. **棄置或留滯旅客**：旅行業於旅遊途中，因**故意棄置**或**留滯旅客**時，除應負擔棄置或留滯期間旅客支出之食宿及其他必要費用，按實計算退還旅客未完成旅程之費用，及由出發地至第一旅遊地與最後旅遊地返回之交通費用外，並應至少賠償依**全部旅遊費用除以全部旅遊日數乘以棄置或留滯日數後相同金額五倍之違約金**。旅行業於旅遊途中，因重大過失有前項棄置或留滯旅客情事時，旅行業除應依前項規定負擔相關費用外，並應至少賠償依前項規定計算之**三倍違約金**。

旅行業於旅遊途中，因過失有第1項棄置或留滯旅客情事時，旅行業除應依前項規定負擔相關費用外，並應賠償依第1項規定計算之一倍違約金。前三項情形之棄置或留滯旅客之時間，在**五小時以上未滿一日者，以一日計算**；旅行業並應儘速依預訂旅程安排旅遊活動，或安排旅客返回。旅客受有損害者，另得請求賠償。

23.**出發後旅客任意終止契約**：旅客於旅遊活動開始後，中途離隊退出旅遊活動時，不得要求旅行業退還旅遊費用。前項情形，旅行業因旅客退出旅遊活動後，應可節省或無須支出之費用，應退還旅客。旅行業並應為旅客安排脫隊後返回出發地之住宿及交通，其費用由旅客負擔。旅客於旅遊活動開始後，未能及時參加依本契約所排定之行程者，視為自願放棄其權利，不得向旅行業要求退費或任何補償。

24.**旅客終止契約後之回程安排**：旅客於旅遊活動開始後，怠於配合旅行業完成旅遊所需之行為致影響後續旅遊行程，而終止契約者，旅客得請求旅行業墊付費用將其送回原出發地，於到達後附加利息償還之，旅行業不得拒絕。前項情形，旅行業因旅客退出旅遊活動後，應可節省或無須支出之費用，應退還旅客。旅行業因第1項事由所受之損害，得向旅客請求賠償。

25.**旅行業之協助處理義務**：旅客在旅遊中發生身體或財產上之事故時，旅行業應盡善良管理人之注意為必要之協助及處理。前項之事故，係因非可歸責於旅行業之事由所致者，其所生之費用，由旅客負擔。

26.**旅行業應投保責任保險及履約保證保險**：旅行業應依主管機關之規定投保**責任保險**及**履約保證保險**，並應載明保險公司名稱、投保金額及責任金額；如未載明，則依主管機關之規定。旅行業如未依前項規定投保者，於發生旅遊事故或不能履約之情形，以主管機關規定最低投保金額計算其應理賠金額之**三倍**作為賠償金額。

27.**購物及瑕疵損害之處理方式**：旅行業不得於旅遊途中，**臨時安排旅客購物行程**。但經旅客要求或同意者，不在此限。旅行業安排特定場所購物，所購物品有貨價與品質不相當或瑕疵者，旅客得於受領所購物品後**一個月內**，請求旅行業協助其處理。

28.**消費爭議之處理**：旅行業應載明消費爭議處理之機制、程序以及相關之聯絡資訊。

29.個人資料之保護：旅行業因履行本契約之需要，於代辦證件、安排交通工具、住宿、餐飲、遊覽及其所附隨服務之目的內，旅客同意旅行業得依法規規定蒐集、處理、傳輸及利用其個人資料。前項旅客之個人資料旅行業**負有保密義務**，非經旅客書面同意或依法規規定，不得將其個人資料提供予**第三人**。第1項旅客個人資料蒐集之特定目的消失或旅遊終了時，旅行業應主動或依旅客之請求，刪除、停止處理或利用旅客個人資料。但因執行職務或業務所必須或經旅客書面同意，不在此限。旅行業發現第1項旅客個人資料遭竊取、竄改、毀損、滅失或洩漏時，**應即向主管機關通報**，並立即**查明發生原因及責任歸屬**，且依實際狀況採取必要措施。前項情形，旅行業**應以書面、簡訊**或其他適當方式**通知旅客**，使其可得知悉各該事實及旅行業已採取之處理措施、客服電話窗口等資訊。

30.當事人簽訂之旅遊契約條款如較本應記載事項規定**更有利於旅客者**，從其約定。

31.**約定合意管轄法院**：因旅遊契約涉訟時，雙方如有合意管轄法院之約定，仍不得排除消費者保護法第47條或民事訴訟法第436條之9規定小額訴訟管轄法院之適用。

二、不得記載事項

1.旅遊之行程、住宿、交通、價格、餐飲等服務內容不得記載「**僅供參考**」或使用其他不確定用語之文字。

2.旅行業對旅客所負義務**排除原刊登之廣告內容**。

3.排除旅客之**任意解除、終止契約**之權利。

4.逾越主管機關規定、核定或備查之旅客最高賠償基準。

5.旅客對旅行業片面變更契約內容不得異議。

6.旅行業除收取約定之旅遊費用外，以其他方式**變相或額外加價**。

7.免除或減輕依消費者保護法、旅行業管理規則、旅遊契約所載或其他相關法規規定應履行之義務。

8.其他違反誠信原則、平等互惠原則等不利旅客之約定。

9.排除對旅行業履行輔助人所生責任之約定。

貳、國外旅遊定型化契約應記載及不得記載事項

依據交通部民國105年9月13日修正施行國內旅遊定型化契約應記載及不得記載事項，錄供參考：

一、應記載事項

1. **當事人**：應記載旅客之姓名、電話、住（居）所及旅行業之公司名稱、註冊編號、負責人姓名、電話及營業所。應記載旅客緊急聯絡人姓名、與旅客關係及聯絡電話。

2. **契約審閱期間**：應記載契約之審閱期間不得少於一日。違反前項規定者，契約條款不構成契約內容。但旅客得主張契約條款仍構成契約內容。

3. **廣告責任**：應記載旅行業應確保廣告內容之真實，其對旅客所負之義務不得低於廣告之內容。廣告、宣傳文件、行程表或說明會之說明內容均視為本契約內容之一部分。

4. **簽約地點及日期**：應記載簽約地點及日期。未記載簽約地點者，以旅客住（居）所地為簽約地點；未記載簽約日期者，以首次交付金額之日為簽約日期。

5. **旅遊行程**：應記載旅遊地區、城市或觀光地點及行程（包括啟程出發地點、回程之終止地點、日期、交通工具、住宿旅館、餐飲、遊覽及其所附隨之服務說明）。如有購物行程者，應載明其內容。未記載前二項內容或前二項記載之內容與刊登廣告、宣傳文件、行程表或說明會之說明記載不符者，以最有利於旅客之內容為準。

6. **旅遊費用**：應記載旅遊費用總額及其包含之主要項目（代辦證件之行政規費、交通運輸費、餐飲費、住宿費、遊覽費用、接送費、領隊及其他旅行業為旅客安排服務人員之報酬、保險費）。前項費用不包含下列費用：
 (1)旅客之個人費用。
 (2)建議旅客任意給與隨團領隊人員、當地導遊、司機之小費。
 (3)旅遊契約中明列為自費行程之費用。
 (4)其他由旅行業代辦代收之費用。

7. **旅遊費用之付款方式**：應記載旅客於簽約時應繳付之金額及繳款方式；餘款之金額、繳納時期及繳款方式。當事人有特別約定者從其約定。

8. **旅客怠於給付旅遊費用之效力**：因可歸責於旅客之事由，怠於給付旅遊費用者，旅行業得定相當期限催告旅客給付，旅客逾期不為給付者，旅行業得終止契約。旅客應賠償之費用，依第13點規定辦理；旅行業如有其他損害，並得請求賠償。

9. **旅客協力義務**：旅遊需旅客之行為始能完成，而旅客不為其行為者，旅行業得定相當期限，催告旅客為之。旅客逾期不為其行為者，旅行業得終止契約，並得請求賠償因契約終止而生之損害。旅遊開始後，旅行業依前項規定終止契約時，旅客得請求旅行業墊付費用將其送回原出發地。於到達後，由旅客附加利息償還旅行業。

10. **集合及出發地**：應記載旅客之集合、出發之時間及地點。旅客未準時到達約定地點集合致未能出發，亦未能中途加入旅遊者，視為任意解除契約。

11. **組團旅遊最低人數**：本旅遊團須有＿＿人以上簽約參加始組成。如未達前定人數，旅行業應於預訂出發之日前（**至少七日，如未記載時，視為七日**）通知旅客解除契約；怠於通知致旅客受損害者，旅行業應賠償旅客損害。前項組團人數如未記載者，視為無最低組團人數；其保證出團者，亦同。旅行業依第1項規定解除契約後，得依下列方式之一，返還或移作依第2款成立之新旅遊契約之旅遊費用：

 (1)退還旅客已交付之全部費用。但旅行業已代繳之行政規費得予扣除。

 (2)徵得旅客同意，訂定另一旅遊契約，將依第1項解除契約應返還旅客之全部費用，移作該另訂之旅遊契約之費用全部或一部。如有超出之膁餘費用，應退還旅客。

12. **旅遊活動無法成行時旅行業之通知義務及賠償責任**：因可歸責旅行業之事由，致旅遊活動無法成行者，旅行業於知悉無法成行時，應即通知旅客且說明其事由，並退還旅客已繳之旅遊費用。前項情形，旅行業怠於通知者，應賠償旅客依旅遊費用之全部計算之違約金。旅行業已為第1項通知者，則按通知到達旅客時，距出發日期時間之長短，依下列規定計算其應賠償旅客之違約金：

 (1)通知於出發日前**第四十一日以前**到達者，賠償旅遊費用5%。

 (2)通知於出發日前**第三十一日至第四十日以內**到達者，賠償旅遊費用10%。

 (3)通知於出發日前**第二十一日至第三十日以內**到達者，賠償旅遊費用20%。

 (4)通知於出發日前**第二日至第二十日以內**到達者，賠償旅遊費用30%。

(5)通知於出發日**前一日**到達者，賠償旅遊費用50%。

(6)通知於出發**當日以後**到達者，賠償旅遊費用100%。

旅客如能證明其所受之損害超過前項之基準者，得就其實際之損害請求賠償。

13.**出發前旅客任意解除契約及其責任**：旅客於旅遊活動開始前解除契約者，應依旅行業提供之收據，繳交行政規費，並應賠償旅行業之損失，其賠償基準如下：

(1)旅遊開始前**第四十一日以前**解除契約者，賠償旅遊費用5%。

(2)旅遊開始前**第三十一日至第四十日以內**解除契約者，賠償旅遊費用10%。

(3)旅遊開始前**第二十一日至第三十日以內**解除契約者，賠償旅遊費用20%。

(4)旅遊開始前**第二日至第二十日以內**解除契約者，賠償旅遊費用30%。

(5)旅遊開始**前一日**解除契約者，賠償旅遊費用50%。

(6)旅客於旅遊**開始日**或**開始後**解除契約或未通知不參加者，賠償旅遊費用100%。

前項規定作為損害賠償計算基準之旅遊費用，應先扣除掉行政規費後才加以計算之。

旅行業如能證明其所受之損害超過第1項之基準者，得就其實際損害請求賠償。

14.**出發前因法定原因解除契約**：因不可抗力或不可歸責於雙方當事人之事由，致本契約之全部或一部無法履行時，任何一方得解除契約，且不負損害賠償責任。前項情形，旅行業應提出已代繳之行政規費或履行本契約已支付之必要費用之單據，經核實後予以扣除，並將餘款退還旅客。任何一方知悉旅遊活動無法成行時，應即通知他方並說明其事由；其怠於通知致他方受有損害時，應負賠償責任。為維護本契約旅遊團體之安全與利益，旅行業依第1項為解除契約後，應為有利於團體旅遊之必要措置。

15.**出發前因客觀風險事由解除契約**：出發前本旅遊團所前往旅遊地區之一，有事實足認危害旅客生命、身體、健康、財產安全之虞者，準用前點之規定，得解除契約。但解除之一方，應另按旅遊費用百分之＿＿＿補償他方（不得超過5%）。

16.**領隊**：旅行業**應指派領有領隊執業證之領隊**。旅行業違反前項規定，應

賠償旅客每人以**每日新臺幣一千五百元乘以全部旅遊日數，再除以實際出團人數計算之三倍違約金**。旅客受有損害者，並得請求旅行業賠償。領隊應帶領旅客出國旅遊，並為旅客辦理出入國境手續、交通、食宿、遊覽及其他完成旅遊所須之往返全程隨團服務。

17. **證照之保管及返還**：旅行業代理旅客辦理出國簽證或旅遊手續時，應妥慎保管旅客之各項證照，及申請該證照而持有旅客之身分證等，如有遺失或毀損者，應行補辦；如致旅客受損害者，應賠償旅客之損害。旅客於旅遊期間，應自行保管其自有旅遊證件。但基於辦理通關過境等手續之必要，或經旅行業同意者，得交由旅行業保管。前二項旅遊證件，旅行業及其受僱人應以善良管理人之**注意保管之**；旅客得隨時取回，旅行業及其受僱人不得拒絕。

18. **旅客之變更權**：旅客於旅遊開始日前，因故不能參加旅遊者，得變更由**第三人參加旅遊**。旅行業非有正當理由，不得拒絕。前項情形，如因而增加費用，旅行業得請求該變更後之第三人給付；如減少費用，旅客不得請求返還。

19. **旅行業務之轉讓**：旅行業於出發前如將本契約變更轉讓予其他旅行業者，應經旅客書面同意。旅客如不同意者，得解除契約，旅行業應即時將旅客已繳之全部旅遊費用退還；旅客受有損害者，並得請求賠償。旅客於出發後始發覺或被告知本契約已轉讓其他旅行業，旅行業應賠償旅客全部旅遊費用5%之違約金；旅客受有損害者，並得請求賠償。旅客於出發後始發覺或被告知本契約已轉讓其他旅行業，受讓之旅行業者或其履行輔助人，關於旅遊義務之違反，有故意或過失時，旅客亦得請求讓與之旅行業者負責。

20. **不可抗力或不可歸責於旅行業之旅遊內容變更**：旅遊中因**不可抗力或不可歸責於旅行業**之事由，致無法依預定之旅程、交通、食宿或遊覽項目等履行時，為維護旅遊團體之安全及利益，旅行業**得變更**旅程、遊覽項目或更換食宿、旅程；其因此所**增加之費用**，不得向旅客收取，所**減少之費用**，應退還旅客。旅客不同意前項變更旅程時，得終止契約，並得請求旅行業墊付費用將其送回原出發地，於到達後附加利息償還之。

21. **因可歸責於旅行業之事由致旅遊內容變更**：因**可歸責於旅行業**之事由，致未達旅遊契約所定旅程、交通、食宿或遊覽項目等事宜時，旅客得請

求旅行業賠償各該**差額兩倍之違約金**。旅行業者應提出前項差額計算之說明，如未提出差額計算之說明時，其違約金之計算至少為**全部旅遊費用之5%**。旅客受有損害者，另得請求賠償。

22.**因可歸責於旅行業之事由行程延誤時間之浪費**：因可歸責於旅行業之事由，致行程未依約定進行者，旅客就其時間之浪費，得按日請求賠償。每日賠償金額，以全部旅遊費用除以全部旅遊日數計算。前項行程延誤之時間浪費，在**三小時以上未滿一日者，以一日計算**。旅客受有其他損害者，另得請求賠償。

23.**棄置或留滯旅客**：旅行業於旅遊途中，因**故意棄置**或**留滯旅客**時，除應負擔棄置或留滯期間旅客支出之食宿及其他必要費用，按實計算退還旅客未完成旅程之費用，及由出發地至第一旅遊地與最後旅遊地返回之交通費用外，並應至少賠償依**全部旅遊費用除以全部旅遊日數乘以棄置或留滯日數後相同金額五倍之違約金**。旅行業於旅遊途中，因重大過失有前項棄置或留滯旅客情事時，旅行業除應依前項規定負擔相關費用外，並應賠償依前項規定計算之**三倍違約金**。旅行業於旅游途中，因過失有第1項棄置或留滯旅客情事時，旅行業除應依前項規定負擔相關費用外，並應賠償依第1項規定計算之一倍違約金。前三項情形之棄置或留滯旅客之時間，在**五小時以上未滿一日者，以一日計算**；旅行業並應儘速依預訂旅程安排旅遊活動，或安排旅客返國。旅客受有損害者，另得請求賠償。

24.**出發後無法完成旅遊契約所定旅遊行程之責任**：旅行團出發後，因**可歸責於旅行業之事由**，致旅客因簽證、機票或其他問題無法完成其中之部分旅遊者，旅行業除依第21點規定辦理外，另應以**自己之費用安排旅客至次一旅遊地**與其他團員會合；無法完成旅遊之情形，對全部團員均屬存在時，應依相當之條件安排其他旅遊活動代之；如無次一旅遊地時，應安排旅客返國。等候安排行程期間，旅客所產生之食宿、交通或其他必要費用，應由**旅行業負擔**。前項情形，旅行業怠於安排交通時，旅客得搭乘相當等級之交通工具至次一旅遊地或返國；其所支出之費用，應由旅行業負擔。旅行業於前二項情形未安排交通或替代旅遊時，應退還旅客未旅遊地部分之費用，並賠償同額之**懲罰性違約金**。因可歸責於旅行業之事由，致旅客**遭恐怖分子留置**、**當地政府逮捕羈押或留置**時，旅

行業應賠償旅客以**每日新臺幣二萬元乘以逮捕羈押或留置日數計算之懲罰性違約金**，並應迅速負責接洽救助事宜，將旅客安排返國，其所需之一切費用，由旅行業負擔。

25.**出發後旅客任意終止契約**：旅客於旅遊活動開始後，中途離隊退出旅遊活動時，不得要求旅行業退還旅遊費用。前項情形，旅行業因旅客退出旅遊活動後，應可節省或無須支出之費用，應退還旅客。旅行業並應為旅客安排脫隊後返回出發地之住宿及交通，其費用由旅客負擔。旅客於旅遊活動開始後，未能及時參加依本契約所排定之行程者，視為自願放棄其權利，不得向旅行業要求退費或任何補償。

26.**旅客終止契約後之回程安排**：旅客於旅遊活動開始後，怠於配合旅行業完成旅遊所需之行為致影響後續旅遊行程而終止契約者，旅客得請求旅行業**墊付費用將其送回原出發地，於到達後附加利息償還之**，旅行業不得拒絕。前項情形，旅行業因旅客退出旅遊活動後，應可節省或無須支出之費用，應退還旅客。旅行業因第1項事由所受之損害，得向旅客請求賠償。

27.**旅行業之協助處理義務**：旅客在旅遊中發生身體或財產上之事故時，旅行業應盡善良管理人之注意為必要之協助及處理。前項之事故，係因非可歸責於旅行業之事由所致者，其所生之費用，由旅客負擔。

28.**旅行業應投保責任保險及履約保證保險**：旅行業應依主管機關之規定投保**責任保險**及**履約保證保險**，並應載明**保險公司名稱、投保金額及責任金額**；如未載明，則依主管機關之規定。旅行業如未依前項規定投保者，於發生旅遊事故或不能履約之情形，以主管機關規定最低投保金額計算其**應理賠金額之三倍作為賠償金額**。

29.**購物及瑕疵損害之處理方式**：旅行業不得於旅遊途中，**臨時安排**旅客購物行程。但經**旅客要求或同意**者，不在此限。旅行業安排特定場所購物，所購物品有貨價與品質不相當或瑕疵者，旅客得於受領所購物品後**一個月內**，請求旅行業協助其處理。

30.**消費爭議之處理**：旅行業應載明消費爭議處理之機制、程序以及相關之聯絡資訊。

31.**個人資料之保護**：旅行業因履行本契約之需要，於代辦證件、安排交通工具、住宿、餐飲、遊覽及其所附隨服務之目的內，旅客同意旅行業得

依法規規定蒐集、處理、傳輸及利用其個人資料。前項旅客之個人資料旅行業**負有保密義務**，非經旅客**書面同意或依法規**規定，不得將其個人資料提供予**第三人**。第1項旅客個人資料蒐集之特定目的消失或旅遊終了時，旅行業應主動或依旅客之請求，刪除、停止處理或利用旅客個人資料。但因執行職務或業務所必須或經旅客書面同意者，不在此限。旅行業發現第1項旅客個人資料遭竊取、竄改、毀損、滅失或洩漏時，**應即向主管機關通報，並立即查明發生原因及責任歸屬**，且依實際狀況採取必要措施。前項情形，旅行業**應以書面、簡訊或其他適當方式通知旅客**，使其可得知悉各該事實及旅行業已採取之處理措施、客服電話窗口等資訊。

32.當事人簽訂之旅遊契約條款如較本應記載事項規定**更有利於旅客者**，從其約定。

33.**約定合意管轄法院**：凶旅遊契約涉訟時，雙方如有合意管轄法院之約定，仍不得排除消費者保護法第47條或民事訴訟法第436條之9規定**小額訴訟管轄法院**之適用。

二、不得記載事項

1.旅遊之行程、住宿、交通、價格、餐飲等服務內容不得記載「**僅供參考**」或使用其他不確定用語之文字。

2.旅行業對旅客所負義務**排除原刊登之廣告內容**。

3.排除旅客之**任意解除、終止契約**之權利。

4.逾越主管機關規定、核定或備查之旅客最高賠償基準。

5.旅客對旅行業**片面變更契約內容**不得異議。

6.旅行業除收取約定之旅遊費用外，以其他方式變相或額外加價。

7.旅行業**委由旅客代為攜帶物品返國**之約定。

8.免除或減輕依消費者保護法、旅行業管理規則、旅遊契約所載或其他相關法規規定應履行之義務。

9.其他**違反誠信原則、平等互惠原則**等不利旅客之約定。

10.排除對旅行業**履行輔助人**所生責任之約定。

第三節　旅遊契約

壹、國內、外定型化契約及比較

　　目前，交通部觀光局訂定發布四種定型化契約書範本：國內旅遊定型化契約書範本、國外旅遊定型化契約書範本、海外渡假村會員卡定型化契約、國內渡假村會員卡定型化契約。現僅就民國105年12月12日修正之國內與國外旅遊定型化契約書範本兩者條次與規範要旨做一比較如表12-1。

貳、國外旅遊定型化契約書範本內容

　　為進一步瞭解國、內外旅遊定型化契約書內容，除於表12-1比較兩者條次規範差異外，特將交通部觀光局民國105年12月12日公告現行國外旅遊定型化契約書範本（見第309頁）錄供參考。又為節省篇幅，與國內旅遊定型化契約書內容不同之處，特別將國內未規範者以*斜體黑字*呈現，藉資比較。

表12-1　國內與國外旅遊定型化契約書範本內容比較表

國內旅遊定型化契約書範本	國外旅遊定型化契約書範本	比較結果
立契約書人 （本契約審閱期間至少1日，＿＿年＿月＿日由甲方攜回審閱） 旅客（以下稱甲方） 　姓名： 　電話： 　住居所： 緊急聯絡人 　姓名： 　與旅客關係： 　電話： 旅行業（以下稱乙方） 　公司名稱： 　註冊編號： 　負責人姓名： 　電話： 　營業所： 甲乙雙方同意就本旅遊事項，依下列約定辦理。	立契約書人 （本契約審閱期間至少1日，＿＿年＿月＿日由甲方攜回審閱） 旅客（以下稱甲方） 　姓名： 　電話： 　住居所： 緊急聯絡人 　姓名： 　與旅客關係： 　電話： 旅行業（以下稱乙方） 　公司名稱： 　註冊編號： 　負責人姓名： 　電話： 　營業所： 甲乙雙方同意就本旅遊事項，依下列約定辦理。	內容相同

（續）表12-1　國內與國外旅遊定型化契約書範本內容比較表

國內旅遊定型化契約書範本	國外旅遊定型化契約書範本	比較結果
第1條國內旅遊之意義 本契約所謂國內旅遊，指在臺灣、澎湖、金門、馬祖及其他自由地區之我國疆域範圍內之旅遊。	第1條國外旅遊之意義 本契約所謂國外旅遊，係指到中華民國疆域以外其他國家或地區旅遊。赴中國大陸旅行者，準用本旅遊契約之約定。	內容不同
第2條適用之範圍	第2條適用之範圍及順序	內容不同
第3條旅遊團名稱、旅遊行程及廣告責任	第3條旅遊團名稱、旅遊行程及廣告責任	內容相同
第4條集合及出發時地	第4條集合及出發時地	內容相同
第5條旅遊費用及其付款方式	第5條旅遊費用及付款方式	內容相同
第6條旅客怠於給付旅遊費用之效力	第6條旅客怠於給付旅遊費用之效力	內容相同
第7條旅客協力義務	第7條旅客協力義務	內容相同
第8條旅遊費用所涵蓋之項目	第8條旅遊費用所涵蓋之項目	內容相同
第9條旅遊費用所未涵蓋項目	第9條旅遊費用所未涵蓋項目	內容相同
第10條組團旅遊最低人數	第10條組團旅遊最低人數	內容相同
	第11條代辦簽證、洽購機票	國外條文
第11條因可歸責於旅行業之事由致無法成行	第12條因可歸責於旅行業之事由致無法成行	內容相同，條次不同
第12條出發前旅客任意解除契約及其責任	第13條出發前旅客任意解除契約及其責任	內容相同，條次不同
第13條出發前有法定原因解除契約	第14條出發前有法定原因解除契約	內容相同，條次不同
第14條出發前有客觀風險事由解除契約	第15條出發前有客觀風險事由解除契約	內容相同，條次不同
	第16條領隊	國外條文
第15條證照之保管及返還	第17條證照之保管及返還	內容相同，條次不同
第16條旅客之變更權	第18條旅客之變更權	內容相同，條次不同
第17條旅行業務之轉讓	第19條旅行業務之轉讓	內容相同，條次不同
第18條旅程內容之實現及例外		國內條文
	第20條國外旅行業責任歸屬	國外條文
	第21條賠償之代位	國外條文
	第22條因可歸責於旅行業之事由致旅遊內容變更	國外條文
	第23條因可歸責於旅行業之事由致無法完成旅遊或致旅客遭留置	國外條文
第19條因可歸責於旅行業之事由致行程延誤	第24條因可歸責於旅行業之事由致行程延誤	條次不同
第20條旅行業棄置或留滯旅客	第25條旅行業棄置或留滯旅客	條次不同

觀光行政與法規
Tourism Administration and Laws

308

（續）表12-1　國內與國外旅遊定型化契約書範本內容比較表

國內旅遊定型化契約書範本	國外旅遊定型化契約書範本	比較結果
第21條旅遊途中因非可歸責於旅行業之事由致旅遊內容變更	第26條旅遊途中因不可抗力或不可歸責於旅行業之事由致旅遊內容變更	內容相似，條次不同
第22條責任歸屬與協辦	第27條責任歸屬與協辦	條次不同
第24條旅客終止契約後之回程安排	第28條旅客終止契約後之回程安排	條次不同
第23條出發後旅客任意終止契約	第29條出發後旅客任意終止契約	條次不同
第25條旅行業之協助處理義務	第30條旅行業之協助處理義務	條次不同
第26條旅行業應投保責任保險及履約保證保險	第31條旅行業應投保責任保險及履約保證保險	條次不同
第27條購物及瑕疵損害之處理方式	第32條購物及瑕疵損害之處理方式	條次不同
第28條誠信原則	第33條誠信原則	條次不同
第29條消費爭議處理	第34條消費爭議處理	條次不同
第30條個人資料之保護	第35條個人資料之保護	條次不同
第31條合意管轄法院之約定	第36條約定合意管轄法院	條次不同
第32條其他協議事項	第37條其他協議事項	條次不同
訂約人 甲方： 　住（居）所地址： 　身分證字號（統一編號）： 　電話或傳真： 乙方（公司名稱）： 　註冊編號： 　負　責　人： 　住　　　址： 　電話或傳真： 乙方委託之旅行業副署：（本契約如係綜合或甲種旅行業自行組團而與旅客簽約者，下列各項免填） 　公　司　名　稱： 　註　冊　編　號： 　負　責　人： 　住　　　址： 　電話或傳真： 簽約日期：中華民國＿＿年＿＿月＿＿日 （如未記載，以首次交付金額之日為簽約日期） 簽約地點：〔如未記載，以甲方住（居）所地為簽約地點〕	訂約人 甲方： 　住（居）所地址： 　身分證字號（統一編號）： 　電話或傳真： 乙方（公司名稱）： 　註冊編號： 　負　責　人： 　住　　　址： 　電話或傳真： 乙方委託之旅行業副署：（本契約如係綜合或甲種旅行業自行組團而與旅客簽約者，下列各項免填） 　公　司　名　稱： 　註　冊　編　號： 　負　責　人： 　住　　　址： 　電話或傳真： 簽約日期：中華民國＿＿年＿＿月＿＿日 （如未記載，以首次交付金額之日為簽約日期） 簽約地點：〔如未記載，以甲方住（居）所地為簽約地點〕	內容相同

資料來源：作者整理繪製。

國外旅遊定型化契約書範本

中華民國105年12月12日觀業字第1050922838號函修正

立契約書人

　　（本契約審閱期間至少一日，＿＿年＿＿月＿＿日由甲方攜回審閱）

旅客（以下稱甲方）

姓名：

電話：

住居所：

緊急聯絡人

姓名：

與旅客關係：

電話：

旅行業（以下稱乙方）

公司名稱：

註冊編號：

負責人姓名：

電話：

營業所：

甲乙雙方同意就本旅遊事項，依下列約定辦理。

第一條（國外旅遊之意義）

本契約所謂國外旅遊，係指到中華民國疆域以外其他國家或地區旅遊。

赴中國大陸旅行者，準用本旅遊契約之約定。

第二條（適用之範圍及順序）

甲乙雙方關於本旅遊之權利義務，依本契約條款之約定定之；本契約中未約定者，適用中華民國有關法令之規定。

第三條（旅遊團名稱、旅遊行程及廣告責任）

本旅遊團名稱為＿＿＿＿＿＿＿＿＿＿＿＿＿＿＿＿＿＿＿＿＿

旅遊地區（國家、城市或觀光地點）：＿＿＿＿＿＿＿＿＿＿＿

行程（啟程出發地點、回程之終止地點、日期、交通工具、住宿旅館、餐飲、遊覽、安排購物行程及其所附隨之服務說明）：＿＿＿＿＿＿＿＿＿＿＿

與本契約有關之附件、廣告、宣傳文件、行程表或說明會之說明內容均視為本契約內容之一部分。乙方應確保廣告內容之真實，對甲方所負之義務不得低於廣告之內容。

第一項記載得以所刊登之廣告、宣傳文件、行程表或說明會之說明內容代之。

未記載第一項內容或記載之內容與刊登廣告、宣傳文件、行程表或說明會之說明記載不符者，以最有利於甲方之內容為準。

第四條（集合及出發時地）

甲方應於民國＿＿＿＿年＿＿＿＿月＿＿＿＿日＿＿＿＿時＿＿＿＿分於＿＿＿＿＿＿＿＿＿準時集合出發。

甲方未準時到約定地點集合致未能出發，亦未能中途加入旅遊者，視為甲方任意解除契約，乙方得依第十三條之約定，行使損害賠償請求權。

第五條（旅遊費用及付款方式）

旅遊費用：＿＿＿＿＿＿＿＿＿＿＿＿＿＿＿＿＿

除雙方有特別約定者外，甲方應依下列約定繳付：

一、簽訂本契約時，甲方應以＿＿＿＿＿＿（現金、信用卡、轉帳、支票等方式）繳付新臺幣＿＿＿＿＿＿＿＿＿元。

二、其餘款項以＿＿＿＿＿＿（現金、信用卡、轉帳、支票等方式）於出發前三日或說明會時繳清。

前項之特別約定，除經雙方同意並增訂其他協議事項於本契約第三十七條，乙方**不得以任何名義要求增加旅遊費用。**

第六條（旅客怠於給付旅遊費用之效力）

甲方因可歸責自己之事由，怠於給付旅遊費用者，乙方得定相當期限催告甲方給付，甲方逾期不為給付者，乙方得終止契約。甲方應賠償之費用，依第十三條約定辦理；乙方如有其他損害，並得請求賠償。

第七條（旅客協力義務）

旅遊需甲方之行為始能完成，而甲方不為其行為者，乙方得定相當期限，催告甲方為之。甲方逾期不為其行為者，乙方得終止契約，並得請求賠償因契約終止而生之損害。

旅遊開始後，乙方依前項規定終止契約時，甲方得請求乙方墊付費用將其送回原出發地。於到達後，由甲方附加年利率＿＿＿＿％利息償還乙方。

第八條（旅遊費用所涵蓋之項目）

甲方依第五條約定繳納之旅遊費用，除雙方依第三十七條另有約定以外，應包括下

列項目：

一、代辦證件之行政規費：乙方代理甲方辦理出國所需之手續費及簽證費及其他規費。

二、交通運輸費：旅程所需各種交通運輸之費用。

三、餐飲費：旅程中所列應由乙方安排之餐飲費用。

四、住宿費：旅程中所列住宿及旅館之費用，如甲方需要單人房，經乙方同意安排者，甲方應補繳所需差額。

五、遊覽費用：旅程中所列之一切遊覽費用及入場門票費等。

六、接送費：旅遊期間機場、港口、車站等與旅館間之一切接送費用。

七、行李費：團體行李往返機場、港口、車站等與旅館間之一切接送費用及團體行李接送人員之小費，行李數量之重量依航空公司規定辦理。

八、稅捐：各地機場服務稅捐及團體餐宿稅捐。

九、服務費：領隊及其他乙方為甲方安排服務人員之報酬。

十、保險費：責任保險及履約保證保險。

前項第二款交通運輸費及第五款遊覽費用，其費用於契約簽訂後經政府機關或經營管理業者公布調高或調低逾百分之十者，應由甲方補足，或由乙方退還。

第一項第二款至第五款之年長者門票減免、兒童住宿不占床及各項優惠等，詳如附件（報價單）。如契約相關文件均未記載者，甲方得請求如實退還差額。

第九條（旅遊費用所未涵蓋項目）

第五條之旅遊費用，除雙方依第三十七條另有約定者外，不包含下列項目：

一、非本旅遊契約所列行程之一切費用。

二、甲方之個人費用：如自費行程費用、行李超重費、飲料及酒類、洗衣、電話、網際網路使用費、私人交通費、行程外陪同購物之報酬、自由活動費、個人傷病醫療費、宜自行給與提供個人服務者（如旅館客房服務人員）之小費或尋回遺失物費用及報酬。

三、未列入旅程之簽證、機票及其他有關費用。

四、建議任意給予隨團領隊人員、當地導遊、司機之小費。

五、保險費：甲方自行投保旅行平安保險之費用。

六、其他由乙方代辦代收之費用。

前項第二款、第四款建議給予之小費，乙方應於出發前，說明各觀光地區小費收取狀況及約略金額。

第十條（組團旅遊最低人數）

本旅遊團須有_____人以上簽約參加始組成。如未達前定人數，乙方應於預訂出發之_____日前（至少七日，如未記載時，視為七日）通知甲方解除契約；怠於通知致甲方受損害者，乙方應賠償甲方損害。

前項組團人數如未記載者，視為無最低組團人數；其保證出團者，亦同。

乙方依第一項規定解除契約後，得依下列方式之一，返還或移作依第二款成立之新旅遊契約之旅遊費用：

一、退還甲方已交付之全部費用。但乙方已代繳之行政規費得予扣除。

二、徵得甲方同意，訂定另一旅遊契約，將依第一項解除契約應返還甲方之全部費用，移作該另訂之旅遊契約之費用全部或一部。如有超出之膳餘費用，應退還甲方。

第十一條（代辦簽證、洽購機票）

如確定所組團體能成行，乙方即應負責為甲方申辦護照及依旅程所需之簽證，並代訂妥機位及旅館。乙方應於預定出發七日前，或於舉行出國說明會時，將甲方之護照、簽證、機票、機位、旅館及其他必要事項向甲方報告，並以書面行程表確認之。乙方怠於履行上述義務時，甲方得拒絕參加旅遊並解除契約，乙方即應退還甲方所繳之所有費用。

乙方應於預定出發日前，將本契約所列旅遊地之地區城市、國家或觀光點之風俗人情、地理位置或其他有關旅遊應注意事項儘量提供甲方旅遊參考。

第十二條（因可歸責於旅行業之事由致無法成行）

因可歸責於乙方之事由，致旅遊活動無法成行者，乙方於知悉旅遊活動無法成行時，應即通知甲方且說明其事由，並退還甲方已繳之旅遊費用。乙方怠於通知者，應賠償甲方依旅遊費用之全部計算之違約金。

乙方已為前項通知者，則按通知到達甲方時，距出發日期時間之長短，依下列規定計算其應賠償甲方之違約金：

一、通知於出發日前第四十一日以前到達者，賠償旅遊費用百分之五。

二、通知於出發日前第三十一日至第四十日以內到達者，賠償旅遊費用百分之十。

三、通知於出發日前第二十一日至第三十日以內到達者，賠償旅遊費用百分之二十。

四、通知於出發日前第二日至第二十日以內到達者，賠償旅遊費用百分之三十。

五、通知於出發日前一日到達者，賠償旅遊費用百分之五十。

六、通知於出發當日以後到達者，賠償旅遊費用百分之一百。

甲方如能證明其所受損害超過前項各款基準者，得就其實際損害請求賠償。

第十三條（出發前旅客任意解除契約及其責任）

甲方於旅遊活動開始前解除契約者，應依乙方提供之收據，繳交行政規費，並應賠償乙方之損失，其賠償基準如下：

一、旅遊開始前第四十一日以前解除契約者，賠償旅遊費用百分之五。

二、旅遊開始前第三十一日至第四十日以內解除契約者，賠償旅遊費用百分之十。

三、旅遊開始前第二十一日至第三十日以內解除契約者，賠償旅遊費用百分之二十。

四、旅遊開始前第二日至第二十日以內解除契約者，賠償旅遊費用百分之三十。

五、旅遊開始前一日解除契約者，賠償旅遊費用百分之五十。

六、甲方於旅遊開始日或開始後解除契約或未通知不參加者，賠償旅遊費用百分之一百。

前項規定作為損害賠償計算基準之旅遊費用，應先扣除行政規費後計算之。

乙方如能證明其所受損害超過第一項之各款基準者，得就其實際損害請求賠償。

第十四條（出發前有法定原因解除契約）

因不可抗力或不可歸責於雙方當事人之事由，致本契約之全部或一部無法履行時，任何一方得解除契約，且不負損害賠償責任。

前項情形，乙方應提出已代繳之行政規費或履行本契約已支付之必要費用之單據，經核實後予以扣除，並將餘款退還甲方。

任何一方知悉旅遊活動無法成行時，應即通知他方並說明其事由；其怠於通知致他方受有損害時，應負賠償責任。

為維護本契約旅遊團體之安全與利益，乙方依第　項為解除契約後，應為有利於團體旅遊之必要措置。

第十五條（出發前客觀風險事由解除契約）

出發前，本旅遊團所前往旅遊地區之一，有事實足認危害旅客生命、身體、健康、財產安全之虞者，準用前條之規定，得解除契約。但解除之一方，應另按旅遊費用百分之＿＿＿補償他方（不得超過百分之五）。

第十六條（領隊）

乙方應指派領有領隊執業證之領隊。

乙方違反前項規定，應賠償甲方每人以每日新臺幣一千五百元乘以全部旅遊日數，再除以實際出團人數計算之三倍違約金。甲方受有其他損害者，並得請求乙方損害賠償。

領隊應帶領甲方出國旅遊，並為甲方辦理出入國境手續、交通、食宿、遊覽及其他完成旅遊所須之往返全程隨團服務。

第十七條（證照之保管及返還）

乙方代理甲方辦理出國簽證或旅遊手續時，應妥慎保管甲方之各項證照，及申請該證照而持有甲方之印章、身分證等，乙方如有遺失或毀損者，應行補辦；如致甲方受損害者，應賠償甲方之損害。

甲方於旅遊期間，應自行保管其自有之旅遊證件。但基於辦理通關過境等手續之必要，或經乙方同意者，得交由乙方保管。

前二項旅遊證件，乙方及其受僱人應以善良管理人之注意保管之；甲方得隨時取回，乙方及其受僱人不得拒絕。

第十八條（旅客之變更權）

甲方於旅遊開始___日前，因故不能參加旅遊者，得變更由第三人參加旅遊。乙方非有正當理由，不得拒絕。

前項情形，如因而增加費用，乙方得請求該變更後之第三人給付；如減少費用，甲方不得請求返還。甲方並應於接到乙方通知後____日內協同該第三人到乙方營業處所辦理契約承擔手續。

承受本契約之第三人，與甲方雙方辦理承擔手續完畢起，承繼甲方基於本契約之一切權利義務。

第十九條（旅行業務之轉讓）

乙方於出發前如將本契約變更轉讓予其他旅行業者，應經甲方書面同意。甲方如不同意者，得解除契約，乙方應即時將甲方已繳之全部旅遊費用退還；甲方受有損害者，並得請求賠償。

甲方於出發後始發覺或被告知本契約已轉讓其他旅行業，乙方應賠償甲方全部旅遊費用百分之五之違約金；甲方受有損害者，並得請求賠償。受讓之旅行業者或其履行輔助人，關於旅遊義務之違反，有故意或過失時，甲方亦得請求讓與之旅行業者負責。

第二十條（國外旅行業責任歸屬）

乙方委託國外旅行業安排旅遊活動，因國外旅行業有違反本契約或其他不法情事，致甲方受損害時，乙方應與自己之違約或不法行為負同一責任。但由甲方自行指定或旅行地特殊情形而無法選擇受託者，不在此限。

第二十一條（賠償之代位）

乙方於賠償甲方所受損害後，甲方應將其對第三人之損害賠償請求權讓與乙方，並交付行使損害賠償請求權所需之相關文件及證據。

第二十二條（因可歸責於旅行業之事由致旅遊內容變更）

旅程中之食宿、交通、觀光點及遊覽項目等，應依本契約所訂等級與內容辦理，甲方不得要求變更，但乙方同意甲方之要求而變更者，不在此限，惟其所增加之費用應由甲方負擔。除非有本契約第十四條或第二十六條之情事，乙方不得以任何名義或理由變更旅遊內容。因可歸責於乙方之事由，致未達成旅遊契約所定旅程、交通、食宿或遊覽項目等事宜時，甲方得請求乙方賠償各該差額二倍之違約金。

乙方應提出前項差額計算之說明，如未提出差額計算之說明時，其違約金之計算至少為全部旅遊費用之百分之五。

甲方受有損害者，另得請求賠償。

第二十三條（因可歸責於旅行業之事由致無法完成旅遊或致旅客遭留置）

旅行團出發後，因可歸責於乙方之事由，致甲方因簽證、機票或其他問題無法完成其中之部分旅遊者，乙方除依二十四條規定辦理外，另應以自己之費用安排甲方至次一旅遊地，與其他團員會合；無法完成旅遊之情形，對全部團員均屬存在時，並應依相當之條件安排其他旅遊活動代之；如無次一旅遊地時，應安排甲方返國。等候安排行程期間，甲方所產生之食宿、交通或其他必要費用，應由乙方負擔。

前項情形，乙方怠於安排交通時，甲方得搭乘相當等級之交通工具至次一旅遊地或返國；其所支出之費用，應由乙方負擔。

乙方於第一項、第二項情形未安排交通或替代旅遊時，應退還甲方未旅遊地部分之費用，並賠償同額之懲罰性違約金。

因可歸責於乙方之事由，致甲方遭恐怖分子留置、當地政府逮捕、羈押或留置時，乙方應賠償甲方以每日新臺幣二萬元乘以逮捕羈押或留置日數計算之懲罰性違約金，並應負責迅速接洽救助事宜，將甲方安排返國，其所需一切費用，由乙方負擔。留置時數在五小時以上未滿一日者，以一日計算。

第二十四條（因可歸責於旅行業之事由致行程延誤時間）

因可歸責於乙方之事由，致延誤行程期間，甲方所支出之食宿或其他必要費用，應由乙方負擔。甲方就其時間之浪費，得按日請求賠償。每日賠償金額，以全部旅遊費用除以全部旅遊日數計算。但行程延誤之時間浪費，以不超過全部旅遊日數為限。

前項每日延誤行程之時間浪費，在五小時以上未滿一日者，以一日計算。

甲方受有其他損害者，另得請求賠償。

第二十五條（旅行業棄置或留滯旅客）

乙方於旅遊途中，因故意棄置或留滯甲方時，除應負擔棄置或留滯期間甲方支出之食宿及其他必要費用，按實計算退還甲方未完成旅程之費用，及由出發地至第一旅遊地與最後旅遊地返回之交通費用外，並應至少賠償依全部旅遊費用除以全部旅遊日數乘以棄置或留滯日數後相同金額五倍之違約金。

乙方於旅遊途中，因重大過失有前項棄置或留滯甲方情事時，乙方除應依前項規定負擔相關費用外，並應賠償依前項規定計算之三倍違約金。

乙方於旅遊途中，因過失有第一項棄置或留滯甲方情事時，乙方除應依前項規定負擔相關費用外，並應賠償依第一項規定計算之一倍違約金。

前三項情形之棄置或留滯甲方之時間，在五小時以上未滿一日者，以一日計算；乙方並應儘速依預訂旅程安排旅遊活動，或安排甲方返國。

甲方受有損害者，另得請求賠償。

第二十六條（旅遊途中因不可抗力或不可歸責於旅行業之事由致旅遊內容變更）

旅遊途中因不可抗力或不可歸責於乙方之事由，致無法依預定之旅程、交通、食宿或遊覽項目等履行時，為維護本契約旅遊團體之安全及利益，乙方得變更旅程、遊覽項目或更換食宿、旅程；其因此所增加之費用，不得向甲方收取，所減少之費用，應退還甲方。

甲方不同意前項變更旅程時，得終止本契約，並得請求乙方墊付費用將其送回原出發地，於到達後附加年利率百分之＿＿＿利息償還乙方。

第二十七條（責任歸屬及協辦）

旅遊期間，因不可歸責於乙方之事由，致甲方搭乘飛機、輪船、火車、捷運、纜車等大眾運輸工具所受損害者，應由各該提供服務之業者直接對甲方負責。但乙方應盡善良管理人之注意，協助甲方處理。

第二十八條（旅客終止契約後之回程安排）

甲方於旅遊活動開始後，怠於配合乙方完成旅遊所需之行為致影響後續旅遊行程，而終止契約者，甲方得請求乙方墊付費用將其送回原出發地，於到達後附加年利率百分之＿＿＿利息償還之，乙方不得拒絕。

前項情形，乙方因甲方退出旅遊活動後，應可節省或無須支出之費用，應退還甲方。

乙方因第一項事由所受之損害，得向甲方請求賠償。

第二十九條（出發後旅客任意終止契約）

甲方於旅遊活動開始後，中途離隊退出旅遊活動時，不得要求乙方退還旅遊費用。

前項情形，乙方因甲方退出旅遊活動後，應可節省或無須支出之費用，應退還甲方。乙方並應為甲方安排脫隊後返回出發地之住宿及交通，其費用由甲方負擔。

甲方於旅遊活動開始後，未能及時參加依本契約所排定之行程者，視為自願放棄其權利，不得向乙方要求退費或任何補償。

第三十條（旅行業之協助處理義務）

甲方在旅遊中發生身體或財產上之事故時，乙方應盡善良管理人之注意為必要之協助及處理。

前項之事故，係因非可歸責於乙方之事由所致者，其所生之費用，由甲方負擔。

第三十一條（旅行業應投保責任保險及履約保證保險）

乙方應依主管機關之規定辦理責任保險及履約保證保險。責任保險投保金額：

一、□依法令規定。

二、□高於法令規定，金額為：

　　(一)每一旅客意外死亡新臺幣＿＿＿＿元。

　　(二)每一旅客因意外事故所致體傷之醫療費用新臺幣＿＿＿＿＿元。

　　(三)國外旅遊善後處理費用新臺幣＿＿＿＿元。

　　(四)每一旅客證件遺失之損害賠償費用新臺幣＿＿＿＿＿元。

　　乙方如未依前項規定投保者，於發生旅遊事故或不能履約之情形，應以主管機關規定最低投保金額計算其應理賠金額之三倍作為賠償金額。

　　乙方應於出團前，告知甲方有關投保旅行業責任保險之保險公司名稱及其連絡方式，以備甲方查詢。

第三十二條（購物及瑕疵損害之處理方式）

為顧及旅客之購物方便，乙方如安排甲方購買禮品時，應於本契約第三條所列行程中預先載明。乙方不得於旅遊途中，臨時安排購物行程。但經甲方要求或同意者，不在此限。

乙方安排特定場所購物，所購物品有貨價與品質不相當或瑕疵者，甲方得於受領所購物品後一個月內，請求乙方協助處理。

乙方不得以任何理由或名義要求甲方代為攜帶物品返國。

第三十三條（誠信原則）

甲乙雙方應以誠信原則履行本契約。乙方依旅行業管理規則之規定，委託他旅行業

代為招攬時，不得以未直接收甲方繳納費用，或以非直接招攬甲方參加本旅遊，或以本契約實際上非由乙方參與簽訂為抗辯。

第三十四條（消費爭議處理）

本契約履約過程中發生爭議時，乙方應即主動與甲方協商解決之。

乙方消費爭議處理申訴（客服）專線或電子信箱：

乙方對甲方之消費爭議申訴，應於三個營業日內專人聯繫處理，並依據消費者保護法之規定，自申訴之日起十五日內妥適處理之。

雙方經協商後仍無法解決爭議時，甲方得向交通部觀光局、直轄市或各縣（市）消費者保護官、直轄市或各縣（市）消費者爭議調解委員會、中華民國旅行業品質保障協會或鄉（鎮、市、區）公所調解委員會提出調解（處）申請，乙方除有正當理由外，不得拒絕出席調解（處）會。

第三十五條（個人資料之保護）

乙方因履行本契約之需要，於代辦證件、安排交通工具、住宿、餐飲、遊覽及其所附隨服務之目的內，甲方同意乙方得依法規規定蒐集、處理、傳輸及利用其個人資料。

甲方：□不同意（甲方如不同意，乙方將無法提供本契約之旅遊服務）。

 簽名：_____

 □同意。

 簽名：_____

 （二者擇一勾選；未勾選者，視為不同意）

前項甲方之個人資料，乙方負有保密義務，非經甲方書面同意或依法規規定，不得將其個人資料提供予第三人。

第一項甲方個人資料蒐集之特定目的消失或旅遊終了時，乙方應主動或依甲方之請求，刪除、停止處理或利用甲方個人資料。但因執行職務或業務所必須或經甲方書面同意者，不在此限。

乙方發現第一項甲方個人資料遭竊取、竄改、毀損、滅失或洩漏時，應即向主管機關通報，並立即查明發生原因及責任歸屬，且依實際狀況採取必要措施。

前項情形，乙方應以書面、簡訊或其他適當方式通知甲方，使其可得知悉各該事實及乙方已採取之處理措施、客服電話窗口等資訊。

第三十六條（約定合意管轄法院）

甲、乙雙方就本契約有關之爭議，以中華民國之法律為準據法。

因本契約發生訴訟時，甲乙雙方同意以＿＿＿＿＿地方法院為第一審管轄法院，但不得排除消費者保護法第四十七條或民事訴訟法第四百三十六條之九規定之小額訴訟管轄法院之適用。

第三十七條（其他協議事項）

甲乙雙方同意遵守下列各項：

一、甲方□同意□不同意乙方將其姓名提供給其他同團旅客。

二、＿＿＿＿＿＿＿＿＿＿＿＿＿＿＿＿＿＿＿＿＿＿＿＿＿＿＿

三、＿＿＿＿＿＿＿＿＿＿＿＿＿＿＿＿＿＿＿＿＿＿＿＿＿＿＿

前項協議事項，如有變更本契約其他條款之規定，除經交通部觀光局核准，其約定無效，但有利於甲方者，不在此限。

訂約人

甲方：

住（居）所地址：

身分證字號（統一編號）：

電話或傳真：

乙方（公司名稱）：

註冊編號：

負　責　人：

住　　　　址：

電話或傳真：

乙方委託之旅行業副署：（本契約如係綜合或甲種旅行業自行組團而與旅客簽約者，下列各項免填）

公　司　名　稱：

註　冊　編　號：

負　責　人：

住　　　　址：

電話或傳真：

簽約日期：中華民國　　　　年　　月　　日（如未記載，以首次交付金額之日為　　　　簽約日期）

簽約地點：＿＿＿＿＿＿＿＿＿＿＿＿＿〔如未記載，以甲方住（居）所地　　　　為簽約地點〕

參、其他國內、外旅遊契約共同事項

一、網路契約

　　旅行業管理規則第33條規定，旅行業以電腦網路接受旅客線上訂購交易者，應將旅遊契約登載於網站；於收受全部或一部價金前，應將其銷售商品或服務之限制及確認程序、契約終止或解除及退款事項，向旅客據實告知。旅行業受領價金後，應將旅行業代收轉付收據憑證交付旅客。

二、訂約關係人、日期、地點及審閱期

　　1.關係人：

　　(1)甲方（旅客姓名）：包括契約開始及結束都註明。結束時除簽名或蓋章之外，更須寫明住址、身分證字號、電話或電傳等資料。

　　(2)乙方（公司名稱）：包括契約開始及結束都註明。結束時除蓋用公司及負責人章之外，更須寫明註冊編號、負責人、住址、電話或電傳等資料。

　　(3)乙方委託之旅行業副署：（本契約如係綜合或甲種旅行業自行組團而與旅客簽約者，下列各項免填）填寫內容與乙方相同。

　　2.訂約日期：要書明中華民國＿＿＿年＿＿＿月＿＿＿日（如未記載以交付訂金日為簽約日期）。

　　3.訂約地點：（如未記載以甲方住所地為簽約地點）。

　　4.審閱期：於契約一開始即須書明「本契約審閱期間一日，＿＿＿年＿＿＿月＿＿＿日由甲方攜回審閱」之字樣。（第28-1條）

🚆 第四節　旅遊保險

　　保險的互動也是契約行為，民國109年10月22日修正發布**旅行業管理規則**第24條規定，旅行業辦理團體旅遊或個別旅客旅遊時，應與旅客簽定書面之旅遊契約；其印製之招攬文件並應加註公司名稱及註冊編號。團體旅遊文件之契約書應載明下列事項，並報請交通部觀光局核准後，始得實施，一共十項，其中第9項就是**責任保險及履約保證保險有關旅客之權益**，換言之，這兩種保險是強

制性的，另一**旅行平安保險**則是循旅客自由意願。

　　為期能建立業者與消費者的正確保險觀念，本節特就保險法、發展觀光條例、旅行業管理規則與大陸地區人民來臺從事觀光活動許可辦法等提及與旅遊保險有關的現行法規，將專用名詞、分類及保險額度整理如下：

壹、保險法

　　民國110年5月4日修正公布**保險法**第1條規定，本法所稱**保險**，謂當事人約定，一方交付保險費於他方，他方對於因不可預料或不可抗力之事故所致之損害，負擔賠償財物之行為。根據前項所訂之契約，稱為**保險契約**。第44條又規定，保險契約由保險人於同意要保人聲請後簽訂。利害關係人，均得向保險人請求保險契約之謄本。

　　該法第13條規定，保險分為**財產保險**及**人身保險**，列舉如下：

1. **財產保險**：包括火災保險、海上保險、陸空保險、責任保險、保證保險及經主管機關核准之其他保險。
2. **人身保險**：包括人壽保險、健康保險、傷害保險及年金保險。

貳、發展觀光條例與旅行業管理規則

　　依據民國108年6月19日修正公布**發展觀光條例**第31條規定，觀光旅館業、旅館業、旅行業、觀光遊樂業及民宿經營者，於經營各該業務時，應依規定投保**責任保險**。旅行業辦理旅客出國及國內旅遊業務時，應依規定投保**履約保證保險**。各旅行業應投保該兩項保險之保險範圍及金額，由中央主管機關會商有關機關定之。

　　根據發展觀光條例第31條規定意旨，凡是觀光產業，包括觀光旅館業、旅館業、旅行業、觀光遊樂業及民宿經營者，均應依規定投保**責任保險**。但**履約保證保險**則僅要求**旅行業**辦理旅客出國及國內旅遊業務時，應依規定投保。如果再加上保險法第13條第1項規定的**人身保險**，包括人壽保險、健康保險、傷害保險等所謂的**旅行平安保險**，其保險種類就有三類，分別列舉說明如下：

一、責任保險

旅行業管理規則第53條第1項規定，旅行業舉辦團體旅遊、個別旅客旅遊及辦理接待國外、香港、澳門或大陸地區觀光團體、個別旅客旅遊業務，應投保**責任保險**，其投保最低金額及範圍至少如下：

1.每一旅客及隨團服務人員**意外死亡**新臺幣二百萬元。
2.每一旅客及隨團服務人員因**意外事故致體傷之醫療費用**新臺幣十萬元。
3.旅客及隨團服務人員家屬前往海外或來中華民國**處理善後**所必須支出之費用新臺幣十萬元；**國內**旅遊善後處理費用新臺幣五萬元。
4.每一旅客及隨團服務人員**證件遺失之損害賠償費用**新臺幣二千元。

內政部與交通部依據臺灣地區與大陸地區人民關係條例，會銜修正發布**大陸地區人民來臺從事觀光活動許可辦法**第14條第1項也做同樣規定，其投保最低金額及範圍之內容相同。但同條第2項則在開放陸客來臺自由行之後對大陸**個別旅遊者**規定，大陸地區人民符合第3-1條規定，申請來臺從事個人旅遊者，應投保旅遊相關保險，每人最低投保金額新臺幣二百萬元，其投保期間應包含旅遊行程全程期間，並應包含醫療費用及善後處理費用。至於所謂該許可辦法第3-1條規定，是指大陸地區人民設籍於主管機關公告指定之區域，符合下列情形之一者，得申請許可來臺從事**個人旅遊觀光活動**：

1.年滿二十歲，且有相當新臺幣二十萬元以上存款或持有銀行核發金卡或年工資所得相當新臺幣五十萬元以上。該申請人之直系血親及配偶，亦得隨同本人申請來臺。
2.年滿十八歲以上在學學生。

二、履約保證保險

旅行業管理規則第53條第2項規定，旅行業辦理旅客出國及國內旅遊業務時，應投保**履約保證保險**，其**投保最低金額**如下：

1.綜合旅行業新臺幣六千萬元。
2.甲種旅行業新臺幣二千萬元。
3.乙種旅行業新臺幣八百萬元。

4.綜合旅行業、甲種旅行業每增設分公司一家，應增加新臺幣四百萬元，乙種旅行業每增設分公司一家，應增加新臺幣二百萬元。

旅行業已取得經中央主管機關認可足以**保障旅客權益**之觀光公益法人會員資格者，其履約保證保險應投保最低金額如下，不適用前項之規定：

1.綜合旅行業新臺幣四千萬元。
2.甲種旅行業新臺幣五百萬元。
3.乙種旅行業新臺幣二百萬元。
4.綜合旅行業、甲種旅行業每增設分公司一家，應增加新臺幣一百萬元，乙種旅行業每增設分公司一家，應增加新臺幣五十萬元。

履約保證保險之投保範圍，為旅行業因財務困難，未能繼續經營，而無力支付辦理旅遊所需一部或全部費用，致其安排之旅遊活動一部或全部無法完成時，在保險金額範圍內，所應給付旅客之費用。

該規則第53-1條規定投保履約保證保險之旅行業，有下列情形之一者，應於接獲交通部觀光局通知之日起十五日內，依規定金額投保履約保證保險：

1.受停業處分，停業期滿後未滿兩年。
2.喪失中央主管機關認可之觀光公益法人之會員資格。
3.其所屬之觀光公益法人經解散，或經中央主管機關認定不足以保障旅客權益。

三、旅行平安保險

國內與國外旅遊定型化契約應記載及不得記載事項第5點規定，旅遊費用不包含之項目為旅客之個人費用，宜贈與導遊、司機、隨團服務人員之小費，個人另行投保之保險費，旅遊契約中明列為自費行程之費用，其他非旅遊契約所列行程之一切費用。所謂**個人另行投保之保險費**即指一般保險公司招攬的**旅行平安保險**。

財政部民國87年10月9日核准開辦**旅行平安綜合責任保險**，將個人旅行法律賠償責任、旅行不便及旅行平安三項保障結合為一種保險商品，提供旅遊消費者最佳保障。

另該部自民國93年1月1日起，規定於旅行平安保險中，強制附帶至少二百

萬元**防恐怖主義保險**。此外，信用卡為了爭取業績，紛紛提出以該公司信用卡刷旅遊費用，可享新臺幣一千萬元不等之航空或交通傷亡險，都可歸納為旅行平安險，乃眾所熟知。

行政院金融監督管理委員會鑒於旅行平安保險具有期間短及快速核保特性，且過去旅行平安保險因為沒有建立通報系統，因此保險公司對於旅行平安保險多採限額方式承保，**屬低保費、高保額型**的保單，投保二千或三千萬元可能只要二千或三千元的保費，因此成為壽險公司防範保險詐欺罪的漏洞，如誘殺遊民詐領保險金的犯罪案例時有所聞。為了防制保險犯罪，凡是團體保險、旅行平安保險，從民國97年4月1日起，一律納入保險通報制度。

茲再就上述三種保險整理如**表12-2**。

表12-2　旅行業責任保險、履約保證保險、旅行平安保險比較表

項目	責任保險	履約保證保險	旅行平安保險
要保人	旅行業	旅行業	旅客（自行投保）
被保險人	旅行業	旅行業	旅客（自行投保）
保險標的	旅行業依法應負之責任	同左	生命和身體
保險人	產險公司	產險公司	壽險公司
受益人	旅行業	旅行業	旅客指定之受益人或繼承人
保險利益	消極保險利益（契約責任）	同左	對自己生命身體所擁有的保險利益
投保金額	法定責任： 1.每一旅客意外死亡：200萬元 2.每一意外事故體傷之醫療費用：3萬元 3.旅客前往海外處理善後：10萬元 4.國內旅遊善後處理：5萬元 5.每位證件遺失：2,000元	綜合：6,000萬元 甲種：2,000萬元 乙種：800萬元 （分公司：綜合、甲種400萬元／家、乙種200萬元／家）	14歲以下以60萬為限，成人為200萬元
取得交通部認可足以保障遊客權益者		綜合：4,000萬元 甲種：500萬元 乙種：200萬元 （分公司：綜合、甲種100萬元／家、乙種50萬元／家）	

（續）表12-2　旅行業責任保險、履約保證保險、旅行平安保險比較表

項目	責任保險	履約保證保險	旅行平安保險
理賠要件	1.法定責任： 　(1)因被保險人或其受雇人疏忽或過失 　(2)因意外事故所致的體傷死亡或財產損失 　(3)須被保人應負賠償責任 2.契約責任： 　(1)須因意外事故所致之體傷、死亡或財產損失，因而發生之合理且必須之醫療費用 　(2)依照旅遊契約之約定 　(3)須被保人應負賠償責任		
保險費	旅行業負擔	旅行業負擔	旅客自行負擔
保費方式	1.法定責任：要保人於契約訂定時交付 2.契約責任：按旅行社當月份的保險證明書核算保費，並於次月20日前交付	同左	依旅客人數核算保費

資料來源：作者整理。

自我評量

一、問答題

1、現行民法債編對旅遊營業人、旅遊服務的應書面紀載與終止契約有合規定？

2、何謂旅遊契約？發展觀光條例與旅行業管理規則對旅遊契約有何規定？

3、國外旅遊定型化契約的應記載及不得記載事項有那些？

4、何謂旅遊保險？發展觀光條例與旅行業管理規則對旅遊保險有何規定？

二、選擇題

(　)1、旅遊營業人安排旅客在特定場所購物，其所購物品有瑕疵者，旅客得於受領所購物品後多久內，請求旅遊營業人協助其處理 (A)1年 (B)1個月 (C)1週 (D)隨時。

(　)2、老王跟某旅行社組團去日本，因領隊多收觀賞民俗表演入門票100元而請求退還，依據民法規定，自旅遊終了時起多久可以請求退還 (A)1個月 (B)3個月 (C)半午間 (D)1年間。

(　)3、國人赴中國大陸行者，準用交通部觀光局的什麼定型化契約與旅行社簽訂 (A)中國 (B)大陸 (C)國外 (D)國內。

(　)4、故意棄置或留滯旅客於國外，旅行業應至少賠償依全部旅遊費用除以全部旅遊日數乘以棄置或留滯日數後相同金額幾倍之違約金 (A)5 (B)4 (C)3 (D)2。

(　)5、出發前第31日至第40日以內旅客任意解除契約者，應賠償旅行業旅遊費用多少%之損失 (A)10% (B)20% (C)30% (D)40%。

(　)6、因可歸責旅行業之事由，致旅遊活動無法成行時，應即通知旅客且說明其事由，並退還旅客已繳之旅遊費用。如通知拖延至出發日前第21日至第30日以內到達者，賠償旅遊費用多少% (A)30% (B)20% (C)10% (D)5%。

(　)7、參加國內外旅遊團，旅客均須與旅行業簽訂旅遊契約，加註訂約日期，如未記載訂約日期則以什麼日期為其簽約日期 (A)首次談妥行程及旅遊費用時 (B)全部旅遊費用付清日 (C)交付旅遊費用訂金日 (D)旅遊行程出發日。

(　)8、旅客於出發後始發覺或被旅行社告知該契約已轉讓其他旅行業，旅行社應賠償旅客全部旅遊費用多少之違約金 (A)1倍 (B)2倍 (C)10% (D)5%。

(　)9、旅行社應指派領有領隊執業證之領隊，如違反規定應賠償旅客每人以每日新臺幣1,500元乘以全部旅遊日數，再除以實際出團人數計算之幾倍違約金 (A)2倍 (B)3倍 (C)4倍 (D)5倍。

(　)10、旅行業依規定辦理大陸地區人民來臺從事觀光活動業務，應與大陸地區具組團資格之旅行社簽訂什麼契約 (A)合作契約 (B)帶團契約 (C)組團契約 (D)委託契約。

第 十 三 章

兩岸人民關係條例與旅遊法制

📋 第一節　法源、主管機關與相關法規

壹、法源

　　大陸地區人民來臺從事觀光活動許可辦法係內政部與交通部依據民國108年7月24日修正公布之**臺灣地區與大陸地區人民關係條例**第16條第1項規定，於民國108年4月9日會銜修正發布。但大陸人士除了觀光，還可以用其他方式來臺，如該關係條例第10條規定，大陸地區人民非經主管機關許可，不得進入臺灣地區。經許可進入臺灣地區之大陸地區人民，不得從事與許可目的不符之活動。其許可辦法，由有關主管機關擬訂，報請行政院核定之，係指由內政部發布之**大陸地區專業人士來臺從事專業活動許可辦法**。

　　此外，交通部又依據**臺灣地區與大陸地區人民關係條例**第40-2條第3項規定，發布**大陸地區觀光事務非營利法人來臺設立辦事處從事業務活動許可辦法**，全文共計九條，是大陸申請臺北旅遊辦事處的設置依據。

貳、主管機關

　　該辦法之執行分為主辦機關及目的事業主管機關兩類。依據該辦法第2條規定，主管機關為**內政部**，其業務分別由各該目的事業主管機關執行之。主管機關雖為內政部，但實際執行業務則由**內政部移民署**負責。

　　其他所謂目的事業主管機關，因觀光活動牽涉很廣，所以除了以**觀光發展條例**規定的主管機關**交通部**為主要目的事業主管機關以外，其他如**外交部**的護照、簽證等領事業務；**金融監督管理委員會**與**中央銀行**的人民幣在臺灣地區管理及清算；**衛生福利部**的疾病管制；**行政院農業委員會**的動植物檢疫，以及**內政部**的警政治安、**大陸委員會**的兩岸政策等都有關係，惟本章將主要從交通部與觀光局等的實際做法加以析述，俾方便並加強旅行業、導遊及領隊等從業人員的遵守。

參、大陸人士來臺旅遊法規

　　依據前述，由於主辦機關及目的事業主管機關很多，因此除依**臺灣地區與大陸地區人民關係條例**第95-4條規定訂定**臺灣地區與大陸地區人民關係條例施行細則**之外，經再蒐集大陸委員會、內政部、交通部及該部觀光局等網頁，下列行政規章及行政規則與大陸地區人民來臺從事觀光活動攸關，接待陸客之旅行業及從業人員都必須留意遵守，特列舉如下：

1. 大陸地區人民進入臺灣地區許可辦法（民國110年7月27日內政部修正發布）。
2. 大陸地區人民來臺從事觀光活動許可辦法（民國108年4月9日內政部及交通部會銜修正發布）。
3. 臺灣地區與大陸地區海運直航許可管理辦法（民國104年7月31日交通部修正發布）。
4. 交通部觀光局推動大陸地區旅客包船來臺獎助要點（民國104年11月27日交通部觀光局訂定發布）。
5. 交通部觀光局補助財團法人臺灣海峽兩岸觀光旅遊協會暫行作業要點（民國98年2月19日交通部觀光局修正發布）。
6. 試辦金門馬祖澎湖與大陸地區通航實施辦法（民國107年7月17日行政院大陸委員會修正發布）。
7. 旅行業接待大陸地區人民來臺觀光旅遊團品質注意事項（民國108年1月3日交通部觀光局修正發布）。
8. 旅行業辦理大陸地區人民來臺從事觀光活動業務注意事項及作業流程（民國102年5月14日交通部觀光局修正發布）。
9. 大陸地區觀光事務非營利法人來臺設立辦事處從事業務活動許可辦法（民國98年10月16日交通部訂定發布）。
10. 處理違反大陸地區人民來臺從事觀光活動許可辦法第26條規定案件裁量基準（民國108年4月26日交通部觀光局訂定發布）。
11. 交通部觀光局補助接待大陸地區人民來臺觀光業務受衝擊之旅行業辦理國內旅遊實施要點（民國105年11月24日交通部觀光局訂定發布）。
12. 大陸地區人民來臺觀光旅行業保證金繳納之收取保管及支付作業要點（民國108年6月19日交通部觀光局訂定發布）。

13. 旅行業接待大陸地區人民來臺觀光團體參加原住民族部落深度旅遊作業要點（民國105年1月8日交通部觀光局訂定發布）。

14. 旅行業接待大陸地區人民來臺觀光經金門、馬祖或澎湖離島住宿專案團體處理原則（民國108年7月2日交通部觀光局發布）。

15. 檢舉違法經營旅行業務暨違反大陸觀光團體旅遊品質案件獎勵要點（民國104年5月29日交通部觀光局發布）。

16. 導遊人員接待大陸觀光團機場臨時工作證申請作業要點（民國94年1月25日交通部觀光局發布）。

第二節　臺灣地區與大陸地區人民關係條例

壹、法源與定義

民國108年7月24日修正公布之**臺灣地區與大陸地區人民關係條例**第1條開宗明義指出，國家統一前，為確保臺灣地區安全與民眾福祉，規範臺灣地區與大陸地區人民之往來，並處理衍生之法律事件，特制定本條例。本條例未規定者，適用其他有關法令之規定。

該條例計分總則、行政、民事、刑事、罰則及附則六章。有關法定名詞定義如下（第2條）：

1. **臺灣地區**：指臺灣、澎湖、金門、馬祖及政府統治權所及之其他地區。
2. **大陸地區**：指臺灣地區以外之中華民國領土。
3. **臺灣地區人民**：指在臺灣地區設有戶籍之人民。
4. **大陸地區人民**：指在大陸地區設有戶籍之人民。第3條規定，本條例關於大陸地區人民之規定，於大陸地區人民旅居國外者，適用之。

貳、主管機關──行政院大陸委員會

該條例第3-1條規定，**行政院大陸委員會**統籌處理有關大陸事務，為本條例之主管機關。另依據民國107年6月13日公布**大陸委員會組織法**，行政院為統籌處理有關大陸事務，特設行政院大陸委員會。該會依據民國107年6月28日發布

大陸委員會處務規程第5條規定，設有綜合規劃、文教、經濟、法政、港澳蒙藏、聯絡、秘書室等七處，各處職掌依該規程列舉如下：

一、綜合規劃處掌理事項

1.整體大陸事務之政策研究、評估及規劃。

2.中國大陸情勢、對臺政策與兩岸互動、協商之整體研析及規劃。

3.兩岸關係涉外事務之整體情勢研析及規劃。

4.各機關及地方政府推動大陸工作業務之整體協調、聯繫。

5.兩岸關係民意調查與相關資訊蒐整、規劃運用及服務。

6.國內外研究機構聯繫、交流及合作。

7.其他有關兩岸整體情勢研判及政策規劃事項。

二、文教處掌理事項

1.兩岸文教議題所涉協商事項之研擬、規劃及推動。

2.民間團體推動兩岸文教交流之審議、輔導及補助。

3.兩岸學術、科技、教育交流政策之研擬、審議、協調及處理。

4.兩岸藝文、宗教、體育交流政策之研擬、審議、協調及處理。

5.兩岸新聞、影視音、出版等大眾傳播交流政策之研擬、審議、協調及處理。

6.大陸臺商子女教育輔導及協助。

7.其他有關兩岸文教事項。

三、經濟處掌理事項

1.大陸及兩岸經濟情勢之研究、分析。

2.兩岸經貿相關議題所涉協商事項之研擬、規劃及處理。

3.大陸投資與臺商服務相關業務之規劃、協調、聯繫及處理。

4.陸資來臺、兩岸貿易、產業、旅遊與涉外經濟相關業務之規劃、協調、聯繫及處理。

5.兩岸金融、財稅與關務相關業務之規劃、協調、聯繫及處理。

6.兩岸經貿與商務人員交流、農漁業、小三通、環境保護相關業務之規劃、協調、聯繫及處理。

7.兩岸交通運輸、郵政與電信相關業務之規劃、協調、聯繫及處理。

8.其他有關兩岸經貿事項。

四、法政處掌理事項

1.兩岸法政事務之政策研析、規劃、審議及協調。

2.兩岸人民往來法規之研擬、審議及協調。

3.兩岸訂定協議相關法制之研究。

4.兩岸法政相關議題所涉協商事項之研擬、規劃及推動。

5.對授權處理兩岸事務之中介團體會務運作監督及其法制之審議。

6.兩岸社會交流、專業交流業務與法制之規劃、審議、協調及處理。

7.大陸地區法制研究。

8.兩岸司法、法務、醫藥食安、勞工、內政、天然災害及消費者保護等法政業務之統合規劃、審議、協調及處理。

9.其他有關兩岸法政事項。

五、港澳蒙藏處掌理事項

1.香港、澳門及蒙藏情勢之蒐集、研析。

2.香港、澳門事務之政策研究、評估、規劃、協調及審議。

3.與香港、澳門政府協商議題之研擬、規劃及處理。

4.與香港、澳門經濟、文化、教育、法政、社會等往來相關業務之規劃、協調、聯繫及處理。

5.香港、澳門事務法規之研擬、審議及協調。

6.與香港、澳門民間或專業團體交流互訪事務之規劃及執行。

7.香港、澳門居民來臺活動或急難事件之聯繫及服務，國人在香港、澳門之綜合性服務。

8.港澳事務財團法人之設立許可及輔導，港澳事務民間團體會務之協調及輔導。

9.駐香港、澳門機構與香港、澳門在臺設立機構事務之協調及聯繫。

10.其他有關香港、澳門及蒙藏事項。

六、聯絡處掌理事項

1.大陸政策國內外溝通說明之整體規劃及執行。

2.兩岸協商事項國內外溝通說明之整體規劃及執行。

3.國會聯絡、媒體公關事務之規劃、研擬及執行。

4.兩岸協商相關政策發言與輿情蒐報回應之協調及聯繫。

5.國外訪賓拜會之聯繫、安排及接待。

6.旅外中國大陸人士之邀訪及聯繫。

7.網路等新興傳播管道溝通說明事務之規劃及執行。

8.其他有關大陸政策與兩岸協商之說明事項。

七、秘書室掌理事項

1.施政方針、計畫、業務報告之綜整、追蹤及管考。

2.本會重要會議議事及決議事項之追蹤管考。

3.行政效能、為民服務及重要事項之追蹤管考。

4.印信典守、文書、電務、檔案之管理及一般文件之處理。

5.出納、財務、營繕、採購及其他事務之管理。

6.本會辦公廳舍、宿舍、財產及車輛之管理維護。

7.工友（含技工、駕駛）、工讀生及駐衛警之管理。

8.機要事務及交辦事項之處理。

9.本會災害防救之聯繫及安全防護。

10.不屬其他處、室事項。

參、委託機構——財團法人海峽交流基金會

一、成立沿革

　　行政院為協助民間各界籌組**財團法人海峽交流基金會**（簡稱**海基會**），協助政府處理相關大陸事務，於民國79年11月21日召開海基會捐助人會議，並舉行第一屆董監事第一次聯席會議，通過**財團法人海峽交流基金會捐助暨組織章程**；民國80年2月8日經行政院大陸委員會許可，並於同日向臺北地方法院辦妥財團法人登記，3月9日正式對外服務。

　　依據臺灣地區與大陸地區人民關係條例第4條規定，行政院得設立或指定機構，處理臺灣地區與大陸地區人民往來有關之事務。行政院大陸委員會處理臺灣地區與大陸地區人民往來有關事務，得委託前項之機構或符合下列要件之民

間團體為之：

　　1.設立時，政府捐助財產總額逾二分之一。
　　2.設立目的為處理臺灣地區與大陸地區人民往來有關事務，並以行政院大陸委員會為中央主管機關或目的事業主管機關。

　　民國80年4月9日與行政院大陸委員會簽訂**委託契約**，處理有關**兩岸談判對話、文書查驗證、民眾探親商務旅行往來糾紛調處**等涉及**公權力**之相關業務。

二、兩會關係

　　依據行政院大陸委員會網頁顯示，海基會的成立，係以協調處理兩岸人民往來有關事務，謀求保障兩地人民權益為宗旨的財團法人，並在陸委會委託契約授權的範圍內，與大陸方面相關單位或團體進行**功能性**與**事務性**的聯繫協商。總之，該會成立及運作之法規依據有三：

　　1.財團法人海峽交流基金會捐助暨組織章程。
　　2.財團法人海峽交流基金會組織規程。
　　3.受託處理大陸事務財團法人訂定協議處理準則。

　　而依據陸委會網頁顯示，海基會與陸委會具有下列兩種關係：

1.**監督關係**：依**臺灣地區與大陸地區人民關係條例**第4條等相關條文、**行政院大陸委員會組織條例**第3條及**民法**第32條規定，陸委會對海基會受託處理兩岸各項交流業務，有**指示、監督**權責。
2.**委託關係**：陸委會與海基會另一層關係就是委託關係，屬於特別監督程序，雙方的權利義務，應依照委託契約約定，其監督範圍以**委託事項**為限。雙方互動關係，如指示、請求報告、履行，均以**委託契約**為依據。依臺灣地區與大陸地區人民關係條例第5條規定，受委託簽署協議之機構、民間團體或其他具公益性質之法人，**應將協議草案報經委託機關陳報行政院同意，始得簽署**。

三、宗旨、業務職掌與組織

(一)宗旨

　　依據民國109年10月30日修正之**財團法人海峽交流基金會捐助暨組織章程**第

2條規定，該會以**協調處理臺灣地區與大陸地區人民往來有關事務，並謀保障兩岸人民權益**為宗旨，不以營利為目的。但提供服務時，得酌收服務費用。

(二)業務職掌

該會業務職掌依據第3條規定，為達成前條所定之宗旨，辦理及接受政府委託辦理下列業務：

1. 臺灣地區與大陸地區人民入出境案件之收件、核轉及有關證件之簽發補發事宜。
2. 兩岸文書之查驗證、司法互助及共同打擊犯罪事宜。
3. 兩岸投資貿易和經貿交流有關之聯繫服務、臺商投資權益保障與經貿研究事宜。
4. 兩岸文教及交流交往之聯繫服務、協調處理與研究事宜。
5. 協助保障臺灣地區人民在大陸地區停留期間之合法權益事宜。
6. 兩岸人民往來有關諮詢服務事宜。
7. 兩岸相關資訊之蒐集、研究與出版事宜。
8. 大陸政策之宣導與推廣事宜。
9. 兩岸協商與會談事宜。
10. 章程所定及政府委託辦理之其他事項。

(三)組織

該會組織依據第6條規定，設**董事會**，為該會之決策機構，掌理基金之籌募、保管及運用、秘書長之任免、工作方針之核定、業務計畫及預算之審議等事宜。第7條規定，董事會置**董事**四十三至五十三人，其中政府代表十二人以上。置**董事長**一人，綜理會務，對外代表該會，得為有給職。置**副董事長**一至三人，襄助董事長處理會務。均由董事互選之。第15條規定，該會置**秘書長**一人，由董事長提名，經董事會同意聘任之；解任時亦同。秘書長承董事會之命，綜理本會事務。第16條，該會置**副秘書長**一至三人，**主任秘書**一人，由秘書長提請董事長同意聘任之；解任時亦同。第17條規定該會設**文教處、經貿處、法律處、綜合處、秘書處、人事室、會計室**等處室，各處置**處長**一人，視業務繁簡，得置**副處長**一至二人。各室置**主任**一人。各處室置會務人員若干人。

肆、與旅行業有關之規定

一、臺灣地區人民進入大陸地區

臺灣地區與大陸地區人民關係條例第9條規定,臺灣地區人民進入大陸地區,應經**一般出境查驗程序**。主管機關得要求航空公司或旅行相關業者辦理前項出境申報程序。臺灣地區公務員、國家安全局、國防部、法務部調查局及其所屬各級機關未具公務員身分之人員,應向**內政部**申請許可,始得進入大陸地區。但**簡任第十職等**及**警監四階**以下未涉及國家安全機密之公務員及警察人員赴大陸地區,不在此限。第9-1條規定,臺灣地區人民不得在大陸地區設有**戶籍**或領用**大陸地區護照**。

二、大陸地區人民進入臺灣地區

臺灣地區與大陸地區人民關係條例第10條規定,大陸地區人民非經主管機關許可,不得進入臺灣地區。經許可進入臺灣地區之大陸地區人民,不得從事與**許可目的**不符之活動。其許可辦法,由有關主管機關擬訂,報請**行政院**核定之。第10-1條又規定,大陸地區人民申請進入臺灣地區**團聚、居留或定居**者,應接受**面談、按捺指紋並建檔管理**之;未接受面談、按捺指紋者,不予許可其團聚、居留或定居之申請。其管理辦法,由主管機關定之。內政部遂於民國101年10月19日修訂發布**大陸地區人民按捺指紋及建檔管理辦法**。

三、禁止行為

臺灣地區與大陸地區人民關係條例第15條規定,下列行為不得為之:

1. 使大陸地區人民非法進入臺灣地區。
2. 明知臺灣地區人民未經許可,而招攬使之進入大陸地區。
3. 使大陸地區人民在臺灣地區從事未經許可或與許可目的不符之活動。
4. 僱用或留用大陸地區人民在臺灣地區從事未經許可或與許可範圍不符之工作。
5. 居間介紹他人為前款之行為。

四、大陸地區人民得申請來臺從事商務或觀光活動

臺灣地區與大陸地區人民關係條例第16條第1項規定，大陸地區人民得申請來臺從事商務或觀光活動，其辦法由主管機關定之。內政部與交通部於是發布**大陸地區人民來臺從事觀光活動許可辦法**。

五、強制出境與暫予收容

臺灣地區與大陸地區人民關係條例第18條規定，進入臺灣地區之大陸地區人民，有下列情形之一者，治安機關得**逕行強制出境**。但其所涉案件已進入司法程序者，應先經**司法機關之同意**：

1. 未經許可入境者。
2. 經許可入境，已逾停留、居留期限者，或經撤銷、廢止停留、居留、定居許可。
3. 從事與許可目的不符之活動或工作者。
4. **有事實足認為有犯罪行為者**。
5. 有事實足認為有危害國家安全或社會安定之虞者。
6. 非經許可與臺灣地區之公務人員以任何形式進行涉及公權力或政治議題之協商。

前項大陸地區人民，於強制出境前，得**暫予收容**，並得令其從事**勞務**。

六、兩岸直航或大三通

因應民國97年5月20日以後有關**兩岸直航**或**大三通**修正的規定如下：

1. 中華民國船舶、航空器及其他運輸工具，經主管機關許可，得航行至大陸地區。（第28條）
2. 中華民國船舶、航空器及其他運輸工具，不得私行運送大陸地區人民前往臺灣地區及大陸地區以外之國家或地區。（第28-1條第1項）
3. 大陸船舶、民用航空器及其他運輸工具，非經主管機關許可，不得進入**臺灣地區限制或禁止水域、臺北飛航情報區限制區域**。前項限制或禁止水域及限制區域，由**國防部**公告之。（第29條）
4. 大陸船舶未經許可進入臺灣地區限制或禁止水域，主管機關得**逕行驅離**或

扣留其船舶、物品，留置其人員或為必要之防衛處置。（第32條第1項）

5.主管機關於實施臺灣地區與大陸地區直接通商、通航及大陸地區人民進入臺灣地區工作前，應經立法院決議；立法院如於會期內一個月未決議，視為同意。（第95條）

七、大陸地區發行之人民幣券

1.大陸地區發行之幣券，除其數額在行政院金融監督管理委員會所定限額以下外，不得進出入臺灣地區。但其數額逾所定限額部分，旅客應主動向海關申報，並由旅客自行封存於海關，出境時准予攜出。（第38條第1項）

2.行政院金融監督管理委員會得會同中央銀行訂定辦法，許可大陸地區發行之幣券，進出入臺灣地區（第38條第2項），目前該會與中央銀行已於民國97年6月27日訂定發布大陸地區發行之貨幣進出入臺灣地區許可辦法。

3.大陸地區發行之幣券，於臺灣地區與大陸地區簽訂雙邊貨幣清算協定或建立雙邊貨幣清算機制後，其在臺灣地區之管理，準用管理外匯條例有關之規定（第38條第3項）。前項雙邊貨幣清算協定簽訂或機制建立前，大陸地區發行之幣券，在臺灣地區之管理及貨幣清算，由中央銀行會同行政院金融監督管理委員會訂定辦法（第38條第4項），目前該會與中央銀行已於民國97年6月27日訂定發布人民幣在臺灣地區管理及清算辦法。

4.大陸地區發行之貨幣進出入臺灣地區限額，由行政院金融監督管理委員會以命令定之（第38條第5項）。目前該會已於民國97年6月27日訂定發布大陸地區發行之幣券進出入臺灣地區限額規定為人民幣二萬元。

🚇 第三節　大陸人士來臺觀光實施範圍與方式

壹、申請條件

大陸地區人民可以依據大陸地區人民來臺從事觀光活動許可辦法第3條規定，符合下列情形之一者，得申請許可來臺從事觀光活動：

1.有固定正當職業或學生。

2.有等值新臺幣十萬元以上之存款，並備有大陸地區金融機構出具之證明。

或持有經主管機關公告之其他國家有效簽證。

3.赴國外留學、旅居國外取得當地永久居留權、旅居國外取得當地依親居留權並有等值新臺幣十萬元以上存款且備有金融機構出具之證明，或旅居國外一年以上且領有工作證明及其隨行之旅居國外配偶或二親等內血親。

4.赴香港、澳門留學或旅居香港、澳門取得當地永久居留權，或旅居香港、澳門取得當地依親居留權，並有等值新臺幣十萬元以上存款且備有金融機構出具之證明，或旅居香港、澳門一年以上且領有工作證明及其隨行之旅居香港、澳門配偶或二親等內血親。

5.其他經大陸地區機關出具之證明文件。

貳、組團方式

所謂組團方式，當然就不包括個人旅遊自由行。依該辦法第5條規定，大陸地區人民來臺從事觀光活動，應由旅行業組團辦理，並以團進團出方式為之，每團人數限五人以上四十人以下。經國外轉來臺灣地區觀光之大陸地區人民，每團人數限五人以上。但符合第3條第3款或第4款規定之大陸地區人民，來臺從事觀光活動，得不以組團方式為之，其以組團方式為之者，得分批入出境。

所謂第3條第3款係指前述大陸人士赴國外留學、旅居國外取得當地永久居留權、旅居國外取得當地依親居留權者。

所謂第4款則指前述大陸人士赴香港、澳門留學、旅居香港、澳門取得當地永久居留權、旅居香港、澳門取得當地依親居留權者。

依該辦法第19條規定，大陸地區人民來臺從事觀光活動，應依旅行業安排之行程旅遊，不得擅自脫團。但因傷病、探訪親友或其他緊急事故需離團者，除應符合交通部觀光局所定離團天數及人數外，並應向隨團導遊人員申報及陳述原因，填妥就醫醫療機構或拜訪人姓名、電話、地址、歸團時間等資料申報書，由導遊人員向交通部觀光局通報。違反前項規定者，治安機關得依法逕行強制出境。符合前述第3條第3款、第4款或第3-1條規定之大陸地區人民來臺從事觀光活動，不受前兩項規定之限制。

交通部觀光局接獲大陸地區人民擅自脫團之通報者，依該辦法第20條規定，應即聯繫目的事業主管機關及治安機關，並告知接待之旅行業或導遊轉知其同團成員，接受治安機關實施必要之清查詢問，並應協助處理該團之後續行

程及活動。必要時，得依相關機關會商結果，由主管機關廢止同團成員之入境
許可。

參、臺灣地區入出境許可證之審驗

依該辦法規定，大陸地區人民依規定申請經審查許可者，由移民署發給**臺灣地區入出境許可證**（簡稱入出境許可證），交由接待之旅行業轉發申請人；申請人應持憑該證，連同大陸地區往來臺灣地區通行證或大陸地區所發尚餘六個月以上效期之護照，經機場、港口查驗入出境。（第7條第1項）

大陸人士赴國外留學、旅居國外取得當地永久居留權，經許可自國外轉來臺灣地區觀光之大陸地區人民經審查許可者，由移民署發給入出境許可證，交由接待之旅行業或原核轉之駐外館處轉發申請人；申請人應持憑該證連同大陸地區所發尚餘六個月以上效期之護照，或香港、澳門核發之旅行證件，經機場、港口查驗入出境。（第7條第2項）

大陸地區人民赴香港、澳門留學或旅居香港、澳門取得當地永久居留權或旅居香港、澳門取得當地依親居留權，依規定申請經審查許可者，由移民署發**給入出境許可證**，交由代申請之旅行業轉發申請人；申請人應持憑該許可證，連同回程機（船）票、大陸地區所發尚餘六個月以上效期之大陸居民往來臺灣通行證，經機場、港口查驗入出境。（第7條第3項）

肆、個人自助旅遊

除個人自助旅遊配額如前述外，其申請資格、逾期停留等相關規定如下：

1.**申請資格**：大陸地區人民設籍於主管機關公告指定之區域，符合下列情
 形之一者，依據該辦法第3-1條規定，得申請許可來臺從事**個人旅遊觀光
 活動**（簡稱個人旅遊）：
 (1)年滿二十歲，且有相當於新臺幣十萬元以上存款，或持有銀行核發金
 卡或年工資所得相當於新臺幣五十萬元以上。申請人之直系血親及配
 偶，得隨同本人申請來臺。
 (2)年滿十八歲以上在學學生。

2.**逾期停留**：

(1)大陸地區人民經許可來臺從事**個人旅遊逾期停留**者，該辦法第25-1條規定，辦理該業務之旅行業應於逾期停留之日起算七日內協尋；屆協尋期仍未歸者，逾期停留之第一人予以警示，自第二人起，每逾期停留一人，由交通部觀光局停止該旅行業辦理大陸地區人民來臺從事個人旅遊業務一個月。第一次逾期停留如同時有二人以上者，自第二人起，每逾期停留一人，停止該旅行業辦理大陸地區人民來臺從事個人旅遊業務一個月。

(2)前項之旅行業，得於交通部觀光局停止其辦理大陸地區人民來臺從事個人旅遊業務處分書送達之次日起算七日內，以書面向該局表示每一人扣繳保證金新臺幣五萬元，經同意者，原處分廢止之。

3.**不得接待個人旅遊旅客團體**：

(1)部分香港、澳門或大陸地區之旅行業、旅行業以外之其他機構或個人，以「個人旅遊團客化」操作手法，藉由簽訂團體旅遊契約、代為安排行程、派遣執行領隊業務之人員隨團，或其他組成團體旅遊之方式，變相將經許可來臺從事個人旅遊之大陸地區人民，組成個人旅遊旅客之團體來臺旅遊，不僅限制個人旅遊旅客自主選擇或變更行程權利之行使，並涉及規避維護陸客團旅遊品質與安全之相關保護規範。因此該辦法第5-1條規定，旅行業辦理接待大陸地區人民來臺從事個人旅遊，不得接待由香港、澳門或大陸地區旅行業、其他機構或個人組成之個人旅遊旅客團體。

(2)所稱**個人旅遊旅客團體**，按照同條第2項規定，係指全團均由來臺從事個人旅遊之旅客所組成，或由來臺從事個人旅遊之旅客與來臺從事觀光活動以外目的之大陸地區人民所組成。個人旅遊旅客團體，由大陸地區人民、香港或澳門居民隨團執行領隊人員業務者，推定係由香港、澳門或大陸地區旅行業、其他機構或個人組成。

📺 第四節　承辦旅行社條件與行為

　　承辦大陸人士來臺觀光之旅行社，是開放大陸人士來臺觀光政策成敗的關鍵，依據**大陸地區人民來臺從事觀光活動許可辦法**第24條規定，主管機關或交通部觀光局對於旅行業辦理大陸地區人民來臺從事觀光活動業務，得視需要會同各相關機關實施檢查或訪查。旅行業對前項檢查或訪查，應提供必要之協助，不得規避、妨礙或拒絕。但這只是**消極規定**，**積極規定**如承辦旅行社應具備條件、保證金、組團契約與責任保險、行程之擬訂、管理與協助通報大陸觀光客行為等，都很重要，析述如下：

壹、具備條件

　　依據該辦法第10條規定，旅行業辦理大陸地區人民來臺從事觀光活動業務，應具備下列要件，並經**交通部觀光局**申請核准：

1. 成立三年以上之**綜合**或**甲種**旅行業。
2. 為**省市級**旅行業同業公會會員，或於交通部觀光局登記之**金門、馬祖**旅行業。
3. 最近兩年未曾變更代表人。但變更後之代表人，係由最近兩年持續具有股東身分之人出任者，不在此限。
4. 最近三年未曾發生依發展觀光條例規定繳納之保證金被依法強制執行、受停業處分、拒絕往來戶、無故自行停業，或依本辦法規定廢止辦理接待大陸地區人民來臺從事觀光活動之核准等情事。
5. 代表人於最近兩年內未曾擔任有依本辦法規定廢止辦理接待大陸人民來臺從事觀光活動之核准，或被停止辦理接待業務累計達三個月以上情事之其他旅行業代表人。
6. 最近一年經營接待來臺旅客外匯實績達新臺幣五十萬元以上或最近三年曾配合政策積極參與觀光活動對促進觀光活動有重大貢獻者。

　　同條第2項則規定，旅行業經依前項規定核准辦理大陸地區人民來臺從事觀光活動業務，有下列情形之一者，由交通部觀光局廢止其核准：

1.喪失前項第1款或第2款規定之資格。

2.於核准後一年內變更代表人。但變更後之代表人，係由最近一年持續具有股東身分之人出任者，不在此限。

3.依發展觀光條例規定繳納之保證金被依法強制執行，或受停業處分。

4.經票據交換所公告為拒絕往來戶。

5.無正當理由自行停業。

貳、保證金、組團契約與責任保險

一、保證金

依據該辦法第11條規定，旅行業經依前條規定向交通部觀光局申請核准，並自核准之日起三個月內向交通部觀光局繳納新臺幣一百萬元保證金後，始得辦理接待大陸地區人民來臺從事觀光活動業務。旅行業未於三個月內繳納保證金者，由交通部觀光局廢止其核准。

至於**保證金的運用**，可分為**團體**及**個人**旅遊兩種，分述如下：

(一)團體旅遊

依據該辦法第25條規定，旅行業辦理大陸地區人民來臺從事觀光活動業務，該大陸地區人民，有**逾期停留且行方不明者**，每一人扣繳保證金**新臺幣五萬元**，每團次最多扣至**新臺幣一百萬元**；逾期停留且行方不明情節重大，致損害國家利益者，並由交通部觀光局依發展觀光條例相關規定廢止其營業執照。

旅行業辦理大陸地區人民來臺從事觀光活動業務，**未依約完成接待者**，交通部觀光局或中華民國旅行商業同業公會全國聯合會得協調委託其他旅行業代為履行；其所需費用，由保證金支應。

(二)個人旅遊

該辦法第25-1條規定，大陸地區人民經許可來臺從事個人旅遊逾期停留者，辦理該業務之旅行業應於逾期停留之日起算七日內協尋；屆協尋期仍未歸者，逾期停留之第一人予以警示，自第二人起，每逾期停留一人，由交通部觀光局停止該旅行業辦理大陸地區人民來臺從事個人旅遊業務一個月。第一次逾期停留如同時有二人以上者，自第二人起，每逾期停留一人，停止該旅行業辦理大陸地區人民來臺從事個人旅遊業務一個月。

前項之旅行業，得於交通部觀光局停止其辦理大陸地區人民來臺從事個人旅遊業務處分書送達之次日起算七日內，以書面向該局表示每逾期停留一人扣繳保證金新臺幣五萬元，其經同意者，原處分廢止之。

二、組團契約

依據該辦法第13條規定，旅行業依規定辦理大陸地區人民來臺從事觀光活動業務，應與大陸地區具組團資格之旅行社簽訂**組團契約**，且不得與經交通部觀光局禁止業務往來之大陸地區組團旅行社營業。旅行業應對所代申請之應備文件真實性善盡注意義務，並要求大陸地區組團旅行社協助確認經許可來臺從事觀光活動之大陸地區人民確係本人。大陸地區組團旅行社應協同辦理確認大陸地區人民身分，並協助辦理強制出境事宜。

旅行業提出申請後，如發現不實情事，應通報交通部觀光局，並應協助案件之偵辦及強制出境事宜。

三、責任保險

依據該辦法第14條之規定，旅行業辦理接待大陸地區人民來臺從事觀光活動業務，應依旅行業管理規則第53條第1項規定，投保**責任保險**。

大陸地區人民來臺從事觀光活動，應投保包含旅遊傷害、突發疾病醫療及善後處理費用之保險，每人因意外事故死亡最低保險金額為新臺幣二百萬元，因意外事故所致體傷及突發疾病所致之醫療費用最低保險金額為新臺幣五十萬元；其投保期間應包含許可來臺停留期間。

參、行程與行為

一、觀光活動行程應排除地區

依據該辦法第15條規定，旅行業辦理大陸地區人民來臺從事觀光活動業務，行程之擬訂，應排除下列地區：

1.軍事國防地區。
2.國家實驗室、生物科技、研發或其他重要單位。

二、不許可之觀光活動行為

依據該辦法第16條之規定，大陸地區人民申請來臺從事觀光活動，有下列情形之一者，得不予許可；已許可者，得撤銷或廢止其許可，並註銷其入出境許可證：

1. 有事實足認為有危害國家安全或社會安定之虞。
2. 現（曾）有違背對等尊嚴之言行。
3. 現（曾）任大陸地區黨務、軍事、行政或具政治性機關（構）、團體之職務或為成員。
4. 現（曾）有事實足認為有犯罪、違反公共秩序或善良風俗之行為。
5. 曾未經許可入境。
6. 現（曾）從事與許可目的不符之活動或工作。
7. 現（曾）持用不法取得、偽造、變造之證件。
8. 現（曾）冒用證件或持用冒領之證件。
9. 現（曾）逾期停留。
10. 申請時，申請人、旅行業或代申請人現（曾）為虛偽之陳述、隱瞞重要事實或提供虛偽不實之相片、文書資料。
11. 現（曾）來臺從事觀光活動，有脫團或行方不明之情事。
12. 隨行人員（曾）較申請人先行進入臺灣地區或延後出境。
13. 患有足以妨害公共衛生或社會安寧之傳染病或其他疾病。
14. 申請來臺案件尚未許可或許可之證件效期尚未屆滿。
15. 團體申請許可人數不足第5條之最低限額或未指派大陸地區帶團領隊。

前項第1款至第3款情形，主管機關得會同國家安全局、交通部、大陸委員會及其他相關機關、團體組成審查會審核之。

大陸地區人民申請來臺從事觀光活動，有下列情形之一，已入境者，自出境之日起，未入境者，自不予許可、撤銷或廢止許可之翌日起算，於一定期間內不予許可其申請來臺從事觀光活動：

1. 有第1項第4款至第8款情形者，其不予許可期間為五年。
2. 有第1項第9款或第10款情形者，其不予許可期間為三年。
3. 有第1項第11款或第12款情形者，其不予許可期間為一年。

三、雖已許可但得禁止其入境行為

依據該辦法第17條規定，大陸地區人民經許可來臺從事觀光活動，於抵達機場、港口之際，移民署應查驗入出境許可證及相關文件，有下列情形之一者，得禁止其入境，撤銷或廢止其許可及註銷其入出境許可證：

1. 未帶有效證照或拒不繳驗。
2. 持用不法取得、偽造、變造之證照。
3. 冒用證照或持用冒領之證照。
4. 申請來臺之目的做虛偽之陳述、或隱瞞重要事實或提供虛偽不實之相片、文書資料或提供前述資料供他人申請。
5. 攜帶違禁物。
6. 患有足以妨害公共衛生或社會安寧之傳染病、精神疾病或其他疾病。
7. 有違反公共秩序或善良風俗之言行。
8. 經許可自國外轉來臺灣地區從事觀光活動之大陸地區人民，未經入境第三國直接來臺。
9. 未備妥回程機（船）票。
10. 未經許可來臺從事觀光活動之隨行（同）人員，且較申請人先行進入臺灣地區。
11. 經許可來臺從事團體旅遊而未隨團入境。

移民署依前項規定進行查驗，如經許可來臺從事觀光活動之大陸地區人民，其團體來臺人數不足五人者，禁止整團入境；經許可自國外轉來臺灣地區觀光之大陸地區人民，其團體來臺人數不足五人者，禁止整團入境。但符合第3條第3款或第4款規定之大陸地區人民，不在此限。

四、檢疫措施

依據該辦法第18條規定，大陸地區人民經許可來臺從事觀光活動，應由大陸地區帶團領隊協助填具**入境旅客申報單**，據實填報健康狀況。通關時大陸地區人民如有不適或疑似感染傳染病時，應由大陸地區**帶團領隊主動通報**檢疫單位，實施檢疫措施。

入境後大陸地區帶團領隊及臺灣地區旅行業負責人或導遊人員，如發現大陸地區人民有不適或疑似感染傳染病者，除應就近通報當地衛生主管機關處

理，協助就醫，並應向交通部觀光局通報。

機場、港口人員發現大陸地區人民有不適或疑似感染傳染病時，應協助通知檢疫單位，實施相關檢疫措施及醫療照護。必要時，得請移民署提供大陸地區人民入境資料，以供防疫需要。

主動向衛生主管機關通報大陸地區人民疑似傳染病病例並經證實者，得依傳染病防治獎勵辦法之規定獎勵之。

五、協助通報

依據旅行業辦理大陸地區人民來臺從事觀光活動業務注意事項及作業流程第5點規定，旅行業及導遊人員辦理接待符合許可辦法規定，經許可來臺從事觀光活動業務，或辦理接待經許可自國外轉來臺灣地區觀光之大陸地區人民業務，應遵守下列規定向該局通報，並以電話確認。但於通報事件發生地無電子傳真設備，致無法立即通報者，得先以電話通報後再補送通報書：

1. **如實填具申報書**：旅行業應於大陸人士來臺觀光通報系統詳實填具**旅客名單、行程表、購物商店、入境航班、責任保險單、遊覽車及其駕駛人、派遣之導遊人員**等團體入境資料，並於團體入境前一日十五時前傳送**交通部觀光局**。團體入境前一日應向大陸地區組團旅行社確認來臺旅客人數，如旅客人數未達五人時，應填具申報書立即向該局通報。
2. **入境通報**：團體**入境後兩個小時內**，應詳實填具入境接待通報表，其內容包含入境及未入境團員名單、隨團導遊人員等資料，並檢附遊覽車派車單影本，傳送或持送交通部觀光局。
3. **出境通報**：團體**出境後兩個小時內**，由**導遊人員**填具出境通報表，向該局通報出境人數及未出境人員名單。
4. **離團通報**：大陸地區人民來臺觀光團體如因傷病、探訪親友或其他緊急事故，需離團者，在離團人數不超過全團人數之三分之一、離團天數不超過旅遊全程之三分之一等條件下，應向隨團導遊人員陳述原因，由**導遊人員**填具團員離團申報書立即向該局通報；基於維護旅客安全，導遊人員應瞭解團員動態，如發現逾原訂返回時間未歸，應立即向該局通報：
 (1) **傷病需就醫**：如發生傷病，得由導遊人員指定相關人員陪同前往，並填具通報書通報。事後應補送合格醫療院所開立之醫師診斷證明。
 (2) **探訪親友**：旅客於旅行社既定行程中所列自由活動時段（含晚間）探

訪親友,視為行程內之安排,得免予通報。旅客於旅行社既定行程中如需脫離團體活動探訪親友時,應由導遊人員填具申報書通報,並瞭解旅客返回時間。

5. **住宿地點或購物商店變更通報**:大陸地區人民來臺觀光團體應依既定行程活動,行程之住宿地點或購物商店變更時,應填具申報書立即向該局通報。

6. **導遊人員變更通報**:團體更換導遊人員時,旅行業應填具申報書立即向該局通報所更換導遊人員之姓名、身分證號及手機號碼。

7. **遊覽車或其駕駛人變更通報**:團體更換遊覽車或其駕駛人時,應填具申報書立即向該局通報所更換遊覽車車號、駕駛人姓名及登記證編號,並檢附遊覽車派車單影本。發現團員涉及治安事件,除應立即通報警察機關外,並視情況通報消防或醫療機關處理,同時填具申報書立即向該局通報,並協助調查處理。

8. 發現團員涉及違法、違規、逾期停留、違規脫團、行方不明、從事與許可目的不符之活動或違常事件,除應填具申報書立即向該局通報,並協助調查處理。

9. **治安事件通報**:發現團員涉及治安事件,除應立即通報警察機關外,並視情況通報消防或醫療機關處理,同時填具申報書立即向該局通報,並協助調查處理。

10. **緊急事故通報**:發生緊急事故,如陸、海、空運交通事故、地震、火災、水災、疾病等致造成傷亡情事,除應立即通報警察機關外,並視情況通報消防或醫療機關處理,同時填具申報書立即向該局通報。

11. **旅遊糾紛通報**:如發生重大旅遊糾紛,旅行業或導遊人員應主動協助處理,除應視情況就近通報警察、消防、醫療等機關處理外,應填具申報書立即向該局通報。

12. **疫情通報**:團員如感染傳染病或疑似傳染病時,除協助送醫外,應立即通報該縣市政府衛生主管機關,同時填具申報書立即向該局通報。

13. **其他通報**:如有下列情事或其他須通報事項,旅行業或導遊人員應填具申報書立即向該局通報:

(1)團員因故需提前出境,應向隨團導遊人員陳述原因,由導遊人員填具申報書立即向該局通報,並由送機(船)人員將旅客引導至機場

或港口管制區。但出境機場為臺灣桃園或高雄國際機場者，應由送機人員將旅客送至該局位於機場之旅客服務中心櫃檯轉交**移民署**人員引導出境。

(2)團員因故需延長既定行程，如入境停留日數逾十五日，應於該團離境前依規定向**移民署**提出延期申請。團員延期期間之在臺行蹤及出境，**旅行業**負監督管理責任；如有違法、違規、逾期停留、行方不明、從事與許可目的不符之活動或有違常等情事時，應通報該局，並協助調查處理。

(3)團體分車時，應填具申報書向該局通報各遊覽車、駕駛人及隨車導遊人員資訊，並檢附各遊覽車派車單影本。

　　旅行業及導遊人員辦理接待符合大陸地區人民來臺從事觀光活動業務，應依規定向該局通報，並以電話確認。但接待之大陸地區人民非以組團方式來臺者，入境前一日之通報得免除行程表、遊覽車及導遊人員資料。

第五節　導遊人員與旅遊團品質之維護

壹、導遊人員資格與行為

一、導遊人員資格

　　旅行業辦理接待大陸地區人民來臺從事觀光活動業務，依據**大陸地區人民來臺從事觀光活動許可辦法**第21條規定，應指派或僱用領取有導遊執業證之人員，執行導遊業務。前項導遊人員以經考試主管機關或其委託之有關機關考試及訓練合格，領取導遊執業證者為限。

　　中華民國92年7月1日前已經交通部觀光局或其委託之有關機關測驗及訓練合格，領取導遊執業證者，得執行接待大陸地區旅客業務。但於90年3月22日導遊人員管理規則修正發布前，已測驗訓練合格之導遊人員，未參加交通部觀光局或其委託團體舉辦之接待或引導大陸地區旅客訓練結業者，不得執行接待大陸地區旅客業務。

二、應遵守之規定

依據該辦法第22條規定,旅行業及導遊人員辦理接待大陸地區人民來臺從事觀光活動業務,依第3條申請身分條件之不同進行申請,如符合辦理接待經許可自國外轉來臺灣地區觀光之大陸地區人民業務,應遵守下列規定:

1. 旅行業應詳實填具團體入境資料(含旅客名單、行程表、購物商店、入境航班、責任保險單、遊覽車及其駕駛人、派遣之導遊人員等),並於團體入境前一日十五時前傳送交通部觀光局。團體入境前一日應向大陸地區組團旅行社確認來臺旅客人數,如旅客人數未達第17條第2項規定之入境最低限額時,應立即通報。

2. 應於團體入境後兩個小時內,詳實填具入境接待通報表(含入境及未入境團員名單、隨團導遊人員等資料),併附遊覽車派車單影本,傳送或持送交通部觀光局,並適時向旅客宣播交通部觀光局錄製提供之宣導影音光碟。

3. 每一團體應派遣至少一名導遊人員,該導遊人員變更時,旅行業應立即通報。

4. 遊覽車或其駕駛人變更時,應立即通報,並檢附變更後之派車單影本。

5. 行程之住宿地點或購物商店變更時,應立即通報。

6. 發現團體團員有違法、違規、逾期停留、違規脫團、行方不明、提前出境、從事與許可目的不符之活動或違常等情事時,應立即通報舉發,並協助調查處理。

7. 團員因傷病、探訪親友或其他緊急事故,需離團者,除應符合交通部觀光局所定離團天數及人數外,並應立即通報。

8. 發生緊急事故、治安案件或旅遊糾紛,除應就近通報警察、消防、醫療等機關處理外,應立即通報。

9. 應於團體出境兩個小時內,通報出境人數及未出境人員名單。

10. 如有第3條第3款、第4款,或第3條之1經許可來臺之大陸地區人民隨團旅遊者,應一併通報其名單及人數。

其次,如符合大陸地區人民來臺從事觀光活動業務,應遵守下列規定:

1. 應依前項第1、6、8項規定辦理。但接待之大陸地區人民非以組團方式來

臺者，其旅客之入境資料，得免除行程表、接待車輛、隨團導遊人員等
資料。

2.發現大陸地區人民有逾期停留之情事時，應立即通報舉發，並協助調查
處理。

前兩項通報事項，由交通部觀光局受理之。旅行業或導遊人員應詳實填
報，並於通報後，以電話確認。但於通報事件發生地無電子傳真或網路通訊設
備，致無法立即通報者，得先以電話通報後，再補通報。

貳、旅遊團品質之維護

依第23條規定，旅行業及導遊人員辦理接待大陸地區人民來臺從事觀光活
動業務，其團費品質、租用遊覽車、安排購物及其他與旅遊品質有關事項，應
遵守交通部觀光局訂定發布之**旅行業接待大陸地區人民來臺觀光旅遊團品質注
意事項**。

前項旅行業接待之團體為第4條第3項所定專案核准之團體者，並應遵守交
通部觀光局就各該類團體訂定之特別規定。旅行業辦理接待大陸地區人民來臺
從事觀光活動業務，應受交通部觀光局業務評鑑，其評鑑事項、內容及方式，
由交通部觀光局定之。

參、違規記點制

為提升大陸地區人民來臺從事觀光活動業務品質，加強對旅行業及導遊人
員之管理，依據該辦法第26條規定，由交通部觀光局分別採「違規記點制」。

一、旅行業

依據該辦法第26條之規定，旅行業違反該辦法第5條、第13條第1項、第15
條、第18條第2項、第22條、第23條第1項或第24條第2項規定者，每違規一次，
由交通部觀光局記點一點，按季計算。累計四點者，由交通部觀光局停止其辦
理大陸地區人民來臺從事觀光活動業務一個月；累計五點者，停止其辦理大陸
地區人民來臺從事觀光活動業務三個月；累計六點者，停止其辦理大陸地區人
民來臺從事觀光活動業務六個月；累計七點以上者，停止其辦理大陸地區人民

來臺從事觀光活動業務一年。旅行業違反第21條第1項規定者,除依旅行業管理規則第56條規定處罰外,每違規一次,並由交通部觀光局停止其辦理大陸地區人民來臺從事觀光活動業務一個月。

旅行業辦理大陸地區人民來臺從事觀光活動業務,有下列情形之一者,由交通部觀光局停止其辦理大陸地區人民來臺從事觀光活動業務一個月至一年,情節重大者,得廢止其辦理大陸地區人民來臺從事觀光活動業務之核准,不適用前項規定:

1.接待團費平均每人每日費用,違反第23條第1項之注意事項所定最低接待費用。

2.於團體已啟程來臺入境前無故取消接待,或於行程中因故意或重大過失棄置旅客,未予接待。

3.違反第5條之1第1項規定。

4.違反第13條第1項後段規定,與交通部觀光局禁止業務往來之大陸地區組團旅行社營業。

5.違反第23條第1項之注意事項有關下列規定之一:

(1)禁止無正當理由任意要求接待車輛駕駛人縮短行車時間、違規超車或超速之規定。

(2)限制購物商店總數、購物商店停留時間之規定。

(3)不得強迫旅客進入或留置購物商店之規定。

6.違反第23條第2項之特別規定。但因天災等不可抗力或不可歸責於旅行業之事由所致者,不在此限。

7.違反第13條第2項或第3項規定。

旅行業依前二項規定受交通部觀光局停止其辦理大陸地區人民來臺從事觀光活動業務之處分者,得於處分書送達之次日起算七日內,以書面向該局表示每停止辦理業務一個月扣繳第11條第1項保證金新臺幣十萬元;其經同意者,原處分廢止之。保證金不足扣抵者,不足部分仍處停止辦理業務處分。

二、導遊人員

依據該辦法第26條規定,導遊人員違反第19條第1項、第22條第1項第2款、第4款至第10款、第2項、第3項或第23條第1項規定者,每違規一次,由交通部

觀光局記點一點，按季計算。累計三點者，由交通部觀光局停止其執行接待大陸地區人民來臺觀光團體業務一個月；累計四點者，停止其執行接待大陸地區人民來臺觀光團體業務三個月；累計五點者，停止其執行接待大陸地區人民來臺觀光團體業務六個月；累計六點以上者，停止其執行接待大陸地區人民來臺觀光團體業務一年。

　　導遊人員違反第23條第1項之注意事項有關下列規定之一者，由交通部觀光局停止其執行接待大陸地區人民來臺從事觀光活動業務一個月至一年，不適用前項規定：

　　1.禁止無正當理由任意要求接待車輛駕駛人縮短行車時間、違規超車或超速之規定。
　　2.限制購物商店總數、購物商店停留時間之規定。
　　3.不得強迫旅客進入或留置購物商店之規定。

　　旅行業及導遊人員違反發展觀光條例、旅行業管理規則或導遊人員管理規則等法令規定者，應由交通部觀光局依相關法律處罰。
　　接待大陸地區人民來臺觀光之導遊人員，該辦法第28條特別規定，不得包庇未具接待資格者執行接待大陸地區人民來臺觀光團體業務，違反規定者，停止其執行接待大陸地區人民來臺觀光團體業務一年。

🚊 第六節　兩岸現況認識

壹、兩岸現況與交流

　　依據行政院國情簡介網頁分析，兩岸現況與交流可列舉如下：

一、臺海情勢與政府兩岸政策

(一)近期兩岸情勢發展
　　中共對臺堅持一貫立場，強調落實「習五條」加速推動「一國兩制臺灣方案」，不放棄武力犯臺，共機持續加大對臺針對性演訓及我西南空域侵擾，並擴大對臺政軍外交打壓及「反獨促融」，迫我接受其單方設定的政治框架，升

高兩岸緊張情勢，威脅臺海和平穩定。

(二)現階段兩岸政策及施政重點

政府依據《中華民國憲法》、「兩岸人民關係條例」，處理兩岸事務，致力維護臺海和平穩定現狀。面對兩岸新情勢，政府將遵循總統揭示的指導綱領及政策主張，不挑釁、不冒進，持續掌握中共對臺動向，推動兩岸良性互動，完善民主防衛機制，捍衛國家主權及臺灣民主。

二、兩岸交流現況

(一)兩岸經貿交流

政府持續掌握整體及中國大陸經濟情勢變化，依據國家整體經濟發展戰略及產業政策，適時協調相關部會調整兩岸經貿法規及措施，維護兩岸經貿交流與發展，以及維護兩岸經貿協議運作與聯繫機制，強化對中國大陸臺商服務與聯繫工作，協助解決臺商投資經營布局問題，有關兩岸經貿交流現況，說明如下：

1.在貿易方面（不含香港）：109年兩岸貿易總額為一千六百六十‧二億美元（較上年同期增加11.3%），我對中國大陸出口一千零二十四‧五億美元，進口六百三十五‧七億美元，出超三百八十八‧八億美元；兩岸貿易占我對外貿易比重為26.3%，我對中國大陸出口占我出口總額比重為29.7%。

2.在投資方面：109年核准臺商赴中國大陸投資件數為四百七十五件（含補辦），投資金額為五十九‧一億美元（較上年同期增加41.5%）；自80年至109年底止，臺商赴中國大陸投資總金額達一千九百二十四‧二億美元，占我整體對外投資比重為55.48%。

3.在金融往來方面：109年臺灣全體銀行匯出匯款金額為四千五百三十七‧七二億美元；全體銀行匯入匯款金額為三千三百八十二‧九二億美元。

4.在人員往來方面：109年中國大陸人民來臺旅遊人數約二‧九萬人次。（相關統計參見附表5）

(二)兩岸文教交流

兩岸文教交流有助於兩岸人民的相互認識與瞭解，有利於兩岸關係的發展與互動，政府支持各界在符合對等尊嚴交流原則，符合兩岸條例及現行法令規範下，進行正常健康有序的兩岸文化交流活動，並展現臺灣民主、自由、多元

開放之文化軟實力。

1. 在學術教育交流方面：自93年3月1日起開放兩岸學校簽署協議書，迄110年1月底兩岸各級學校已簽署一萬七千六百四十六件交流合作協議；97年10月24日起，放寬中國大陸學生來臺研修的時間由四個月延長為一年；為提升我國大學國際競爭力，促進兩岸教育交流，100年並開放中國大陸學生來臺就讀專科以上學校，至109年計招收一萬九千二百二十二名陸生來臺就讀我大學校院。

2. 在藝文交流方面：為增進兩岸藝文交流深度，分享彼此創作成果，政府鼓勵兩岸藝術界進行交流、合作創作、聯展聯演，及辦理藝術、文學座談研討等活動；並藉由兩岸文化創意與藝術專業人士的互訪，促使中國大陸創意產業人才對臺灣文化多元、創意及活力的社會價值與民主風氣有深入的認識及瞭解，並促進兩岸藝文和文化創意產業的交流，進一步豐富兩岸文化創意產業的發展內涵。

3. 在出版交流方面：92年政府修訂「大陸地區出版品電影片錄影節目廣播電視節目進入臺灣地區或在臺灣地區發行銷售製作播映展覽觀摩許可辦法」，開放中國大陸大專專業學術簡體字版圖書來臺銷售。並自92年起開放「自然動物生態」、「地理風光」、「文化藝術」及「休閒娛樂」等四類中國大陸雜誌可透過授權臺灣雜誌事業的方式在臺發行正體字版。

4. 在影視交流方面：兩岸的影視節目製作各具特色，為增進雙方影視人才的交流，政府於98年發布「大陸地區電影從業人員來臺參與國產電影片或本國電影片製作審核處理原則」（註：104年12月修正為「大陸地區電影主創人員來臺參與國產電影片製作審核處理原則」）及「大陸地區主創人員及技術人員來臺參與合拍電視戲劇節目審核處理原則」，放寬中國大陸大眾傳播人士來臺參與拍攝電視劇及電影片。

5. 在新聞交流方面：為使中國大陸新聞人員對臺灣社會作更深入、真切的觀察與報導，政府於89年底開放中國大陸媒體可申請來臺駐點採訪，97年、98年間復放寬延長在臺停留期間及駐點媒體人數。期以相關開放措施持續推動兩岸新聞資訊交流，傳播臺灣民主、自由、人權、法治的核心價值。

(三)兩岸社會交流

1. 中國大陸人士來臺（社會交流，即探親、探病、團聚等）人數94至100年為四至七萬餘人次間，101年增至十二萬餘人次，102年為十七萬餘人次，103至108年為六至八萬餘人次（按103年統計基準有變更，即1月起「社會交流」項次移出「就醫」、「醫美健檢」等，另增列「醫療服務交流」）；109年為防疫考量，採取邊境管制，來臺人數大幅降低為一‧一萬餘人次，較上年（六‧六萬餘人次）下降83.3%。

2. 兩岸婚姻登記數截至109年12月底止逾三十五萬對。97至101年兩岸婚姻登記數每年均維持在一萬兩千對左右，102、103年均降至一萬餘對，104、105、106、107、108年分別降為九千三百二十二對、八千六百七十三對、七千六百三十四對、六千九百四十四對、六千七百零一對，109年持續縮減為二千三百六十三對，較上年下降64.7%。

3. 政府持續檢視兩岸交流現況，適時調整相關措施，以維護兩岸人員往來交流秩序。為遏阻中國大陸漁船越界捕魚情事，修正兩岸條例第80-1條規定，對經扣留之越界中國大陸船舶所有人、營運人或船長、駕駛人提高罰鍰金額，由新臺幣（下同）五萬元以上五十萬元以下，調高罰鍰至三十萬元以上一千萬元以下，並自104年6月15日起施行，以維護我方漁民權益與海域生態環境。海巡署109年扣留十九艘越界之中國大陸漁船，裁罰三千五百三十八萬元。

三、兩岸協議執行與未來方向

(一)持續維繫兩岸協議執行

兩岸協議落實執行攸關雙方人民福祉，針對兩岸已生效的二十一項協議，政府各協議主管機關均主動與陸方保持聯繫，並持續檢視協議具體執行情形，研議因應、管控風險，維繫兩岸協議正常運作及保障民眾權益福祉。

(二)兩岸關係展望

維繫臺海和平穩定是兩岸共同的責任，雙方應本於相互尊重、善意理解的態度，在符合對等尊嚴原則下，共同促成有意義的對話，並在「和平、對等、民主、對話」基礎上，推動兩岸良性互動，及在疫情緩解後，逐步恢復兩岸正常有序的交流。政府推動兩岸和平穩定的政策立場一貫，呼籲北京當局負起相

對責任，正視兩岸現實及臺灣民意，共同探討和平相處之道，方有助於兩岸關係正向發展。

四、重要兩岸政策及措施推動成果

(一)開放陸生來臺就讀及落實中國大陸高等教育學歷採認

民國99年8月19日修正通過「臺灣地區與大陸地區人民關係條例」第22條、「大學法」第25條及「專科學校法」第26條，教育部依據三法授權，於100年1月6日訂定「大陸地區人民來臺就讀專科以上學校辦法」及修訂「大陸地區學歷採認辦法」，輔導招收陸生學校組成「大學校院招收大陸地區學生聯合招生委員會」，於100年起進行招收陸生作業，至109年度計招收一萬九千二百二十二名陸生來臺就讀我大學院校；另依據「大陸地區學歷採認辦法」及102年5月2日、105年4月27日教育部公告之「大陸地區高等學校認可名冊」，目前已採認中國大陸一百五十五所大學校院、高等教育機構及一百九十一所專科學校學歷。

(二)開放中國大陸人民來臺觀光

民國97年7月18日正式開放中國大陸團體旅客來臺觀光，每天數額三千人，100年1月及102年5月分別將陸客來臺每天數額提高為四千及五千人；迄109年底，中國大陸團體旅客來臺觀光達一千四百三十三・三萬人次。自100年6月開放北京、上海、廈門三個城市中國大陸人民來臺從事個人旅遊觀光活動（自由行）以來，目前已開放**四十七個自由行城市**。自105年12月15日起，每日自由行來臺人數配額上限由五千人調整為六千人；迄109年底，自由行來臺者已達七百六十五・五萬人次。（註：為因應COVID-19疫情，自109年1月24日起暫停旅行業接待來臺觀光團體入境。自109年1月27日起，暫緩中國大陸人民來臺觀光旅遊。）

(三)推動兩岸海空運直航

1.空運自97年7月4日起開始執行週末包機；12月15日起擴大為兩岸平日包機，並開闢海峽兩岸北線直達航路及兩岸貨運包機，98年7月29日開闢兩岸第二條北線航路及南線航路。98年8月31日實施兩岸定期航班，截至109年底，兩岸客運航點合計為七十一個航點（我方十個、中國大陸六十一個），客運班次為每週八百九十個往返航班；貨運則為每週八十四個往返航班。

2.海運自97年12月15日起開通兩岸海運直航，截至109年底，我方開放十三個港口，中國大陸開放七十二個港口（包括五十五個海港，十七個河港）。（註：為因應COVID-19疫情，自109年2月10日起暫停兩岸海運客運直航，另自2月10日起，限縮兩岸航空客運直航航線，除北京首都機場、上海浦東機場及虹橋機場、廈門高崎機場、成都雙流機場等五大航點外，其餘兩岸客運直航航班暫停飛航。）

(四)協助離島推動「小三通」常態化，促進金馬澎地區發展

民國90年1月1日開始試辦金馬「小三通」，開放金馬與中國大陸進行貨物、人員、船舶與金融等雙向直接往來，並優先實施「除罪化」及「可操之在我」部分。97年6月9日通過「小三通人員往來正常化實施方案」，解除我方人員往來「小三通」之限制；同年9月4日通過「小三通正常化推動方案」，進一步放寬「小三通」人員、航運、貿易等往來限制，同年10月15日澎湖比照金馬實施「小三通」；99年7月15日檢討鬆綁「小三通」限制相關措施，擴大開放兩岸「小三通」相關往來正常化，協助金馬澎地區發展及提升競爭力。截至109年2月10日，經「小三通」往返兩岸人員已逾二千二百萬人次。（註：為因應COVID-19疫情，自109年2月10日起暫停小三通客運船舶往來。）

(五)持續推動兩岸金融開放措施

1.配合中國大陸人民來臺觀光衍生的人民幣兌換需求，自97年6月30日起，開放人民幣在臺兌換；100年7月21日開放國內銀行國際金融業務分行（OBU）及第三地區分支機構辦理人民幣業務。101年8月31日中央銀行與中國大陸人民銀行簽署「海峽兩岸貨幣清算合作備忘錄」。102年2月6日起國內外匯指定銀行（DBU）陸續開辦人民幣業務。

2.民國98年4月26日兩會簽署「海峽兩岸金融合作協議」，同年6月25日生效；同年11月16日兩岸金融監理機關簽署三項金融（銀行、證券及期貨、保險）MOU，99年1月16日生效。99年3月16日金管會訂定發布兩岸金融、證券期貨、保險等三項業務往來及投資許可管理辦法，開放兩岸金融業參股投資、銀行業互設分支機構、證券期貨及保險業互設辦事處。100年9月7日調整銀行進入中國大陸市場之主體及經營型態、強化風險管理機制，及適度放寬兩岸金融業務範圍。

(六)中國大陸投資上限鬆綁及審查便捷化

民國97年7月17日通過「大陸投資金額上限鬆綁及審查便捷化方案」，大幅放寬廠商赴中國大陸投資上限，並簡化審查方式。

(七)開放陸資來臺投資

民國98年6月30日正式開放陸資來臺投資。截至109年底，已核准一千四百六十一家中國大陸公司來臺投資，投資金額共約二十四‧一億美元，將持續檢視陸資來臺相關情形，從個別企業利益、產業整體影響及國家安全三個層面來思考檢討改善相關政策及執行機制，以促進兩岸投資的平衡發展。

(八)簽署「海峽兩岸經濟合作架構協議」

民國99年9月12日「海峽兩岸經濟合作架構協議」（ECFA）生效，100年1月1日起貨品貿易和服務貿易早期收穫計畫全面實施，依據我財政部關務署統計，累計100年1月至109年9月我方獲減免關稅約七十五億美元，有助兩岸經貿制度化，臺灣經濟國際化。

(九)強化臺商投資權益保障和服務工作

為配合兩岸投保協議之簽署，陸委會「臺商窗口」、經濟部「臺商聯合服務中心」及海基會「大陸臺商服務中心」，持續依內部聯繫與分工合作機制，積極有效提供中國大陸臺商相關協助、協處與聯繫。陸委會與經濟部亦持續強化對於臺商之輔導服務，協助中國大陸臺商之經營發展，提醒注意相關風險。

(十)研（修）訂兩岸條例及相關法規

1. 配合整體兩岸政策及交流情勢變化，陸委會適時協調各主管機關研修（訂）兩岸條例及相關大陸事務法規，俾能與時俱進，符合兩岸政策及實務運作需求，以保障民眾權益，維護交流有序。

2. 為積極防範境外敵對勢力滲透，維護我國家安全、社會秩序及民主政治正常運作，經行政及立法部門共同研議，並參採社會各界意見，「反滲透法」於109年1月15日制定公布。陸委會奉行政院指示，會同內政部、外交部、法務部、中央選舉委員會及財團法人海峽交流基金會等相關單位，成立「因應反滲透法施行協調小組」，加強反滲透法的對外宣導與即時澄清，並將違法或不違法的相關行為態樣具體類型化，提供外界參考，使執法標準更易於分辨瞭解，以維繫穩定有序的交流，使國人安心

從事交流活動。

(十一)賡續協調落實醫藥衛生與食品安全協議

　　兩岸主管機關已依兩岸食品安全協議及醫藥衛生合作協議，建立對口的工作平臺及制度化聯繫管道，以利進行資訊交換、緊急事件即時通報及處置等事項，保障國人健康。有關兩岸食品安全部分，迄109年底，兩岸不安全食品的即時通報，共計有五千九百零一件，除針對食品安全事件，包括塑化劑、油品混充等，相互通報產品流向與處置情形外，對於民眾日常食用之中國大陸蔬果、調味品等，亦於邊境進行抽驗，經查驗發現不合格情形時，依法予以封存或銷毀，同時提供我方檢驗法規、標準相關資料予中國大陸方面，俾轉知中國大陸生產廠商，採取改善措施，維護民眾食的安全。

(十二)落實兩岸司法互助協議執行，加強打擊跨境電信詐騙犯罪

1. 兩岸主管機關自98年起已建立制度化之協處機制，政府將持續在既有的兩岸合作打擊犯罪基礎上，針對國人所關切的犯罪類型（如打擊跨境電信詐欺、毒品等）進行合作，以共同防制各類不法犯罪，確保兩岸民眾生命財產安全。

2. 截至109年底，雙方相互提出之司法文書送達、調查取證、協緝遣返等請求，已超過十二萬件；兩岸治安機關合作破獲二百三十九案，包含詐欺、擄人勒贖、毒品、殺人、強盜及侵占洗錢等，逮捕嫌犯九千五百零七人，並遣返我方刑事犯及刑事嫌疑犯五百零二名。

3. 自105年4月起，陸續發生中國大陸在第三地將涉嫌跨境電信詐騙犯罪之國人強行押往陸方之案件，陸委會已與內政部、外交部、法務部等機關組成跨部會平臺，至109年底為止召開十六次研商會議，研擬強化追緝不法詐騙、查贓、追贓、追查金流與幕後金主等具體作為；也透過大數據資料，進行案件偵辦，並強化國際間合作，有效阻止數個電信詐騙集團在他國設立詐騙機房，另持續透過管道向陸方呼籲，勿因政治因素中斷兩岸警方合作與交流，應在雙方既有的合作基礎上進行溝通、共謀妥善因應之道，以有效打擊此類電信詐騙犯罪，保障兩岸人民的權益與福祉。

(十三)落實執行「海峽兩岸智慧財產權保護合作協議」

　　協議生效起至109年12月31日止，我方人民智慧財產權在陸方遭受侵害或在陸方申請保護的過程遭遇困難，向智慧局請求協處的案件總計八百四十四

件，完成協處者六百五十四件，進行通報尚未完成協處者十四件，法律協助者一百七十六件，周全保障國人智慧財產權。

(十四)強化兩岸人員往來安全管理機制

對於兩岸人員往來正常有序交流，我方向持正面看待立場，也希望持續透過雙方人員互動，累積雙方互信基礎。109年因受COVID-19疫情影響，兩岸人員往來大幅減少；未來在疫情趨緩之後，陸委會將持續會同內政部移民署檢視相關人員往來管理規範，以符兩岸交流之實務需求，並確保國家安全與社會秩序。

貳、兩岸旅遊發展

兩岸旅遊發展溯自民國76年解嚴之後即已陸續展開，惟績效不彰。迄至民國97年國民黨重回執政，從**小三通、大三通、團進團出**，到今日開放陸客自由行，一路艱辛。兩岸旅遊發展如以**民國97年為分水嶺**，特將之後的兩岸旅遊發以時間序列方式，整理如**表13-1**介紹之：

表13-1　開放陸客來臺之發展過程

日期	兩岸旅遊發展事件內容
97.6.13	海基會與海協會簽署「海峽兩岸關於大陸居民赴臺灣旅遊協議」。
97.7.4	兩岸首航，陸客來臺旅遊首發團抵臺。
97.7.18	陸客來臺觀光正式開放；計開放13省（區、市），組團社33社。
97.9.30	開放大陸地區居民透過金門、馬祖來臺觀光，修正延長大陸旅客停留澎湖期間。大陸開放福州、廈門、漳州、泉州、莆田、三明、南平、龍岩、寧德等9個城市。
98.1.20	大陸開放來臺觀光增至25省（區、市），組團社146社。
98.7.18	臺旅會、海旅會（以下簡稱小兩會）共同建立兩岸旅遊定期磋商機制，雙方在北京共同舉辦了首次海峽兩岸旅遊交流圓桌會議。
99.5.4	臺旅會北京辦事處成立。
99.5.7	海旅會臺北辦事處成立。
99.7.18	大陸開放來臺觀光擴大為31個省（區、市），組團社增至164社。
99.8.14	兩岸開放觀光2周年，於新竹國賓飯店舉行兩岸觀光圓桌會議。
100.1.1	擴大來臺觀光團體旅客每日平均來臺人數配額增至4,000人次。
100.6.21	海基會與大陸海協會於民國100年6月21日完成「海峽兩岸關於大陸居民赴臺灣旅遊協議修正文件一」換文，翌日生效。第1批開放北京、上海、廈門為試點城市，6月28日首批自由行大陸旅客來臺。

（續）表13-1　開放陸客來臺之發展過程

日期	兩岸旅遊發展事件內容
100.7.17	臺、海小兩會假重慶長江三峽黃金一號舉辦2011年海峽兩岸觀光交流圓桌會議，討論旅遊品質及旅遊安全議題。
100.7.27	福建居民赴金門、馬祖、澎湖地區個人旅遊完成換函通報，並於7月29日啟動。
101.4.28	大陸旅客來臺自由行第2批10個試點城市，分兩階段實施。來臺人數配額上限由每日500人，配合本次開放調整為每日1,000人。 第1階段101年4月28日於天津、重慶、南京、廣州、杭州、成都6個城市啟動。
101.7.31	大陸新增52家赴臺遊組團社。至此，共開放31省（區、市），組團社216社。
101.8.8	第4屆海峽兩岸觀光交流圓桌會議於高雄義大皇冠假日飯店舉行，會議議題包括郵輪、休閒農業旅遊及旅遊保險金融等。
101.8.28	大陸旅客來臺自由行第2批第2階段於濟南、西安、福州、深圳4個試點城市啟動。大陸居民赴金馬澎地區小三通自由行，除民國97年9月30日開放福建的9個城市外，再增開浙江的溫州、麗水、衢州；廣東的梅州、潮州、汕頭、揭陽；以及江西的上饒、鷹潭、撫州、贛州等11個城市，總共擴及大陸4個省20個城市居民可赴金馬澎地區小三通自由行。
101.11.15	臺旅會於上海辦事處成立。
102.4.1	自民國102年4月1日起，陸客團申請團體配額由每日4,000人次調整至5,000人次；個人遊配額由每日1,000人次調整為2,000人次。
102.6.16	臺旅會與海旅會經多次積極磋商達成共識後，兩岸同意開放第三批13個大陸城市，分兩階段啟動，民國102年6月28日正式啟動第1階段瀋陽等6個城市，8月28日再啟動石家莊等7個城市。
102.6.28	第3批第1階段大陸旅客來臺自由行6個試點城市，瀋陽、鄭州、武漢、蘇州、寧波、青島於民國102年6月28日啟動。
102.7.19	第5屆海峽兩岸觀光交流圓桌會議在臺北圓山飯店舉行，兩岸旅遊交流由「量變」到「質變」的轉型契機，為加強旅遊品質，強調我方自民國102年5月推動優質行程措施，同時雙方建立兩岸旅遊安全緊急事故處理機制，並建議陸方增加赴臺旅遊組團社及擴大辦理來臺自由行之通路，以逐步平衡市場發展。
102.8.6	第5批指定經營大陸居民赴臺旅遊組團社新增47家。至此，共開放31省（區、市），組團社216社。
102.8.28	第3批第2階段大陸旅客來臺自由行7個試點城市，石家莊、長春、合肥、長沙、南寧、昆明、泉州於民國102年8月28日啟動。
102.10.1	大陸實施新通過旅遊法，該法適用於世界各國及其國內旅遊之大陸整體旅遊市場，實施重點對行程安排、購物行程及佣金、自費行程等有嚴格規範，影響到來臺旅遊產品中，購物行程大幅減少，團費將恢復市場行情，改變以往低團費現象，降低業者削價競爭以購物彌補低團費的壓力，提升旅遊產品品質及企業形象。
102.12.1	為挑戰來臺旅客800萬人次歷史新高，擴大陸客來臺自由行規模，每日配額上限由2,000人調整至3,000人，並自民國102年12月1日起實施。
103.4.21	入出國及移民署為提升大陸、港、澳地區短期入臺線上申請暨發證管理系統服務效能，提供於線上系統增設線上文字客服措施。

資料來源：參考整理自交通部觀光局網頁。

參、兩岸交流組織

臺灣地區與大陸地區兩岸觀光旅遊，隨著兩岸交流政策的發展，以及兩岸成立對口單位的落實推動，已逐漸呈現榮景。因此有必要對兩岸對口單位組織的成立時間、目的、任務、組織架構等，分別從兩岸政策最高行政機關到事務性協商，以及觀光旅遊交流機構，逐次加以介紹如下：

一、負責政府兩岸政策組織

實際負責政府部門兩岸政策的組織，是臺灣的**行政院大陸委員會**及大陸的**國務院臺灣事務辦公室**，其組織概況可以整理如**表13-2**：

表13-2　行政院大陸委員會及國務院臺灣事務辦公室組織概況比較表

地區別	臺灣地區	大陸地區	備註
組織名稱	行政院大陸委員會（簡稱陸委會）	國務院臺灣事務辦公室（簡稱國臺辦）	
成立依據	行政院大陸委員會組織條例		
成立時間	民國80年2月7日	1988年	
正、副首長	首長為主任委員，綜理會務；副主任委員3人（其中1人為特任）襄理會務。委員17至27人	首長為主任；另設常務副主任1人、副主任4人	
業務及行政單位	設主任秘書及企劃、文教、經濟、法政、港澳、聯絡、秘書等7處，人事、主計、政風等3室	秘書局、綜合局、研究局、新聞局、經濟局、港澳涉臺事務局、交流局、聯絡局、法規局、政黨局、投訴協調局、機關黨委（人事局）	大陸稱為內設職能機構
附屬機關	香港事務局及澳門事務處	服務中心、海研中心、海峽經濟科技合作中心、九州文化傳播中心、培訓中心、信息中心、兩岸關係雜誌社、九州出版社、海峽兩岸禮儀研究中心	大陸通稱為直屬事業單位。大陸各省（市）均設臺灣事務辦公室
附屬組織	中華發展基金會		
任務編組	蒙藏文化中心、大陸資訊及研究中心		

資料來源：整理自該兩機關組織及有關網頁。

二、上兩會的事務性協商機構

負責政府部門委託辦理兩岸政策的民間團體組織，相較於分屬於各項文化、教育、經貿、金融及旅遊等下游的交流團體，一般稱之為**上兩會**，亦即臺灣地區的**財團法人海峽交流基金會**及大陸地區的**海峽兩岸關係協會**，其組織概況可以整理如**表13-3**：

表13-3　財團法人海峽交流基金會及海峽兩岸關係協會組織概況比較表

地區別	臺灣地區	大陸地區
組織名稱	財團法人海峽交流基金會（簡稱海基會）	海峽兩岸關係協會（簡稱海協會）
成立日期	民國79年11月21日（民國80年3月9日正式掛牌）	1991年12月16日
成立依據	財團法人海峽交流基金會組織規程	海峽兩岸關係協會章程
業務指導機關	行政院大陸委員會	國務院臺灣事務辦公室
首長或領導層	董事會設董事長、副董事長1人、秘書長、副秘書長3人、主任秘書、參事1人	理事會設會長、常務副會長1人、副會長若干人、秘書長1人
業務單位或辦事機構	秘書處、文教處（兩岸人民急難服務中心）、經貿處（臺商服務中心）、法律處（聯合服務中心、法律服務專線、大陸配偶關懷專線、中區服務處、南區服務處）、綜合處	秘書部、研究部、綜合部、協調部、聯絡部、經濟部
任務	協商、交流、服務（文教及旅行、經貿、法律、綜合服務）	促進海峽兩岸交往，推動兩岸關係和平發展，實現祖國和平統一
會址	會本部設於臺北，另於臺中及高雄分設中區及南區服務處	總部設於北京，另設駐澳門辦事處

資料來源：整理自該兩會及有關網頁。

三、下兩會的旅遊協商機構

負責政府部門兩岸旅遊協商的民間團體組織，相較於前述上兩會之下游交流團體，一般稱為**下兩會**之臺灣地區的**財團法人臺灣海峽兩岸觀光旅遊協會**及大陸地區的**海峽兩岸旅遊交流協會**，其組織概況可以整理如**表13-4**：

表13-4　財團法人臺灣海峽兩岸觀光旅遊協會及海峽兩岸旅遊交流協會組織概況比較表

地區別	臺灣地區	大陸地區
組織名稱	財團法人臺灣海峽兩岸觀光旅遊協會（簡稱臺旅會）	海峽兩岸旅遊交流協會（簡稱海旅會）
成立日期及會址	民國95年8月25日，臺北	2006年8月17日，北京
對岸辦事處（成立日期）	北京（99.5.4）、上海（101.11.15）	臺北（99.5.7）
成立依據	財團法人臺灣海峽兩岸觀光旅遊協會捐助及組織章程	海峽兩岸旅遊交流協會章程
成立宗旨	以促進兩岸觀光交流、協助政府處理兩岸觀光事務及兩岸觀光聯繫溝通為宗旨，非以營利為目的。（章程第2條）	遵守國家的憲法、法律、法規和有關政策，遵守社會道德風尚，維護會員的合法權益，增進海峽兩岸旅遊業的溝通瞭解，加強海峽兩岸旅遊業交流與合作，推動兩岸旅遊業發展。（章程第3條）
組織任務	辦理或接受政府委託辦理下列業務： 1.有關兩岸觀光旅遊業務技術性及事務性問題之聯繫溝通。 2.兩岸觀光旅遊之推廣交流與合作事宜。 3.有關兩岸觀光旅遊業務諮詢服務。 4.其他與本會設立宗旨相關之事宜。（章程第3條）	1.向政府主管部門反映會員的願望和要求，向會員宣傳政府的有關政策、法律、法規並協助貫徹執行。 2.開展對臺灣旅遊市場的調研和預測，協助政府主管部門研究、制定對臺旅遊的政策、計畫和方案。 3.經國家旅遊局和政府相關部門批准，公布經營大陸居民赴臺旅遊業務的旅行社名單。 4.經國家旅遊局和政府相關部門確認，公布臺灣地區接待大陸居民赴臺旅遊的旅行社名單。 5.與臺灣民間旅遊行業組織、團體建立關係，透過洽談會、研討會、專業性、技術性對口磋商等各種方式促進海峽兩岸旅遊業交流與合作。 6.與臺灣民間旅遊行業組織、團體研究、磋商海峽兩岸旅遊交流中存在的相關問題。 7.協助政府處理海峽兩岸旅遊交流中產生的問題、糾紛和突發事件。 8.為從事海峽兩岸旅遊交流的組織、團體和個人提供諮詢和服務。 9.承辦政府主管部門授權的其他工作以及會員等委託的其他事務。（章程第6條）

（續）表13-4　財團法人臺灣海峽兩岸觀光旅遊協會及海峽兩岸旅遊交流協會組織
概況比較表

地區別	臺灣地區	大陸地區
組織架構	董事會推動並管理會務，為本會之決策機構。董事會置董事9至11人，董事長1人，副董事長1至2人，執行秘書長、會務秘書長各1人，執行副秘書長5人及職員若干人。（章程第6、12條）	設常務理事會，由理事會選舉產生。常務理事會由會長1人、副會長若干人、常務理事若干人和秘書長1人組成。（章程第18條）副秘書長協助秘書長工作。辦事機構分管秘書行政、財務管理、協會事務、學術活動、對外聯絡等工作。（章程第22條）
指導與監督機關	內政部及交通部（觀光局）	文化和旅遊部及民政部（章程第4條）

資料來源：整理自該兩會及有關網頁。

肆、兩岸旅遊重要協議

　　根據行政院大陸委員會、交通部觀光局及有關網頁，分上（政策性）、下
（觀光旅遊）兩會協商或協議結果，分別扼要整理列舉如下：

一、上兩會政策性協商談判

1. **辜汪會談**：1993年4月29日，海協會長**汪道涵**和海基會董事長**辜振甫**在**新加坡**舉行兩會第一次會談。雙方簽署「兩岸公證書使用查證協議及兩岸掛號函件查詢、補償事宜協議」、「兩會聯繫與會談制度協議」及「汪辜會談共同協議」。

2. **焦唐會談**：1994年1月31日到2月5日、1994年8月4日至8月7日，海協常務副會長**唐樹備**與海基會副董事長兼秘書長**焦仁和**先後在**北京**、**臺北**進行二度唐焦會談，就如何落實「汪辜會談共同協議」及後續事務性協商問題進行會談，兩度唐焦會談後，1994年8月24日依兩會聯繫與會談制度協議第5條通過訂定兩會商定會務人員入出境往來便利辦法。

3. **第一次江陳會談**：2008年6月12日海協會長**陳雲林**和海基會董事長**江丙坤**在**北京**舉行協商談判，針對多項攸關兩岸交流議題達成共識，包括兩岸包機直航、大陸遊客來臺等，並將推動兩岸合作在臺灣海峽海域探勘開發油田。雙方並簽署海峽兩岸包機會談紀要。

4. **第二次江陳會談**：2008年11月4日，於**臺北**協商談判，針對兩岸包機直航新航線及增加班次與航點、兩岸海運直航、全面通郵、食品安全管理機

制，以及面對世界金融風暴兩岸如何應對等問題進行協商。兩會會談成果包含四個協議：海峽兩岸空運協議、海峽兩岸海運協議、海峽兩岸郵政協議、食品安全協議。

5. **第三次江陳會談**：2009年4月26日，在**南京**舉行。針對共同打擊犯罪及司法互助、兩岸定期航班、兩岸金融合作等議題進行協商。雙方簽署了海峽兩岸金融合作協議、海峽兩岸空運補充協議、海峽兩岸共同打擊犯罪及司法互助協議等三項協議。

6. **第四次江陳會談**：2009年12月21日，於**臺中市**舉行協商談判。

7. **第五次江陳會談**：2010年6月29日在**重慶**舉行。完成簽署海峽兩岸經濟合作架構協議（ECFA）及海峽兩岸智慧財產權保護協議。

8. **第六次江陳會談**：2010年12月16日在**臺北**舉行。簽訂海峽兩岸醫藥衛生合作協議，並決定成立協議落實的檢討機制，但在經濟合作方面仍無法達成共識。

9. **第七次江陳會談**：2011年10月19日在**天津**舉行。完成簽署海峽兩岸核電安全合作協議。

10. **第八次江陳會談**：2012年8月9日在**臺北**舉行，完成簽署海峽兩岸投資保障和促進協議及海峽兩岸海關合作協議。另共同發表了**人身自由與安全保障共識**。

11. **第九次林中森與陳德銘會談**：2013年6月21日在**上海**舉行。由中國大陸海協會代表陳德銘等人與海基會代表林中森等人，在上海東郊賓館，共同簽署兩岸服務貿易協議。

12. **第十次林中森與陳德銘會談**：2014年2月26日至2014年2月27日在**臺北**完成雙方簽署海峽兩岸氣象合作協定與海峽兩岸地震監測合作協定。

二、海峽兩岸關於大陸居民赴臺灣旅遊協議

為增進海峽兩岸人民交往，促進海峽兩岸之間的旅遊，財團法人海峽交流基金會與海峽兩岸關係協會，就大陸居民赴臺灣旅遊等有關兩岸旅遊事宜，經平等協商，於民國100年6月13日達成協議，摘要如下：

1. **聯繫主體**：雙方由**臺灣海峽兩岸觀光旅遊協會**與**海峽兩岸旅遊交流協會**聯繫實施。

2.旅遊安排：赴臺旅遊以**組團方式**，採**團進團出**形式，團體活動，整團往返。並議定：

(1)接待一方旅遊配額以**平均每天三千人次**為限。組團一方視市場需求安排。第二年雙方可視情況進行協商並做出調整。

(2)旅遊團每團人數限**十人以上四十人以下**。

(3)旅遊團自入境次日起在臺停留期間**不超過十天**。

(4)自7月18日起正式實施赴臺旅遊，於**7月4日啟動赴臺旅遊首發團**。

3.**誠信旅遊**：雙方應共同監督旅行社誠信經營、誠信服務，禁止「零負團費」等經營行為，倡導品質旅遊，共同加強對旅遊者的宣導。

4.**權益保障**：簡化旅客出入境手續，提供旅行便利，保護旅遊者之正當權益及安全。

5.**組團社與接待社**：雙方各自規範組團社、接待社及領隊、導遊的資質，並以書面方式相互提供組團社、接待社及領隊、導遊的名單。

6.**申辦程序**：組團社、接待社應分別代辦並相互確認旅遊者的通行手續。旅遊者持有效證件整團出入。

7.**逾期停留**：雙方同意就旅遊者逾期停留問題建立工作機制，及時通報信息，經核實身分，視不同情況協助旅遊者返回。任何一方不得拒絕送回或接受。

8.**互設機構**：雙方同意互設旅遊辦事機構，負責處理旅遊相關事宜。

9.**協議履行及變更**：雙方應遵守協議。變更時應經雙方協商同意，並以書面形式確認。

10.**爭議解決**：因適用本協議所生爭議，雙方應儘速協商解決。

11.**未盡事宜**：本協議如有未盡事宜，雙方得以適當方式另行商定。

12.**簽署生效**：本協議自雙方簽署之日起七日後生效。本協議於6月13日簽署，一式四份，雙方各執兩份。

自我評量

一、問答題

1、大陸地區與臺灣地區關係之法源、主關機關及委託機構如何？

2、大陸地區人民來臺觀光之法源與主關機關如何？有那些法規要遵守？

3、大陸人士來臺觀光實施範圍與方式如何？

4、旅行業及導遊人員辦理接待大陸地區人民來臺從事觀光活動應遵守那些規定？

5、大陸與臺灣兩岸情勢與交流現況如何？願聞其詳。

二、選擇題

（　）1、國家統一前，臺灣以外之中華民國領土，稱為　(A)中國大陸　(B)大陸地區　(C)中國地區　(D)中華人民共和國。

（　）2、整體大陸事務之政策研究、評估與規劃是行政院大陸委員會那一處的職掌　(A)法政處　(B)經濟處　(C)秘書室　(D)綜合規劃處。

（　）3、財團法人海峽交流基金會是行政院大陸委員會的什麼機構　(A)附屬　(B)監督　(C)委託　(D)夥伴。

（　）4、臺灣地區人民進入大陸地區應經什麼程序　(A)一般出境查驗　(B)一般出國查驗　(C)特殊出境查驗　(D)特殊出國查驗。

（　）5、大陸地區人民來臺從事觀光活動許可辦法是由那一個主管機關訂定發布　(A)內政部與交通部　(B)行政院大陸委員會　(C)交通部觀光局　(D)移民署。

（　）6、大陸地區發行之幣券進入臺灣地區限額規定為人民幣多少　(A)1萬元　(B)2萬元　(C)3萬元　(D)4萬元。

（　）7、大陸地區人民依規定申請經審查許可者，由那一個機關發給「臺灣地區入出境許可證」，交由結代之旅行業轉發申請人　(A)交通部觀光局　(B)行政院大陸委員會　(C)移民署　(D)外交部。

（　）8、旅行業辦理大陸地區人民來臺從事觀光活動，已成立幾年以上之綜合及甲種旅行社，才可以向交通部觀光局申請核准　(A)6年　(B)5年　(C)4年　(D)3年。

（　）9、為提升大陸地區人民來臺從事觀光活動業務品質，加強對旅行業及導遊人員之管理，大陸地區人民來臺從事觀光活動許可辦法規定由交通部觀光局分別採什麼做法　(A)品質評鑑　(B)違規記點　(C)甄選優良　(D)輔導監督。

（　）10、自民國100年6月開放北京、上海、廈門3個城市中國大陸人民來臺從事個人旅遊觀光活動（自由行）以來，目前已開放多少個自由行城市　(A)87　(B)67　(C)47　(D)27。

第十四章

觀光旅館業管理與法規

🚉 第一節　法源、定義與主管機關

壹、法源

目前與觀光旅館業管理有關的主要法規及法源如下：

1. 依據發展觀光條例第66條第2項：「觀光旅館業、旅館業之設立、發照、經營設備設施、經營管理、受僱人員管理及獎勵等事項之管理規則，由中央主管機關定之。」中央主管機關交通部遂依據此一委任立法，於民國110年6月23日修訂發布**觀光旅館業管理規則**。

2. 該條例第22條第2項及第24條第2項分別規定：主管機關為維護觀光旅館（旅館）旅宿之安寧，得會商相關機關訂定有關之規定。因此交通部邀內政部等相關機關，於民國91年5月17日訂定發布**觀光旅館及旅館旅宿安寧維護辦法**，該辦法因包含旅館業，故於下章析述。

3. 該條例第23條第2項規定：「觀光旅館之建築及設備標準，由中央主管機關會同內政部定之。」中央觀光主管機關交通部遂於民國99年10月8日會同中央建築主管機關內政部訂定發布**觀光旅館建築及設備標準**。

4. 交通部觀光局依觀光旅館業管理規則第14條及旅館業管理規則第31條規定，於民國108年4月23日修正發布**星級旅館評鑑作業要點**，因評鑑對象包含旅館業，將於另章專節介紹。

貳、定義

依據發展觀光條例第2條第7款：所謂**觀光旅館業**，係指經營國際觀光旅館或一般觀光旅館，對旅客提供住宿及相關服務之營利事業。觀光旅館建築及設備標準第2條：本標準所稱觀光旅館係指**國際觀光旅館**及**一般觀光旅館**。觀光旅館業管理規則第2條亦規定：「觀光旅館業」經營之「觀光旅館」分為國際觀光旅館及一般觀光旅館，其建築及設備應符合觀光旅館建築及設備標準。

從上可知，觀光旅館業是觀光產業之一，與觀光休閒業、旅行業併列；觀光旅館是觀光旅館業者的企業體，又分為國際觀光旅館及一般觀光旅館兩種。從法規的定義及法源而言，觀光旅館又與旅館業及民宿有別而並列。

參、主管機關

　　主管機關與管理機關不同，前者負政策責任，後者負行政責任，諸如觀光旅館業之籌設、變更、轉讓、檢查、輔導、獎勵、處罰與監督管理事項皆屬之。至於主管機關，依發展觀光條例第3條明定：本條例所稱主管機關，在中央為交通部，在直轄市為直轄市政府，在縣（市）為縣（市）政府。

肆、業務範圍

　　觀光旅館業之業務，依據發展觀光條例第22條第1項規定，範圍如下：

1.客房出租。
2.附設餐飲、會議場所、休閒場所及商店之經營。
3.其他經中央主管機關核准與觀光旅館有關之業務。

第二節　觀光旅館業之籌設、發照與變更

壹、籌設概況

　　依據發展觀光條例第21條規定：經營觀光旅館業者，應先向中央主管機關申請核准，並依法辦妥公司登記後，領取觀光旅館業執照，始得營業。但為因應早期並非依照此一規定申請核准，目前也許可經營觀光旅館業務如救國團、退輔會所屬及圓山大飯店等業者有合法補救機會，特於該條例第70條規定：「於中華民國69年11月24日前已經許可經營觀光旅館業務而非屬公司組織者，應自本條例施行之日起一年內，向該管主管機關申請觀光旅館營業執照，始得繼續營業」之補救條款，因此全國觀光旅館業都已合法。

　　觀光旅館業之籌設、變更、轉讓、檢查、輔導、獎勵、處罰與監督管理事項，依據觀光旅館業管理規則第2-1條規定，除在直轄市之一般觀光旅館業，得由交通部委辦直轄市政府執行外，其餘由交通部觀光局執行之。

貳、專用標識

非依觀光旅館業管理規則申請核准之旅館,不得使用國際觀光旅館或一般觀光旅館之名稱或專用標識。**國際觀光旅館**及**一般觀光旅館**專用標識應編號列管,其型式如**附錄一**。（第3條）

該規則第27條規定,觀光旅館業應將觀光旅館業專用標識,置於門廳明顯易見之處。觀光旅館業經申請核准註銷其營業執照或經受停止營業或廢止營業執照之處分者,應繳回觀光旅館業專用標識。未依前項規定繳回觀光旅館業專用標識者,由主管機關公告註銷,觀光旅館業不得繼續使用之。

參、受理機關

觀光旅館業管理規則第3條規定,觀光旅館業之籌設、變更、轉讓、檢查、輔導、獎勵、處罰與監督管理事項,除在直轄市之一般觀光旅館業,得由交通部委任直轄市政府執行外,其餘由交通部委任交通部觀光局執行之。觀光旅館業發照及辦理等級評鑑事項,由交通部委任交通部觀光局執行之。

肆、辦理公司登記

依該規則第7條規定,申請核准籌設觀光旅館業者,應依法辦理公司登記,並備具下列文件報請原受理機關備查:

1.公司登記證明文件影本。
2.董事及監察人名冊。

前項登記事項有變更時,應於公司主管機關核准日起十五日內,報請原受理機關備查。

伍、核發營業執照及專用標識

興建觀光旅館客房間數在三百間以上,具備下列條件,得依前條規定申請查驗,符合規定者,發給觀光旅館業營業執照及觀光旅館專用標識,先行營業:

1.領有觀光旅館之全部建築物使用執照及竣工圖。

2.客房裝設完成已達60%，且不少於二百四十間；營業之樓層並已全部裝設完成。

3.餐廳營業之合計面積，不少於營業客房數乘一‧五平方公尺，營業之樓層並已全部裝設完成。

4.門廳樓層、會客室、電梯、餐廳附設之廚房、衣帽間及盥洗室均已裝設完成。

5.未裝設完成之樓層，應設有敬告旅客注意安全之明顯標識。

前項先行營業之觀光旅館業，應於一年內全部裝設完成，並依前條規定報請查驗合格。但有正當理由者，得報請原受理機關予以展期，其期限不得超過一年。（第9條）

陸、申請評鑑等級

依據觀光旅館業管理規則第18條規定，交通部得辦理觀光旅館等級評鑑，並依評鑑結果發給等級區分標識。其等級評鑑事項得由交通部委任交通部觀光局或委託民間團體執行之；其委任或委託事項及法規依據，應公告並刊登政府公報。評鑑基準及等級區分標識，由交通部觀光局依觀光旅館建築與設備標準、經營管理狀況、服務品質等訂定之。觀光旅館業應將第1項規定之等級區分標識，置於受評鑑觀光旅館門廳明顯易見處。

觀光旅館業因事實或法律上原因無法營業者，應於事實發生或行政處分送達之日起十五日內，繳回等級區分標識；逾期未繳回者，交通部得自行或依規定程序委任交通部觀光局，逕予公告註銷。但觀光旅館業依規定暫停營業者，不在此限。

🚅 第三節　觀光旅館業之經營與管理

壹、責任保險

發展觀光條例第31條規定，觀光旅館業、旅館業、旅行業、觀光遊樂業及民宿經營者，於經營各該業務時，應依規定投保責任保險。第57條第3項又規

定，觀光旅館業、旅館業、觀光遊樂業及民宿經營者，未依第31條規定辦理責任保險者，處新臺幣三萬元以上五十萬元以下罰鍰，主管機關並應令限期辦妥投保，屆期未辦妥者，得廢止其營業執照或登記證。因此觀光旅館業管理規則第22條規定，應對其經營之觀光旅館業務，投保**責任保險**。其保險範圍及最低投保金額如下：

1.**每一個人身體傷亡**：新臺幣三百萬元。
2.**每一事故身體傷亡**：新臺幣一千五百萬元。
3.**每一事故財產損失**：新臺幣二百萬元。
4.**保險期間總保險金額**：新臺幣三千四百萬元。

貳、遵守事項

1.觀光旅館之經營管理，應遵守下列規定：（第23條）
 (1)不得代客媒介色情或為其他妨害善良風俗或詐騙旅客之行為。
 (2)附設表演場所者，不得僱用未經核准之外國藝人演出。
 (3)附設夜總會供跳舞者，不得僱用或代客介紹職業或非職業舞伴或陪侍。
2.觀光旅館業發現旅客有下列情形之一者，應即為必要之處理或報請當地警察機關處理：（第24條）
 (1)有危害國家安全之嫌疑者。
 (2)攜帶軍械、危險物品或其他違禁物品者。
 (3)施用煙毒或其他麻醉藥品者。
 (4)有自殺企圖之跡象或死亡者。
 (5)有聚賭或為其他妨害公眾安寧、公共秩序及善良風俗之行為，不聽勸止者。
 (6)有其他犯罪嫌疑者。
3.觀光旅館業發現旅客罹患疾病時，應提供必要之協助。（第25條）
4.觀光旅館業應將旅客寄存之金錢、有價證券、珠寶或其他貴重物品妥為保管，並應旅客之要求掣給收據，如有毀損、喪失，依法負賠償責任。（第20條）

5.觀光旅館業發現旅客遺留之行李物品，應登記其特徵及發現時間、地點，並妥為保管，已知其所有人及住址者，應通知其前來認領或送還，不知其所有人者，應報請該管警察機關處理。（第21條）

6.觀光旅館業收取自備酒水服務費用者，應將其收費方式、計算基準等事項，標示於網站、菜單及營業現場明顯處。（第28條）

參、表報事項

1.觀光旅館業應登記每日住宿旅客資料，保存期間為半年。（第19條）

2.觀光旅館業開業後，應將下列資料依限填表，分報交通部觀光局及該管直轄市政府：（第30條）

 (1)**每月營業收入、客房住用率、住客人數統計及外匯收入實績**，於次月十五日前。

 (2)**資產負債表、損益表**，於次年6月30日前。

3.觀光旅館業客房之定價，由該觀光旅館業自行訂定後，報請原受理機關備查，並副知當地觀光旅館商業同業公會；變更時亦同。觀光旅館業應將客房之定價、旅客住宿須知及避難位置圖置於客房明顯易見之處。（第26條）

肆、其他注意事項

1.觀光旅館業於開業前或開業後，不得以保證支付租金或利潤等方式招攬銷售其建築物及設備之一部或全部。（第29條）

2.觀光旅館業不得將其客房之全部或一部出租他人經營。觀光旅館業將所經營觀光旅館之餐廳、會議場所及其他附屬設備之一部出租他人經營，其承租人或僱用之職工均應遵守觀光旅館業管理規則之規定；如有違反時，觀光旅館業仍應負該規則規定之責任。（第35條）

3.觀光旅館業參加國內、外旅館聯營組織或委託經營管理，應依有關法令規定辦理後，檢附契約書等相關文件報請原受理機關備查。（第36條）

4.觀光旅館業對於交通部及其他國際民間觀光組織所舉辦之推廣活動，應積極配合參與。（第37條）

🚃 第四節　觀光旅館從業人員之管理

　　觀光旅館業從業人員包括負責人、經理人及僱用之各部門職工,均影響各觀光旅館業服務品質,因此觀光旅館業管理規則於第四章專章規定,大要如下:

壹、專業與訓練

　　該規則第39條規定,觀光旅館業之經理人應具備其所經營業務之專門學識與能力。為增強其經營業務之專門學識與能力,第38條規定:

1. 觀光旅館業對其僱用之職工,應實施職前及在職訓練,必要時得由交通部協助之。
2. 交通部為提高觀光旅館從業人員素質所舉辦之專業訓練,觀光旅館業應依規定派員參加並應遵守受訓人員應遵守之事項。

貳、人事管理

1. 觀光旅館業經理人應具備其所經營業務之專門學識與能力。（第39條）
2. 觀光旅館業為加強推展國外業務,得在國外重要據點設置業務代表,並應於設置後一個月內報請交通部備查。（第41條）
3. 觀光旅館業對其僱用之人員,應嚴加管理,隨時登記其異動,並對觀光旅館業管理規則規定人員應遵守之事項負監督責任。前項僱用之人員,應給予合理之薪金,不得以小帳分成抵充其薪金。（第42條）

參、行為規範

一、禁止行為

　　該規則第43條規定,觀光旅館業對其僱用之人員,應製發制服及易於識別之胸章。工作時應穿著制服及配戴有姓名或代號之胸章,並不得有下列行為:

1. 代客媒介色情、代客僱用舞伴或從事其他妨害善良風俗行為。

2.竊取或侵占旅客財物。

3.詐騙旅客。

4.向旅客額外需索。

5.私自兌換外幣。

二、從業人員獎勵行為

該規則第46條規定，觀光旅館業從業人員有下列情事之一者，交通部得予以獎勵或表揚：

1.推動觀光事業有卓越表現者。

2.對觀光旅館管理之研究發展，有顯著成效者。

3.接待觀光旅客服務周全，獲有好評或有感人事蹟者。

4.維護國家榮譽，增進國際友誼，表現優異者。

5.在同一事業單位連續服務滿十五年以上，具有敬業精神者。

6.其他有足以表揚之事蹟者。

三、業者獎勵行為

該規則第45條規定，觀光旅館業或業者有下列情事之一者，交通部得予以獎勵或表揚：

1.維護國家榮譽或社會治安有特殊貢獻者。

2.參加國際推廣活動，增進國際友誼有重大表現者。

3.改進管理制度及提高服務品質有卓越成效者。

4.外匯收入有優異業績者。

5.其他有足以表揚之事蹟者。

第五節　觀光旅館建築與設備標準

交通部與內政部依據發展觀光條例第23條第2項授權，於民國99年10月8日修定發布**觀光旅館建築及設備標準**，其第2條規定，所稱之觀光旅館係指國際觀光旅館及一般觀光旅館。茲就兩者所共同具備以及各別建築設備標準，分別列舉如下：

壹、共同建築及設備標準

1. 觀光旅館之建築設計、構造、設備除依該標準規定外,並應符合有關**建築、衛生**及**消防法令**之規定。(第3條)

2. 依觀光旅館業管理規則申請在都市土地籌設新建之觀光旅館建築物,除都市計畫風景區外,得在都市土地使用分區有關規定之範圍內綜合設計。(第4條)

3. 觀光旅館基地位在住宅區者,限**整幢建築物**供觀光旅館使用,且其客房樓地板面積合計不得低於計算容積率之總樓地板面積60%。客房地板面積之規定,於該標準發布施行前已設立及經核准籌設之觀光旅館不適用之。(第5條)

4. 觀光旅館旅客主要出入口之樓層應設**門廳**及**會客場所**。(第6條)

5. 觀光旅館應設置處理**乾式垃圾**之密閉式垃圾箱,及處理**濕式垃圾**之冷藏密閉式垃圾儲藏設備。(第7條)

6. 觀光旅館客房及公共用室應設置**中央系統**或具類似功能之空氣調節設備。(第8條)

7. 觀光旅館所有客房應裝設**寢具、彩色電視機、冰箱**及**自動電話**;公共用室及門廳附近,應裝設**對外之公共電話**及**對內之服務電話**。(第9條)

8. 觀光旅館客房層每層樓客房間數在二十間以上者,應設置備品室一處。(第10條)

9. 觀光旅館客房浴室設置**淋浴設備、沖水馬桶**及**洗臉盆**等,並應供應**冷熱水**。(第11條)

10. 觀光旅館之客房與室內停車空間應有公共空間區隔,不得直接連通。(第11-1條)

貳、國際觀光旅館建築及設備標準

1. 國際觀光旅館依該標準第12條規定分為:

 (1) **應附設**:餐廳、會議場所、咖啡廳、酒吧(飲酒間)、宴會廳、健身房、商店、貴重物品保管專櫃、衛星節目收視設備。

　　(2)**得酌設**：夜總會、三溫暖、游泳池、洗衣間、美容室、理髮室、射箭場、各式球場、室內遊樂設施、郵電服務設施、旅行服務設施、高爾夫球練習場及其他經中央主管機關核准與觀光旅館等有關之附屬設備。前項供餐飲場所之淨面積不得小於客房數乘一‧五平方公尺。

2.國際觀光旅館之房間數、客房以及浴廁淨面積應符合該規則第13條之下列規定：

　　(1)應有單人房、雙人房及套房，在直轄市及省轄市至少八十間，風景特定區至少三十間，其他地區至少四十間。

　　(2)各式客房每間之淨面積（不包括浴廁），應有60%以上不得小於下列基準：

　　　①單人房十三平方公尺。

　　　②雙人房十九平方公尺。

　　　③套房三十二平方公尺。

　　(3)每間客房應有向戶外開設之窗戶，並設專用浴廁，其淨面積不得小於三‧五平方公尺。但基地緊鄰機場或符合建築法令所稱之高層建築物，得酌設向戶外採光之窗戶，不受每間客房應有向戶外開設窗戶之限制。

3.國際觀光旅館廚房之淨面積，依該規則第14條規定，不得小於下列規定：

供餐飲場所淨面積	廚房（包括備餐室）淨面積
1,500平方公尺以下	至少為供餐飲場所淨面積之33%
1,501至2,000平方公尺	至少為供餐飲場所淨面積之28%加75平方公尺
2,001至2,500平方公尺	至少為供餐飲場所淨面積之23%加175平方公尺
2,501平方公尺以上	至少為供餐飲場所淨面積之21%加225平方公尺
未滿1平方公尺者，以1平方公尺計算。餐廳位屬不同樓層，其廚房淨面積採合併計算者，應設有可連通不同樓層之送菜專用升降機。	

4.國際觀光旅館自營業樓層之最下層算起四層以上之建築物，依照該規則第15條之規定，應設置客用升降機至客房樓層，其數量不得少於下列規定：

客房間數	客用升降機座數	每座容量
80間以下	2座	8人
81至150間	2座	12人
151至250間	3座	12人
251至375間	4座	12人
376至500間	5座	12人
501至625間	6座	12人
626至750間	7座	12人
751至900間	8座	12人
901間以上	每增200間增設1座，不足200間以200間計算	12人

國際觀光旅館應設工作專用升降機，依該規則第15條規定，客房200間以下者至少1座，201間以上者，每增加200間增加1座，不足200間者以200間計算。前項工作專用升降機載重量每座不得少於450公斤。如採用較小或較大容量者，其座數可照比例增減之。

參、一般觀光旅館建築及設備標準

1.一般觀光旅館依照該規則第16條之規定分為：

(1)**應附設**：餐廳、咖啡廳、會議場所、貴重物品保管專櫃、衛星節目收視等設備。

(2)**得酌設**：商店、游泳池、宴會廳、夜總會、三溫暖、健身房、洗衣間、美容室、理髮室、射箭場、各式球場、室內遊樂設施、郵電服務設施、旅行服務設施、高爾夫球練習場及其他經中央主管機關核准與觀光旅館有關之附屬設備。前項供餐飲場所之淨面積不得小於客房數乘一‧五平方公尺。

2.一般觀光旅館房間數、客房及浴廁淨面積應符合該規則第17條下列規定：

(1)應有單人房、雙人房及套房，在直轄市及省轄市至少五十間，其他地區至少三十間。

(2)各式客房每間之淨面積（不包括浴廁）應有60%以上，不得小於下列基準：

①單人房十平方公尺。

②雙人房十五平方公尺。

③套房二十五平方公尺。

(3)每間客房應有向戶外開設之窗戶，並設專用浴廁，其淨面積不得小於
三平方公尺。但基地緊鄰機場或符合建築法令所稱之高層建築物，得
酌設向戶外採光之窗戶，不受每間客房應有向戶外開設窗戶之限制。

3.一般觀光旅館廚房之淨面積，依該規則第18條規定，不得小於下列規定：

供餐飲場所淨面積	廚房（包括備餐室）淨面積
1,500平方公尺以下	至少為供餐飲場所淨面積之30%
1,501至2,000平方公尺	至少為供餐飲場所淨面積之25%加75平方公尺

4.一般觀光旅館自營業樓層之最下層算起四層以上之建築物，依該規則第
19條規定，應設置客用升降機至客房樓層，其數量不得少於下列規定：

客房間數	客用升降機座數	每座容量
80間以下	2座	8人
81至150間	2座	10人
151至250間	3座	10人
251至375間	4座	10人
376至500間	5座	10人
501至625間	6座	10人
626間以上	每增200間增設1座，不足200間以200間計算	10人
一般觀光旅館客房80間以上者應設工作專用升降機，其載重量不得少於450公斤。		

第六節　觀光旅館業個人資料檔案安全維護

　　所謂**個人資料**，依民國104年12月30日個人資料保護法第2條，指自然人之
姓名、出生年月日、國民身分證統一編號、護照號碼、特徵、指紋、婚姻、家
庭、教育、職業、病歷、醫療、基因、性生活、健康檢查、犯罪前科、聯絡方
式、財務情況、社會活動及其他得以直接或間接方式識別該個人之資料。

　　該法第27條又規定，**非公務機關**保有個人資料檔案者，應採行適當之安全
措施，防止個人資料被竊取、竄改、毀損、滅失或洩漏。中央目的事業主管機
關得指定非公務機關訂定個人資料檔案安全維護計畫或業務終止後個人資料處
理方法。前項計畫及處理方法之標準等相關事項之辦法，由中央目的事業主管
機關定之。觀光旅館業、旅行業、旅館業及民宿等都屬於非公務機關，但因業

務需要都備有旅客個人資料，因此特別需要留意。

目前旅行業管理規則第34條規定，旅行業及其僱用之人員於經營或執行旅行業務，取得旅客個人資料，應妥慎保存，其使用不得逾原約定使用之目的。所謂僱用人員自然包括領隊、導遊及旅行社工作人員。因此並未單獨訂定辦法，只有觀光旅館業交通部於民國103年1月3日依據個人資料保護法第27條規定，訂定發布**觀光旅館業個人資料檔案安全維護計畫辦法**，全文共二十二條，並定自同年4月1日施行。其重要規定如下：

1. 觀光旅館業應訂定個人資料檔案安全維護計畫（以下簡稱本計畫），以落實個人資料檔案之安全維護與管理，防止個人資料被竊取、竄改、毀損、滅失或洩漏。（第2條第1項）

2. 觀光旅館業就個人資料檔案安全維護管理得指定專人或建立專責組織，配置相當資源，並定期向觀光旅館營業負責人報告。專人或專責組織之任務依該辦法第3條規定如下：

 (1) 規劃、訂定、修正與執行個人資料檔案安全維護計畫及業務終止後個人資料處理方法等相關事項。

 (2) 訂定個人資料保護管理政策，將其所蒐集、處理及利用個人資料之依據、特定目的及其他相關保護事項，公告使其所屬人員均明確瞭解。

 (3) 定期對所屬人員施以基礎認知宣導或專業教育訓練，使其明瞭個人資料保護相關法令之規定、所屬人員之責任範圍及各種個人資料保護事項之方法或管理措施。

3. 觀光旅館業應確認蒐集個人資料之特定目的，依特定目的之必要性，界定所蒐集、處理及利用個人資料之類別或範圍，並定期清查所保有之個人資料現況。清查時如發現有非屬特定目的必要範圍內之個人資料或特定目的消失、期限屆滿而無保存必要者，應予以刪除、銷毀或其他停止蒐集、處理或利用等適當之處置。（第4條）

4. 觀光旅館業為因應所保有之個人資料被竊取、竄改、損毀、滅失或洩漏等事故，依據該辦法第6條規定，應採取下列事項：

 (1) 採取適當應變措施，以控制事故對當事人之損害，並通報有關單位。

 (2) 查明事故之狀況並以適當方式通知當事人。

 (3) 研議預防機制，避免類似事故再次發生。

5. 觀光旅館業於首次利用個人資料為行銷時，該辦法第11條規定，應提供當事人免費表示拒絕接受行銷之方式，且當事人表示拒絕行銷後，應立即停止利用其個人資料行銷，並周知所屬人員。

6. 觀光旅館業進行個人資料國際傳輸前，該辦法第12條規定應檢視有無交通部依本法第21條規定為限制國際傳輸之命令或處分，並應遵循之。該法第21條係指非公務機關為國際傳輸個人資料，而有下列情形之一者，中央目的事業主管機關得限制之：

 (1) 涉及國家重大利益。

 (2) 國際條約或協定有特別規定。

 (3) 接受國對於個人資料之保護因未有完善法規，致有損當事人權益之虞。

 (4) 以迂迴方法向第三國（地區）傳輸個人資料規避本法。

7. 觀光旅館業得採取下列資料安全管理措施：

 (1) 運用電腦或自動化機器相關設備蒐集、處理或利用個人資料時，宜訂定使用可攜式設備或儲存媒體之規範。

 (2) 針對所保有之個人資料內容，如有加密之需要，於蒐集、處理或利用時，宜採取適當之加密機制。

 (3) 作業過程有備份個人資料之需要時，應比照原件，依本法規定予以保護之。

 (4) 個人資料存在於紙本、磁碟、磁帶、光碟片、微縮片、積體電路晶片等媒介物，嗣該媒介物於報廢或轉作其他用途時，宜採適當防範措施，以免由該媒介物洩漏個人資料。

8. 觀光旅館業依該辦法第16條規定，得採取下列人員管理措施：

 (1) 依據作業之需要，適度設定所屬人員不同之權限，並控管其接觸個人資料之情形。

 (2) 檢視各相關業務流程涉及蒐集、處理及利用個人資料之負責人員。

 (3) 與所屬人員約定保密義務。

9. 觀光旅館業針對保有個人資料存在於紙本、磁碟、磁帶、光碟片、微縮片、積體電路晶片、電腦或自動化機器設備等媒介物之環境，依據該辦法第17條規定，宜採取下列環境管理措施：

 (1) 依據作業內容之不同，實施適宜之進出管制方式。

 (2) 所屬人員妥善保管個人資料之儲存媒介物。

(3)針對不同媒介物存在之環境，審酌建置適度之保護設備或技術。

於委託他人執行上開行為時，準用之。

10.觀光旅館業依第19條規定，應訂定個人資料安全稽核機制，定期或不定期查察是否落實執行所定之個人資料檔案安全維護計畫或業務終止後個人資料處理方法等相關事項。

自我評量

一、問答題

1、觀光旅館業之法源、定義、主關機關及業務範圍如何？

2、觀光旅館業之責任保險規定如何？經營管理要遵守那些事項？

3、觀光旅館業之從業人員人事管理與行為規範如何？

4、觀光旅館業分為那兩類？其建築與設備有何異同之處？

5、觀光旅館業之個人資料檔案如何安全維護？願聞其詳。

二、選擇題

()1、下列那一個法規與觀光旅館業無關　(A)觀光旅館建築及設備標準　(B)旅館業管理規則　(C)星級旅館評鑑作業要點　(D)個人資料保護法。

()2、觀光旅館業責任保險每一個人身體傷亡應最低投保新臺幣多少金額　(A)1,500萬元　(B)3,400萬元　(C)200萬元　(D)300萬元。

()3、觀光旅館業之資產負債表、損益表何時以前要填表分報交通部觀光局及該管直轄市政府　(A)次月15日　(B)當月月底　(C)次年6月30日　(D)當年12月底。

()4、觀光旅館業一旦發現旅客有下列那一個情形應即報請當地警察機關處理　(A)旅客有自殺企圖之跡象　(B)旅客罹患疾病　(C)旅客寄存之珠寶毀損　(D)住宿旅客遺留行李物品。

()5、下列何者是國際觀光旅館業與一般觀光旅館業共同都應附設的場所　(A)會議場所　(B)宴會廳　(C)健身房　(D)商店。

()6、國際觀光旅館之單人房、雙人房及套房在直轄市及省轄市至少要幾間　(A)100間　(B)80間　(C)60間　(D)40間。

()7、下列什麼場所是國際觀光旅館與一般觀光旅館都規定淨面積不得小於客房數乘以1.5平方公尺　(A)會議場所　(B)健身房　(C)餐飲場所　(D)商店。

()8、下列何者是觀光旅館業經理人應具備其所經營業務之條件　(A)大學觀光系畢業　(B)高中畢業有觀光旅館三年經驗　(C)經職前及在職訓練　(D)專門學識與能力。

()9、下列何者是國際觀光旅館與一般觀光旅館主要出入口都應附設的場所　(A)酒吧　(B)門廳及會客場所　(C)宴會廳　(D)商店及健身房。

()10、國際觀光旅館每間套房之淨面積（不包括浴廁）應有60%以上不得小於多少平方公尺　(A)13　(B)19　(C)32　(D)25。

第十五章

旅館業管理與法規

第一節 沿革、法源、定義與主管機關

壹、沿革

民國79年7月2日行政院第五次治安會報，政策性指示：「為防堵色情氾濫、整頓社會治安、預防犯罪，應將旅館業納入觀光事業體系管理與輔導。」交通部觀光局旋即成立**旅館業查報督導中心**，本於**中央督導**，**地方執行**原則，督促地方政府加強對轄內旅（賓）館之資料清查及查報取締工作。交通部除訂頒「加強旅館業管理督導考核實施計畫」，並組成「交通部旅館業管理督導考核小組」，由觀光局局長兼任小組召集人，觀光局並成立「旅館業查報督導中心」，實際負責督導查報事宜。

貳、法源與相關法規

發展觀光條例第2條第8款列出**旅館業**法源，第66條第2項：「觀光旅館業、旅館業之設立、發照、經營設備設施、經營管理、受僱人員管理及獎勵等事項之管理規則，由中央主管機關定之。」交通部據此於民國91年10月28日訂定，並於民國110年9月6日第四次修正發布**旅館業管理規則**。

此外，旅館業經營者尚有獎勵觀光產業優惠貸款要點、都市計畫住宅區旅館設置法規、都市計畫法、區域計畫法、公司法、建築法、消防法、商業登記法、商業團體法、營業稅法、食品安全衛生管理法、營業衛生法、飲用水管理條例、水污染防治法、社會秩序維護法、著作權法、勞動基準法、兒童及少年性剝削防制條例（1070103）及消費者保護法等相關法規必須遵守。

參、定義

所謂**旅館業**，依據發展觀光條例第2條第8款規定，係指觀光旅館業以外，以各種方式或名義提供不特定人以日或週之住宿、休息並收取費用及其他相關服務之營利事業。

以目前臺灣地區旅館業之經營名稱及型態而言，除了旅館之外，還包括賓館、旅店、旅社、國民旅舍、汽車旅館（Motel）、飯店、度假中心、青年活動

中心、會館、別館、客棧、山莊、公寓、俱樂部、別墅休閒廣場、休閒中心、休閒農莊、溫泉、套房及別墅等，琳瑯滿目，但悉依旅館業管理規則管理之。

肆、主管機關

依據該規則第3條第1項規定，旅館業之主管機關：在中央為**交通部**；在直轄市為**直轄市政府**；在縣（市）為**縣（市）政府**。但有關權責分工則規定：

1. 旅館業之輔導、獎勵與監督管理等事項，由交通部委任交通部觀光局執行之；其委任事項及法規依據公告，應刊登於政府公報或新聞紙（同條第2項）
2. 旅館業之設立、發照、經營設備設施、經營管理及從業人員等事項之管理，除該條例或該規則另有規定外，由直轄市、縣（市）政府辦理之。（同條第3項）

第二節　旅館業設立與發照

發展觀光條例第24條第1項及旅館業管理規則第4條規定：經營旅館業者，除依法辦妥公司或商業登記外，並應向地方主管機關申請登記，領取登記證後，始得營業。旅館業管理規則第二章更專章規定旅館業設立與發照。茲就各項規定析述如下：

壹、受理機關

該規則第4條規定，經營旅館業者，除依法辦妥公司或商業登記外，並應向地方主管機關申請登記，領取登記證後，始得營業。旅館業於申請登記時，應檢附下列文件：

1. 旅館登記申請書。
2. 公司或商業登記證明文件影本。（非公司組織者免附）
3. 建築物核准使用證明文件影本。

4.土地、建物同意使用證明文件之影本。（土地、建物所有人申請登記者
免附）

5.責任保險契約影本。

6.提供住宿客房及其他服務設施之照片。

7.其他經中央或地方主管機關指定之有關文件。

貳、營業處所設備

1.旅館業應設有固定之營業處所，同一處所不得為二家旅館或其他住宿場
所共同使用。旅館名稱非經註冊為商標者，應以該旅館名稱為其事業名
稱之特取部分；其經註冊為商標者，該旅館業應為該商標權人或經其授
權使用之人。（第5條）

2.旅館營業場所至少應有旅客接待處、客房、浴室等空間設置。（第6條）

3.旅館業得視其業務需要，依相關法令規定，配置餐廳、視聽室、會議
室、健身房、游泳池、球場、育樂室、交誼廳或其他有關之服務設施。
（第8條）

參、責任保險

發展觀光條例第31條第1項規定：「觀光旅館業、旅館業、旅行業、觀光遊
樂業及民宿經營者，於經營各該業務時，應依規定投保責任保險。同條第3項又
規定應投保之保險範圍及金額，由中央主管機關會商有關機關定之。」該條例
第57條第3項對未依第31條規定辦理責任保險者，處新臺幣三萬元以上五十萬元
以下罰鍰，主管機關並應令限期投保，屆期未辦妥者，得廢止其營業執照或登
記證。因此交通部於該規則第9條規定，旅館業應投保之責任保險範圍及最低保
險金額如下：

1.**每一個人身體傷亡**：新臺幣三百萬元。

2.**每一事故身體傷亡**：新臺幣一千五百萬元。

3.**每一事故財產損失**：新臺幣二百萬元。

4.**保險期間總保險金額**：每年新臺幣三千四百萬元。

旅館業應將每年度投保之責任保險證明文件，報請地方主管機關備查。

肆、登記證應載明事項

依該規則第14條規定，旅館業登記證應載明旅館名稱、代表人或負責人、營業所在地、事業名稱、核准登記日期、登記證編號及營業場所範圍等事項。

第三節　專用標識與使用管理

發展觀光條例第41條第1項規定：「觀光旅館業、旅館業、觀光遊樂業及民宿經營者，應懸掛主管機關發給之觀光專用標識；其型式及使用辦法，由中央主管機關定之。」第3項又規定：「如經受停止營業或廢止營業執照或登記證之處分者，應繳回觀光專用標識。」因此，交通部於該規則第3章規定「專用標識之型式及使用管理」，其重要內容如下：

壹、型式

1. 旅館業申請登記案件，經審查符合規定者，由地方主管機關以書面通知申請人繳交旅館業登記證及旅館業專用標識規費，領取旅館業登記證及旅館業專用標識。（第13條）
2. 旅館業應將旅館業專用標識懸掛於營業場所明顯易見之處。旅館業專用標識型式如**附錄一**。（第15條第1項）
3. 判斷合法旅館標準有二：
 (1) 領有各縣市政府核發之**旅館業登記證**者（未全面核發前，領有各縣市政府核發之「營利事業登記證」，其「營業項目」列有旅館業者）。
 (2) 懸掛有各縣（市）政府發給之**旅館業專用標識**者。

貳、製發與繳回

1. 旅館業專用標識之製發，地方主管機關得委託各該業者團體辦理之。（第15條第2項）

2.旅館業因事實或法律上原因無法營業者,應於事實發生或行政處分送達之日起十五日內,繳回旅館業專用標識;逾期未繳回者,地方主管機關得逕予公告註銷。但旅館業依第28條第1項規定暫停營業者,不在此限。(第15條第3項)

參、列管與補(換)發

1.地方主管機關應將旅館業專用標識編號列管。旅館業非經登記,不得使用旅館業專用標識。旅館業使用前項專用標識時,應將第15條第2項規定之型式與第1項之編號共同使用。(第16條)
2.旅館業專用標識如有遺失或毀損,旅館業應於事實發生之日起三十日內,向地方主管機關申請補發或換發。(第17條)

第四節 旅館業經營管理

壹、登記證管理

1.旅館業應將其登記證,掛置於門廳明顯易見之處。(第18條)
2.旅館業以廣告物、出版品、廣播、電視、電子訊號、電腦網路或其他媒體業者,刊登之住宿廣告,應載明旅館業登記證編號。(第18-1條)
3.旅館業登記證所載事項如有變更,旅館業應於事實發生之日起三十日內,向地方主管機關申請為變更登記。(第19條)
4.旅館業登記證如有遺失或毀損,旅館業者應於事實發生之日起三十日內,向地方主管機關申請補發或換發。(第20條)

貳、房價管理

1.旅館業應將其客房價格,報請地方主管機關備查;變更時亦同。旅館業向旅客收取之客房費用,不得高於前項客房價格。旅館業應將其客房價格、旅客住宿須知及避難逃生路線圖,掛置於客房明顯光亮處所。(第21條)

2.旅館業收取自備酒水服務費用者，應將其收費方式、計算基準等事項，標示於菜單及營業現場明顯處；其設有網站者，並應於網站內載明。（第21-1條）

3.旅館業於旅客住宿前，已預收訂金或確認訂房者，應依約定之內容保留房間。（第22條）

參、旅館業應遵守事項

1.該規則第25條規定，旅館業應遵守下列規定：
　(1)對於旅客建議事項，應妥為處理。
　(2)對於旅客寄存或遺留之物品，應妥為保管，並依有關法令處理。
　(3)發現旅客罹患疾病時，應於二十四小時內協助其就醫。
　(4)遇有火災、天然災害或緊急事故發生，對住宿旅客生命、身體有重大危害時，應即通報有關單位、疏散旅客，並協助傷患就醫。
　旅館業於前項第4款事故發生後，應立即將其發生原因及處理情形，向地方主管機關報備；地方主管機關並應立即向交通部觀光局陳報。（第25條）

2.經營旅館者，應每月填報總出租客房數、客房住用數、客房住用率、住宿人數、營業收入等統計資料，並於次月二十日前陳報地方主管機關；其營業支出、裝修及設備支出及固定資產變動，應於每年1月及7月前陳報地方主管機關。（第27-1條）

3.該規則第24條規定，旅館業應依登記證所載營業場所範圍經營，不得擅自擴大營業場所。

肆、旅館業與從業人員行為管理

1.依該規則第26條規定，旅館業及其從業人員不得有糾纏旅客、向旅客額外需索、強行向旅客推銷物品、為旅客媒介色情等行為。

2.經營管理良好之旅館業或其服務成績優良之從業人員，該規則第33條規定，由主管機關表揚之。

伍、旅客管理

1.依該規則第27條規定，旅館業發現旅客有下列情形之一者，應立即報請
當地警察機關處理或為必要之處理：
 (1)攜帶槍械或其他違禁物品者。
 (2)施用毒品者。
 (3)有自殺跡象或死亡者。
 (4)在旅館內聚賭或深夜喧嘩，妨害公眾安寧者。
 (5)行為有公共危險之虞或其他犯罪嫌疑者。
2.依該規則第23條規定：
 (1)旅館業應將每日住宿旅客資料加以登記，其保存期限為半年。
 (2)旅客登記資料之蒐集、處理及利用，應符合個人資料保護法之相關規
 定辦理。

陸、營業檢查

1.主管機關對旅館業之經營管理、營業設施，依觀光發展條例第37條第1項
及旅館業管理規則第29條第1項之規定，得實施定期或不定期檢查。
2.旅館之建築管理與防火避難設施及防空避難設備、消防安全設備、營業
衛生、安全防護，由各有關機關逕依主管法令實施檢查；經檢查有不合
規定事項時，由各有關機關逕依主管法令辦理。前項之檢查業務，得聯
合辦理之。（第29條第2項）
3.主管機關人員對於旅館業之經營管理、營業設施進行檢查時，應出示公
務身分證明文件，並說明實施之內容。旅館業及其從業人員不得規避、
妨礙或拒絕前項檢查，並應提供必要之協助。（第30條）

柒、停業、轉讓與合併經營

1.**停業**：旅館業暫停營業一個月以上，屬公司組織者，應於暫停營業前
十五日內，備具申請書及股東會議事錄或股東同意書，報請地方主管機
關備查；非屬公司組織者，應備具申請書並詳述理由，報請地方主管機

關備查。申請暫停營業期間，最長不得超過一年，停業期限屆滿後，應於十五日內向地方主管機關申報復業。（第28條）

2.**轉讓**：依本規則設立登記之旅館建築物除全部轉讓外，不得分割轉讓。旅館業將其旅館之全部建築物及設備出租或轉讓他人經營旅館業時，應先由雙方當事人備具旅館轉讓申請書及有關契約書副本等文件，申請當地主管機關核准。（第28-1條）

3.**合併**：旅館業因公司合併，其旅館之全部建築物及設備由存續公司或新設公司依法概括承受者，應由存續公司或新設公司備具股東會及董事會決議合併之議事錄或股東同意書等文件，申請當地主管機關核准。（第28-2條）

第五節　旅宿安寧與維護

為落實發展觀光條例第9條「主管機關對國民及國際觀光旅客在國內觀光旅遊必須利用之觀光設施，應配合其需要，予以旅宿之便利與安寧」之規定，交通部依據該條例第22條第2項及第24條第2項之規定，於民國91年5月17日訂定發布**觀光旅館及旅館旅宿安寧維護辦法**。茲就該辦法對業者維護安寧及警察臨檢兩方面介紹如下：

壹、業者維護安寧方面

1.觀光旅館業、旅館業進行設備設施保養維護，或客務、房務、餐飲、廚房服務作業，應注意安全維護及避免產生噪音。（第3條）

2.觀光旅館業、旅館業應於公共區域裝置安全監視系統或派員監視，並應不定時巡視營業場所，如發現旅客行為已構成或即將發生危害旅宿安寧情事，應儘速為必要之處理，並向警察或其他有關機關（構）通報。（第4條）

3.觀光旅館業應設置單位或指定專人執行有關旅宿安寧維護事項，並由當地警察機關輔導協助之。（第5條）

4.觀光旅館業、旅館業及其從業人員不得有不當廣播、擴音、電話騷擾、

任意敲擊房門、無正當理由進入旅客住宿之客房及其他有妨礙旅宿安寧之行為（第6條）

貳、警察臨檢方面

1. 警察人員對於住宿旅客之臨檢，以有相當理由，足認為其行為已構成或即將發生危害者為限。（第7條）

2. 警察人員於執行觀光旅館或旅館之臨檢前，對值班人員、受臨檢人等在場者，應出示證件表明其身分，並告以實施臨檢之事由。（第8條）

3. 警察人員對觀光旅館及旅館營業場所實施臨檢時，應會同現場值班人員行之，並應儘量避免干擾正當營業及影響其他住宿旅客安寧。（第9條）

4. 受臨檢人、利害關係人對執行臨檢之命令、方法、應遵守之程序或其他侵害利益情事，於臨檢程序終結前，得向執行之警察人員提出異議。在場執行人員中職位最高者，認其異議有理由者，應即為停止臨檢之決定；認其異議無理由者，得續行臨檢。經受臨檢人請求，於臨檢程序終結時，應填具臨檢紀錄單，並將存執聯交予受臨檢人。（第10條）

5. 警察人員檢查客房住宿旅客身分時應於現場實施，除有犯罪嫌疑或受臨檢人同意或無從確定其身分或在現場臨檢將有不利影響或妨害安寧者外，身分一經查明，應即任其離去，不得要求受臨檢人同行至警察局、所進行盤查。（第11條）

🚃 第六節　旅宿業之違規裁罰

為提升旅宿業服務品質，發展觀光條例第55條特別加強違規裁罰之規定如表15-1：

表15-1　觀光旅館業、旅館業及民宿違規裁罰一覽表

裁罰項目	觀光旅館業	旅館業	民宿
經營核准登記範圍外業務	處新臺幣3萬元以上15萬元以下罰鍰；情節重大者，得廢止其營業執照	無此規定	無此規定
暫停營業或暫停經營未報請備查或停業期間屆滿未申報復業	處新臺幣1萬元以上5萬元以下罰鍰	同觀光旅館業規定	同觀光旅館業規定
違反依規定所發布之命令	視情節輕重，主管機關得令限期改善或處新臺幣1萬元以上5萬元以下罰鍰	同觀光旅館業規定	同觀光旅館業規定
未依規定領取營業執照而經營業務	處新臺幣10萬元以上50萬元以下罰鍰，並勒令歇業	同觀光旅館業規定	處新臺幣6萬元以上30萬元以下罰鍰，並勒令歇業
擅自擴大營業客房部分者，其擴大部分並勒令歇業	處新臺幣5萬元以上25萬元以下罰鍰	同觀光旅館業規定	處新臺幣3萬元以上15萬元以下罰鍰
經勒令歇業仍繼續經營者	得按次處罰，主管機關並得移送相關主管機關，採取停止供水、供電、封閉、強制拆除或其他必要可立即結束經營之措施，且其費用由經營者負擔	同觀光旅館業規定	同觀光旅館業規定
違反規定，情節重大者	主管機關應公布其名稱、地址、負責人或經營者姓名及違規事項	同觀光旅館業規定	同觀光旅館業規定
未依規定領取營業執照或登記證而經營，以廣告物、出版品、廣播、電視、電子訊號、電腦網路或其他媒體等，散布、播送或刊登營業之訊息者	處新臺幣3萬元以上30萬元以下罰鍰	同觀光旅館業規定	同觀光旅館業規定
未依規定辦理責任保險者	處新臺幣3萬元以上50萬元以下罰鍰，主管機關並應令限期辦妥投保，屆期未辦妥者，得廢止其營業執照或登記證	同觀光旅館業規定	同觀光旅館業規定

資料來源：整理自發展觀光條例。

　　此外，發展觀光條例第70-2條規定，於本條例中華民國104年1月22日修正施行前，非以營利為目的且供特定對象住宿之場所而有營利之事實者，應自本條例修正施行之日起十年內，向地方主管機關申請旅館業登記、領取登記證及專用標識，始得繼續營業。

自我評量

一、問答題

1、旅館業之法源、定義及主管機關各如何？

2、旅館業之責任保險規定如何？經營管理要遵守那些事項？

3、旅館業之從業人員行為管理與旅客管理各如何？

4、發展觀光條例對觀光旅館業、旅館業及民宿違規裁罰有何異同之處？

5、觀光旅館及旅館旅宿安寧如何維護？願聞其詳。

二、選擇題

()1、旅館業專用標識如有遺失或毀損，應於事實發生之日起幾日內，向地方主管機關申請補發或換發 (A)40日 (B)30日 (C)20日 (D)10日。

()2、旅館業責任保險每一事故身體傷亡應最低投保新臺幣多少金額 (A)300萬元 (B)3,400萬元 (C)200萬元 (D)1,500萬元。

()3、經營旅館者，應每月填報總出租客房數、客房住用數、客房住用率、住宿人數、營業收入等統計資料，並於什麼時候之前陳報地方主管機關 (A)次月15日 (B)次年6月30日 (C)次月20日 (D)當年12月底。

()4、旅館業知悉旅客有下列那一情形，應即報請當地警察機關處理或為必要之處理 (A)旅客有自殺跡象或死亡者 (B)旅客罹患疾病 (C)旅館業登記證遺失或毀損 (D)旅客寄存或遺留物品。

()5、旅館業應將其客房價格、旅客住宿須知及避難逃生路線圖掛置何處 (A)客房明顯光亮處所 (B)營業場所明顯易見之處 (C)電腦網路 (D)進入客房門口房號旁邊。

()6、旅館業申請登記符合規定者，由什麼機關以書面通知申請人繳交旅館業登記證及旅館業專用標識規費 (A)中央主管機關 (B)地方主管機關 (C)交通部觀光局 (D)經濟部。

()7、旅館業應將每日住宿旅客資料登記保存多久 (A)2年 (B)1年 (C)半年 (D)3個月。

()8、地方主管機關應將當月旅館業設立、變更、廢止登記與註銷、補發或換發登記證、停業、歇業及投保責任保險之資料，於次月5日前陳報那一機關 (A)交通部 (B)內政部 (C)勞動部 (D)交通部觀光局。

()9、警察人員對旅館營業場所實施臨檢時，應會同誰一同進行 (A)旅館負責人 (B)現場值班人員 (C)地方主管機關派員 (D)中央主管機關派員。

()10、警察人員執行旅館臨檢前，對值班人員、受臨檢人等在場者，應出示什麼來表明其身分並告知實施臨檢之事由 (A)搜索票 (B)通知單 (C)證件 (D)證人。

第 十 六 章

民宿、星級及
其他旅館管理法規

📺 第一節　民宿管理與法規

壹、法源、定義與主管機關

民宿管理辦法係交通部依據發展觀光條例第25條第3項規定，於民國108年10月9日修正發布施行，全文計四十條，分為**總則、民宿之申請准駁及設施設備基準、民宿經營之管理及輔導、附則**等四章。

所謂**民宿**，根據該辦法第2條規定，指利用自用或自有住宅，結合當地人文、街區、歷史風貌、自然景觀、生態、環境資源、農林漁牧、工藝製造、藝術文創等生產活動，以在地體驗交流為目的、家庭副業方式經營，提供旅客城鄉家庭式住宿環境與文化生活之住宿處所。與發展觀光條例第2條**民宿**的定義呼應。

民宿之**主管機關**，依該條例第3條規定，在中央為**交通部**；在直轄市為**直轄市政府**；在縣（市）為**縣（市）政府**。但因該辦法第3條規定，民宿之設置，以下列地區為限，並須符合各該相關土地使用管制法令之規定：

1. 非都市土地。
2. 都市計畫範圍內，且位於下列地區者：(1)風景特定區；(2)觀光地區；(3)原住民族地區；(4)偏遠地區；(5)離島地區；(6)經農業主管機關核發許可登記證之休閒農場或經農業主管機關劃定之休閒農業區；(7)依文化資產保存法指定或登錄之古蹟、歷史建築、紀念建築、聚落建築群、史蹟及文化景觀，已擬具相關管理維護或保存計畫之區域；(8)具人文或歷史風貌之相關區域。
3. 國家公園區。

因此民宿之設置，申請時除中央與地方主管機關之外，仍須遵照民宿申請**所在地區之各該主管機關**權責與規定辦理。但依據該辦法第39條規定，主管機關交通部辦理有關民宿登記證格式、受理地方主管機關陳報資料、舉辦或委託有關機關、團體辦理輔導訓練、獎勵或表揚民宿經營者、進入民宿場所進行訪查及對民宿定期或不定期檢查，以及對地方主管機關實施定期或不定期督導考核等事項，得委任交通部觀光局執行之。

貳、民宿設置及設施設備

　　發展觀光條例第25條第1項規定，主管機關應依據各地區人文街區、歷史風貌、自然景觀、生態、環境資源、農林漁牧、工藝製造、藝術文創等生產活動，輔導管理民宿之設置。第2項又規定，民宿經營者應向地方主管機關申請登記，領取登記證及專用標識後，始得經營。

　　民宿設置地區已如前述，至其設施設備基準，該辦法第15條規定，地方主管機關審查申請民宿登記案件，得邀集衛生、消防、建管、農業等相關權責單位實地勘查。此外，詳如該辦法第二章，茲將其經營規模、建築物設施、消防安全設備及其他規定析述如下：

一、民宿經營規模

　　依據該辦法第4條規定，民宿之經營規模應為**客房數八間以下**，且客房**總樓地板面積二百四十平方公尺以下**。但位於**原住民族地區**、經農業主管機關核發許可登記證之**休閒農場**、經農業主管機關劃定之**休閒農業區、觀光地區、偏遠地區**及**離島地區**之民宿，得以客房數十五間以下，且客房總樓地板面積四百平方公尺以下之規模經營之。前項但書規定地區內，以農舍供作民宿使用者，其客房總樓地板面積，以三百平方公尺以下為限。**偏遠地區**由地方主管機關認定，報請交通部備查後實施。並得視實際需要予以調整。

二、民宿建築物設施

　　民宿建築物設施，依據該辦法第5條規定，應符合地方主管機關基於地區及建築物特性，會商當地建築主管機關，依**地方制度法**相關規定制定之**自治法規**。但因各地方政府**未制定前項**自治法規，該辦法第4條又規定，民宿之經營規模應為**客房數八間以下**，且客房**總樓地板面積二百四十平方公尺以下**，故又可分為兩類：

1. 地方主管機關未制定前項規定所稱自治法規，且客房數八間以下者，民宿建築物設施應符合下列規定：

 (1)內部牆面及天花板應以耐燃材料裝修。

 (2)非防火區劃分間牆依現行規定應具一小時防火時效者，得以不燃材料裝修其牆面替代之。

(3)民國63年2月16日以前興建完成者，走廊淨寬度不得小於八十公分；走廊一側為外牆者，其寬度不得小於八十公分；走廊內部應以不燃材料裝修。民國63年2月17日至85年4月18日間興建完成者，同一層內之居室樓地板面積二百平方公尺以上或地下層一百平方公尺以上，雙側居室之走廊，寬度為一百六十公分以上，其他走廊一‧一公尺以上；未達上開面積者，走廊均為〇‧九公尺以上。

(4)地面層以上每層之居室樓地板面積超過二百平方公尺或地下層面積超過二百平方公尺者，其直通樓梯及平臺淨寬為一‧二公尺以上；未達上開面積者，不得小於七十五公分。樓地板面積在避難層直上層超過四百平方公尺，其他任一層超過二百四十平方公尺者，應自各該層設置二座以上之直通樓梯。未符合上開規定者，應符合下列規定：
①各樓層應設置一座以上直通樓梯通達避難層或地面。
②步行距離不得超過五十公尺。
③直通樓梯應為防火構造，內部並以不燃材料裝修。
④增設直通樓梯，應為安全梯，且寬度應為九十公分以上。

2.地方主管機關未制定第1項規定所稱自治法規，且客房數達九間以上者，其建築物設施應符合下列規定：

(1)內部牆面及天花板之裝修材料，居室部分應為耐燃三級以上，通達地面之走廊及樓梯部分應為耐燃二級以上。

(2)防火區劃內之分間牆應以不燃材料建造。

(3)地面層以上每層之居室樓地板面積超過二百平方公尺或地下層超過一百平方公尺，雙側居室之走廊，寬度為一百六十公分以上，單側居室之走廊，寬度為一百二十公分以上；地面層以上每層之居室樓地板面積未滿二百平方公尺或地下層未滿一百平方公尺，走廊寬度均為一百二十公分以上。

(4)地面層以上每層之居室樓地板面積超過二百平方公尺或地下層面積超過一百平方公尺者，其直通樓梯及平臺淨寬為一‧二公尺以上；未達上開面積者，不得小於七十五公分。設置於室外並供作安全梯使用，其寬度得減為九十公分以上，其他戶外直通樓梯淨寬度，應為七十五公分以上。

(5)該樓層之樓地板面積超過二百四十平方公尺者，應自各該層設置二座以上之直通樓梯。

(6)第4條第1項但書規定地區（指**原住民族地區、休閒農場、休閒農業區、觀光地區、偏遠地區**及**離島地區**）之民宿，其建築物設施基準，不適用前二項規定。

三、民宿消防安全設備

民宿消防安全設備，依據該辦法第6條規定，應符合地方主管機關基於地區及建築物特性，依**地方制度法**相關規定制定之**自治法規**。地方主管機關**未制定**前項規定所稱自治法規者，民宿消防安全設備應符合下列規定：

1.每間客房及樓梯間、走廊應裝置緊急照明設備。
2.設置火警自動警報設備，或於每間客房內設置住宅用火災警報器。
3.配置滅火器兩具以上，分別固定放置於取用方便之明顯處所；有樓層建築物者，每層應至少配置一具以上。

地方主管機關未依第1項規定制定自治法規，且民宿建築物 **一樓之樓地板面積達二百平方公尺以上、二樓以上之樓地板面積達一百五十平方公尺以上或地下層達一百平方公尺以上者**，除應符合前項規定外，並應符合下列規定：

1.走廊設置手動報警設備。
2.走廊裝置避難方向指示燈。
3.窗簾、地毯、布幕應使用防焰物品。

該辦法第7條規定，民宿之熱水器具設備應放置於室外。但電能熱水器不在此限。第12條規定，古蹟、歷史建築、紀念建築、聚落建築群、史蹟及文化景觀範圍內建造物或設施，經依文化資產保存法第26條或第64條及其授權之法規命令規定辦理完竣後，供作民宿使用者，其建築物設施及消防安全設備，不受第5條及第6條規定之限制。符合前項規定者，依前條規定申請登記時，得免附同條第1項第5款規定文件。

四、民宿申請登記應符合之規定

根據該辦法第8條規定，民宿之申請登記應符合下列規定：

1.建築物使用用途以住宅為限。但第4條第1項但書規定地區，其經營者為農舍及其座落用地之所有權人者，得以農舍供作民宿使用。

2.由建築物實際使用人自行經營。但離島地區經當地政府或中央相關管理機關委託經營，且同一人之經營客房總數十五間以下者，不在此限。

3.不得設於集合住宅。但以集合住宅社區內整棟建築物申請，且申請人取得區分所有權人會議同意者，地方主管機關得為保留民宿登記廢止權之附款，核准其申請。

4.客房不得設於地下樓層。但有下列情形之一，經地方主管機關會同當地建築主管機關認定不違反建築相關法令規定者，不在此限：

(1)當地原住民族主管機關認定具有原住民族傳統建築特色者。

(2)因周邊地形高低差造成之地下樓層且有對外窗者。

5.不得與其他民宿或營業住宿場所共同使用直通樓梯、走道及出入口。

五、不得經營民宿之規定

有下列情形之一者，該辦法第9條規定，不得經營民宿：

1.無行為能力人或限制行為能力人。

2.曾犯組織犯罪防制條例、毒品危害防制條例或槍砲彈藥刀械管制條例規定之罪，經有罪判決確定。

3.曾犯兒童及少年性交易防制條例第22條至第31條、兒童及少年性剝削防制條例第31條至第42條、刑法第十六章妨害性自主罪、第231條至第235條、第240條至第243條或第298條之罪，經有罪判決確定。

4.曾經判處有期徒刑五年以上之刑確定，經執行完畢或赦免後未滿五年。

5.經地方主管機關依第18條規定撤銷或依本條例規定廢止其民宿登記證處分確定未滿三年。

六、民宿申請登記程序

經營民宿者，該辦法第11條規定，應先檢附下列文件，向地方主管機關申請登記，並繳交規費，領取民宿登記證及專用標識牌後，始得開始經營：

1.申請書。

2.土地使用分區證明文件影本（申請之土地為都市土地時檢附）。

3.土地同意使用之證明文件（申請人為土地所有權人時免附）。

4.建築物同意使用之證明文件（申請人為建築物所有權人時免附）。

5.建築物使用執照影本或實施建築管理前合法房屋證明文件。

6.責任保險契約影本。

7.民宿外觀、內部、客房、浴室及其他相關經營設施照片。

8.其他經地方主管機關指定之文件。

　　申請人如非土地唯一所有權人，前項第3款土地同意使用證明文件之取得，應依民法第820條第1項共有物管理之規定辦理。但因土地權屬複雜或共有持分人數眾多，致依民法第820條第1項規定辦理確有困難，且其他應檢附文件皆備具者，地方主管機關得為保留民宿登記證廢止權之附款，核准其申請。

　　前項但書規定確有困難之情形及附款所載廢止民宿登記之要件，由地方主管機關認定及訂定。其他法律另有規定不適用建築法全部或一部之情形者，第1項第5款所列文件得以確認符合該其他法律規定之佐證文件替代。

　　已領取民宿登記證者，得檢附變更登記申請書及相關證明文件，申請辦理變更民宿經營者登記，將民宿移轉其直系親屬或配偶繼續經營，免依第1項規定重新申請登記；其有繼承事實發生者，得由其繼承人自繼承開始後六個月內申請辦理本項登記。該辦法修正前已領取登記證之民宿經營者，得依領取登記證時之規定及原核准事項，繼續經營；其依前項規定辦理變更登記者，亦同。

七、民宿之申請准駁

　　申請民宿登記案件，有應補正事項，該辦法第16條規定，由地方主管機關以書面通知申請人限期補正。至於有關駁回、撤銷、廢止、輔導及管理規定，整理如下：

1. **駁回申請**：該辦法第17條規定，申請民宿登記案件，有下列情形之一者，由地方主管機關敘明理由，以書面駁回其申請：
 (1)經通知限期補正，逾期仍未辦理。
 (2)不符本條例或本辦法相關規定。
 (3)經其他權責單位審查不符相關法令規定。
2. **撤銷登記**：該辦法第18條規定，已領取民宿登記證之民宿經營者，有下列情事之一者，應由地方主管機關撤銷其民宿登記證：
 (1)申請登記之相關文件有虛偽不實登載或提供不實文件。
 (2)以詐欺、脅迫或其他不正當方法取得民宿登記證。

3.**廢止登記**：該辦法第19條規定，已領取民宿登記證之民宿經營者，有下列情事之一者，應由地方主管機關廢止其民宿登記證：

(1)喪失土地、建築物或設施使用權利。

(2)建築物經相關機關認定違反相關法令，而處以停止供水、停止供電、封閉或強制拆除。

(3)違反第8條所定民宿申請登記應符合之規定，經令限期改善屆期未改善。

(4)有第9條第1款至第4款所定不得經營民宿之情形。

(5)違反地方主管機關依第8條第3款但書或第11條第2項但書規定，所為保留民宿登記證廢止權之附款規定。

4.**持續輔導及管理**：該辦法第13條規定，有下列規定情形之一者，經地方主管機關認定確無危險之虞，於取得第11條第1項第5款所定文件前，得以經開業之建築師、執業之土木工程科技師或結構工程科技師出具之結構安全鑑定證明文件，及經地方主管機關查驗合格之簡易消防安全設備配置平面圖替代之，並應每年報地方主管機關備查，地方主管機關於許可後應持續輔導及管理：

(1)具原住民身分者於原住民族地區內之部落範圍申請登記民宿。

(2)馬祖地區建築物未能取得第11條第1項第5款所定文件，經地方主管機關認定係未完成土地測量及登記所致，且於本辦法修正施行前已列冊輔導者。

(3)前項結構安全鑑定項目由地方主管機關會商當地建築主管機關定之。

八、民宿登記證

1.民宿之名稱，不得使用與同一直轄市、縣（市）內其他民宿、觀光旅館業或旅館業相同之名稱。（第10條）

2.民宿登記證該辦法第14條規定，應記載下列事項：(1)民宿名稱；(2)民宿地址；(3)經營者姓名；(4)核准登記日期、文號及登記證編號；(5)其他經主管機關指定事項。民宿登記證之格式，由交通部規定，地方主管機關自行印製。民宿專用標識之型式如附件一。地方主管機關應依民宿專用標識之型式製發民宿專用標識牌，並附記製發機關及編號，其型式如**附錄一**。

3.民宿登記證、民宿專用標識牌遺失或毀損，民宿經營者應於事實發生後

十五日內，備具申請書及相關文件，向地方主管機關申請補發或換發。
（第23條）

4.民宿經營者依商業登記法**辦理商業登記**者，依該辦法第20條規定，應於核准商業登記後六個月內，報請地方主管機關備查。前項商業登記之負責人須與民宿經營者一致，變更時亦同。民宿名稱非經註冊為商標者，應以該民宿名稱為第一項商業登記名稱之特取部分；其經註冊為商標者，該民宿經營者應為該商標權人或經其授權使用之人。民宿經營者依法辦理商業登記後，有下列情形之一者，地方主管機關應通知商業所在地主管機關：

(1)未依本條例領取民宿登記證而經營民宿，經地方主管機關勒令歇業。

(2)地方主管機關依法撤銷或廢止其民宿登記證。

5.依該辦法第22條規定，民宿經營者申請設立登記，應依下列規定繳納**民宿登記證**及**民宿專用標識牌之規費**；其申請變更登記，或補發、換發民宿登記證或民宿專用標識牌者，亦同：

(1)民宿登記證：新臺幣一千元。

(2)民宿專用標識牌：新臺幣二千元。

因行政區域調整或門牌改編之地址變更申請換發登記證者，免繳證照費。

6.民宿**登記事項變更者**，依該辦法第21條規定，民宿經營者應於事實發生後十五日內，備具申請書及相關文件，向地方主管機關辦理變更登記。地方主管機關應將民宿設立及變更登記資料，於次月十日前，向交通部陳報。

參、民宿經營之管理與輔導

一、責任保險

發展觀光條例第57條第3項對民宿經營者未依第31條規定辦理責任保險者，處新臺幣三萬元以上五十萬元以下罰鍰，主管機關並應令限期辦妥投保，屆期未辦妥者，得廢止其營業執照或登記證。

民宿經營者應投保責任保險之範圍及最低金額，依該辦法第24條規定如下：

1.**每一個人身體傷亡**：新臺幣二百萬元。

2.每一事故身體傷亡：新臺幣一千萬元。

3.每一事故財產損失：新臺幣二百萬元。

4.保險期間總保險金額：新臺幣二千四百萬元。

前項保險範圍及最低金額，地方自治法規如有對消費者保護較有利之規定者，從其規定。民宿經營者應於保險期間屆滿前，將有效之責任保險證明文件，陳報地方主管機關。

二、定價與收費

民宿客房之定價，依該辦法第25條規定，由民宿經營者自行訂定，並報請地方主管機關備查；變更時亦同。民宿之實際收費不得高於前項之定價。第26條規定，民宿經營者應將**房間價格、旅客住宿須知**及**緊急避難逃生位置圖**，置於**客房**明顯光亮之處。但民宿經營者應將民宿登記證置於**門廳**明顯易見處，並**將民宿專用標識牌**置於建築物外部明顯易見之處。（第27條）

三、旅客管理

依該辦法第32條規定，民宿經營者發現旅客有下列情形之一者，應即報請該管派出所處理：

1.有危害國家安全之嫌疑。

2.攜帶槍械、危險物品或其他違禁物品。

3.施用煙毒或其他麻醉藥品。

4.有自殺跡象或死亡。

5.有喧嘩、聚賭或為其他妨害公眾安寧、公共秩序及善良風俗之行為，不聽勸止。

6.未攜帶身分證明文件或拒絕住宿登記而強行住宿。

7.有公共危險之虞或其他犯罪嫌疑。

此外，民宿經營者發現旅客罹患疾病或意外傷害情況緊急時，應即**協助就醫**；發現旅客疑似感染傳染病時，並應即**通知衛生醫療機構**處理（第29條）。民宿經營者應將**每日住宿旅客資料登記**；其保存期間為**六個月**。前項旅客登記資料之蒐集、處理及利用，應符合**個人資料保護法**相關規定。（第28條）

四、禁止行為

依該辦法第30條規定，民宿經營者不得有下列之行為：

1.叫囂、糾纏旅客或以其他不當方式招攬住宿。
2.強行向旅客推銷物品。
3.任意哄抬收費或以其他方式巧取利益。
4.設置妨害旅客隱私之設備或從事影響旅客安寧之任何行為。
5.擅自擴大經營規模。

五、應遵守事項

依該辦法第31條規定，民宿經營者應遵守下列事項：

1.確保飲食衛生安全。
2.維護民宿場所與四周環境整潔及安寧。
3.供旅客使用之寢具，應於每位客人使用後換洗，並保持清潔。
4.辦理鄉土文化認識活動時，應注重自然生態保護、環境清潔、安寧及公共安全。
5.以廣告物、出版品、廣播、電視、電子訊號、電腦網路或其他媒體業者，刊登之住宿廣告，應載明民宿登記證編號。

此外，該辦法第33條規定，民宿經營者，應於每年1月及7月底前，將前六個月**每月客房住用率、住宿人數、經營收入統計**等資料，依式陳報**地方主管機關**。前項資料，地方主管機關應於次月底前，陳報**交通部**。第34條規定，民宿經營者，應參加主管機關舉辦或委託有關機關、團體辦理之**輔導訓練**。

六、督導考核

依該辦法第37條規定，交通部為加強民宿之管理輔導績效，得對**地方主管機關**實施定期或不定期督導考核。第36條規定，主管機關得派員，攜帶身分證明文件，進入**民宿場所**進行訪查。前項訪查，得於對民宿定期或不定期檢查時實施。民宿之建築管理與消防安全設備、營業衛生、安全防護及其他，由各有關機關逕依相關法令實施檢查；經檢查有不合規定事項時，各有關機關逕依相關法令辦理。前二項之檢查業務，得採**聯合稽查**方式辦理。民宿經營者對於主

管機關之訪查應積極配合，並提供必要之協助。

七、暫停經營

依該辦法第38條規定，民宿經營者，暫停經營一個月以上者，應於十五日內備具申請書，並詳述理由，報請地方主管機關備查。前項申請暫停經營期間，最長不得超過一年，其有正當理由者，得申請展延一次，期間以一年為限，並應於期間屆滿前十五日內提出。暫停經營期限屆滿後，應於十五日內向地方主管機關申報復業。未依第1項規定報請備查或前項規定申報復業，達六個月以上者，地方主管機關得廢止其登記證。民宿經營者因事實或法律上原因無法經營者，應於事實發生或行政處分送達之日起十五日內，繳回民宿登記證及專用標識牌；逾期未繳回者，地方主管機關得逕予公告註銷。但依第1項規定暫停營業者，不在此限。

八、獎勵表揚

民宿經營者有下列情事之一者，依該辦法第35條規定，主管機關或相關目的事業主管機關得予以獎勵或表揚：

1.維護國家榮譽或社會治安有特殊貢獻。
2.參加國際推廣活動，增進國際友誼有優異表現。
3.推動觀光產業有卓越表現。
4.提高服務品質有卓越成效。
5.接待旅客服務周全獲有好評，或有優良事蹟。
6.對區域性文化、生活及觀光產業之推廣有特殊貢獻。
7.其他有足以表揚之事蹟。

🚋 第二節　星級旅館評鑑

壹、法源與主管機關

臺灣地區觀光旅館分級受到諸多因素影響，由原先「星級」，到「梅花級」，然後目前分為「國際」及「一般」兩級，始終很難與國際接軌。因此交

通部觀光局遂依**觀光旅館業管理規則**第18條及**旅館業管理規則**第31條規定，於民國98年2月16日修正**星級旅館評鑑計畫**，民國108年4月23日修正發布**星級旅館評鑑作業要點**，並將實施十年的星級旅館評鑑計畫廢止，全面推廣辦理星級旅館評鑑。

　　該兩規則第18及31條都同時規定，交通部得辦理觀光旅館（旅館業）等級評鑑，並依評鑑結果發給等級區分標識。前項等級評鑑事項得由交通部委任交通部觀光局或委託民間團體執行之；其委任或委託事項及法規依據，應公告並刊登於政府公報。

　　依據觀光旅館業及旅館業主管機關同屬交通部，因此星級旅館評鑑之主管機關就是交通部，但實際執行時得委任交通部觀光局或民間團體執行之。

貳、申請對象、評鑑等級與條件

　　依據該作業要點第2點規定，領有觀光旅館業營業執照之觀光旅館及領有旅館業登記證之旅館，得依本要點規定，申請星級旅館評鑑。因此，依據觀光旅館業管理規則及旅館業管理規則合法設立之觀光旅館及旅館業者，均得依其意願申請接受星級旅館評鑑。因為是「得」字，故該項評鑑實具有自由參加評鑑及整合行銷推廣的兩大特質，但民宿合法業者則不得申請。

　　至其評鑑等級意涵如下：

1.**一星級旅館**：係指此等級旅館提供旅客基本服務及清潔、安全、衛生、簡單的住宿設施。

2.**二星級旅館**：係指此等級旅館提供旅客必要服務及清潔、安全、衛生、舒適的住宿設施。

3.**三星級旅館**：係指此等級旅館提供旅客親切舒適之服務及清潔、安全、衛生良好且舒適的住宿設施。

4.**四星級旅館**：係指此等級旅館提供旅客精緻貼心之服務及清潔、安全、衛生優良且舒適的住宿設施。

5.**五星級旅館**：係指此等級旅館提供旅客頂級豪華之服務及清潔、安全、衛生且精緻舒適的住宿設施。

6.**卓越五星級旅館**：係指此等級旅館提供旅客之服務、清潔、安全、衛生及設施已超越五星級旅館，達卓越之水準。

參、評鑑項目、配分與標準

依據該要點第4點規定，星級旅館評鑑分為「**建築設備**」及「**服務品質**」二階段辦理，配分合計一千分：

1. **建築設備**：評鑑基準表配分為六百分，分A、B兩式，項目及配分如附表二、三。
2. **服務品質**：評鑑基準表配分為四百分，項目及配分如附表四。

為鼓勵旅館提升品質，朝友善服務、永續經營、智慧科技及多元化特色發展，「建築設備」及「服務品質」評鑑項目設「加分項目」，分為三十分及二十分，合計五十分，如附表二至四。依據第5點規定，凡參加「建築設備」評鑑之旅館，經評定為一百分至一百八十分者，核給一星級；一百八十一分至三百分者，核給二星級；三百零一分至六百分而未參加「服務品質」評鑑者，核給三星級。參加「服務品質」評鑑之旅館，「建築設備」及「服務品質」兩項總分未達六百分者，核給三星級；六百分至七百四十九分者，核給四星級；七百五十分至八百七十四分者，核給五星級；八百七十五分以上者，核給卓越五星級。

肆、評鑑作業

一、應具備文件

該要點第6點規定，申請評鑑應具備下列合格文件向**交通部觀光局**提出，並依該局辦理觀光旅館及旅館等級評鑑收費標準，繳納評鑑費及標識費：

1. 星級旅館評鑑申請書。
2. 觀光旅館業營業執照影本或旅館業登記證影本。
3. 投保責任險保險單。
4. 公共安全檢查申報紀錄。

旅館經該局審查認可之國外旅館評鑑系統評鑑者，得提出效期內佐證文件，並繳納標識費，由該局核給同等級之星級旅館評鑑標識。

二、評鑑年期與標識效期

　　該要點第9點規定，評鑑作業受理時間由該局公告之，經星級旅館評鑑後，由該局核發星級旅館評鑑標識。星級旅館評鑑標識之效期為三年；前次評鑑效期屆滿後，再次評鑑結果取得同一星等者，該次評鑑之「建築設備」效期延長為六年。前項取得六年效期之旅館，其服務品質效期屆滿後，再次評鑑結果致未能取得同一星等者，應向本局申請換發星級旅館評鑑標識。該要點民國104年5月1日修正生效前，已連續兩次取得同一星等之旅館，得適用前項規定。星級旅館評鑑標識之效期，自該局核發評鑑結果通知書之年月當月起算。依第6條第2項核發星級旅館評鑑標識者，效期自該國外旅館評鑑系統核定日起算三年。

　　該要點第10點規定，星級旅館評鑑標識應載明交通部觀光局中、英文名稱核發字樣、星級符號、效期等內容。第18點並規定，星級旅館評定後，由該局選擇運用電視、廣播、網路、報章雜誌等媒體，以及製作文宣品、錄影帶廣為宣傳。

三、評鑑之公信力

(一)評鑑委員之組成

　　該局為使評鑑具公信力，特於該要點第7點規定，就旅館經營管理、建築、設計、旅遊媒體等相關領域之專家學者遴聘評鑑委員辦理評鑑，且除評鑑委員不得為現職旅館從業人員外，並須於實施評鑑前，應參加該局辦理之訓練。

(二)評鑑作業流程

　　該要點第8點規定，旅館申請「建築設備」評鑑時，得選擇依評鑑基準表A式或B式實施評鑑；依評鑑基準表A式評定為三星級者，依其申請再辦理「服務品質」評鑑；符合四星級以上必要條件之旅館，得同時申請「建築設備」及「服務品質」評鑑。建築設備評鑑，由四名評鑑委員依附表二或附表三逐項評核，旅館客房數在四百零一間以上者，至少應評核八間；客房數在二百零一間至四百間者，至少應評核六間；客房數在二百間以下者，至少應評核四間（含單人房、雙人房、套房等各式房型）。服務品質評鑑，由二名評鑑委員以不預警留宿受評旅館之方式，依附表四評核。

　　實施評鑑時，旅館有下列情事之一者，評鑑委員得停止評鑑，由該局通知旅館改善並退還標識費，待旅館改善完成後，再依第6點第1項規定重新申請評

鑑，並繳納評鑑費及標識費：(1)環境衛生明顯髒亂不堪；(2)逃生通道封閉阻塞，顯有妨礙逃生動線之虞；(3)其他顯有危害旅客安全之情事。

(三)受理申訴

　　該要點第12點規定，受評業者不服「建築設備」評鑑所評鑑之星級者，得於收到星級旅館評鑑結果通知書翌日起三十日內，填具申訴書向該局提出申訴。申訴案件須有申訴審議小組全體委員二分之一以上出席，及出席委員二分之一以上之同意為決議。申訴審議小組審議案件應就申訴人不服之理由及所提文件、照片並調閱原評鑑資料審查，認為申訴無理由者，應為「駁回」之決議；有理由者，應為「複評」之決議，由其他評鑑委員重行評核，並依複評結果核給星級。第3項審議結果，該局以書面答復受評業者。申訴人對於申訴審議小組之決議及複評結果，不得再申訴。

　　第13點規定，該局受理申訴案件，成立申訴審議小組，置委員九人，由觀光、法律、消費者保護、公平交易等專家及社會公正人士組成，並由該局副局長擔任召集人，該局副局長未克擔任時，申訴審議小組得推派一名委員擔任召集人。第14點規定，評鑑委員及申訴審議小組委員有下列情形之一者，應自行迴避：

1. 現為或曾為該受評業者之董事、監察人、經理人、執行業務之股東或顧問。
2. 與該受評業者之負責人或經理人有配偶、前配偶、三親等內血親、三親等以內之姻親或家長、家屬之關係者。
3. 現為該受評業者之職員或曾為該受評業者之職員，離職未滿兩年者。
4. 本人或配偶與該受評業者有投資或分享利益之關係者。

該局發現或經舉發有前項應自行迴避之情事未依規定迴避者，應請其迴避。

(四)重新評鑑

　　下列兩種情況，可以提出重新評鑑：

1. 受評業者經成績評定，得於改善後依第6點第1項規定重新申請評鑑，並繳納評鑑費及標識費；申請「服務品質」重新評鑑者，應於成績評定後半年內提出。（第15點）

2.該局核發星級旅館評鑑標識後，如經消費者投訴且情節嚴重，或發生危害消費者生命、財產、安全等事件，或經查有違規事實等，足認其有不符該星級之虞者，經查證屬實，該局得提會決議，廢止或重新評鑑其星等。（第16點）

四、評鑑結果

1.評鑑標識應懸掛於門廳明顯易見之處。評鑑效期屆滿後，不得再懸掛該評鑑標識或以之作為從事其他商業活動之用。應懸掛而不懸掛評鑑標識者，依觀光旅館業管理規則第18條、旅館業管理規則第31條及發展觀光條例第55條第3項規定處罰。（第17條）

2.星級旅館評定後，由該局選擇運用電視、廣播、網路、報章雜誌等媒體，以及製作文宣品、錄影帶廣為宣傳。（第18條）

3.評鑑結果該局將主動揭露於該局文宣、網站等，提供消費者選擇旅館之參考。（第19條）

🚆 第三節　觀光賭場法制化問題

壹、法源

依據民國103年6月18日修正公布的中華民國刑法第二十一章第266、第268條，及其他法律或自治條例有關賭博之處罰規定，原本「賭博」就是刑事罪，賭場更是非法，其理至明。但是民國104年6月10日修正公布的**離島建設條例**增訂第10-2條規定，開放離島設置觀光賭場，應依公民投票法先辦理地方性公民投票。從法理原則而言，這是住民自決，特別法優於普通法的結果，故所謂賭場設置也只限於**離島**。

貳、主管機關

賭場不一定跟觀光有關，但目前都將「賭場」冠上「觀光」，很容易就將「觀光賭場」的主管機關定在觀光主管機關。加上**離島建設條例**第10-2條第3項

規定,國際觀光度假區之投資計畫,應向中央觀光主管機關提出申請。其申請時程、審核標準及相關程序等事項,由中央觀光主管機關訂定,報請行政院同意後公布之。

　　因此,馬祖在民國101年7月7日依據**公民投票法**通過博奕公投後,雖然還無明文,但交通部就接受行政院之命,擔任博奕法主管機關,負責草擬博奕法,目前還未公布施行。

參、離島觀光賭場現行規定

　　現行有關觀光賭場的規定很少,具體的只有該條例第10-2條有關開放離島設置觀光賭場的規定,其重點如下:

1. **由離島居民自決**:該條第1項規定,開放離島設置觀光賭場,應依公民投票法先辦理地方性公民投票,其公民投票案投票結果,應經有效投票數超過二分之一同意,投票人數不受縣(市)投票權人總數二分之一以上之限制。

2. **應附設於國際觀光度假區**:該條第2項規定,觀光賭場應附設於國際觀光度假區內。國際觀光度假區之設施應另包含國際觀光旅館、觀光旅遊設施、國際會議展覽設施、購物商場及其他發展觀光有關之服務設施。

3. **國際觀光度假區投資計畫之申請**:該條第3項規定,國際觀光度假區之投資計畫,應向中央觀光主管機關提出申請;其申請時程、審核標準及相關程序等事項,由中央觀光主管機關訂定,報請行政院同意後公布之。

4. **觀光賭場之申請**:該條第4項規定,有關觀光賭場之申請程序、設置標準、執照核發、執照費、博奕特別稅及相關監督管理等事項,另以法律定之。

5. **賭博除罪之規定**:該條第5項規定,依該條例特許經營觀光賭場及從事博奕活動者,不適用刑法賭博罪章之規定。

肆、政策法制化問題

　　從公共政策分析的觀點言之,一個成熟的政策,必須歷經**政策環境與議題**、**政策規劃**、**政策法制化**、**政策執行**及**政策評估**等五個步驟加以審視。各項

觀光產業包括風景區、觀光旅館業、旅館業、旅行業、民宿、領隊人員、導遊人員，甚至於陸客來臺觀光、自由行等，都是已歷前述五個政策生命歷程，才容吾人有依法行政、評估成敗的可能。但很顯然觀光賭場在臺灣須在**政策法制化階段**要有所突破才能推動。

根據瞭解，觀光賭場如要在馬祖離島一地實施，還有下列亟待解決事項：

1. **國際觀光度假區法制化問題**：現行發展觀光條例有觀光地區、自然人文生態景觀區、風景區或觀光遊樂業，並無**國際觀光度假區**，因此必須先從**發展觀光條例**取得法源，再據以訂定名詞定義、設置標準、申請程序、經營管理、獎懲等類似**管理規則**的規定。
2. **博奕管制局的立法與權責問題**：為了妥善管理觀光賭場，成立**博奕管制局**有其必要，但因現有交通部觀光局或內政部警政署的人力與專業都無法負荷該項任務。這個機關既要有觀光發展使命，又要有維持治安的任務；不但要組織立法，而且要培植博奕專業人力、籌措經費，如此這個政策才能順利進入**政策執行**的階段。
3. **觀光賭場法制化問題**：與前述**國際觀光度假區**一樣，觀光賭場只有現行有限的在**離島建設條例**規定而已，至於更明確的法源、申請條件、設置標準、流程、經營管理、應遵守規定及獎懲等類似**管理規則**的規定仍然闕如。另外其他警政、治安、交通、社會秩序等問題的解決，茲事體大，都須循序漸進，始克以竟全功。

第四節　溫泉標章申請與使用

壹、法源、定義與主管機關

以溫泉作為觀光休閒遊憩目的之溫泉使用事業，申請溫泉標章使用，係依據**交通部**於民國99年5月20日訂定發布的**溫泉標章申請使用辦法**辦理。而該辦法是依民國99年5月12日公布的**溫泉法**第18條第3項規定訂定，該法第1條即揭示其立法宗旨係為**保育及永續利用溫泉**，提供輔助復健養生之場所，促進國民健康與發展觀光事業，增進公共福祉，特制定本法。

至其主管機關，依據該法第2條在中央為**經濟部**；在直轄市為**直轄市政府**；

在縣（市）為縣（市）政府。但有關**溫泉之觀光發展業務**，由中央觀光主管機關會商中央主管機關辦理，亦即**交通部**會商**經濟部**辦理。第3條將**溫泉使用事業**定義為，指自溫泉取供事業獲得溫泉，作為觀光休閒遊憩、農業栽培、地熱利用生物科技或其他使用目的之事業。因此該法第18條規定，以溫泉作為觀光休閒遊憩目的之溫泉使用事業，應將溫泉送經**中央觀光主管機關**認可之機關（構）、團體檢驗合格，並向**直轄市、縣（市）觀光主管機關**申請發給溫泉標章後，始得營業；該辦法第2條第1項亦呼應做相同規定。

貳、溫泉標章之申請

一、溫泉檢驗機關（構）、團體之認可

政府機關（構）、公（民）營事業機構、公立或立案之學術研究機構或大專以上院校或具備其他法人團體資格者，該辦法第3條規定，得於交通部公告受理認可申請期間，備具申請書及執行計畫書，申請溫泉檢驗機關（構）、團體之認可。第5條第2項又規定，交通部為監督前項溫泉檢驗業務，得隨時派員實地檢查，溫泉檢驗機關（構）、團體不得無故規避、妨礙或拒絕。

二、溫泉使用事業申請溫泉標章

該辦法第7條規定，溫泉使用事業應備具申請書並檢附下列書件，向**直轄市、縣（市）政府**申請發給溫泉標章標識牌：

1.申請人經營相關事業之設立或登記證明文件。
2.以獨資或合夥方式經營者，其負責人之身分證明文件；為法人、非法人團體者，其代表人之身分證明文件。
3.溫泉水權狀或溫泉取供事業之**供水證明**。
4.申請前三個月內經交通部認可之機關（構）、團體檢驗符合溫泉標準之**溫泉檢驗證明書**。
5.申請前二個月內衛生單位出具之**溫泉浴池水質微生物檢驗合格報告**。
6.委託申請時，應提出委託書及代理人之身分證明文件。
7.其他經直轄市、縣（市）政府指定之文件。

　　前項第1款之證明文件包括觀光旅館業營業執照、旅館業登記證、民宿登記證、觀光遊樂業執照、休閒農場登記證、餐廳、浴室等相關事業之公司登記或商業登記證明文件。申請人為政府機關者**免附**書件。溫泉使用事業之溫泉標章標識牌使用權經撤銷者，自**撤銷之日起一年內**不得重新提出申請。

參、溫泉標章之使用

一、溫泉標章型式

　　該辦法第6條規定，直轄市、縣（市）政府應依溫泉標章之型式製發溫泉標章標識牌（如**附錄一**），並附記**溫泉使用事業名稱、溫泉使用事業營業處所、溫泉成分、溫度及泉質類別、標識牌製發機關、標識牌編號、有效期間**等事項。

二、懸掛與標示注意事項

　　該辦法第9條規定，以溫泉作為觀光休閒遊憩目的之溫泉使用事業，應將溫泉標章標識牌懸掛於**營業處所入口明顯可見之處**，並於適當處所標示下列使用溫泉之**禁忌**及**應行注意事項**：

1.入浴前應先徹底洗淨身體。
2.患有心臟病、肺病、高血壓、糖尿病及其他循環系統障礙等慢性疾病者，應依照醫師指示入浴。
3.入浴前後應適量補充水分。
4.入浴應依序足浴、半身浴、全身浴，浸泡高度不宜超過心臟。
5.入浴後有任何不適，請即出浴並通知服務人員。
6.長途跋涉、疲勞過度或劇烈運動後，宜稍作休息再入浴。
7.患有傳染性疾病者禁止入浴。
8.女性生理期間禁止入浴。
9.禁止攜帶寵物入浴。
10.孕婦、行動不便者、老人及兒童，應避免單獨一人入浴。
11.酒醉、空腹及飽食後，不宜入浴。
12.入浴時間一次不宜超過十五分鐘，總時間不宜超過一小時。
13.出浴後不宜直接進入烤箱。

三、效期及換發

該辦法第10條規定，溫泉使用事業使用溫泉標章標識牌之有效期間為**三年**，如屆滿仍有使用必要，應於有效期間屆滿**二個月前**，檢具申請書件，向直轄市、縣（市）政府申請**換發**。第11條又規定，溫泉標章標識牌**毀損**或附記之使用**事業名稱有變更**者，或第12條規定**遺失**時，溫泉使用事業應於毀損或變更之日起**十五日內**，檢具相關證明文件向直轄市、縣（市）政府申請換發。

第16條規定，溫泉標章標識牌之發給、換發、補發、註銷、撤銷、廢止，直轄市、縣（市）政府應**公告副知交通部觀光局**，並公開於**資訊網路**。

四、撤銷及廢止

該辦法第13條規定，溫泉使用事業有下列情事之一者，直轄市、縣（市）政府應**撤銷**該事業之溫泉標章標識牌使用權：

1.溫泉標章標識牌申請書有虛偽不實登載或提供不實文件者。
2.以詐欺、脅迫或其他不正當之方法取得溫泉標章標識牌使用權者。

溫泉使用事業歇業、自行停止營業、解散或其營業對公共利益有重大損害之虞時，第14條規定，直轄市、縣（市）政府**得廢止**該事業之溫泉標章標識牌使用權。但有下列情形之一者，**應廢止**其溫泉標章標識牌使用權：

1.依第5條第1項第1款規定採樣溫泉，檢驗結果不符溫泉標準之溫度或水質成分，未依限期改善者。
2.溫泉水質不符行政院衛生署所定溫泉浴池水質微生物指標，未依限期改善者。
3.溫泉標章標識牌有轉讓或其他非法使用之情事。
4.未依第10條至第12條規定申請溫泉標章標識牌之換發、補發。
5.溫泉使用事業依第7條第1項第1款規定提出之證明文件，經該管主管機關撤銷、廢止或因其他原因而失效者。
6.溫泉使用事業依第7條第1項第3款規定提出之溫泉水權狀，經該管主管機關撤銷、廢止或年限屆滿後水權消滅者。
7.溫泉使用事業依第7條第1項第3款規定提出之供水證明失效者。

　　溫泉標章標識牌有效期間屆滿未申請換發或經直轄市、縣（市）政府撤銷、廢止使用權者，該辦法第15條規定，該管主管機關應以書面通知三十日內繳回溫泉標章標識牌，逾期未繳回者，公告註銷之。

自我評量

一、問答題

1、民宿之法源、定義及主關機關各如何？

2、民宿之責任保險、旅客管理及禁止行為之規定如何？經營管理應遵守那些事項？

3、星級旅館評鑑之法源、評鑑等級及主關機關各如何？評鑑項目有那些？

4、觀光賭場現行規定及其政策法制化有那些問題？

5、溫泉標章如何申請與使用？願聞其詳。

二、選擇題

（　）1、民宿之經營規模，應為客房數幾間以下，且客房總樓地板面積240平方公尺以下 (A)10間 (B)8間 (C)5間 (D)20間。

（　）2、民宿責任保險每一事故身體傷亡應最低投保新臺幣多少金額 (A)300萬元 (B)200萬元 (C)2,400萬元 (D)1,000萬元。

（　）3、民宿經營者，應於每年什麼時間之前，將前半年每月客房住用率、住宿人數、經營收入統計等資料，陳報地方主管機關 (A)次年6月及12月底 (B)次年1月及7月底 (C)每年1月及7月底 (D)每年7月及12月底。

（　）4、民宿經營者應依何種法律辦理核准後半年內，報請地方主管機關備查 (A)商業登記法 (B)公司法 (C)民宿管理辦法 (D)旅館業管理規則。

（　）5、民宿經營者應將下列何者置於門廳明顯易見處 (A)民宿登記證 (B)民宿專用標識牌 (C)房間價格及旅客住宿須知 (D)緊急避難逃生位置圖。

（　）6、旅館業申請登記符合規定者，由什麼機關以書面通知申請人繳交旅館業登記證及旅館業專用標識規費 (A)中央主管機關 (B)地方主管機關 (C)交通部觀光局 (D)經濟部。

（　）7、民宿經營者應將每日住宿旅客資料登記並保存多久 (A)2年 (B)1年 (C)半年 (D)3個月。

（　）8、星級旅館評鑑可分為幾級 (A)三級 (B)四級 (C)五級 (D)六級。

（　）9、我國目前觀光賭場只有依據下列何種規定，應依公民投票法先辦理地方性公民投票 (A)發展觀光條例 (B)離島建設條例 (C)觀光旅館業管理規則 (D)觀光遊樂業管理規則。

（　）10、溫泉使用事業使用溫泉標章標識牌之有效期間為幾年，期滿仍有使用必要者，應於有效期間屆滿兩個月前，向直轄市、縣（市）政府申請換發 (A)5年 (B)4年 (C)3年 (D)2年。

附錄一　觀光產業專用標識

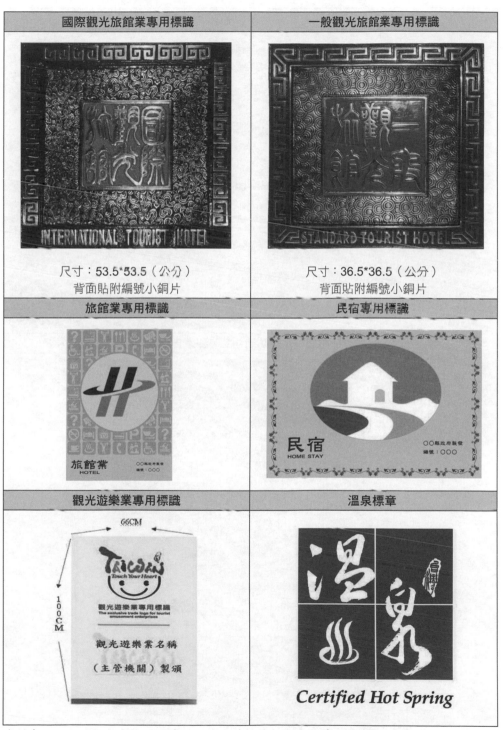

資料來源：交通部觀光局行政資訊網。依據發展觀光條例第41條規定辦理。

附錄二 入境旅客免稅菸酒限量須知與洗錢防制物品申報通告

入境旅客攜帶免稅菸酒限量須知

入境旅客攜帶免稅菸酒限量須知

每位成年入境旅客攜帶菸酒免稅限量

捲菸 1 條 (200 支) 或菸絲 1 磅
或雪茄 25 支、酒類 1 公升

攜帶菸酒逾免稅數量未向海關申報經查獲者，依據「菸酒管理法」規定沒入併處罰鍰。罰鍰金額如下：

1. 捲菸：NT$ 500 / 每條
2. 菸絲：NT$3,000 / 每磅
3. 雪茄：NT$4,000 / 每25支
4. 酒　：NT$2,000 / 每公升

 財政部關務署臺北關

紅線檯洗錢防制物品申報通告

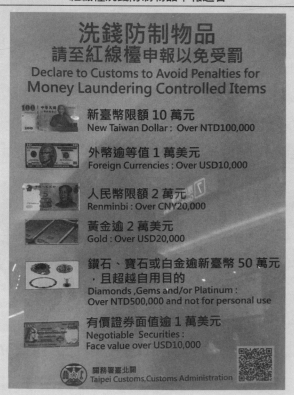

洗錢防制物品
請至紅線檯申報以免受罰
Declare to Customs to Avoid Penalties for
Money Laundering Controlled Items

新臺幣限額 10 萬元
New Taiwan Dollar：Over NTD100,000

外幣逾等值 1 萬美元
Foreign Currencies：Over USD10,000

人民幣限額 2 萬元
Renminbi：Over CNY20,000

黃金逾 2 萬美元
Gold：Over USD20,000

鑽石、寶石或白金逾新臺幣 50 萬元，且超越自用目的
Diamonds ,Gems and/or Platinum：
Over NTD500,000 and not for personal use

有價證券面值逾 1 萬美元
Negotiable Securities：
Face value over USD10,000

關務署臺北關
Taipei Customs,Customs Administration

資料來源：桃園國際機場。

附錄三　公務人員高等考試三級考試暨普通考試觀光行政與法規命題大綱

適用考試名稱	適用考試類科
公務人員高等考試三級考試	觀光行政
特種考試地方政府公務人員考試三等考試	觀光行政
公務人員特種考試原住民族考試三等考試	觀光行政
專業知識及核心能力	1.瞭解觀光行政、法規與政策之基本概念與法理原則。 2.瞭解觀光遊憩產業經營與管理之相關法規。 3.瞭解旅行業經營與管理之相關法規。 4.瞭解旅館業及民宿經營與管理之相關法規。

命題大綱	備註
1.觀光行政、法規與政策之基本概念與法理原則 　(1)觀光政策之內涵暨相關法規之立法精神 　(2)觀光政策、計畫與法規如何因應環境變遷而調適 　(3)觀光行政部門與相關組織間，如何進行工作職掌之平行與 　　垂直之分工與整合	請參考第一章及第二章
2.觀光遊憩產業經營與管理之相關法規 　(1)風景區管理與法規 　(2)國家公園管理與法規 　(3)森林遊樂區管理與法規 　(4)觀光遊樂業管理與法規 　(5)觀光地區、自然人文生態景觀區與其他相關法規	請參考第二章至第七章
3.旅行業經營與管理之相關法規 　(1)旅遊契約與責任及履約保險法規 　(2)旅遊品質保障與緊急事故處理 　(3)旅行業特性、類別、註冊、經營管理與法規 　(4)領隊人員、導遊人員、旅行社經理人及專業導覽人員管理 　　與法規 　(5)大陸人士來臺觀光旅遊相關法規	請參考第八章至第十三章
4.旅館業及民宿經營與管理之相關法規 　(1)觀光旅館業管理與法規 　(2)旅館業管理與法規 　(3)民宿管理與法規	請參考第十四章至第十六章

資料來源：參考整理自考選部考試資訊，https://wwwc.moex.gov.tw/main/content/
wfrmCotentLink4.aspx?inc_url=1&menu_id=154。

附錄四　領隊與導遊人員應試觀光行政與法規準備範圍

考試類別	觀光行政法規應試科目	考試範圍與內容	備註
外語及華語領隊人員	領隊實務（二）	觀光法規	請參考全書
		入出境相關法規	請參考本書第十章
		外匯常識	請參考本書第十一章第六節
		民法債編旅遊專節與國外定型化旅遊契約	請參考本書第十二章
		臺灣地區與大陸地區人民關係條例	請參考本書第十三章第二節
		兩岸現況認識	請參考本書第十三章第六節
依據	專門職業及技術人員普通考試領隊人員考試規則第7條、第8條（民國106年11月20日）		
外語及華語導遊人員	導遊實務（二）	觀光行政與法規	請參考全書
		臺灣地區與大陸地區人民關係條例	請參考本書第十三章第二節
		兩岸現況認識	請參考本書第十三章第六節
依據	專門職業及技術人員普通考試導遊人員考試規則第8條、第9條（民國108年7月22日）		

資料來源：參考整理自考選部考試資訊，https://wwwc.moex.gov.tw/main/content/wfrmCotentLink4.aspx?inc_url=1&menu_id=154。

附錄五　自我評量參考答案

一、問答題

（請在詳讀並理解各章課文後，均可參考得到各章問答題答案。）

二、選擇題

第一章至第十六章選擇題答案一律為：

1、（B）

2、（D）

3、（C）

4、（A）

5、（A）

6、（B）

7、（C）

8、（D）

9、（B）

10、（C）

參考文獻

一、中文部分

幼獅文化事業公司編譯，Fred I. Greenstein與Nelson W. Polsby主編（1992）。《政策與政策制訂》（*Polices and Policy-making*）。臺北：幼獅文化事業公司。

朱志宏（1983）。《公共政策概論》。臺北：三民書局。

吳定、張潤書、陳德禹、賴維堯（2009）。《行政學（一）、（二）》。臺北：國立空中大學。

吳武忠、范世平（2004）。《中國大陸觀光旅遊總論》。臺北：揚智文化事業股份有限公司。

林鐘沂（1991）。《公共政策與批判理論》。臺北：遠流出版事業股份有限公司。

邱昌泰（2000）。《災難管理學：地震篇》。臺北：元照出版社。

邱昌泰、余致力、羅清俊、張四明、李允傑（2003）。《政策分析》。臺北：國立空中大學。

紀俊臣、楊正寬、林連聰（2015）。《觀光行政與法規》。臺北：空中大學。

容繼業（2003）。《美國政府民航政策之研究：從改革到解制之變革》（1974-1978）。臺北：揚智文化事業股份有限公司。

張世賢（1986）。《公共政策析論》。臺北：五南圖書出版公司。

張世賢、林水波（1984）。《公共政策》。臺北：五南圖書出版公司。

莊立民、王鼎銘譯（2004），Robert Y. Cavana、Brain L. Delahaye與Uma Sekaran合著。《企業研究方法——質化與量化方法之應用》。臺北：雙葉書廊有限公司。

陳水源譯（1980），日本洛克計畫研究所著。《觀光遊憩計畫論》（*The Planning of Outdoor Recreation*）。臺北：九章文化事業有限公司。

陳恆鈞、王崇斌、李珊瑩譯（2001），Charles E. Lindblom與Edward J. Woodhouse著。《最新政策制定的過程》（*The Policy-Making Process*）。臺北：韋伯文化事業出版社。

楊正寬（1993）。《我國觀光政策、行政與法規之互動與調適研究》。臺北：揚智文化事業股份有限公司

楊正寬（2019）。《觀光行政與法規》。臺北：揚智文化事業股份有限公司，精華版第十版。

詹中原（1994）。《民營化政策：公共行政理論與實務分析》。臺北：五南圖書出版有限公司。

魏鏞、朱志宏、詹中原、黃德福（1992）。《公共政策》。臺北：國立空中大學。

二、外文部分

Atherton, Trevor C. & Atherton, Trudie A. (1998). *Tourism, Travel and Hospitality Law*. Sydney: LBC Information Services.

Cooper, Chris & Fletcher John, (1993). *Tourism Principles & Practice*. London: Pitman Publishing.

Dunn, N. W. (1994). *Public policy analysis: An introduction*. Englewood Cliffs, N.J.: Prentice-Hall.

Dye Thomas R. (1978). *Understanding Public Policy*. Englewood Cliffs, N.J: Prentice-Hall.

Edgell, David L. (1999). *Tourism Policy: The Next Millennium*. Illinois: Champaigm Ltd.

Ham, Christopher & Hill, Michael (1984). *The Policy Process in the Modern Capitalist State*. Britain: The Thetford Press Ltd.

Inskeep, Edward (1991), Tourism Planning: An Integrated and Sustainable Development Approach. N.Y.: Van Nostrand Reinhold.

Pearace, Douglas. (1992). *Tourist Organizations*. U.K.: Longman Group UK Ltd.

Rabin, Jack (1984). *Politics and Administration*, N.Y.: Marcel Dekker, Inc.

三、網站資料

中華民國旅行業品質保障協會　http://www.travel.org.tw/profile/

中華民國觀光領隊協會　http://atm-roc.net/

中華民國觀光導遊領隊協會　http://www.tourguide.org.tw/

內政部移民署　http://www.immigration.gov.tw/

內政部營建署　http://www.cpami.gov.tw/

文化部　http://www.moc.gov.tw/

日本觀光廳　http://www.mlit.go.jp

外交部領事事務局　http://www.boca.gov.tw/

交通部觀光局　http://admin.taiwan.net.tw/

行政院　http://www.ey.gov.tw/

行政院大陸委員會　http://www.mac.gov.tw/

行政院農業委員會　http://www.coa.gov.tw/

行政院衛生福利部　http:www.mohw.gov.tw/

行政院衛生福利部疾病管制署　http://www.cdc.gov.tw/

法務部全國法規資料庫　http://law.moj.gov.tw/

法源法律網　http://db.lawbank.com.tw/

財團法人海峽交流基金會　http://www.sef.org.tw/

臺灣銀行　http://www.bot.com.tw/

臺灣觀光協會　http://www.tva.org.tw/

韓國文化觀光部　http://www.mcst.go.kr/

國家圖書館出版品預行編目（CIP）資料

觀光行政與法規／楊正寬著. -- 十一版. -- 新北
市：揚智文化事業股份有限公司, 2022. 03
　　面；　公分. --（觀光旅運叢書）
精華版
ISBN　978-986-298-391-1(平裝)

　1. CST: 觀光行政　2.CST: 觀光法規

992.1　　　　　　　　　　　　　　111002788

觀光旅運叢書

觀光行政與法規

著　　　者／楊正寬
出　版　者／揚智文化事業股份有限公司
發　行　人／葉忠賢
總　編　輯／閻富萍
登　記　證／局版北市業字第 1117 號
地　　　址／222　新北市深坑區北深路三段 258 號 8 樓
電　　　話／(02)8662-6826
傳　　　真／(02)2664-7633
E- MAIL ／service@ycrc.com.tw
I S B N ／978-986-298-391-1
十一版一刷／2022 年 3 月
定　　　價／新臺幣 500 元

＊　本書如有缺頁、破損、裝訂錯誤，請寄回更換＊